篆刻字典精華

新裝版

鴻儒堂出版社

序 言

『篆刻字典』問世十九年以來，雖書價較爲昂貴，卻得以再版多次，可證明有許多篆刻愛好者的存在。同時，在博學多聞的馬國權先生的引薦下，由中國深圳的海天出版社出版了『中文版篆刻字典』，本字典已被廣泛地介紹到臺灣、新加坡、澳門等地。對於身爲編者的我而言，這實在是無上的光榮。

我在『篆刻字典』中儘可能地收錄了篆刻藝術絢爛發展的清朝，以迄晚近的三十位篆刻家之刻印文字，及收錄了所有的說文篆文、或體、古文、籀文等重文字形，而使『篆刻字典』成爲擁有一〇、七五二個標題字、總字數共達六四、一〇一字的字典。由於收錄的文字量太多，所以後來才不得不將其分成上、下兩冊來出版。由於這是工具書，分成兩冊在使用時總多少有些不方便。

爲了解決此一問題，我以簡便、易於使用爲目標，而於這次出版了『篆刻字典

i

在編輯的過程中，我曾試著要大量刪減文字數量，但卻每每因其造型的多樣、巧妙而難以割捨，編輯作業還因此數度中斷。這時不由得發自內心地敬佩近代篆刻家們，由以往只有在「印中求印」的時代，轉變到在「印外求印」時代的睿智。其雖著眼於三代秦漢創造出來的古典文字，卻開展出與秦漢璽印不同的新風貌。於是，我便以收集這些精華為目標來編輯這本『篆刻字典精萃』。

承蒙西泠印社社長──沙孟海先生為『篆刻字典』『古典文字字典』『續古典文字字典』『篆刻字典精萃』揮毫題字。同時感謝為『篆刻字典』、『古典文字字典』做監務工作，並惠賜二書之序文的青山杉雨先生。馬國權先生則為『續古典文字字典』撰寫序文，並集結『篆刻字典』和『古典文字字典』這兩本書之名，贈送「雙典書室」的書齋名給我。

三位老師皆是現代書法界的泰斗，卻已相繼離世；此外，支持此系列字典

出版的東方書店前社長安井正幸先生也已辭世，甚感遺憾。本系列字典得以廣泛地被活用於日本、中國、韓國為中心的漢字圈，藉本次『新裝版篆刻字典精萃』的出版之際，向各位老師致上十二萬分的謝意。

最後，要感謝自東方書店出版部時代以來一路相挺的鷗出版社長小川義一先生對本書之賜教與指正。並感謝鴻儒堂出版社的黃成業先生將本書新裝版介紹給台灣讀者。

平成乙未年十一月位於山紫樓中的雙典書室

師　村　妙　石

凡 例

一、本書以分類排列清代晚近的三十名篆刻家之刻印文字的『篆刻字典』爲基底，並依照康熙字典所列部首筆序來編排。

二、在各標題字之後順序列出說文篆文、或體、古文、籀文等重文字形，繼之按刻印者的生歿先後排列出刻印文字。

三、刻印名乃採用一般較廣爲人知的稱呼；先標示出刻印者的名字，然後將其刻印的文字收錄在下面。

四、本書的標題字有三、七七〇字，總字數有四二、七一一字。

五、現行通行而並未出現在說文中的字，則分別在該標題字的下面附註，並標示出其應作篆書中的某字。

六、收錄的文字以篆體爲主，但亦收錄一部份在漢的金文中可以看到之含隸意者。

七、雖未出現在說文中，但用於人名、地名等之特有名詞中的文字亦在採錄之列。由於這些標題字的後面沒有說文篆文，也沒有註，所以很容易與其他標題字加以區別。

八、缺損嚴重或很明顯地可以看出是錯字者則不予收錄。在大家已收錄的印中，還有不少可能有問題。因此，在使用時最好能參照包含說文在內的三代秦漢文字資料，以辨明正誤。

九、已收錄的各字之點畫鄰接的文字、邊緣、界畫等於接觸時，在留心無損各作家的特徵下予以補筆。

十、當印本不清晰時，則予以適當修正，試圖使其恢復原印之風貌。

十一、收錄的文字中，有的是將原字予以放大，有的是將原字予以縮小，以使其字體大小一致。

十二、陰文印則在反轉爲陽文後刊載出來。

十三、爲底本的『篆刻字典』所收錄的刻印人名及生歿年、各家印數如左記，

共計有一五、八五〇印。

丁敬　てい　けい　一六九七（康熙三六）—一七六八（乾隆三三）　三〇一印

蔣仁　しょう　じん　一七四二（乾隆七）—一七九五（乾隆六〇）　六九印

鄧石如　とう　せきじょ　一七四三（乾隆八）—一八〇五（嘉慶一〇）　一八七印

黃易　こう　い　一七四四（乾隆九）—一八〇二（嘉慶七）　三〇九印

奚岡　けい　こう　一七四六（乾隆一一）—一八〇三（嘉慶八）　一二五印

陳豫鍾　ちん　よしょう　一七六二（乾隆二七）—一八〇六（嘉慶一一）　一五五印

陳鴻壽　ちん　こうじゅ　一七六八（乾隆三三）—一八二二（道光二）　二四〇印

屠倬　と　たく　一七八一（乾隆四六）—一八二八（道光八）　二四印

趙之琛　ちょう　しちん　一七八一（乾隆四六）—一八六〇（咸豐一〇）　七八五印

吳讓之　ご　じょうし　一七九九（嘉慶四）—一八七〇（同治九）　八二三印

錢松　せん　しょう　一八〇七（嘉慶一二）—一八六〇（咸豐一〇）　三五四印

胡震　こ　しん　一八一七（嘉慶二二）—一八六二（同治元）　六二印

童大年　どう　だいねん　一八七三（同治一二）—一九五四　三一一印

陳師曾　ちん　しそう　一八七六（光緒二）—一九二三（民國一二）　四八四印

王禔　おう　し　一八八〇（光緒六）—一九六〇　一、一一五印

鄧散木　とう　さんぼく　一八九八（光緒二四）—一九六三　一、九四二印

濮康安　ぼく　こうあん　一八九九（光緒二五）—一九七一　三五四印

十四、於卷末附載總畫索引、音訓索引、新舊字體對照表，以方便使用者查閱。

十五、在使用本書時，如能活用由東方書店發行、青山杉雨監修、師村妙石編著的『篆刻字典』、『古典文字字典』、『續古典文字字典』，以及鷗出版發行的『古典文字字典　普及版』，則刻印技術必定會更上一層樓。

※書盒＝篆刻　師村妙石

文森特・凡・高（Vincent van Gogh）／吳昌碩／
巴布羅・畢加索（Pablo Picasso）／棟方志功／
海老原喜之助／安迪・沃霍爾（Andy Warhol）／杉雨

篆刻字典精萃 新装版

師村妙石編

一部

○一

陳豫鍾

陳鴻壽

趙之琛

胡震

趙懿

錢松

趙之謙

陳祖望

楊與泰

徐三庚

古文

丁敬

鄧石如

吳讓之

黃易

吳昌碩

徐新周

童大年

濮康安

錢松

黃士陵

齊白石

陳師曾

黃易

趙之琛

趙古泥

王禔

丁敬

趙時棡

鄧散木

王大炘

吳讓之

胡震

一部 一畫 丁

童大年

陳師曾

王禔

趙時棡

王大炘

徐新周

齊白石

趙古泥

黃士陵

陳祖望

徐三庚

趙之謙

吳昌碩

3

趙時棡

陳師曾

王禔

鄧散木

濮康安

徐新周

齊白石

吳昌碩

趙古泥

趙之謙

吳昌碩

黃士陵

鄧石如

陳鴻壽

趙之琛

吳讓之

陳祖望

徐三庚

濮康安

齊白石

鄧散木

4

一部

二畫　万丈三

万　本は萬に作る

松錢　鍾豫陳　丁敬　王大炘

錢松

陳豫鍾

丁敬

王大炘

黃士陵　陳鴻壽　蔣仁　陳師曾

徐三庚　屠倬　鄧散木

趙之謙　趙之琛　鄧石如　三

王大炘　吳讓之　古文三　从弋

吳昌碩

徐新周

鄧散木

吳讓之

趙之謙

陳祖望

吳讓之

徐三庚

蔣仁

黃易

錢松

趙之琛

趙懿

濮康安

上

篆文

丁敬

陳師曾

王禔

鄧散木

齊白石

趙古泥

趙時棡

童大年

一部

二畫

上下

錢　松

徐三庚

趙之謙

吳昌碩

下篆文

丁　敬

鄧石如

趙之謙

吳讓之

王　禔

鄧散木

齊白石

趙古泥

趙時棡

黃士陵

徐新周

趙之謙

吳昌碩

黃士陵

齊白石

鄧散木

趙古泥

陳師曾

王大炘

徐新周

王褆

漢康安

丁敬

蔣仁

鄧石如

黃易

奚岡

陳鴻壽

陳豫鍾

錢松

趙之琛

吳昌碩

徐新周

楊與泰

趙之謙

吳讓之

齊白石

王大炘　黃士陵

徐三庚

一部

赵之琛

濮康安

胡震

徐三庚

齐白石

邓散木

王禔

童大年

趙古泥

陈师曾

赵时棡

邓石如

陈豫锺

与

趙之琛

徐三庚

趙之謙

吳昌碩

濮康安

丁　敬

黃　易

趙時棡

王　禔

鄧散木

楊與泰

徐三庚

吳昌碩

黃士陵

齊白石

趙之琛

吳讓之

錢　松

胡　震

丁　敬

黃　易

奚　岡

陳鴻壽

古文且又
以爲几字

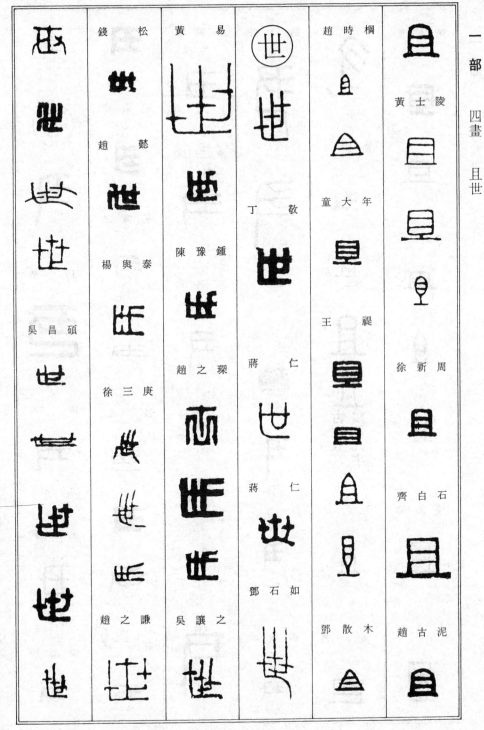

錢　松
趙　懿
楊　與泰
徐　三庚
趙　之謙

黃　易
陳　豫鍾
趙　之琛
吳　讓之

世
丁　敬
蔣　仁
蔣　仁
鄧　石如

趙　時棡
童　大年
王　禔
鄧　散木

黃　士陵
徐　新周
齊　白石
趙　古泥

吳　昌碩

鍾豫陳	周新徐				陵士黃
陳鴻壽	鄧散木			趙古泥	王大炘
趙之琛		漢安康		趙時棡	徐新周
吳讓之		丘	鄧散木	陳師曾	齊白石
	丁敬	吳昌碩		王禔	

从古文土

並

本は竝
に作る

趙時棡

王禔

鄧散木

濮康安

鄧散木

丞

黃易

吳昌碩

趙古泥

趙時棡

童大年

陳師曾

王禔

錢松

徐三庚

趙之謙

吳昌碩

黃士陵

王大炘

徐新周

齊白石

趙古泥

14

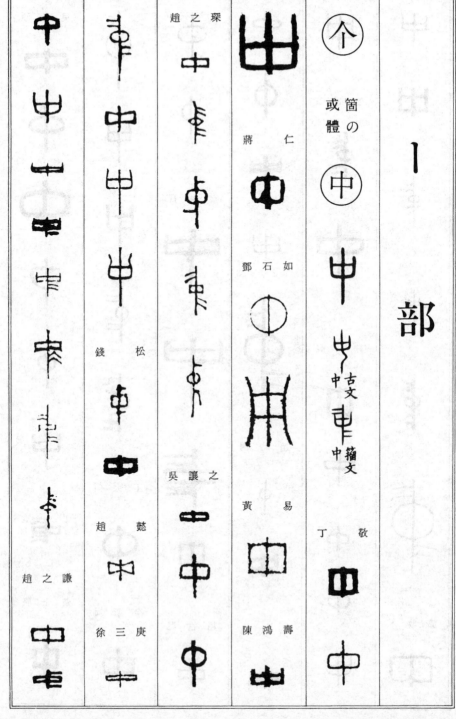

｜部　二—三畫　个中

个
箇の或體

中

个中

趙之琛

仁 蔣

鄧石如

吳讓之

黃易

陳鴻壽

錢松

趙懿

徐三庚

趙之謙

古文 中

籀文 中

丁敬

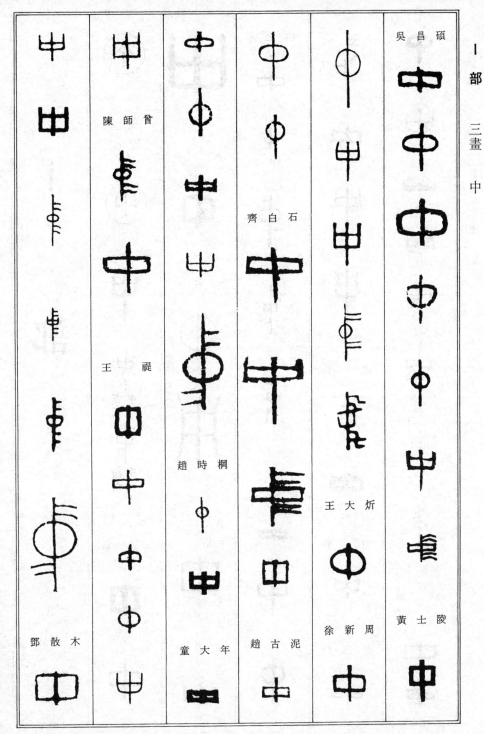

吳昌碩

陳師曾

王　禔

鄧散木

齊白石

趙時棡

童大年

王大炘

徐新周

黃士陵

趙古泥

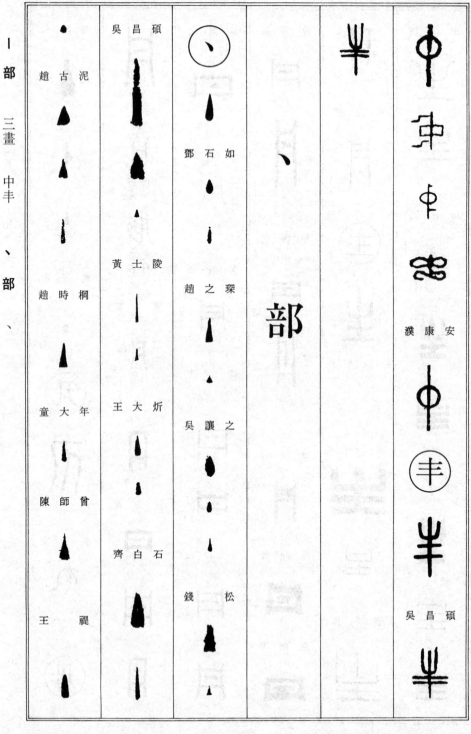

この印章集は篆刻文字を縦組みで並べたもので、本文プロセほぼ無いため、以下に可読の文字情報を記す。

木　鄧散木

漢康安

凡

黃士陵

丹

月　丹古文

彤亦古文

鄧石如

陳豫鍾

趙之琛

王大炘

之　吳讓之

徐三庚

吳昌碩

黃士陵

陳師曾

鄧散木

周新徐

漢康安

趙古泥

童大年

陳師曾

鄧散木

主

漢康安

丁敬

趙之琛

黃易

岡奚

陳鴻壽

趙之琛

18

丿部

鄧石如

古文 乃

籀文 乃

陳豫鍾

齊白石

趙古泥

趙時棡

童大年

王禔

趙之謙

吳昌碩

黃士陵

王大炘

吳讓之

錢松

楊與泰

徐三庚

ノ部 一—三畫 乃久之

丁敬	趙古泥	王大炘	王大炘	王大炘	錢松
	王禔	徐新周	陳豫鍾	齊白石	徐三庚
	鄧散木	鄧散木	陳鴻壽		趙之謙
	濮康安	齊白石	錢松		吳昌碩
	之		徐三庚	王禔	黃士陵
				久	

仁　蔣

鄧　石　如

吳　讓　之

趙　之　琛

陳　鴻　壽

岡　奚

黃　易

陳　豫　鍾

趙　懿

徐　梻

陳祖望　胡　震

楊與泰

徐三庚

錢　松

22

黃士陵

吳昌碩

趙之謙

ノ部

三畫

之

王 大炘

齊 白 石

趙 古 泥

徐 新 周

趙 時棡

24

鄧散木

王禔

陳師曾

童大年

童大年

陳師曾

鄧散木

黃士陵

趙古泥

徐新周

齊白石

趙時棡

楊與泰

吳昌碩

乍

黃易

吳讓之

濮康安

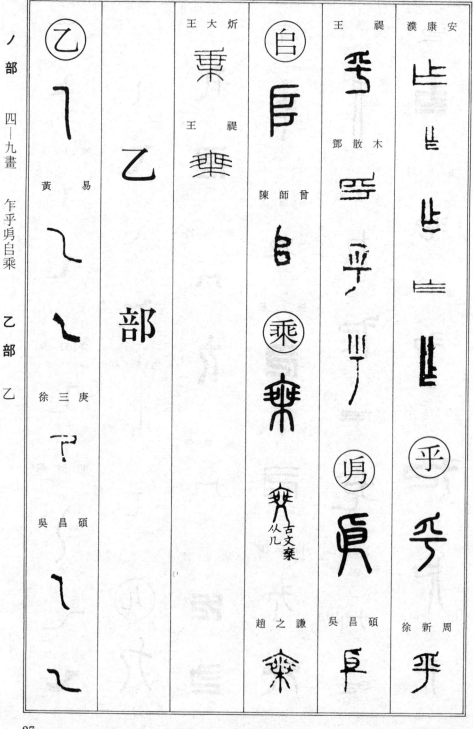

ノ部

四—九畫

乍乎乑白乘

乙部 乙

乙部

濮康安

王褆

鄧散木

王大炘

王褆

黃易

徐三庚

吳昌碩

陳師曾

趙之謙

吳昌碩

徐新周

	趙之謙		黃　易	王　禔	
	吳昌碩	吳讓之	奚　岡		黃士陵
王大炘		錢　松			齊白石
徐新周		陳祖望	鄧散木		趙時棡
齊白石		徐三庚	陳豫鍾		
	黃士陵		趙之琛	⑨九	

趙時棡

楊與泰

奚岡

陳師曾

吳昌碩

也字　秦刻石

童大年

趙古泥

王禔

王大炘

吳讓之

王禔

趙時棡

王禔

齊白石

濮康安

鄧散木

鄧散木

乞　本は気に作る

29

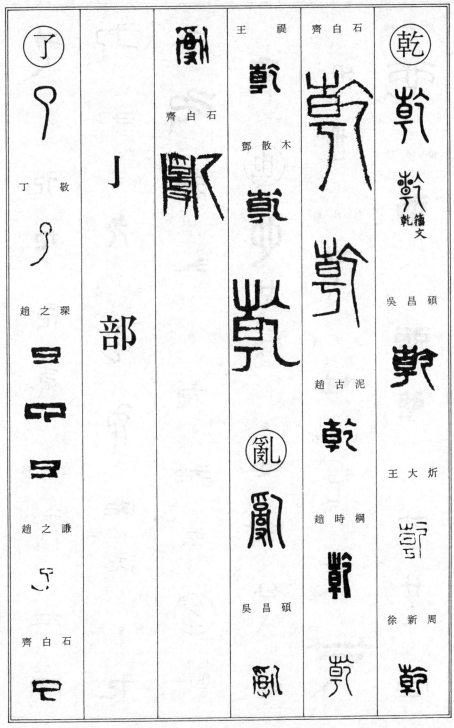

乾

乾 籀文

吳昌碩

趙古泥

趙時棡

吳昌碩

王大炘

徐新周

齊白石

鄧散木

王禔

齊白石

亂

亂

亅部

丁敬

趙之琛

趙之謙

齊白石

了

丿部 一—七畫 了予事

黃　易

陳豫鍾

吳讓之

齊白石

趙時棡

鄧散木

予

趙之琛

錢　松

胡　震

黃士陵

趙古泥

王　禔

鄧散木

濮康安

古文

丁　敬

陳鴻壽

趙之琛

鄧石如

事

事

31

徐新周

吳昌碩

徐三庚

錢　松

趙古泥

齊白石

趙之謙

陳祖望

王大炘

黃士陵

楊與泰

趙時棡

二部

二

古文　弍

丁　　敬

鄧　石　如

黃　　易

奚　　岡

趙　之　琛

吳　讓　之

錢　　松

胡　　震

楙　徐

徐　三　庚

趙　之　謙

吳　昌　碩

年大童

曾師陳

鄧　散　木

王　　禔

胡震	趙之琛		王禔		黃士陵
楊與泰		丁敬		趙古泥	
徐三庚		黃易	鄧散木	趙時棡	王大炘
	吳讓之			童大年	徐新周
		奚岡	濮康安		
	錢松	陳鴻壽	于	陳師曾	齊白石

34

二 部　一—二畫　于云互五

黃士陵

趙之謙

吳昌碩

童大年

齊白石

陳師曾

鄧散木

徐新周

趙時棡

王禔

濮康安

㊟云　雲の古文

㊟互　笘の或體

㊟五

古文
五省

鄧石如

黃　易

陳鴻壽

趙之琛

趙之謙

吳讓之

錢　松

徐三庚

吳昌碩

黃士陵

趙古泥

趙時棡

童大年

王大炘

齊白石

	趙古泥	吳昌碩	趙之琛	鄧散木	
					陳師曾
王禔	王禔				
鄧散木		黃士陵	徐楙	濮康安	王禔
	齊白石	齊白石	徐三庚		
王大炘			趙之謙		

上　部

亡

趙之謙

陳師曾

鄧散木

亢

吳昌碩

齊白石

齊白石

王　禔

交

丁　敬

陳豫鍾

錢　松

吳昌碩

亥

古文亥為豕與豕同
亥而生子復從一起

趙之琛

吳讓之

徐三庚

吳昌碩

黃士陵

趙古泥

陳師曾

王禔

鄧散木

黃士陵

王大炘

齊白石

蔣　仁

徐三庚

趙之謙

吳昌碩

錢　松

屠　倬

趙之琛

吳讓之

丁　敬

王大炘

趙古泥

趙時棡

王禔

亨
本は享
に作る

享

京

言 篆文

趙　懿

趙之琛

徐　三庚

趙之謙

丁　敬

陳　豫鍾

吳　讓之

陳　鴻壽

錢　松

胡　震

吳　讓之

趙之謙

齊白石

黃　易

黃　易

趙古泥

40

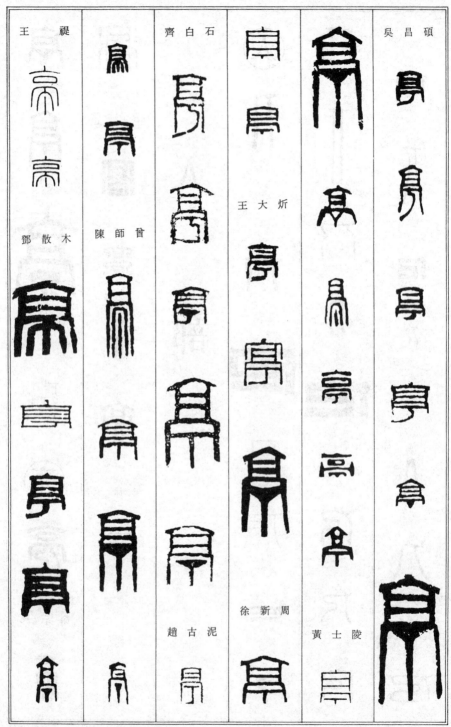

王提

齊白石

吳昌碩

王大炘

鄧散木

陳師曾

徐新周

趙古泥

黃士陵

亭亮

王褆

漢康安

漢康安

徐三庚

人部

人

丁敬

蔣仁

鄧石如

黃易

陳鴻壽

趙之琛

吳讓之

陳豫鍾

屠倬

奚岡

錢松

陳祖望

楊與泰

吳昌碩　趙之謙

徐三庚

胡　震

徐　楙

趙古泥　　　　徐新周

王大炘

黃士陵

齊白石

趙時棡

童大年

陳師曾

王褆

鄧散木

趙之琛

楊與泰

徐三庚

趙之謙

古文仁
或從尸

古文仁
從千心

蔣　仁

什

齊白石

仁

漢康安

奚　岡

仇

鄧散木

黃易

陳豫鍾

錢松

濮康安

陳師曾

王禔

趙古泥

趙時棡

徐新周

齊白石

童大年

王大炘

吳昌碩

黃士陵

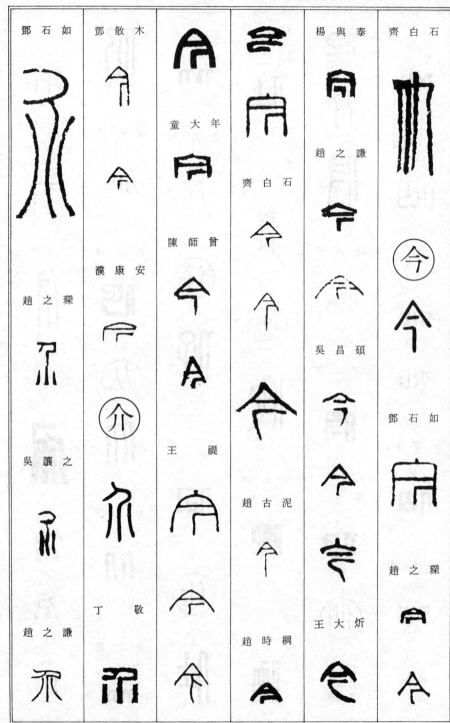

人部

二畫

仇今介

鄧石如

趙之琛

吳讓之

趙之謙

鄧散木

漢康安

丁敬

童大年

陳師曾

王禔

齊白石

趙古泥

趙時棡

楊與泰

趙之謙

吳昌碩

王大炘

齊白石

鄧石如

趙之琛

49

丁　敬		齊白石	王大炘		吳昌碩
黃　易	付	鄧散木	鄧散木	陳祖望	黃士陵
奚　岡	仔	他	仔	趙之謙	介
陳鴻壽	仔	仙	丁　敬	从	鄧散木
趙之琛	仙	仙	趙之謙	丁　敬	仍
	童大年	趙之謙	仕	趙之琛	
	仙	童大年	仕		
	本は僞に作る				

鄧散木

濮康安

齊白石

黃士陵

錢松

吳昌碩

徐三庚

鄧石如

黃易

齊白石

齊白石

趙古泥

鄧散木

黃士陵

王大炘

徐新周

吳讓之

陳祖望

吳昌碩

陳豫鍾

陳鴻壽

趙之琛

鄧散木

鄧石如

黃易

丁敬

陳豫鍾

齊白石

王禔

趙古泥

趙之謙

吳昌碩

黃士陵

趙時棡

丁敬

以

令

52

人部 三畫 以

吳讓之

楊與泰

吳昌碩

黃士陵

徐新周

趙之謙

徐三庚

錢　松

王大炘

齊白石

胡　震

奚　岡　　　岡

陳　鴻　壽

趙　之　琛

吳　讓　之

趙　之　謙

吳　昌　碩

徐　新　周

鄧　散　木

濮　康　安

鄧　散　木

童　大　年

陳　師　曾

王　禔

趙　古　泥

趙　時　棡

（仲）

（仰）

趙之謙

胡震

徐三庚

吳昌碩

黃士陵

錢松

鄧散木

黃士陵

齊白石

陳師曾

漢康安

王褆

丁　敬

黃　易

錢　松

趙之謙

吳昌碩

鄧散木

齊白石

趙時棡

漢康安

任

齊白石

趙時棡

王大炘

王　褆

漢康安

人部

四畫

份仿伊伍伎似伏

鄧散木

似

鄧散木

伏

趙之謙

鄧散木

漢康安

鄧散木

伎

黃士陵

黃士陵

齊白石

陳師曾

伊

伍

黃士陵

伊

古文伊从

古文死

黃易

吳讓之

吳昌碩

鄧散木

仿

籀文仿从丙

王禔

漢康安

份

古文

吳昌碩

徐新周

錢　松

吳　讓　之

黃　易

陳　鴻　壽

趙　之　琛

胡　震

王　禔

鄧　石　如

鄧　石　如

黃　士　陵

齊　白　石

王　禔

鄧　散　木

陳　師　曾

陳　師　曾

陳祖望

楊與泰

徐三庚

吳昌碩

黃士陵

趙之謙

徐新周

齊白石

童大年

陳師曾

鄧散木

王　褆

趙時棡

趙古泥

王禔

趙之謙

王禔

徐三庚

徐三庚

王禔

黃士陵

王禔

徐新周

鄧散木

鄧石如

王大炘

齊白石

陳鴻壽

趙古泥

吳讓之

黃易

趙古泥

位

位

趙之琛

齊白石

低

王禔

低

住

本は𠈬に作る

丁敬

蔣仁

鄧石如

陳鴻壽

趙之琛

錢松

徐三庚

趙之謙

吳昌碩

王大炘

王禔

鄧散木

濮康安

佐

本は左に作る

趙時棡

王禔

濮康安

佑

王禔

何

何

丁敬

何

陳師曾

王禔

鄧散木

徐新周

齊白石

趙古泥

童大年

周

黃士陵

王大炘

吳讓之

趙之謙

吳昌碩

蔣 仁

黃 易

奚 岡

趙之琛

濮康安

佗

本は他
に作る

63

王大炘

丁　敬

鄧散木

趙古泥

余

陳鴻壽

徐新周　吳昌碩　趙之琛

王　褆

佚

齊白石

吳讓之

黃士陵

黃士陵

趙古泥

徐三庚

齊白石

趙之謙

佛

黃士陵

趙之謙　徐三庚　陳豫鍾

作

鄧散木　趙時棡

趙之琛

丁　敬

童大年

吳讓之

陳師曾

吳昌碩

蔣　仁

漢康安

錢　松

鄧石如

王　禔

齊白石

趙古泥

趙時棡

王禔

鄧散木

鄧石如

陳鴻壽

吳讓之

徐三庚

趙之琛

趙古泥

鄧散木

趙古泥

童大年

陳師曾

王禔

黃士陵

王大炘

齊白石

人部

六畫

佩個佰佳佺使侃來

鄧散木

徐三庚

黃士陵

徐新周

趙古泥

齊白石

趙時棡

王　褆

吳昌碩

黃　易

陳豫鍾

吳讓之

齊白石

趙古泥

鄧散木

趙之琛

趙之謙

徐三庚

黃士陵

王大炘

徐新周

本は回
に作る

倬　倬

奚　岡	漢康安	趙時棡	徐新周	吳昌碩	丁　敬
陳鴻壽	例	王　禔	齊白石	黃士陵	鄧石如
吳昌碩	黃士陵	鄧散木			趙之琛
徐三庚	侍	趙古泥		王大炘	吳讓之
					徐三庚

68

趙之琛	趙之琛	趙古泥	鄧散木	童大年	王大炘
趙時棡	趙古泥	趙時棡		漢康安	齊白石
鄧石如	童大年	陳師曾	徐三庚		趙時棡
	鄧散木		趙之謙 吳昌碩	吳昌碩	

侯	易	趙時棡			黃　易
吳昌碩			王大炘	吳昌碩	趙之琛
黃士陵	鄧散木			徐新周	吳讓之
齊白石		童大年		齊白石	錢　松
王　禔		陳師曾			徐三庚
	侶	侶			

70

吳昌碩

趙古泥

吳讓之

吳昌碩

趙之琛

徐新周

陳祖望

趙古泥

趙之謙

王禔

鄧散木

漢康安

吳昌碩

鄧石如

趙之謙

王大炘

齊白石

陳師曾

鄧散木

鄧散木

齊白石

吳讓之

俗

王褆

童大年

黃士陵

丁敬

趙古泥

陳師曾

徐新周

陳豫鍾

鄧散木

趙時棡

王褆

陳鴻壽

陳師曾

齊白石

趙之琛

徐新周

趙古泥

趙時棡

王 褆

鄧散木

王大炘

徐新周

齊白石

趙之謙

吳昌碩

黃士陵

吳讓之

錢 松

徐三庚

古文

古文省

古文

丁 敬

黃 易

趙之琛

鄧散木

漢康安

俛

頪の或體

吳昌碩

保

		鍾　豫　陳	敬　丁	庚　三　徐	安　康　濮
	吳　讓　之	陳　鴻　壽		褆　王	
				木　散　鄧	易　黃
		趙　之　琛	蔣　仁		趙　之　琛
陳　祖　望			黃　易		
徐　三　庚	錢　松			古文言省 古文 信	

74

徐　新　周

童　大　年

陳　師　曾

王　禔

齊　白　石

趙　古　泥

趙　時　棡

吳　昌　碩

王　大　炘

黃　士　陵

趙　之　謙

王褆

齊白石

錢松

蔣仁

趙古泥

楊與泰

黃易

趙之琛

童大年

黃士陵

陳豫鍾

鄧散木

陳師曾

黃易

徐新周

俯
本は頬に作る

修

鄧散木



第一列（右）：
倶

陳豫鍾

趙之琛

趙之謙

吳昌碩

第二列：
齊白石

王禔

鄧散木

第三列：
俸（本は奉に作る）

併

王大炘

倉

奇字倉

第四列：
徐三庚

吳昌碩

王禔

齊白石

第五列：
趙古泥

陳師曾

王禔

個（本は箇に作る）

倒

第六列（左）：
黃士陵

童大年

鄧散木

候

王禔

木散鄧

道

倦

僑

鄧石如

僑

吳讓之

僑

徐三庚

僑

年大童

偺

禔王

偺

偝

倣
本は仿
に作る

值

易黃

值

陵士黃

偕

偝

偕

周新徐

偕

齊白石

偕

偕

趙時桐

偕

碩昌吳

倚

借

倚

趙之琛

偕

吳讓之

偝

錢松

借

陳祖望

借

碩昌吳

偞

陵士黃

偝

倻

徐新周

倚

齊白石

间

鄧散木

倚

倚

倚

趙之琛

倚

倚

吳讓之

倚

楊與泰

倚

徐三庚

倚

78

八—九畫

倦倩倪倫倬俤偃

吳讓之	陳鴻壽	齊白石	陳師曾	濮康安	吳昌碩
黃士陵	趙之琛	趙古泥	鄧散木	吳昌碩	黃士陵
陳師曾	陳師曾	趙時棡		王大炘	齊白石
		鄧散木	吳昌碩	趙時棡	吳昌碩
			黃士陵		

徐三庚	王大炘	趙之琛	楊與泰	黃士陵	徐三庚
吳昌碩	鄧散木	徐新周	王大炘	鄧散木	
齊白石		趙古泥	趙時棡	王大炘	
趙古泥	陳鴻壽	黃士陵	鄧散木	趙古泥	黃士陵
趙時棡	錢松		濮康安	王禔	
				鄧散木	
				錢松	

徐新周	吳昌碩	偸 本は媮に作る	齊白石	偪 本は逼に作る	健
齊白石		傳	趙古泥	偶	王禔
童大年	黃士陵	徐三庚	趙時棡	丁敬	鄧散木
王禔	王大炘	趙之謙	陳師曾		漢康安
			鄧散木	吳昌碩	
			漢康安		

81

傲

傳

態の或體

佪

傑

備古文

傖

催

丁敬

丁敬

趙之琛

齊白石

徐三庚

吳讓之

齊白石

趙古泥

錢松

王大炘

趙時棡

吳昌碩

徐三庚

王禔

鄧散木

鄧散木

趙之謙

徐　楙

趙古泥

黃士陵

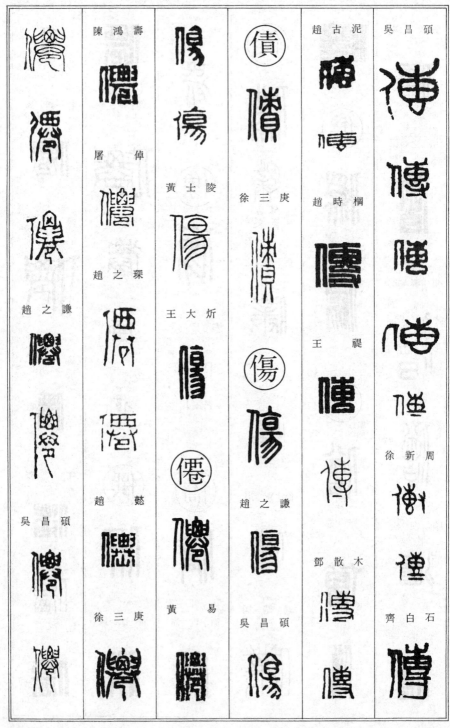

陳鴻壽

黃士陵

趙之琛

趙之謙

吳昌碩

徐三庚

王大炘

黃易

趙古泥

趙時棡

王禔

鄧散木

齊白石

吳昌碩

屠倬

趙懿

徐三庚

徐新周

徐三庚

趙之謙

吳昌碩

黃　易

趙之琛

吳讓之

徐三庚

黃士陵

齊白石

丁　敬

吳讓之

趙之謙

徐新周

趙時棡

從古文臣

趙古泥

吳昌碩

徐新周

鄧散木

黃士陵

徐新周

徐新周

齊白石

童大年

王　禔

齊白石

鄧散木

吳讓之

齊白石

吳昌碩

丁　敬

王　禔

趙古泥

陳祖望

黃　易

趙時棡

王　禔

黃士陵

徐三庚

王　禔

鄧散木

趙之謙

陳豫鍾

王　禔

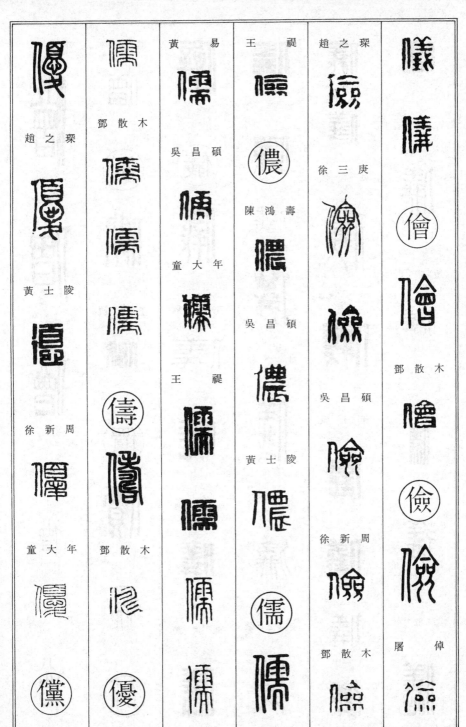

趙之琛

黃士陵

徐新周

童大年

鄧散木

吳昌碩

童大年

王褆

鄧散木

黃易

吳昌碩

童大年

王褆

王褆

陳鴻壽

吳昌碩

黃士陵

趙之琛

徐三庚

吳昌碩

徐新周

鄧散木

鄧散木

屠倬

黃士陵

王褆

儼

吳讓之

鄧散木

儿部

允

鄧石如

徐三庚

徐新周

趙古泥

趙時棡

鄧散木

先

俗先从儿
竹从替

王褆

元

丁敬

蔣仁

鄧石如

黃　易

趙之琛

趙之謙

王大炘

奚　岡

錢　松

徐新周

趙時棡

陳鴻壽

胡　震

齊白石

童大年

黃士陵

吳昌碩

徐三庚

趙古泥

王　禔

88

趙時棡

王禔

鄧散木

徐新周

齊白石

兆 冰 の 古文

先

丁 敬

趙之琛

吳昌碩

黃士陵

齊白石

趙時棡

充

趙時棡

鄧散木

鄧散木

漢康安

兄

鄧石如

光

陳師曾　　趙古泥　　徐新周　　趙之謙　　吳讓之

王禔　　　趙時棡　　　　　　吳昌碩　　徐三庚

　　　　　　　　　　齊白石　　　　　　　　古文

鄧散木　　　　　　　　　　黃士陵　　黃易

漢康安　　童大年　　　　　　　　　　趙之琛

儿部 四—六畫 光克兌免兒

王禔　吳昌碩

黃士陵　克　古文　亦古文

黃士陵

鄧散木

鄧散木

黃士陵

齊白石

徐三庚

齊白石

趙之謙

漢康安

黃易

王大炘

吳昌碩

免

黃士陵

趙古泥

黃　易

陳師曾

陳師曾

吳讓之

齊白石

兒

兌

91

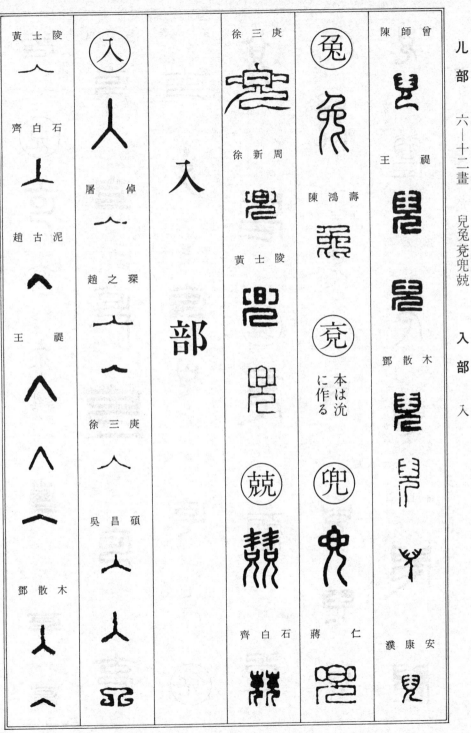

儿部

陳師曾　王禔　鄧散木　濮康安

兗　陳鴻壽　亮 本は沇に作る　兜　蔣仁　齊白石

兔　徐三庚　徐新周　黃士陵　徐三庚　競　齊白石

入部

入　屠倬　趙之琛　徐三庚　吳昌碩

黃士陵　齊白石　趙古泥　王禔　鄧散木

濮康安

全从玉
純玉曰全
篆文

古文

趙之琛

吳讓之

吳昌碩

黃士陵

徐新周

齊白石

趙古泥

鄧散木

趙之謙

黃士陵

齊白石

王禔

鄧散木

徐三庚

吳昌碩

丁敬

黃易

奚岡

王禔

鄧散木

丁敬

兩兩

王　大　炘

趙　時　棡

趙　古　泥

王　禔

鄧　散　木

徐　三　庚

吳　昌　碩

黃　士　陵

鄧　石　如

吳　讓　之

趙　之　謙

吳　昌　碩

趙　時　棡

王　禔

八部

八

趙時棡	黃士陵	徐　楙	趙之琛	⑧ 八
		徐三庚	吳讓之	丁　敬
王　禔	王大炘	趙之謙		鄧石如
	齊白石	吳昌碩	錢　松	黃　易
鄧散木	趙古泥			奚　岡

漢康安	趙之琛	胡震	徐三庚		
公			趙之謙		
鄧石如	吳讓之		吳昌碩		
錢松			黃士陵		
黃易	趙懿		王大炘		

鄧散木

陳師曾

趙時棡

趙古泥

周新徐

齊白石

王　禔

童大年

濮康安

王大炘　　黃士陵

趙之謙

吳昌碩

齊白石

趙古泥

錢松　　黃易

陳祖望　　奚岡

楊與泰　　陳豫鍾

趙之琛

徐三庚　　吳讓之

（六）

蔣仁

98

王大炘

丁　敬

趙之琛

黃士陵

王大炘

王大炘

徐新周

齊白石

鄧散木

徐三庚

趙之謙

吳昌碩

黃士陵

王　禔

鄧散木

鄧石如

黃　易

吳讓之

陳祖望

鄧散木

濮康安

趙時棡

童大年

王　禔

共

兮

周　新　徐	典　古文 从竹	具	之　讓　吳	木　散　鄧	茂
	鍾　豫　陳	鄧石如	齊白石	齊白石	齊白石
泥　古　趙			鄧散木	漢康安	趙時棡
	碩　昌　吳	吳讓之			王　禔
庚　三　徐		黃士陵	兵		
			其	古文兵从 人升干	
石　白　齊	炘　大　王	箕の 籀文 具		籀 文	

100

冂部

冂部

冃

冉

冉　徐三庚

冉　趙之謙

冉　吳昌碩

冉　齊白石

冉　趙時棡

再

再　童大年

再　王禔

再　鄧散木

冒

冒　徐三庚

冒古文　吳昌碩

冤

冤　吳昌碩

冤　齊白石

冤　鄧散木

冤　陳鴻壽

冤　鄧散木

冤　徐三庚

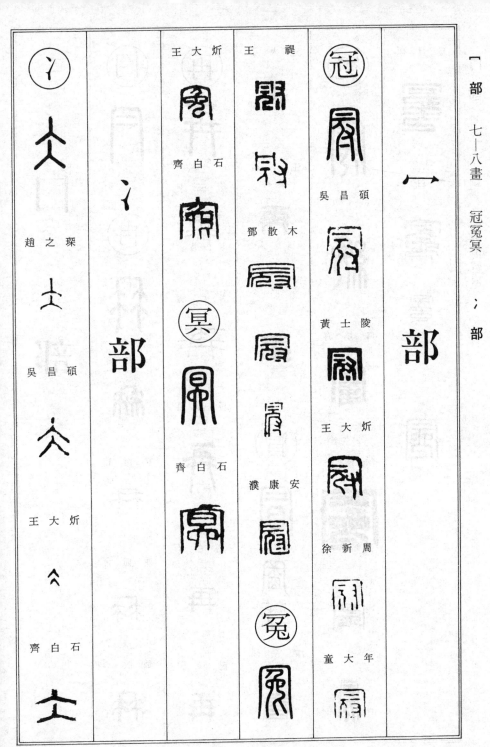

一部

冠　吳昌碩

冠　黃士陵

冠　王大炘

冠　徐新周

冠　童大年

冖部

冠　王禔

冤　鄧散木

冤　齊白石

冠　王大炘

冥　齊白石

冫部

次　趙之琛

次　吳昌碩

次　王大炘

次　齊白石

丶部　○—五畫　冫冬冰冲冶冷

吳昌碩	王大炘	陳師曾	黃易	王禔	
	趙古泥	鄧散木	黃士陵	鄧散木	趙古泥
黃士陵	王禔	黃士陵	徐新周		徐新周
齊白石		黃易	齊白石		陳師曾
吳讓之	本は沖に作る	陳豫鍾	趙古泥	古文冬从日　丁　敬	

103

吳昌碩	趙古泥	凌 或體の	周新徐	几部	敬 丁

吳昌碩

黃士陵

王大炘

齊白石

趙古泥

童大年

王禔

鄧散木

徐三庚

黃士陵
淮 本は準に作る

凌 或體の

朕

徐三庚

凝 冰の俗體

周新徐

陳師曾

鄧散木

几部

丁敬

趙之琛

凡

奚岡

104

几部

凡

趙之謙

奚　岡

丁　敬

童　大　年

趙之謙

陳豫鍾

王　禔

吳昌碩

胡　震

陳鴻壽

蔣　仁

徐新周

吳昌碩

楊與泰

趙之琛

鄧散木

黃士陵

徐三庚

鄧石如

黃士陵

吳讓之

尻

趙古泥

黃　易

吳昌碩	趙之琛				王大炘

几部　三—十畫　処凭凱

口部　三—六畫　出函

凱　本は豈に作る

出

口部

趙古泥

王褆

鄧散木

趙古泥

函

吳讓之

吳昌碩

黃士陵

出

趙之琛

鄧散木

漢安康

王褆

凭

信

童大年

陳師曾

王褆

107

凵部

六畫

函

吳讓之

吳昌碩

王禔

刀部

刀部

鄧石如

吳讓之

黃易

奚岡

錢松

屠倬

趙之琛

刀

趙懿

王禔

丁敬

分

徐三庚

趙之謙

吳昌碩

齊白石

108

刀 部

錢　松

鄧散木

趙之謙

王　禔

胡　震

鄧散木

趙時棡

吳昌碩

陳鴻壽

鄧散木

鄧散木

徐三庚

吳讓之

趙之謙

吳讓之

趙之謙

趙之琛

趙之謙

錢　松

初

列

刊

切

刞

齊白石

陳師曾

王禔

黃士陵

王大炘

濮康安

別

徐三庚

吳昌碩

趙時棡

童大年

陳師曾

王禔

鄧散木

王大炘

齊白石

趙古泥

黃士陵

別

鄧散木

鄧石如

陳豫鍾

童大年

陳師曾

齊白石

趙古泥

王禔

利

徐新周

黃士陵

王大炘

徐三庚

吳昌碩

利

古文

趙之琛

吳讓之

到

到

111

陳師曾	王大炘	趙之琛	趙之琛		徐三庚
		徐三庚	刹	制	齊白石
王禔	徐新周	趙之謙	新	古丈制如此	童大年
	齊白石	錢松 刻	刻	鄧散木	陳師曾
		吳昌碩			王禔
鄧散木	童大年	陳鴻壽 黃士陵		刷	鄧散木

王禔　　　吳昌碩

鄧散木　　　　前

陳鴻壽

剛　　　　錢松

古文
如此剛　徐新周

吳昌碩　　徐新周

黃士陵

濮康安

剉

徐新周

黃士陵

趙之琛

楊與泰

徐三庚

趙時棡

王禔

吳昌碩

鄧散木

則古文

亦古
文則

籀文則
从鼎

鄧石如

趙之謙

鐳古文

陳鴻壽

齊白石

黃易

吳昌碩

鄧散木

陳鴻壽

趙之琛

吳昌碩

副古文

趙之琛

王褆

徐三庚

黃士陵

陳豫鍾

王褆

濮康安

114

吳昌碩

屠　倬

趙之琛

黃士陵

胡　震

趙時棡

齊白石

濮康安

童大年

鄧散木

陳師曾

趙古泥

徐新周

徐三庚

王　禔

齊白石

籀文劍
从刀

鄧石如

黃易

徐三庚

吳昌碩

黃士陵

王大炘

鄧散木

功

力

吳昌碩

徐新周

趙古泥

王禔

力

部

鄧散木

趙古泥

王禔

鄧石如　鄧散木　吳讓之　吳昌碩　鄧散木　童大年

徐新周　　　　　徐三庚　　　　　陳師曾

齊白石　　　　　徐三庚　　　　　王禔

黃士陵　陳師曾　齊白石　齊白石　鄧散木

王禔

本は效
に作る　　　　　　　　　　　徐三庚

117

力部

動

勤

遷 古文動
从辵

吳昌碩

勤

徐新周

勤

勤

勗

王褆

鞠

鞠

鄧散木

勒

勒

勒

勒

黃士陵

勒

陳師曾

勇

勇

勉

勒

趙之琛

勉

吳昌碩

勉

勇 古文勇
从心

吳昌碩

勃

黃士陵

勇

勇

徐新周

勃

趙古泥

勃

王褆

勃

勃

勃

勇

趙之琛

勤

勇

勤

劼

劼

勁

勁

王褆

徐新周

勁

齊白石

勁

童 大 年	黃　易	徐 新 周	務	勘	勛
王　禔	吳 昌 碩	陳 師 曾	吳 昌 碩	吳 讓 之	徐 三 庚
鄧 散 木	黃 士 陵	鄧 散 木	黃 士 陵	吳 昌 碩	吳 昌 碩
濮 康 安		勝		黃 士 陵	黃 士 陵
勞		齊 白 石	丁　敬	王 大 炘	童 大 年
				童 大 年	

趙之謙	趙之琛	鄧散木	屠倬	吳昌碩	古文
吳昌碩	錢松		趙之琛	徐新周	趙之琛
	徐楙		吳昌碩	鄧散木	
黃士陵	徐三庚		齊白石		
			陳師曾	丁敬	徐三庚
			王禔	奚岡	

力部　十四—十五畫　勳勵勵　勺部　一—三畫　勺勿匃

勺部

吳讓之

齊白石

王禔

鄧散木

陳師曾

濮康安

本は勘に作る

王禔

趙時棡

王禔

鄧散木

趙古泥

王大炘

齊白石

鄧散木

趙古泥

黃士陵

齊白石

趙時棡

鄧石如

徐　楙

徐三庚

吳昌碩

王　禔

鄧散木

丁　敬

徐三庚

吳昌碩

吳昌碩

徐三庚

鄧石如

吳讓之

鄧散木

ヒ
部

齊白石	趙之琛	陳師曾	王大炘	鄧散木
	吳讓之	鄧散木		
陳師曾	吳昌碩		趙古泥	徐三庚
鄧散木		黃易		
		奚岡		黃士陵

趙古泥	趙之謙	趙古泥		蔣　　仁	齊白石
	吳昌碩	童大年	黃士陵	黃　　易	
陳師曾		鄧散木		徐新周	齊白石
王　　禔	黃士陵			齊白石	黃士陵
	齊白石	北		吳讓之	
鄧散木		吳讓之		徐三庚	
				吳昌碩	化

比　匕　化

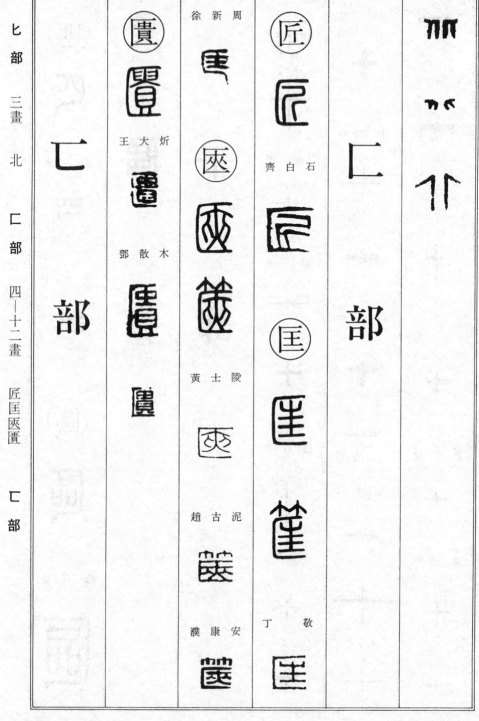

徐　新　周

王　大　炘

鄧　散　木

黃　士　陵

趙　古　泥

濮　康　安

齊　白　石

丁　敬

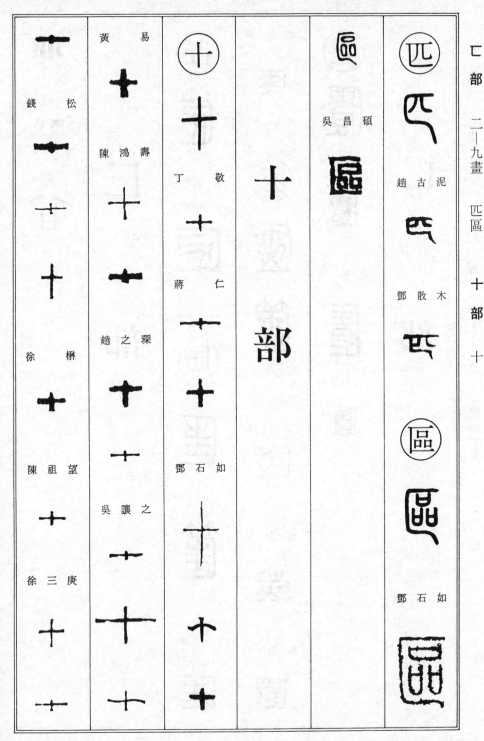

匚部

匹匚

吳昌碩

趙古泥

鄧散木

鄧石如

十部

十

丁　敬

蔣　仁

鄧石如

吳讓之

黃　易

陳鴻壽

趙之琛

陳祖望

徐三庚

錢　松

徐　楙

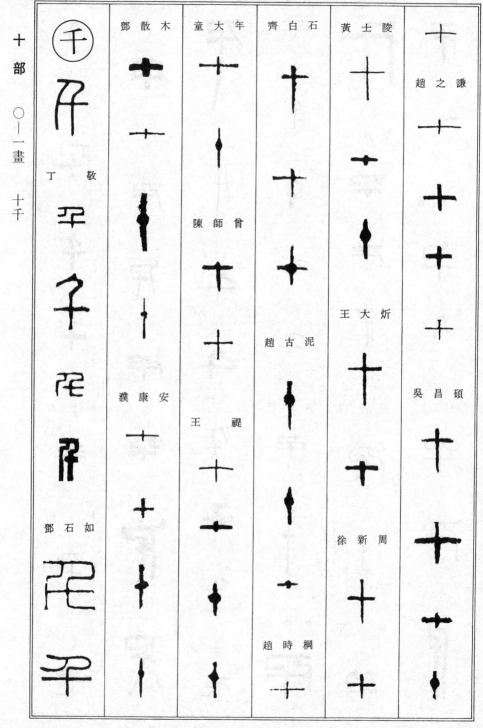

十 部

千

鄧散木

童大年

齊白石

黃士陵

趙之謙

丁　敬

陳師曾

趙古泥

王大炘

吳昌碩

濮康安

王　褆

徐新周

鄧石如

趙時棡

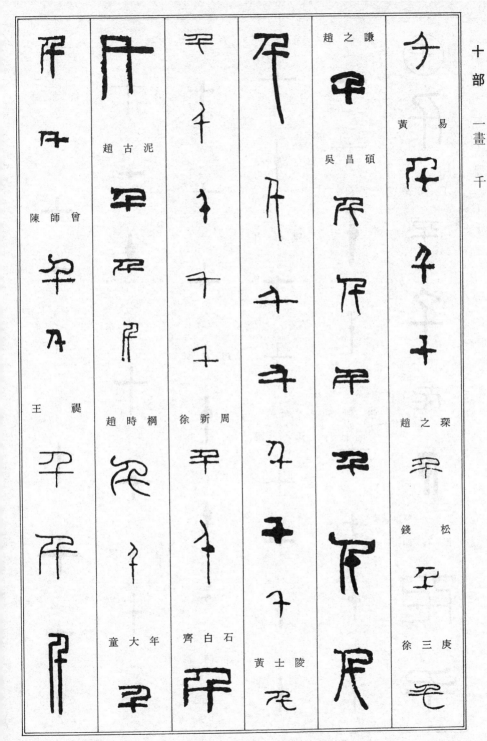

黃易

趙之謙

吳昌碩

趙古泥

陳師曾

王禔

趙時棡

徐新周

童大年

齊白石

黃士陵

趙之琛

錢松

徐三庚

趙之琛

吳昌碩

徐新周

齊白石

鄧散木

黃士陵

王大炘

徐新周

王禔

鄧散木

王大炘

鄧石如

奚岡

徐三庚

漢康安

濮康安

漢康安

徐三庚

黃士陵

鄧散木

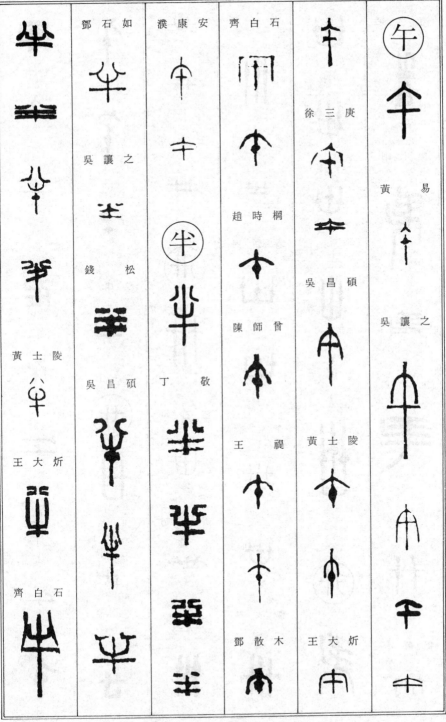

鄧石如

濮康安

齊白石

午

徐三庚

黃易

吳讓之

吳昌碩

半

趙時棡

吳昌碩

錢松

陳師曾

黃士陵

吳昌碩

丁敬

王禔

黃士陵

王大炘

王大炘

齊白石

鄧散木

齊白石

趙古泥

陳師曾

鄧散木

趙古泥

鄧散木

丁　敬

齊白石

趙之琛

鄧散木

徐新周

王　禔

鄧散木

童大年

趙時棡

陳師曾

趙之琛

吳讓之

古文協
從日十

古文
卓

131

徐三庚

陳豫鍾

文古

丁　敬

錢　松

陳鴻壽

趙之謙

屠　倬

王大炘

吳昌碩

胡　震

蔣　仁

黃士陵

趙之琛

黃　易

132

趙古泥

王褆

鄧石如

楊與泰

濮康安

陳師曾

王褆

鄧散木

趙時棡

童大年

齊白石

趙古泥

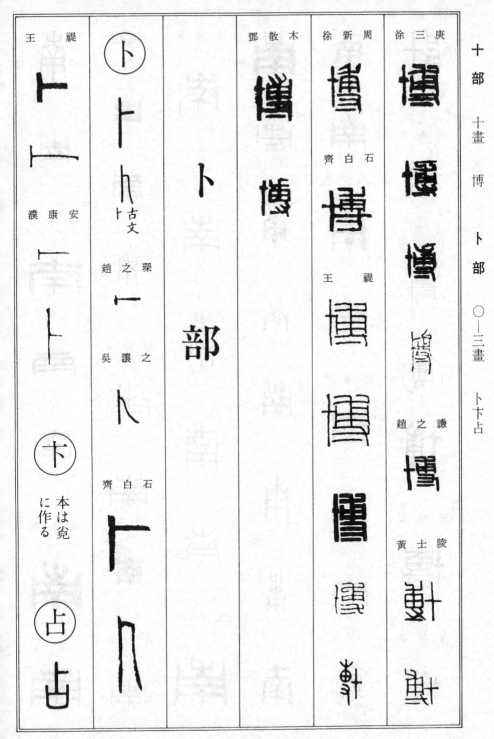

卜 部

庚　三　徐

周　新　徐

木　散　鄧

卜 部

卜
古文

趙　之　琛

吳　讓　之

齊　白　石

齊　白　石

王　褆

王　褆

黃　士　陵

趙　之　謙

安　康　漢

王　褆

本は兑
に作る

占

卜部　三—八畫　占卣龀卤卤

趙古泥

黃士陵

王大炘

鄧散木

童大年

鄧散木

濮康安

古文

吳昌碩

黃士陵

齊白石

趙古泥

趙之琛

吳讓之

黃士陵

錢松

楊與泰

徐三庚

童大年

王褆

本は卤
に作る

古文
兆省

135

卩部

黃士陵

鄧散木

齊白石

古文

鄧石如

趙時楓

趙之琛

童大年

吳昌碩

王褆

黃士陵

鄧散木

安康濮

印

丁敬

鄧石如　蔣　仁

黃　易

奚　岡

陳豫鍾

屠倬

趙之琛

吳讓之

陳鴻壽

陳祖望　趙　懿

錢　松

胡　震

楊與泰　　　徐　栁

徐 三 庚

吳昌碩

趙之謙

黃士陵

王大炘

徐新周

齊白石

趙古泥

趙時棡

童大年

陳師曾

王褆

144

漢 康 安

鄧 散 木

	齊白石	趙之謙	齊白石		
	童大年	吳昌碩	黃易	手俗从	
	王禔	黃士陵		吳昌碩	
				王禔	吳讓之
鄧石如		王大炘	陳鴻壽		趙之謙
趙古泥	鄧散木	齊白石	趙之琛	黃士陵	

趙古泥

146

吳昌碩　徐三庚

吳讓之

趙之謙

鄧散木

趙之琛

黃士陵

齊白石

童大年

王褆

厂

部

鄧散木

濮康安

趙時棡

童大年

王禔

周新徐

齊白石

趙古泥

黃士陵

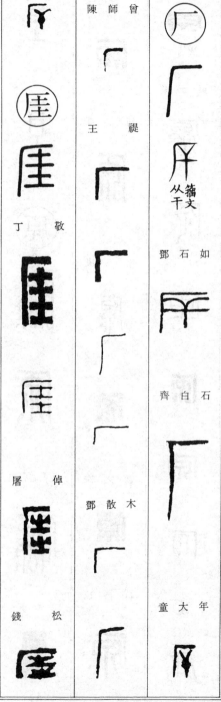

錢松

徐三庚

吳昌碩

陳師曾

王禔

古文厚
從后土

王大炘

丁敬

王禔

鄧石如

鄧石如

王禔

屠倬

齊白石

趙之琛

鄧散木

鄧散木

徐三庚

吳讓之

錢松

童大年

從干
籀文

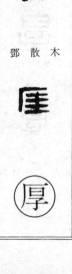

黃易　　黃士陵　　　　　　陳師曾　齊白石　吳昌碩

胡震

徐三庚

趙之謙　鄧石如

吳昌碩　　王禔　　　　　　　趙古泥

黃士陵　　　　　　　　　　　趙時棡

徐新周

鄧散木

童大年

王大炘

厶
部

丁　敬

王大炘

趙時棡

王　禔

徐三庚

吳昌碩

齊白石

趙之琛

童大年

王　禔

鄧散木

齊白石

趙時棡

	徐　三　庚			鄧　散　木	吳　昌　碩	
趙　之　琛		齊　白　石				
	吳　昌　碩			童　大　年	齊　白　石	
吳　昌　碩					趙　古　泥	
	黃　士　陵					
鄧　散　木					趙　時　棡	
	王　大　炘				童　大　年	
	徐　新　周	王　褆				
				趙　之　琛		

古文厺
象形

厺

去

叀
叀古文
叀亦古文

參

152

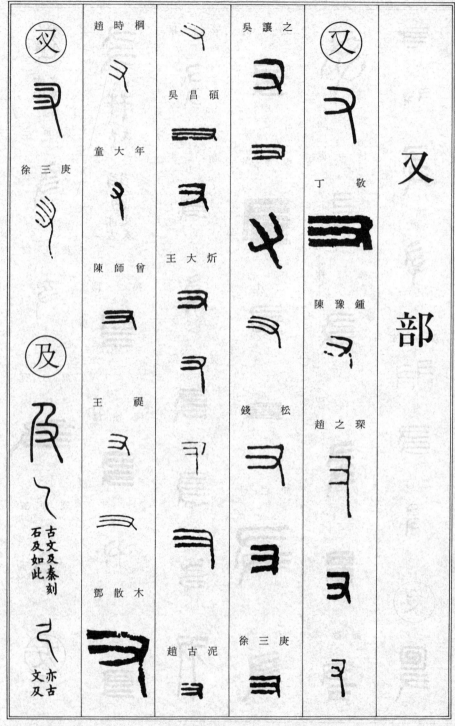

又 部　〇—二畫　又叉及

又部

又

徐三庚

趙時棡
童大年
陳師曾
王　禔
鄧散木

吳讓之
吳昌碩
王大炘
趙古泥

又

丁　敬
陳豫鍾
錢　松
趙之琛
徐三庚

及

古文及秦刻
石及如此

亦古
文及

153

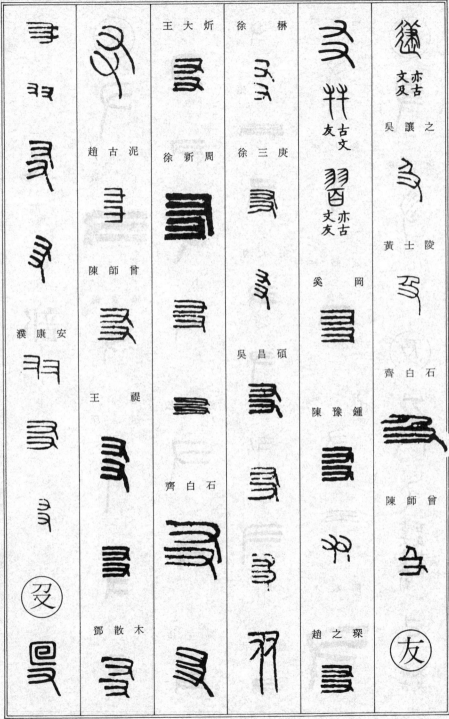

亦古
文及

吳讓之

黃士陵

齊白石

陳師曾

友

友古
文

亦古
文友

奚岡

吳昌碩

陳豫鍾

趙之琛

王大炘

徐新周

陳師曾

王禔

鄧散木

徐楙

徐三庚

吳昌碩

齊白石

趙古泥

漢康安

夗

夐





木 散 鄧

趙之謙

吳昌碩

周 新 徐

反

古文

吳讓之

王禔

王禔

鄧散木

叒 通じて若に使用される

受

王禔

叔

敬 丁

如石 鄧

趙之琛

吳讓之

錢松

震 胡

庚 三 徐

趙之謙

吳讓之

王禔

鄧散木

趙時棡

吳昌碩

錢松

鄧散木

陳師曾

黃士陵

徐三庚

濮康安

王禔

陳鴻壽

王大炘

趙之琛

吳昌碩

趙古泥

156

趙之謙	周新徐	王 褆			吳讓之
吳昌碩	齊白石	鄧散木		籀文从寸	吳昌碩
黃士陵	趙古泥		段古文	丁 敬	
	趙時棡	吳昌碩		黃 易	
王大炘	陳師曾	濮康安	齊白石		

又部　八—十六畫

叟

黃士陵

齊白石

趙古泥

趙時棡

叡

王禔

鄧散木

蔣仁

濮康安

陳鴻壽

叡

丁敬

王禔

王大炘

叡

攗文叡 从土

叡 古文

王禔

叢

丁敬

王大炘

趙時棡

口部

口部

趙之琛	奚岡		丁敬	徐新周	鄧石如
	陳豫鍾	黃易	鄧石如	齊白石	趙之謙
	陳鴻壽			陳師曾	吳昌碩
				王禔	
				鄧散木	王大炘

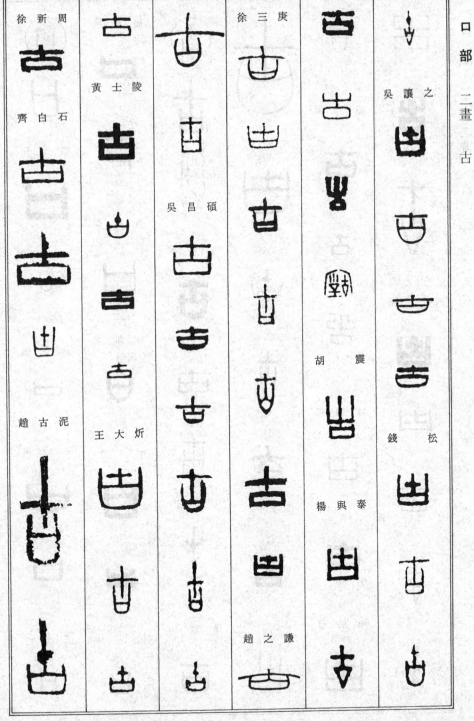

徐新周

齊白石

趙古泥

黃士陵

王大炘

吳昌碩

徐三庚

趙之謙

吳讓之

胡震

楊與泰

錢松

口部

古
句
只

丁　敬

吳　讓　之

吳　昌　碩

黃　士　陵

吳　讓　之

趙　之　謙

徐　新　周

王　　禔

濮　康　安

丁　敬

丁　敬

陳　豫　鍾

趙　之　琛

鄧　散　木

王　　禔

濮　康　安

童　大　年

王　　禔

趙　時　棡

陳師曾

王禔

鄧散木

鄧散木

徐三庚

吳昌碩

徐新周

陳鴻壽

趙之琛

吳讓之

丁敬

黃易

陳豫鍾

徐楙

趙之謙

吳昌碩

吳讓之

錢松

黃士陵

王大炘

徐新周

162

趙之琛

黃　易

奚　岡

吳讓之

錢　松

徐三庚

吳昌碩

黃士陵

陳豫鍾

陳鴻壽

丁　敬

王　禔

濮康安

鄧散木

齊白石

趙古泥

趙時棡

徐三庚

黃士陵

趙古泥

趙時棡

鄧散木

濮康安

齊白石

王大炘

趙之謙

吳昌碩

王禔

鄧散木

吳昌碩

黃士陵

齊白石

吳昌碩

吳讓之

吳昌碩

黃易

趙之琛

司

号

右

吳讓之　徐三庚　吳昌碩　黃士陵

王大炘　童大年　陳師曾　鄧散木

協の或體　吃　鄧散木　趙之謙　吳昌碩　各

王禔　合　鄧石如　趙之琛　錢松　齊白石

吳昌碩　黃士陵　王大炘　徐新周　齊白石

趙時棡　陳師曾　王禔　鄧散木　吉

蔣　仁

吳讓之

錢　松

楊與泰

趙之謙

黃士陵

徐新周

齊白石

趙古泥

趙時棡

童大年

王大炘

徐三庚

吳昌碩

趙之琛

166

黃士陵　趙之謙

吳讓之

錢　松

吳昌碩

王大炘

徐新周

黃　易

奚　岡

胡　震

屠　倬

徐三庚

趙之琛

濮康安

丁　敬

陳師曾

王　禔

鄧散木

吳昌碩　　徐三庚　　吳讓之　　名　　王　褆　　齊白石

丁　敬

鄧散木

胡　震

鄧石如

趙古泥

錢　松

黃士陵

陳豫鍾

趙之謙

楊與泰

趙時棡

趙之琛　　濮康安

口部

三畫 名后吏

吳讓之

鄧散木

漢康安

童大年

王大炘

王　禔

趙古泥

徐新周

錢　松

陳祖望

奚　岡

趙之琛

趙時棡

齊白石

徐三庚

趙之琛

錢　松

鄧散木

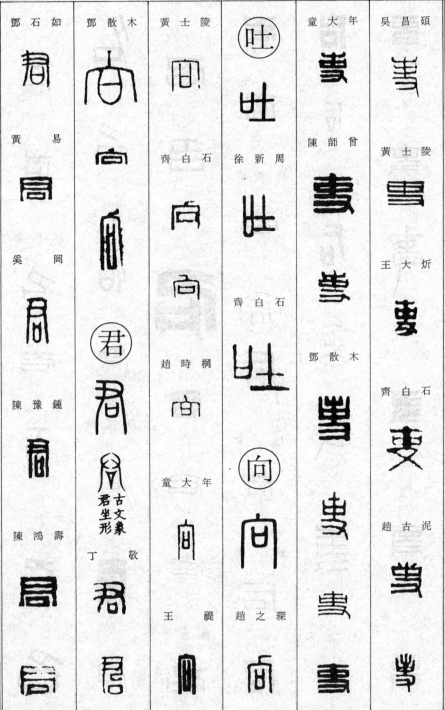

鄧石如　鄧散木　黃士陵　　　　童大年　吳昌碩

黃易　　　　　　齊白石　徐新周　陳師曾　黃士陵

奚岡　　　　　　　　　　　　　　　　　　王大炘

陳豫鍾　　君　趙時棡　齊白石　鄧散木　齊白石

陳鴻壽　君坐形古文象　童大年　向　　　　趙古泥
　　　　丁敬　王禔　趙之琛

黃士陵　趙之謙　屠　倬

陳師曾

王大炘　趙之琛

趙古泥　徐新周　吳昌碩

王　禔　齊白石　錢　松

趙時棡　徐三庚

鄧散木

漢康安

丁敬

齊白石

黃易

陳鴻壽

趙懿

徐三庚

齊白石

吳昌碩

王禔

黃士陵

童大年

王禔

鄧散木

黃易

172

丁　敬

黃　易

趙之琛

錢　松

胡　震

丁　敬

趙古泥

鄧散木

徐新周

陳豫鍾

吳讓之

陳鴻壽

丁　敬

錢　松

趙之謙

吳昌碩

黃士陵

齊白石

古文
如此

趙之謙

楊與泰

徐三庚

吳昌碩

王大炘

黃士陵

鄧散木

童大年

趙古泥

黃士陵

童大年

王禔

濮康安

王禔

齊白石

趙時棡

吸

黃士陵	陳祖望	趙之琛	(吾)	齊白石	(吹)
	楊峴泰		丁 敬	陳師曾	
	徐三庚	吳讓之	鄧石如	王 禔	趙之琛
			黃 易		吳讓之
	吳昌碩		奚 岡	鄧散木	吳昌碩
	王大炘	錢 松	屠 倬		徐新周

176

口部 四—五畫 吾告呂周

周 新 徐

齊白石

趙時棡

年 大 童

鄧散木

陳師曾

王 褆

趙之琛

吳讓之

王大炘

趙時棡

鄧散木

鄧石如

吳讓之

告

吳讓之

呂

篆文呂从肉从旅

周

古文周字 从古文及

丁 敬

177

岡

奚

吳讓之

陳鴻壽

屠倬

趙之琛

錢松

徐楙

趙之謙

徐三庚

黃士陵

趙古泥

徐新周

吳昌碩

齊白石

徐三庚

趙之謙

吳昌碩

黃士陵

王大炘

丁　敬

趙之琛

楊與泰

漢康安

陳師曾

王　褆

鄧散木

趙時棡

童大年

陳鴻壽	丁　敬	濮康安	趙之謙	濮康安	童大年
					陳師曾
趙之琛		黃士陵	齊白石		王　禔
吳讓之	蔣　仁	王　禔		黃士陵	
錢　松	黃　易		王　禔	王　禔	鄧散木
	奚　岡				

鄧散木

濮康安

王　禔　鄧散木

徐新周　齊白石　趙古泥　童大年　陳師曾

吳昌碩　黃士陵　王大炘

胡　震　楊與泰　趙之謙

趙古泥　吳讓之　吳昌碩

181

濮康安　趙古泥　趙之琛　　　　徐三庚

哀

齊白石　趙時棡　吳昌碩　齊白石　趙之謙

哉

　　　　黃士陵

王褆　　童大年　王褆　　　　　　王褆

咶

鄧散木

唉
本は笑に作る

咸

胡震

王大炘　　　　　吳昌碩

齊白石　　　　　鄧散木

哈

吳昌碩　鄧散木　品　　　齊白石　趙時棡

哈

182

陳　豫　鍾

漢　康　安

古文拓
從三吉

吳　昌　碩

黃　士　陵

籀文
從鼎

陳　鴻　壽

黃　　　易

唐

古文唐
從口易
陽

齊　白　石

齊　白　石

徐　三　庚

徐　新　周

趙　之　琛

丁　　　敬

陳　師　曾

鄧　散　木

趙　古　泥

吳　昌　碩

黃　　　易

王　　　禔

童　大　年

奚　　　岡

鄧　散　木

哲

哭

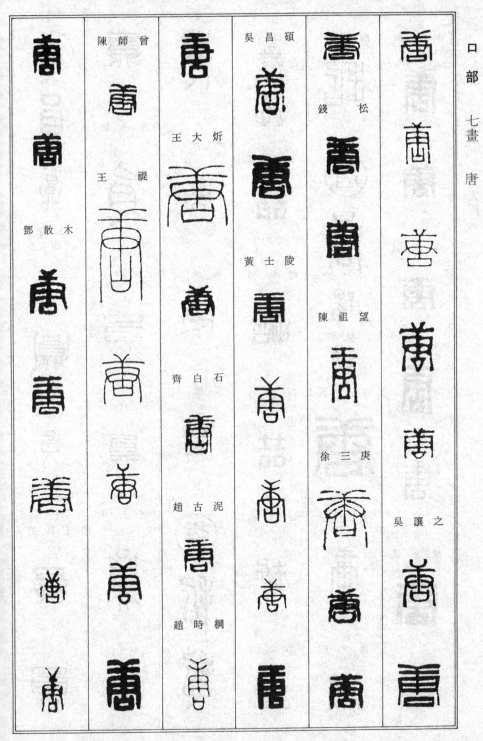

陳師曾

王禔

鄧散木

吳昌碩

王大炘

齊白石

趙古泥

趙時棡

黃士陵

錢松

陳祖望

徐三庚

吳讓之

吳讓之

徐三庚

吳昌碩

王大炘

齊白石

吳昌碩

徐新周

陳師曾

鄧散木

陳師曾

吳讓之

徐三庚

齊白石

錢　松

鄧散木

徐三庚

古文
商

亦古
文商

籀文
商

漢康安

黃　易

陳鴻壽

趙之琛

吳讓之

徐三庚

齊白石

趙時棡

丁敬	童大年	徐三庚	陳鴻壽	嗋	趙古泥
		吳昌碩	趙之琛		鄧散木
黃易	王禔	鄧散木	徐楙	锫	齊白石
陳豫鍾		黃士陵	陳祖望		
陳鴻壽		王大炘	楊與泰	丁敬	
		齊白石			

趙之琛	徐三庚		趙古泥	鄧散木	陳祖望
吳讓之	黃士陵	鄧散木	趙時棡	古文畐如此	鄧散木
錢松	王大炘		陳師曾	屠倬	齊白石
陳祖望	齊白石	王禔	王禔	趙之琛	

本は啼
に作る

趙之謙

吳昌碩

王大炘

趙古泥

趙時棡

齊白石

童大年

王褆

鄧散木

趙之琛

吳讓之

胡震

徐新周

<ruby>善<rt>篆文</rt></ruby>
从言

<ruby>善<rt>古文</rt></ruby>

丁敬

黃易

陳豫鍾

王褆

鄧散木

口部

九畫

善喉咢喚喜喻喪喫

趙古泥

趙之謙

吳昌碩

陳師曾

喻

本は諭
に作る

趙之琛

陳鴻壽

趙之琛

錢松

喪

陳師曾

齊白石

黃士陵

漢康安

王禔

喉

徐新周

喚

齊白石

徐楙

鄧散木

鄧散木

喫

吳讓之

趙時棡

陳師曾

王禔

黃易

黃士陵

昌

壽

陳師曾

王禔

鄧散木

齊白石

鄧散木

吳昌碩

單

齊白石

王大炘

丁敬

吳昌碩

嘸

鳴

古文薔
从田

陳師曾

本は烏
に作る

陳鴻壽

趙之謙

喫

喬

喀

嘸

薔

嗚

嗛

嗜

190

趙之琛

王　禔

嗟

本は譽
に作る

嗣

古文嗣
从子

奚　岡

趙古泥

王　禔

鄧石如

陳鴻壽

趙之琛

吳讓之

嘆

王　禔

黃　易

錢　松

徐三庚

趙之謙

王大炘

吳昌碩

黃士陵

191

周新徐	年大童	安康漢	褆王	庚三徐
石白齊	曾師陳	之讓吳	石白齊	
泥古趙	褆王	籀文嘯从欠 黃易	嘯文籀从欠 泥古趙	
	木散鄧	碩昌吳	鍾豫陳	
桐時趙		曾師陳	壽鴻陳	周新徐

嘔本は歐に作る

嘗

陳鴻壽

吳讓之

錢　松

王　褆

鄧散木

趙時棡

徐新周

齊白石

趙古泥

童大年

古文

吳讓之

錢　松

黃士陵

鄧散木

趙之琛

口部

口

部

趙古泥

齊白石

鄧散木

漢康安

王　禔

鄧散木

吳昌碩

趙古泥

黃士陵

趙時棡

童大年

陳師曾

徐新周

齊白石

囊

囀

嚚

本は轉
に作る

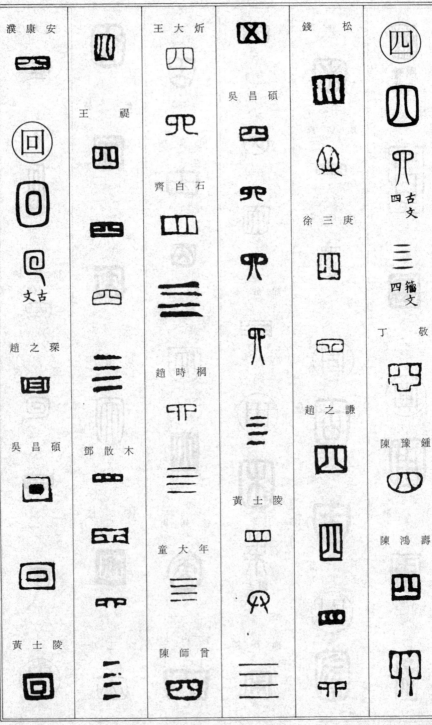

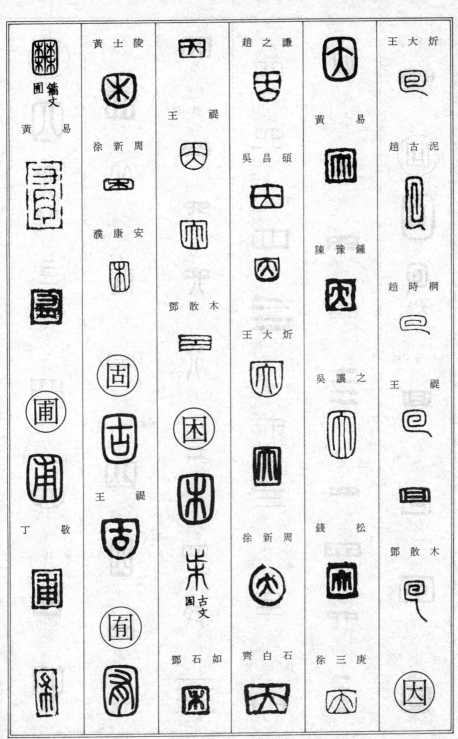

籀文
黃易

黃士陵

徐新周

濮康安

王禔

鄧散木

丁敬

趙之謙

王禔

吳昌碩

王大炘

徐新周

古文

鄧石如

齊白石

黃易

陳豫鍾

吳讓之

錢松

徐三庚

王大炘

趙古泥

趙時棡

王禔

鄧散木

196

口部

趙之琛　陳師曾

徐三庚

吳昌碩

鄧散木

黃士陵

王大炘

陳豫鍾

黃士陵

趙古泥

趙時棡

王大炘

童大年

錢　松

徐三庚

趙之謙

吳昌碩

黃　易

趙之琛

吳讓之

197

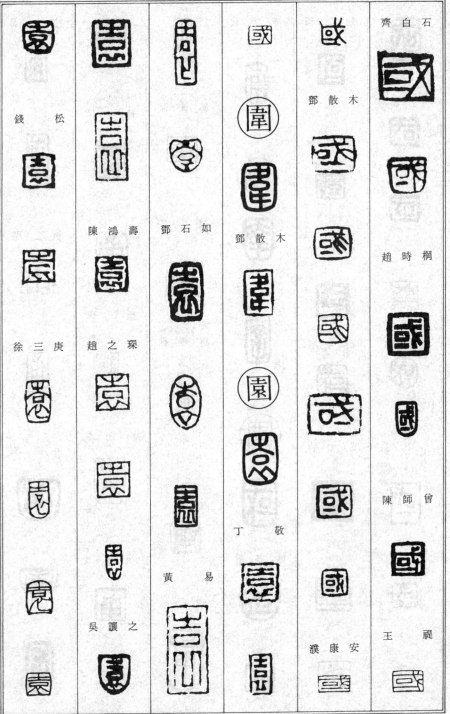

錢　松

陳　鴻　壽　　鄧　石　如

鄧　散　木

齊　白　石

徐　三　庚　　趙　之　琛

趙　時　棡

丁　　敬

黃　易

鄧　散　木

陳　師　曾

吳　讓　之

濮　康　安　　王　禔

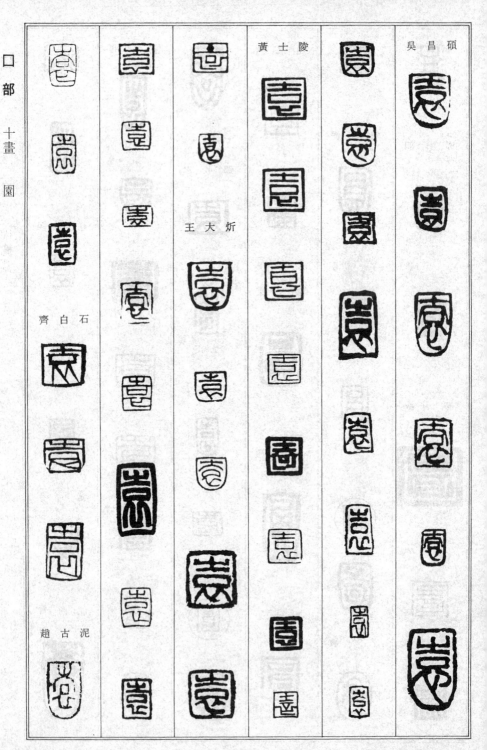

黃士陵

王大炘

齊白石

趙古泥

吳昌碩

鄧石如

趙古泥

趙之琛

鄧散木

王褆

趙時棡

黃易

王褆

徐三庚

濮康安

童大年

丁敬

吳昌碩

齊白石

陳師曾

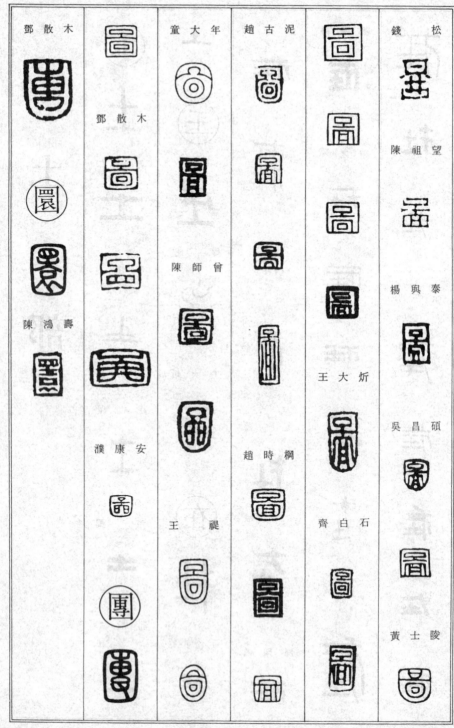

鄧散木

鄧散木

陳鴻壽

童大年

陳師曾

濮康安

王　禔

趙古泥

趙時棡

錢　松

陳祖望

楊與泰

吳昌碩

黃士陵

土 部

徐三庚	陳鴻壽	鄧石如	錢　松	蔣　仁
	趙之琛	黃　易	王大炘	齊白石
		吳讓之	丁　敬	趙古泥
		陳豫鍾		王　褆
				鄧散木

土王在

鄧散木　　　　漢康安　　陳師曾　　齊白石　　　　　　　　黃士陵　　　　　趙之謙

地

丁　敬

蔣　仁

趙時楓

王　禔

童大年

鄧散木

趙　懿

吳昌碩

王大炘

徐新周

吳昌碩

錢　松	丁　敬	漢　康　安	趙　時　棡	徐　新　周	鄧　石　如
趙之謙	陳　鴻　壽		童　大　年	王　禔	黃　易
			王　禔	齊　白　石	趙　之　琛
			鄧　散　木	趙　古　泥	吳　讓　之
趙之琛		鄧　石　如			王　大　炘
吳　昌　碩					

本は阪に作る

		王褆	封の古文	鄧散木	
趙時棡	徐三庚	圻 或體	坒古文		趙古泥
陳師曾	吳昌碩	坡	趙之琛		
坤		鄧石如	吳讓之	坊	
徐三庚	齊白石	黃易	趙古泥	丁敬	王褆

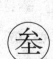

吳昌碩

吳昌碩

徐新周

鄧散木

鄧散木

徐三庚

黃士陵

鄧散木

鄧散木

趙之謙

黃士陵

徐新周

吳昌碩

黃易

吳昌碩

鄧散木

濮康安

吳昌碩

陳豫鍾

趙之琛

丁　敬

鄧石如

趙之謙

徐新周

趙古泥

王　禔

鄧石如

徐新周

鄧散木

趙古泥

蔣　仁

黃士陵

趙古泥

趙古泥

楊與泰

黃士陵

黃士陵

籀文城
从𩏑

籀文垣
从𩏑

陳師曾

趙之琛

吳昌碩

黃士陵

徐新周

齊白石

趙古泥

丁　敬

鄧散木

童大年

鄧散木

王大炘

趙古泥

徐新周

陳師曾

王褆

齊白石

本は蘸に作る

漢康安

趙之謙

徐三庚

吳昌碩

吳讓之

王褆

鄧散木

吳讓之

黃士陵

齊白石

趙古泥

童大年

黃易

王大炘

堀

堂 古文

堂 篆文堂
从高省

吳昌碩

齊白石

丁 敬

蔣 仁

鄧石如

黃 易

奚 岡

陳豫鍾

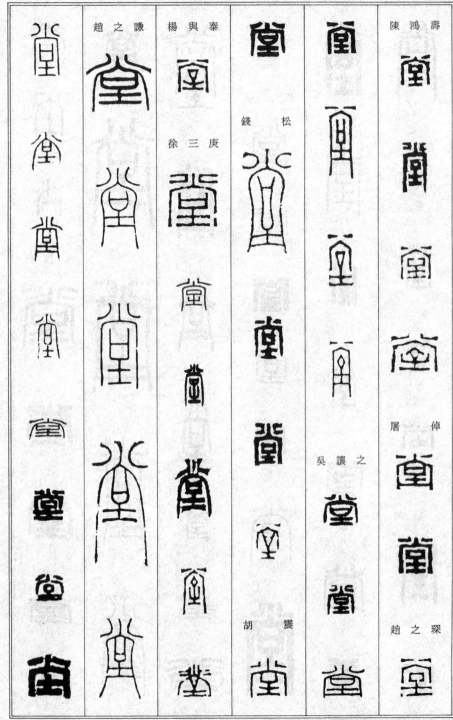

趙之謙　楊與泰　徐三庚　錢松　陳鴻壽　吳讓之　胡震　屠倬　趙之琛

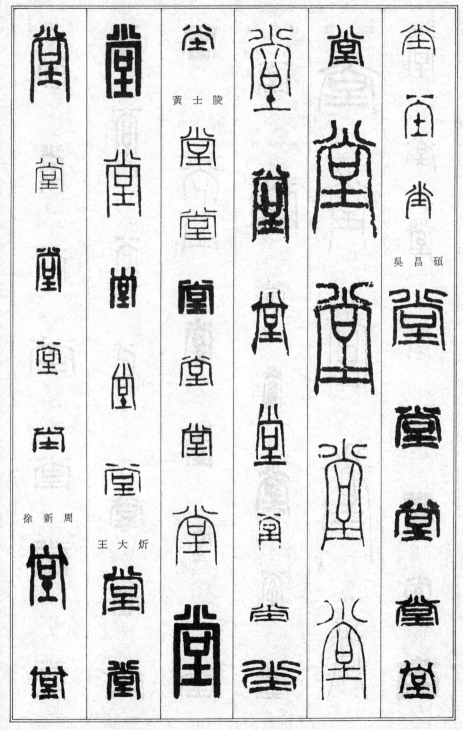

吳昌碩

黃士陵

徐新周

王大炘

陳 師 曾

王 褆

鄧 散 木

趙 古 泥

趙 時 棡

童 大 年

齊 白 石

堂

王禔

濮康安

黃士陵

吳昌碩

濮康安

黃士陵

堆
本は自
に作る

仁
蔣

徐新周

吳讓之

趙時棡

鄧散木

徐三庚

皆古
文堇

黃士陵

趙時棡

鄧散木

域

或の
或體

濮康安

童大年

王禔

鄧散木

齊白石

徐三庚
古文

趙之謙

趙時棡

鄧散木

黃士陵

童大年

陳師曾

鄧散木

黃士陵

趙之琛

陳師曾

王大炘

齊白石

趙之琛

徐三庚

趙之謙

吳昌碩

鄧散木

王大炘

奚岡

塞	塘	塔　塗	壋　塍	場	報
徐三庚	丁　敬	趙之琛	陳鴻壽		陳鴻壽
黃士陵	陳鴻壽	王大炘	徐三庚	鄧石如	趙之琛
齊白石	趙之琛	陳鴻壽		童大年	陳祖望
王　禔		楊與泰	陳鴻壽	鄧散木	齊白石
		趙之琛			趙古泥

216

趙古泥		文籀	陳豫鍾	黃士陵	童大年
		陳豫鍾		王大炘	陳師曾
王禔		陳鴻壽	陳豫鍾	徐新周	鄧散木
	徐新周	趙之琛	陳師曾	齊白石	
	齊白石	黃士陵		趙古泥	趙之琛
鄧散木				濮康安	

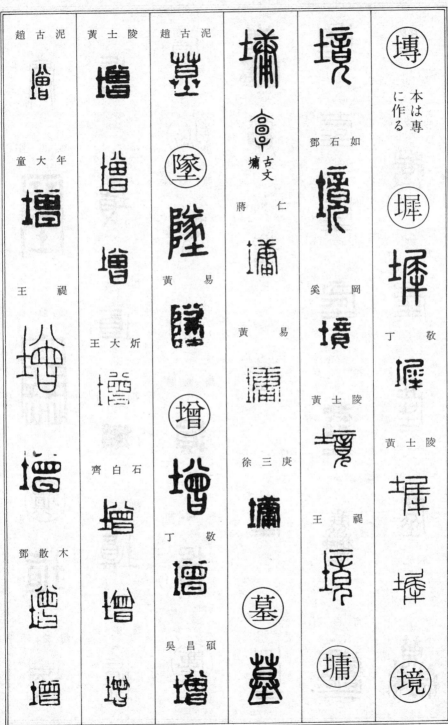

本は塼
に作る

塼

堳

境

鄧石如

境

境

埔

岡

奚

黃士陵

埔

王禔

境

埔

墓

古文

仁

蔣

黃　易

徐三庚

墓

墓

隧

古泥　古　趙

隧

黃　易

王大炘

齊白石

敬　丁

增

增

吳昌碩

增

增

陵　士　黃

增

增

王大炘

增

齊白石

增

鄧散木

增

増

泥　古　趙

増

童大年

増

王禔

増

増

増

敬　丁

黃士陵

堳

境

黃士陵

徐三庚

趙之謙

吳昌碩

奚岡

丁敬

陳豫鍾

趙之琛

錢松

徐楙

鄧石如

黃易

吳讓之

墨

陳師曾

趙古泥

王大炘

濮康安

鄧散木

王禔

趙時棡

徐新周

徐新周

童大年

齊白石

士
部

吳讓之

齊白石

黃易

齊白石

錢松

壓

殿に通じて使用される

壁

鄧散木

壇と同字

壇

吳昌碩

吳讓之

壇

趙古泥

吳昌碩

黃士陵

齊白石

趙時棡

安康濮

221

士

（士）

丁 敬

仁
蔣 仁

如 石 鄧
鄧 石 如

岡 奚
奚 岡

鍾 豫 陳
陳 豫 鍾

壽 鴻 陳
陳 鴻 壽

易 黃
黃 易

倬 屠
屠 倬

琛 之 趙
趙 之 琛

之 讓 吳
吳 讓 之

松 錢
錢 松

震 胡
胡 震

望 祖 陳
陳 祖 望

泰 與 楊
楊 與 泰

庚 三 徐
徐 三 庚

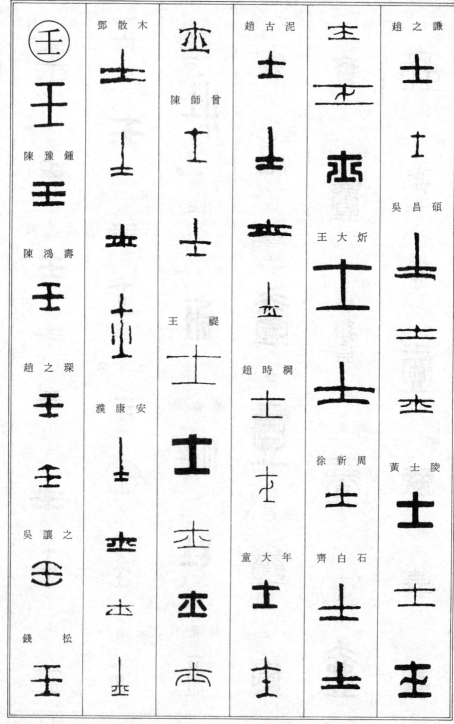

士部　〇—一畫　士壬

鄧散木　趙之謙　趙古泥

陳豫鍾　陳師曾

王大炘

陳鴻壽

趙之琛　趙時棡

王大炘

王禔

吳昌碩

濮康安

徐新周

吳讓之　童大年　黃士陵

錢松　齊白石

223

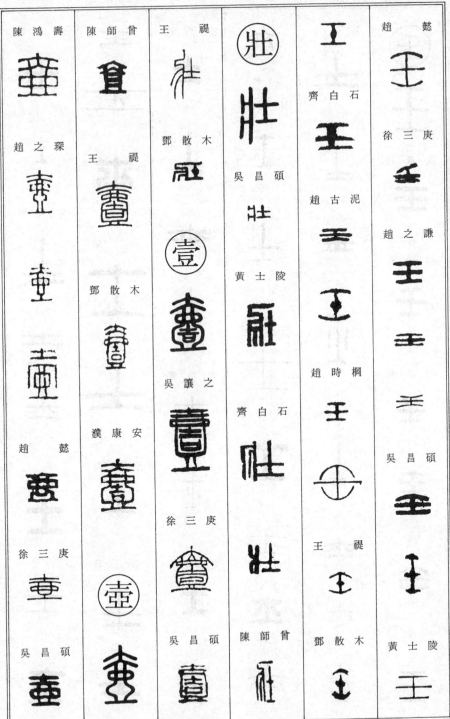

陳鴻壽　趙之琛　趙懿　徐三庚　吳昌碩

陳師曾　王禔　王禔　鄧散木　吳讓之　濮康安　徐三庚　吳昌碩

王禔　鄧散木

壯　吳昌碩　黃士陵　齊白石　陳師曾

壬　齊白石　趙古泥　黃士陵　趙時棡　王禔　鄧散木

趙懿　徐三庚　趙之謙　吳昌碩　黃士陵

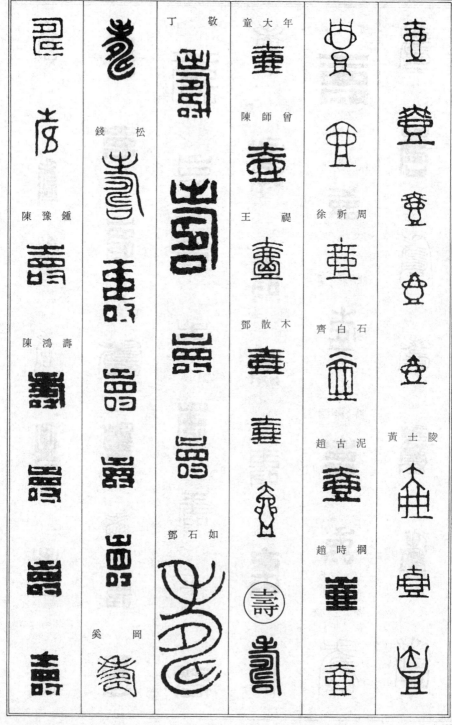

丁　敬

錢　松

陳　豫　鍾

陳　鴻　壽

鄧　石　如

奚　岡

童　大　年

陳　師　曾

王　禔

鄧　散　木

徐　新　周

齊　白　石

趙　古　泥

趙　時　棡

黃　士　陵

趙之琛

趙 懿

胡 震

錢 松

徐 楙

吳 讓之

陳 祖望

楊 與泰

徐 三庚

吳 昌 碩

趙 之 謙

黃士陵

王大炘

徐新周

趙古泥

趙時棡

齊白石

年 大 童

王 褆

陳師曾

鄧 散 木

230

黄　易

徐三庚

趙之謙

王大炘

陳師曾

濮康安

鄧散木

夊
部

古文

231

鍾　豫　陳

陳　鴻　壽

吳　讓　之

陳　祖　望

黃　士　陵

齊　白　石

趙　時　棡

王　禔

鄧　散　木

王　禔

吳　昌　碩

黃　士　陵

趙　時　棡

陳　師　曾

王　禔

鄧　散　木

夒

丁敬

王大炘

陳師曾

蔣仁

黃易

奚岡

吳讓之

陳豫鍾

陳鴻壽

趙之琛

徐三庚

錢松

夕部

夕

外

外古文

吳昌碩

鄧散木

齊白石

趙古泥

童大年

王禔

吳昌碩

王大炘

徐新周

黃士陵

多古文

鄧石如

趙之琛

吳讓之

徐三庚

古文夙
从人酉

亦古文夙
从人酉宿从此

黃士陵

王禔　　　屠倬　　　王禔　　　　　　　　　　　　　　　齊白石

鄧散木　　徐三庚　　黃士陵　　丁敬

　　　　　　　　　　　　　　　趙之琛

　　　　　　黃士陵　　鄧散木　　黃士陵

　　　　　　　　　　　　　　　齊白石　　　　　　　　王禔

丁敬　　　王大炘　　陳豫鍾

黃易　　　趙古泥　　　　　　　　　　　　　　　　　　鄧散木

235

陳豫鍾

陳鴻壽

屠　倬

趙之琛

徐三庚

趙之謙

吳昌碩

齊白石

鄧散木

趙古泥

趙時棡

童大年

王　禔

大

部

大

籀文大改古文亦象人
形凡大之屬皆从大 他達切

丁　敬

趙之琛

鄧石如

黃　易

陳鴻壽

徐　楙

楊與泰

徐三庚

趙之謙

錢　松

胡　震

趙　懿

趙之琛

吳讓之

吳昌碩

237

齊白石

王大炘

王　禔

趙時棡

鄧散木

童大年

陳師曾

趙古泥

徐新周

黃士陵

黃士陵	吳昌碩	趙之謙 徐 楙 徐三庚 趙之謙	趙之琛 徐三庚 吳讓之	蔣 仁 黃 易 奚 岡 陳豫鍾 陳鴻壽	漢康安 丁 敬

王大炘

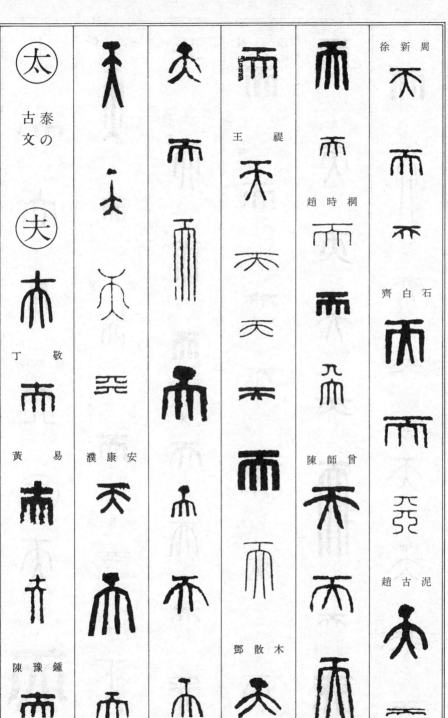

周　新　徐

齊　白　石

趙　古　泥

趙　時　棡

陳　師　曾

鄧　散　木

王　禔

太
泰の
古文

夫

丁　敬

黃　易

陳　豫　鍾

安　康　濮

240

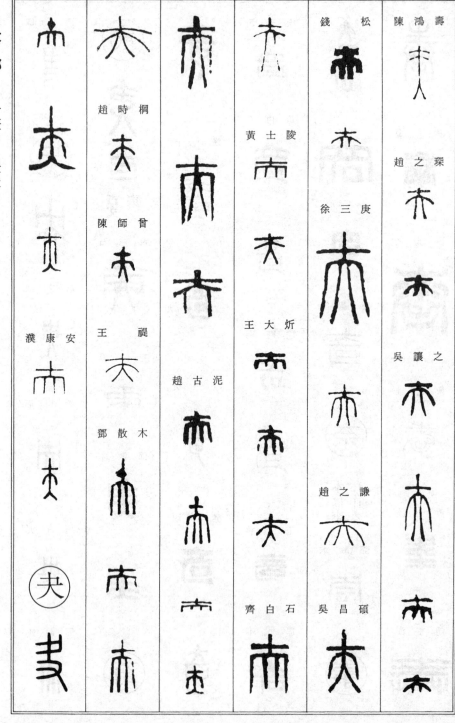

大部

一畫

夫夬

陳鴻壽　趙之琛　吳讓之

錢　松　徐三庚　趙之謙　吳昌碩

黃士陵　王大炘　趙古泥　齊白石

趙時棡　陳師曾　王　禔　鄧散木

漢康安

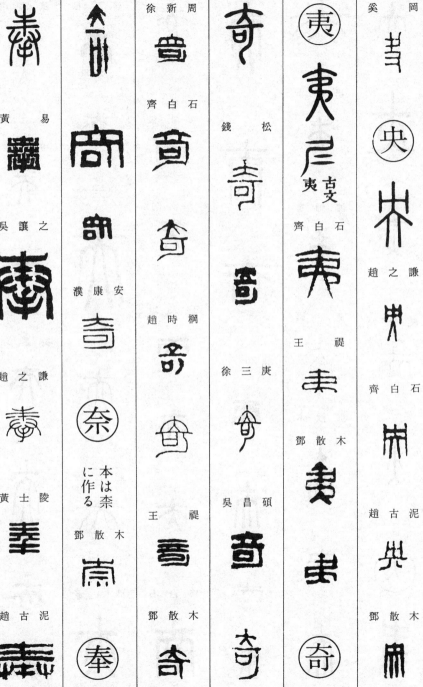

周 新 徐

齊 白 石

松 錢

趙 時 棡

徐 三 庚

王 禔

吳 昌 碩

鄧 散 木

岡

奚

趙 之 謙

齊 白 石

趙 古 泥

鄧 散 木

夷 古文

齊 白 石

王 禔

鄧 散 木

吳 昌 碩

易 黃

吳 讓 之

趙 之 謙

黃 士 陵

趙 古 泥

安 康 濮

本
は
奈
に
作
る

鄧 散 木

大部　五—九畫　奉奎奏契奚夐

陳豫鍾

陳鴻壽

鄧散木

鄧散木

岡

奚

錢松

王大炘

童大年

黃易

文古　文亦古

徐三庚

趙古泥

陳師曾

王禔

黃士陵

徐新周

趙時棡

濮康安

陳師曾

鄧散木

黃易

趙之琛

吳昌碩

奪

齊白石

鄧散木

奮

鄧散木

奮

女

女部

女

吳昌碩

黃士陵

王大炘

陳師曾

周新徐

齊白石

奴

古文奴
从人

244

女部

二一三畫

奴好

趙古泥

趙時櫚

趙之謙

黃士陵

王大炘

齊白石

趙時櫚

趙之琛

吳讓之

錢　松

徐三庚

趙時櫚

陳師曾

好

鄧石如

黃　易

趙之謙

吳昌碩

黃士陵

齊白石

245

童大年　鄧散木　丁　敬　　　　黃　易　　趙之琛

陳師曾

王　禔

蔣　仁

鄧石如

奚　岡

陳豫鍾

陳鴻壽

漢康安

徐新周

吳昌碩

趙之謙

錢　松

楊　興　泰

徐　三　庚

王　大炘

黃　士　陵

齊白石

鄧散木

王禔

趙古泥

趙時棡

童大年

女部

三—五畫

如妄妍妙敀妄妹

王大炘　王禔

陳豫鍾

徐新周

王禔

漢康安

徐三庚　趙之謙　黃士陵

陳鴻壽　趙之琛　吳讓之

趙古泥　鄧散木　敀　鄧石如

姸　黃士陵　妙　本は妙に作る　趙之琛　徐三庚

妄　丁敬

安　鄧散木　妹

黃士陵　吳昌碩　　　　齊白石　　　　趙時棡

鄧散木

漢康安

趙時棡

齊白石

趙古泥

齊白石

吳讓之

陳師曾

吳昌碩

陳師曾

古文妻從尚女

黃士陵　　尚古文貴字

丁　敬

徐三庚

王　禔

陳師曾　　王大炘

鄧散木　　　　　　　　　徐新周　　齊白石

徐三庚

黃士陵

王大炘

齊白石

趙時棡

趙懿

吳讓之

鄧石如

黃易

奚岡

蔣仁

漢安康

鄧散木

齊白石

趙時棡

鄧散木

陳師曾

鄧石如

齊白石

童大年

王禔

徐三庚

王禔

鄧散木

濮康安

吳昌碩

鄧散木

黃士陵

徐新周

252

吳昌碩

趙之謙

徐新周

趙古泥

趙時棡

童大年

王褆

黃士陵

陳師曾

鄧散木

黃士陵

徐新周

齊白石

黃易

陳鴻壽

徐三庚

童大年

王褆

鄧散木

齊白石

趙古泥

娟

娥

娛

娑

253

童大年

王禔

王禔

丁敬

妻

婆

本は鏊に作る

吳昌碩

齊白石

王禔

鄧散木

王大炘

齊白石

鄧散木

姪

王禔

趙之琛

黃士陵

婦

婾

徐三庚

徐新周

齊白石

婆

黃士陵

媄

吳昌碩

黃士陵

媼

吳昌碩

媄

254

王 禔

鄧 散 木

陳 豫 鍾

鄧 散 木

吳 昌 碩

鄧 散 木

齊 白 石

趙 之 謙

齊 白 石

王 禔

鄧 散 木

趙 之 琛

婧

古 惰

文 の

婆

趙 之 謙

如 石 鄧

趙 之 琛

徐 三 庚

黃 士 陵

陳 豫 鍾

趙 之 琛

媒

黃 士 陵

媚

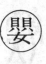

吳昌碩

陳師曾

趙之琛

徐三庚

鄧散木

陳豫鍾

吳昌碩

鄧散木

陳師曾

王禔

陳師曾

王禔

趙之琛

黃士陵

徐新周

王禔

鄧散木

童大年

256

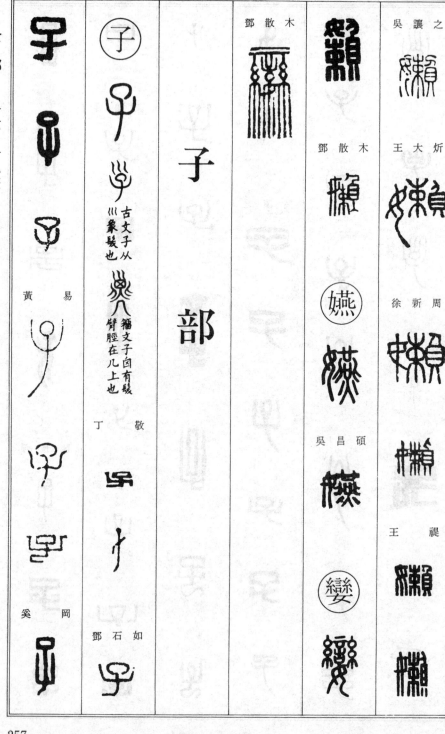

吳讓之

王大炘

徐新周

王禔

鄧散木

鄧散木

吳昌碩

子

部

古文子从
川
象髮也

籀文子囟有髮
臂脛在几上也

丁 敬

鄧石如

子

黃 易

奚 岡

陳鴻壽

吳讓之

錢　松

陳豫鍾

趙之琛

258

子部

子

吳昌碩

趙之謙

胡震

陳祖望

徐三庚

259

王 大 炘

黃 士 陵

260

子 部

子

徐 新 周

趙 古 泥

陳 師 曾

趙 時 棡

童 大 年

齊 白 石

子 部　〇一一畫　子孔

黃士陵

漢康安

鄧石如

錢松

徐三庚

吳昌碩

鄧散木

王禔

262

鄧石如

濮康安

鄧散木

奚岡

陳豫鍾

陳鴻壽

屠倬

趙之琛

丁敬

黃易

蔣仁

王禔

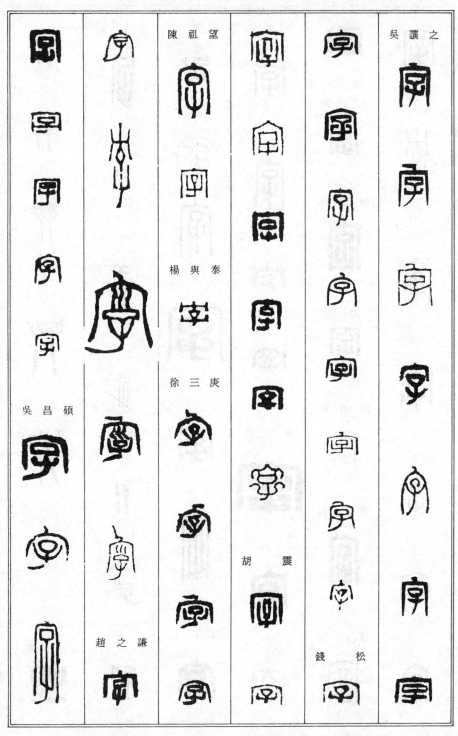

陳祖望

楊與泰

徐三庚

趙之謙

吳讓之

胡震

錢松

吳昌碩

黃士陵

徐新周

王大炘

齊白石

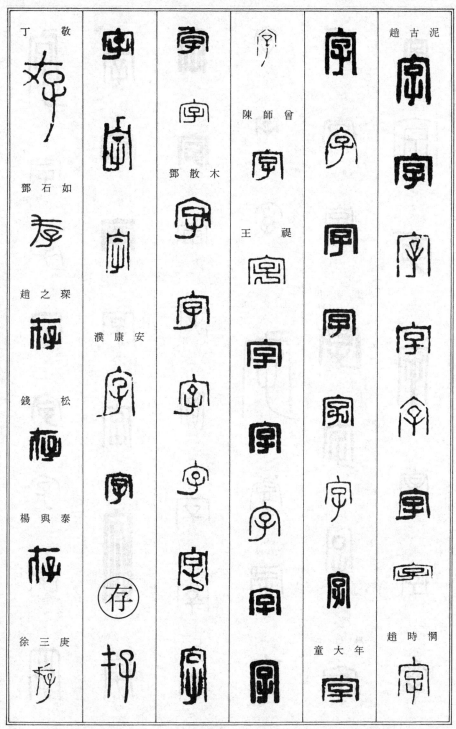

丁　敬

鄧石如

趙之琛

錢　松

楊與泰

徐三庚

趙古泥

鄧散木

陳師曾

王　禔

漢康安

童大年

趙時㭳

趙之謙

吳昌碩

黃士陵

王大炘

趙時棡

童大年

陳師曾

王褆

徐新周

齊白石

趙古泥

鄧散木

古文孚从禾

古文孚

吳昌碩

黃士陵

王大炘

徐新周

童大年

王禔

鄧散木

趙之琛

吳讓之

徐三庚

黃士陵

齊白石

奚岡

吳昌碩

屠倬

徐新周

268

子部　四—五畫　孝孝孟

吳昌碩

陳鴻壽

趙之琛

吳讓之

錢松

徐三庚

黃士陵

趙古泥

趙之謙

（孝）

學に通じて使用される

（孟）

古文
五

黃易

鄧散木

年大童
童大年

陳師曾

王褆

齊白石

趙古泥

黃士陵　　　吳昌碩　　　徐三庚　　　鄧石如　　　王禔　　　　童大年

　　　　　　　　　　　　　　　　　　黃易　　　　鄧散木　　　陳師曾

　　　　　　　　　　　　　　　　　　奚岡　　　　趙之琛

　　　　　　　　　趙之謙　　　　　　趙之琛　　　濮康安

　　　　　　　　　　　　　　　　　　錢松

吳昌碩

黃士陵

王大炘

齊白石

王　禔

鄧散木

趙古泥

趙時棡

王　大　炘

徐新周

齊白石

錢　松	吳　讓　之	陳　鴻　壽		黃　易	陳　師　曾
				奚　岡	鄧　散　木
胡　震			陳　豫　鍾		
徐　楙		趙　之　琛			
徐　三　庚				鄧　石　如	

子
部

七
畫

孫

徐 新 周

齊 白 石

趙 古 泥

黃 士 陵

王 大 炘

吳 昌 碩

趙 之 謙

273

陳師曾

王　禔

鄧散木

趙時棡

童大年

蔣　仁	籀文事从絲	趙古泥			
鄧石如	鄧散木	鄧散木	黃　易		
	孚敎に通じて使用される	濮康安	趙之琛		
黃　易			陳豫鍾	濮康安	

黃士陵	吳昌碩	陳祖望		趙之琛	奚　岡

徐三庚

陳豫鍾

吳讓之

陳鴻壽

趙之謙

錢　松

年大童

趙古泥

王大炘

徐新周

趙時棡

齊白石

鄧散木

王　禔

安康濮

孺

277

趙之謙		黃士陵		徐新周
	童大年		趙時棡	
	陳豫鍾	王 禔	徐三庚	王 禔
	鄧散木	趙時棡		

宀

部

它宅字守

它

趙之謙

吳昌碩

齊白石

趙古泥

宅

古文宅

亦古文宅

丁敬

吳昌碩

黃易

趙之琛

徐三庚

齊白石

趙古泥

籀文字从禹

陳鴻壽

趙之琛

王禔

鄧散木

鄧石如

趙之琛

濮康安

黃士陵

趙古泥

趙時棡

童大年

陳師曾

王禔

鄧散木

吳讓之

錢松

胡震

徐三庚

趙之謙

吳昌碩

王大炘

徐新周

齊白石

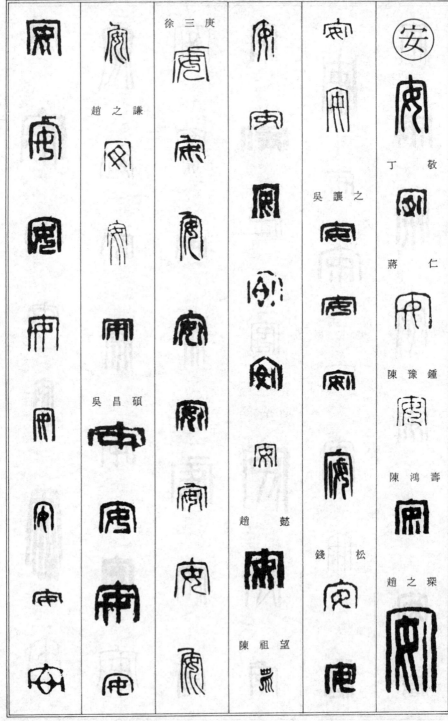

徐三庚

趙之謙

吳昌碩

趙懿

陳祖望

吳讓之

錢松

陳祖望

安

丁敬

蔣仁

陳豫鍾

陳鴻壽

趙之琛

趙古泥

趙時棡

童大年

徐新周

齊白石

王大炘

黃士陵

陳鴻壽

趙之琛

吳讓之

錢松

漢康安

陳師曾

王禔

鄧散木

錢　松

黃士陵

王大炘

徐新周

王　禔

鄧石如

陳鴻壽

吳讓之

王　禔

鄧散木

黃士陵

王大炘

齊白石

趙古泥

陳師曾

胡　震

徐三庚

趙之謙

吳昌碩

黃士陵

完

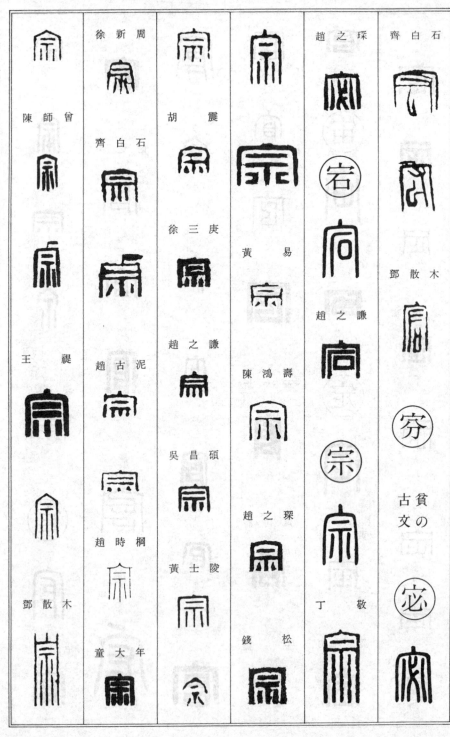

周新徐　　　　胡震　　　　　趙之琛　齊白石

齊白石　　　　徐三庚　　　　　　　　　鄧散木

泥古趙　　　　趙之謙　　　趙之謙

　　　　　　　吳昌碩　　　陳鴻壽

桐時趙　　　　黃士陵　　　趙之琛

年大童　　　　　　　　　丁敬　　　　貧の

陳師曾　　　　　黃易　　　　　　　錢松　　　古文

王禔

鄧散木

陳豫鍾

徐三庚

陳鴻壽

趙之琛

王大炘

黃易

奚岡

齊白石

王禔

吳昌碩

黃士陵

卓倬

趙之琛

吳讓之

徐三庚

黃士陵

濮康安

黃易

吳讓之

胡震

陳祖望

徐三庚

趙之謙

吳昌碩

黃士陵

錢松

王大炘

漢康安

鄧石如

鄧散木

陳師曾

王褆

趙時棡

童大年

齊白石

趙古泥

徐新周

宛

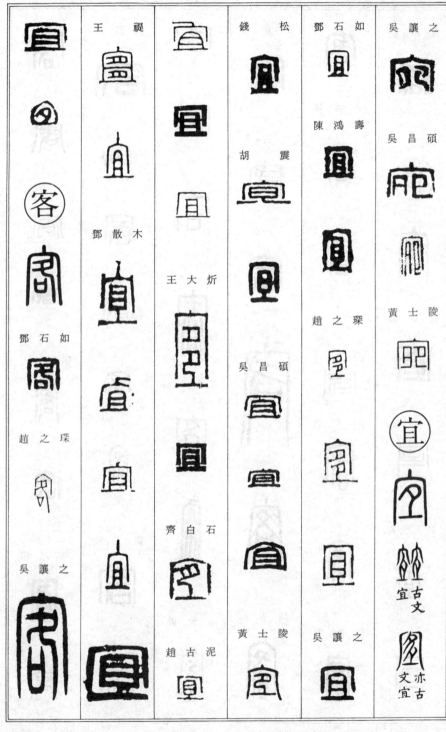

王褆

錢松

鄧石如

吳讓之

鄧散木

胡震

陳鴻壽

吳昌碩

鄧石如

王大炘

吳昌碩

趙之琛

黃士陵

趙之琛

齊白石

趙之琛

吳讓之

吳讓之

趙古泥

黃士陵

吳讓之

古文
宜

亦古
文宜

安 康 漢

周 新 徐

吳 昌 碩

曾 師 陳

齊 白 石

鄧 石 如

王 禔

趙 之 琛

鄧 散 木

趙 古 泥

王 大炘

黃 士 陵

庚 三 徐

趙 之 謙

趙之琛	奚　岡	陳師曾	鄧散木	王大炘	錢　松
	陳豫鍾			徐新周	趙　懿
	陳鴻壽	蔣　仁	丁　敬	趙古泥	吳昌碩
		黃　易	錢　松	趙時棡	黃士陵
			齊白石	童大年	
				王　禔	

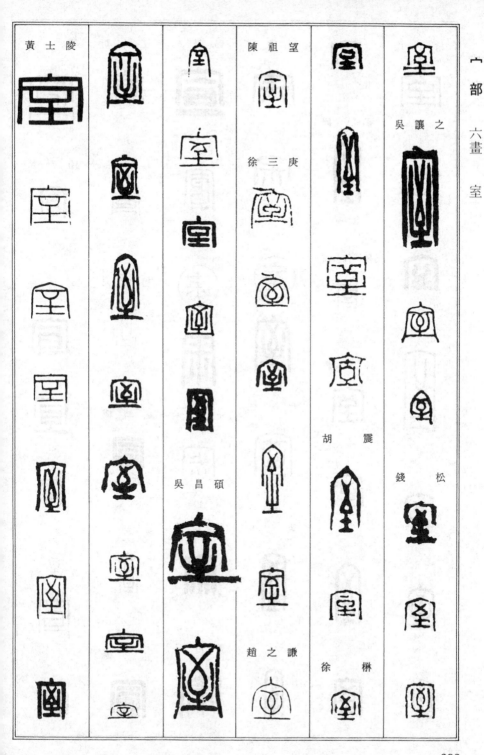

黃士陵

陳祖望

徐三庚

吳昌碩

趙之謙

吳讓之

胡震

錢松

徐楙

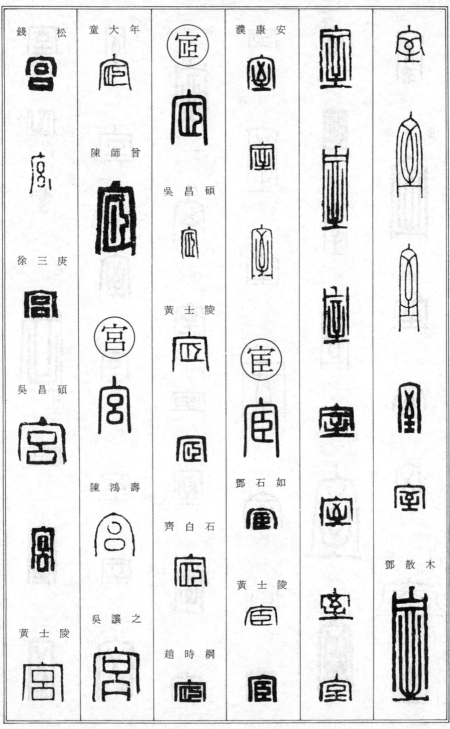

錢松

童大年

漢康安

徐三庚

陳師曾

吳昌碩

吳昌碩

黃士陵

黃士陵

陳鴻壽

鄧石如

齊白石

黃士陵

吳讓之

趙時棡

鄧散木

294

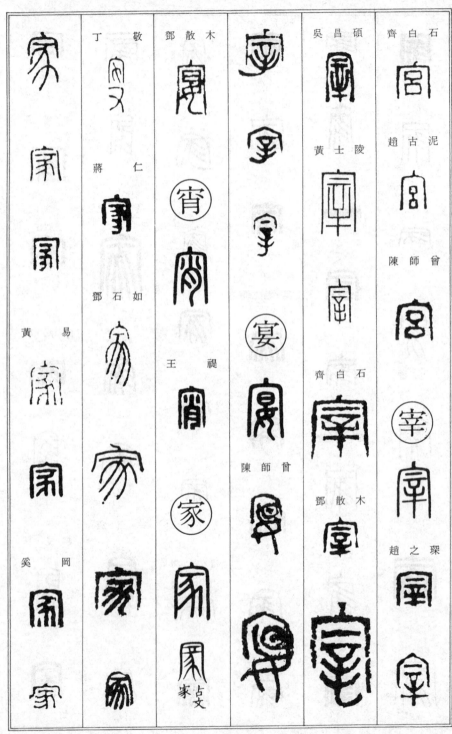

丁　敬

蔣　仁

鄧石如

黃　易

奚　岡

鄧散木

王　禔

吳昌碩

黃士陵

齊白石

陳師曾

鄧散木

齊白石

趙古泥

陳師曾

趙之琛

陳豫鍾

吳讓之

陳鴻壽

吳昌碩

黃士陵

徐三庚

趙之琛

王大炘

趙之謙

家　寀

寀　篆文寀
从番

鄧石如

黃易

陳豫鍾

鄧散木

漢康安

趙時棡

陳師曾

王褆

趙古泥

陳師曾

徐新周

齊白石

陳鴻壽

胡　震

徐三庚

趙之謙

吳昌碩

王大炘

齊白石

趙時棡

童大年

趙古泥

徐新周

黃士陵

趙之琛

吳讓之

陳師曾

王禔

鄧散木

安康漢

丁敬

吳昌碩

王禔

鄧散木

容

古文容

从公

丁敬

趙之謙

吳昌碩

趙之琛

錢松

楊與泰

徐三庚

趙之謙

吳昌碩

黃士陵

王大炘

徐新周

齊白石

趙時棡

王禔

鄧散木

濮康安　　徐　　桝　　丁　　敬　　吳讓之　　徐三庚

鄧石如　　吳昌碩　　錢　　松　　吳昌碩

陳鴻壽　　趙時棡

宿

寂

趙之琛　　胡　　震

黃　　易

本は宋
に作る

寄

吳讓之　　徐　　桝　　黃士陵

300

丁　敬

吳昌碩

王大炘

王　禔

鄧散木

王　禔

濮康安

趙古泥

趙時棡

徐三庚

趙之謙

徐新周

吳昌碩

黃士陵

鄧散木

趙之謙

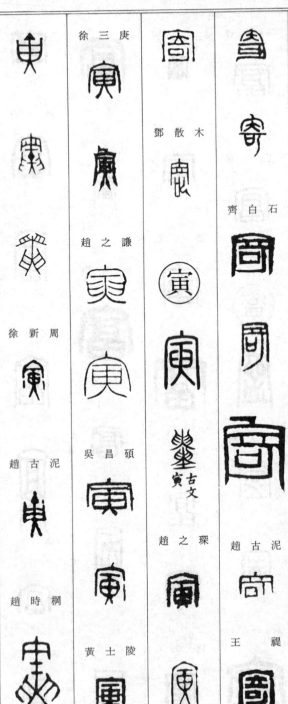

寅
古文

趙之琛

齊白石

趙古泥

王　禔

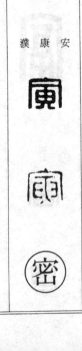

密

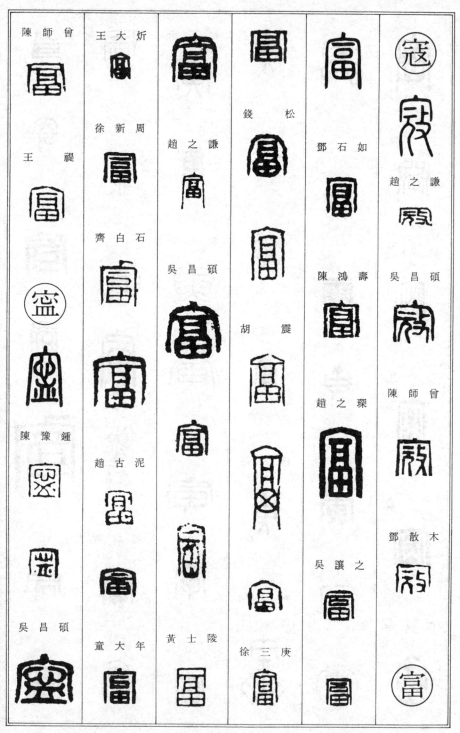

陳師曾

王　禔

陳豫鍾

吳昌碩

王大炘

徐新周

齊白石

趙古泥

童大年

趙之謙

吳昌碩

趙古泥

黃士陵

錢　松

鄧石如

胡　震

陳鴻壽

趙之琛

吳讓之

徐三庚

趙之謙

吳昌碩

陳師曾

鄧散木

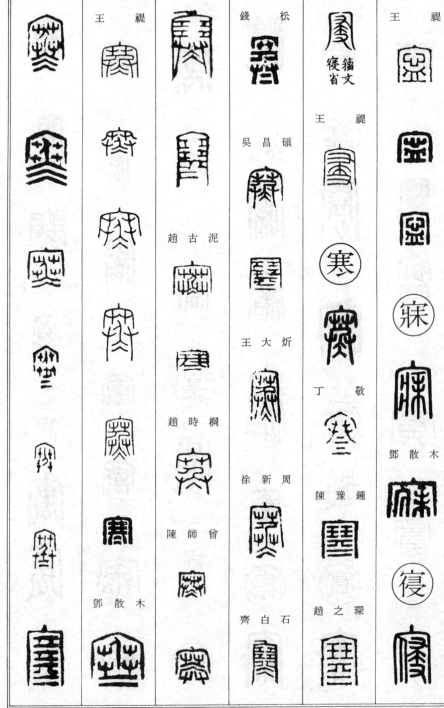

宀部

九畫　窳寐寖寒

王禔

錢松

吳昌碩

趙古泥

趙時棡

陳師曾

鄧散木

齊白石

籀文

寖省

王禔

丁敬

陳豫鍾

趙之琛

王禔

鄧散木

寒寓寔浸康察寡寥實

庚　三　徐

吳　讓　之

硯　昌　吳

木　散　鄧

陵　士　黃

吳　讓　之

周　新　徐

康　安

漢

敬　丁

周　新　徐

齊　白　石

本は膠
に作る

易　黃

琛　之　趙

吳　讓　之

庚　三　徐

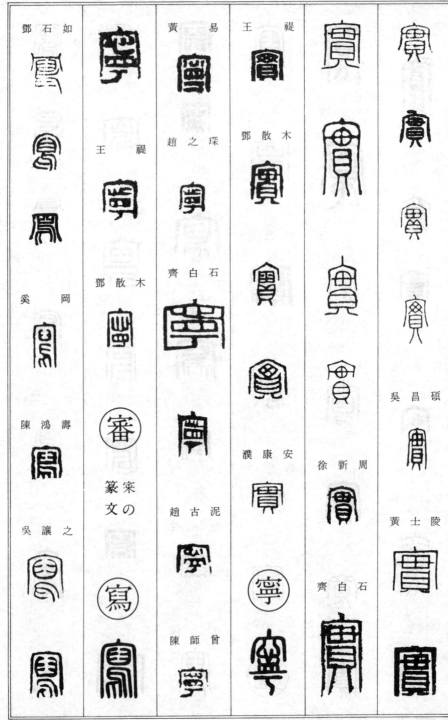

鄧石如

黃　易

王　禔

王　禔

趙之琛

鄧散木

鄧散木

齊白石

濮康安

奚　岡

吳昌碩

陳鴻壽

趙古泥

徐新周

黃士陵

吳讓之

陳師曾

齊白石

審
篆文の

寫

寧

寶

齊白石

童大年

陳師曾

王禔

徐三庚

吳昌碩

濮康安

鄧散木

徐新周

齊白石

趙古泥

王禔

黃士陵

王大炘

趙之謙

徐三庚

吳昌碩

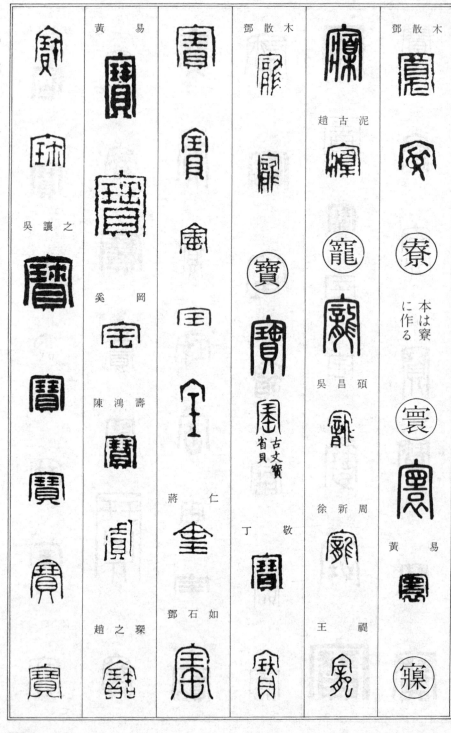

宀部

十二―十七畫

寬寮寰㝠寵寶

木散 鄧

木散 鄧

泥古 趙

吳昌碩

周新徐

禔王

本は寮
に作る

黄 易

鄧散木

仁 蔣

鄧石如

敬 丁

古文寶
省貝

黄 易

岡 奚

陳鴻壽

趙之琛

吳讓之

錢　松

徐　三　庚

趙　之　謙

吳　昌　碩

胡　震

陳　祖　望

周　新　徐

齊　白　石

趙　古　泥

王　大　炘

黃　士　陵

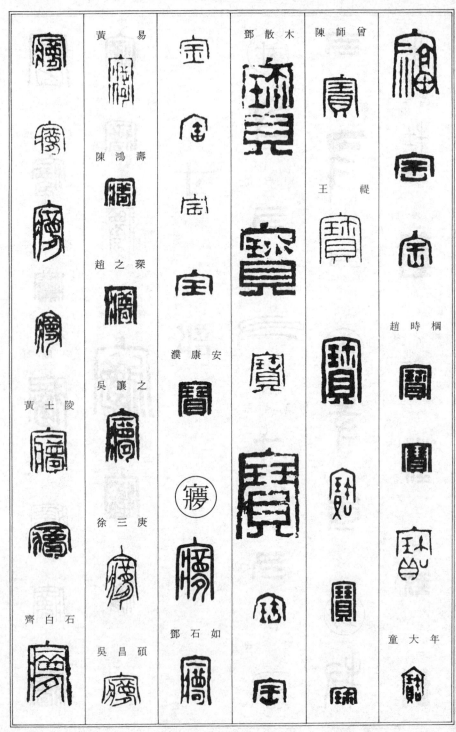

黃　易

陳　鴻　壽

趙　之　琛

吳　讓　之

徐　三　庚

吳　昌　碩

黃　士　陵

齊　白　石

濮　康　安

鄧　石　如

鄧　散　木

陳　師　曾

王　禔

趙　時　棡

童　大　年

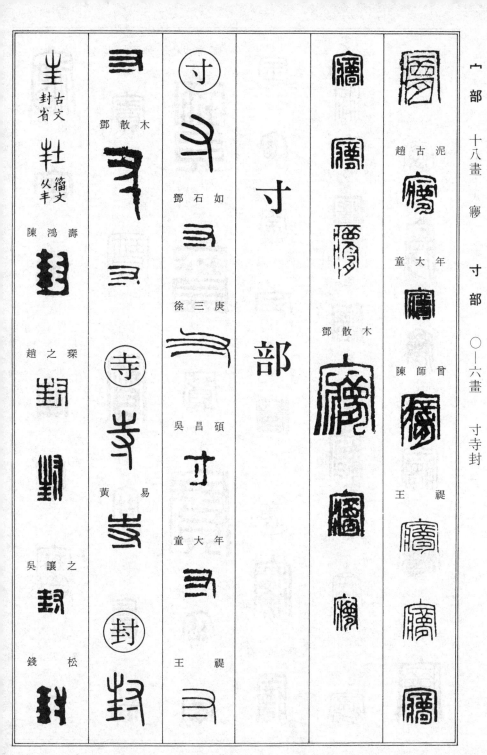

宀部 十八畫 癏

寸部

寸 部

趙古泥

童大年

鄧散木

陳師曾

王褆

鄧散木

寸

鄧石如

徐三庚

吳昌碩

黃易

童大年

王褆

寺

黃易

古文 封省

篆文 从丰

陳鴻壽

趙之琛

吳讓之

錢松

吳讓之

蔣仁

篆文躬从寸寸
法度也亦手也

陳師曾

楊與泰

王禔

黃士陵

胡震

仁

丁　敬

鄧石如

錢　松

黃士陵

陳祖望

陳祖望

專

王大炘

黃士陵

陳師曾

趙古泥

徐三庚

陳豫鍾

射

吳昌碩

趙之琛

將

王大炘

徐新周

齊白石

趙古泥

陳師曾

王禔

鄧散木

專

黃士陵

趙古泥

鄧散木

尉

尊

趙之琛

錢松

吳昌碩

齊白石

趙時棡

鄧散木

尊

蔣仁

鄧石如

黃易

陳鴻壽

趙之琛

吳昌碩

王大炘 齊白石 鄧散木 童大年 陳師曾

王褆 趙之謙 吳昌碩 濮康安 鄧石如

徐三庚 齊白石 濮康安 黃士陵

齊白石 鄧石如 黃 易 陳鴻壽 趙之琛

對

尋

尌

尊

黃士陵

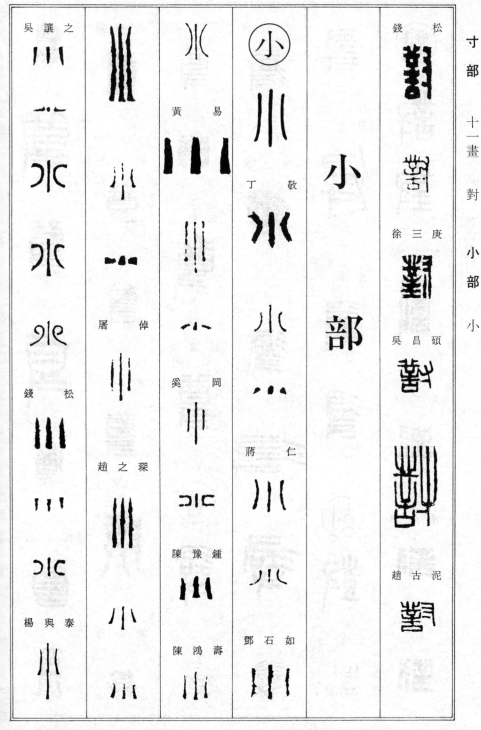

吳讓之

錢松

黃易

丁敬

小部

小

錢松

徐三庚

吳昌碩

屠倬

奚岡

蔣仁

趙之琛

陳豫鍾

鄧石如

趙古泥

楊與泰

陳鴻壽

314

小 部

○—一畫

小 小 少

漢康安	陳師曾	徐新周	黃士陵	趙之謙	徐三庚

王禔

徐三庚

齊白石

鄧散木

趙古泥

黃士陵

王大炘

吳昌碩

趙時棡

黃易

童大年

齊白石 趙古泥 趙時棡	丁　敬 趙之琛 徐三庚 黄士陵 徐新周	鄧散木 趙之琛 濮康安 ⊙尒 爾と同字	齊白石 趙古泥 王　禔	吳昌碩 黄士陵 趙古泥 徐新周	岡 奚 趙之琛 徐三庚 趙之謙

316

小部

二—五畫

尒未尚

陳師曾

王褆

鄧散木

濮康安

吳讓之

丁敬

錢松

陳鴻壽

趙之琛

趙之謙

吳昌碩

黃士陵

齊白石

徐三庚

趙古泥

趙時棡

丁敬

鄧散木

丁敬

鄧石如

黃易

吳昌碩

尤

黃士陵

徐新周

齊白石

趙古泥

趙時棡

童大年

王禔

鄧散木

吳讓之

吳昌碩

王禔

鄧散木

濮康安

尤部

齊白石

就

彔
就籀文

鄧石如

趙之琛

寮

覍

尤部

九畫

就

尸部

〇—四畫

尸尹尺尾局

奚岡

吳昌碩

齊白石

趙時棡

局

黃士陵

王大炘

徐新周

鄧散木

尾

鄧石如

趙之琛

吳讓之

徐三庚

吳昌碩

鄧散木

尹 古文

黃士陵

王大炘

尸部

吳昌碩

黃士陵

鄧散木

鄧散木

濮康安

屋

屋
从厂

籀文
屋

屋
古文

丁敬

居

屆

濮康安

居

屈

趙古泥

屈

齊白石

居

趙古泥

居

趙時棡

居

濮康安

居

陳師曾

居

趙古泥

居

王禔

居

陳祖望

居

徐三庚

居

趙之謙

居

吳昌碩

居

黃士陵

居

王禔

居

王大炘

居

鄧石如

居

黃易

居

陳豫鍾

居

趙之琛

居

錢松

居

陳祖望

居

吳昌碩

居

居
从足　俗居

丁敬

居

蔣仁

居

320

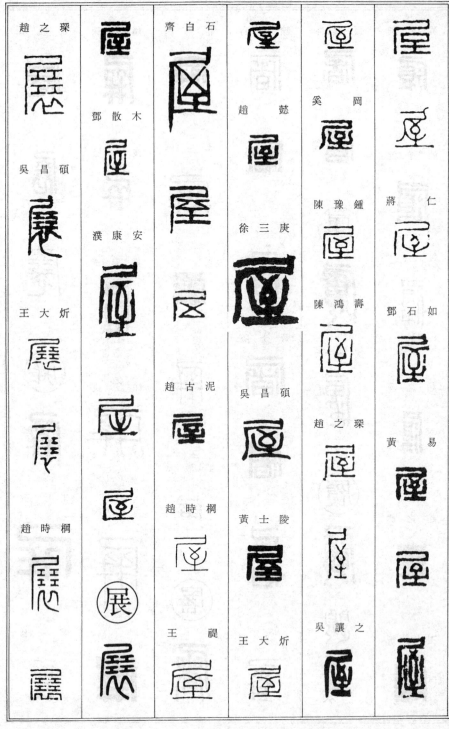

趙之琛　鄧散木　濮康安　王大炘　趙時棡

齊白石　趙古泥　趙時棡　王禔

趙慰　徐三庚　吳昌碩　黃士陵　王大炘

奚岡　陳豫鍾　陳鴻壽　趙之琛　吳讓之

蔣仁　鄧石如　黃易

奚岡　岡
陳豫鍾
趙之琛
趙之謙
王大炘

鄧散木
鄧散木
履

陳鴻壽
趙之琛
鄧散木
趙時棡

趙時棡
王禔

趙之琛
錢松
楊與泰
徐三庚
鄧散木
黃士陵
屠

鄧散木
丁敬
黃易

古文復从夏从足

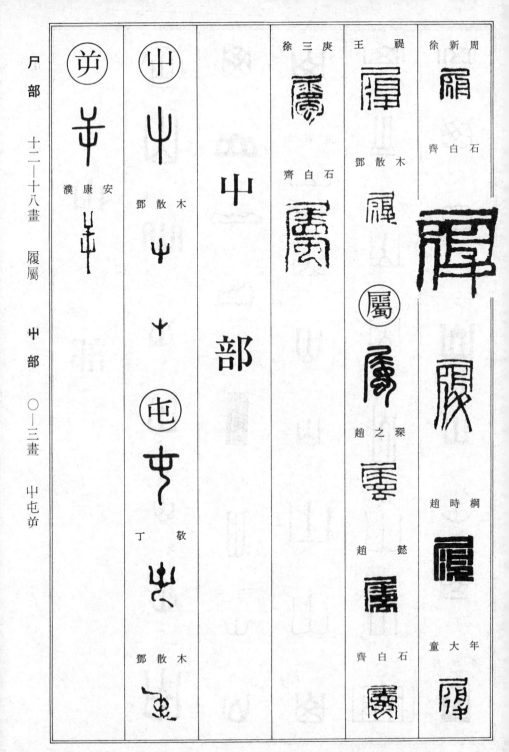

尸部

徐三庚

齊白石

王禔

鄧散木

趙之琛

趙懿

齊白石

徐新周

齊白石

趙時棡

童大年

屮部

鄧散木

丁敬

鄧散木

濮康安

山

部

丁　敬

蔣　仁

鄧 石 如

黃　易

奚　岡

陳　豫　鍾

324

山部
山

陳祖望

徐三庚

胡震

錢松

吳讓之

趙之琛

陳鴻壽

屠倬

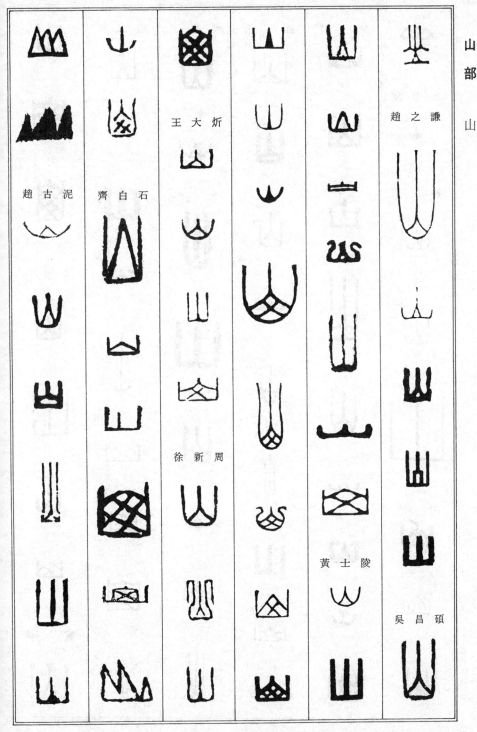

山 部　山

趙古泥

齊白石

王大炘

徐新周

黃士陵

趙之謙

吳昌碩

326

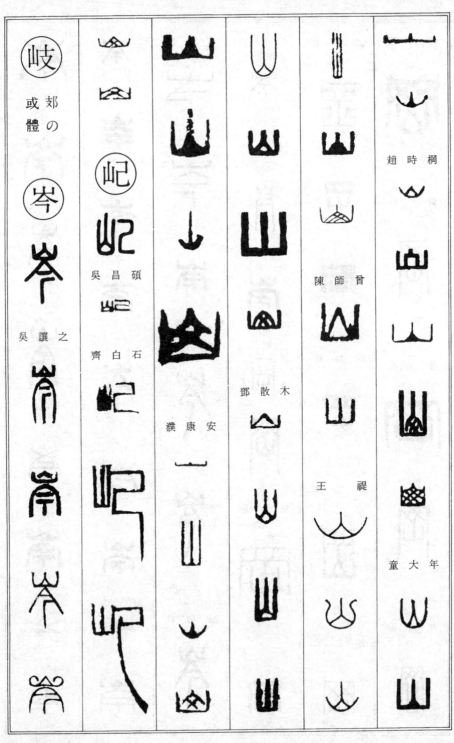

岐 郊の或體

岑

吳讓之

吳昌碩

屺

齊白石

濮康安

鄧散木

陳師曾

王禔

童大年

趙時棡

吳昌碩

黃士陵

齊白石

趙古泥

奚岡

陳豫鍾

陳鴻壽

趙之琛

王禔

鄧散木

黃士陵

齊白石

鄧石如

黃易

陳師曾

山部 五―七畫 岡岫岱岳岷岸岩峋峙峯

齊白石　趙之琛　｜本は㟁に作る　徐三庚　鄧散木　王禔

峯

丁敬　岫　趙古泥　趙古泥　岸　濮康安　鄧散木

本は巖に作る　吳昌碩　岱

王禔

鄧散木　王禔　鄧散木　黃易

从穴 籀文

王大炘

本は峙に作る　岩　本は巖に作る　岳　嶽の古文　趙之琛

329

峯

仁　蔣

易　黃

岡　奚

趙之琛

錢　松

胡　震

趙　懿

徐三庚

吳昌碩

黃士陵

齊白石

年大童

褆　王

鄧散木

王大炘

泥古趙

趙時棡

鄧石如

（島）

山部　七—八畫　島峻峴崇崟崑崔崖崙

趙之琛

齊白石

王大炘

趙古泥

齊白石

吳昌碩

趙時棡

王褆

鄧散木

陳豫鍾

王大炘

趙之琛

王大炘

趙古泥

徐新周

王褆

陳鴻壽

屠倬

徐枏

吳昌碩

黃士陵

齊白石

王褆

陳鴻壽

錢松

吳昌碩	陳豫鍾		黃　易	鄧散木	

本は棱に作る

齊白石

齊白石

鄧散木

丁　敬

王大炘

本は崝に作る

徐三庚

奚　岡

齊白石

徐三庚

黃士陵

陳鴻壽

齊白石

王　褆

黃　易

鄧散木

奚　岡

山部

十一—十四畫

陵嵩嶝嶒嶠嶕嶧嶷嶸嶺嶼

齊白石

漢康安

錢松

胡震

吳昌碩

黃士陵

陳鴻壽

鄧散木

吳昌碩

黃士陵

王禔

陳鴻壽

黃士陵

鄧散木

王禔

黃士陵

本は嵧に作る

吳昌碩

黃士陵

趙之謙	趙之琛		吳昌碩	丁 敬	
	吳讓之		徐新周	鄧石如	趙之琛
		鄧石如	齊白石	黃 易	徐三庚
		黃 易	王 褆	趙之琛	
吳昌碩	錢 松	奚 岡	鄧散木	徐三庚	嶽古文象高形

334

《《部

王　大　炘

齊　白　石

趙　時　棡

王　　　褆

鄧　散　木

巓

本は顚に作る

巖

丁　　　敬

鄧　石　如

黃　　　易

陳　鴻　壽

錢　　　松

徐　三　庚

吳　昌　碩

齊　白　石

趙　時　棡

王　　　褆

鄧　散　木

濮　康　安

335

趙之琛		鄧散木	齊白石	徐三庚	

州 **古文**

丁　敬

蔣　仁

吳讓之

趙古泥

趙時棡

黃士陵

王大炘

陳師曾

徐新周

鄧石如

黃　易

漢康安

趙之謙

吳昌碩

吳昌碩

趙之琛

陳鴻壽

趙之琛

徐三庚

吳昌碩

蔣　仁

黃　易

奚　岡

鄧散木

徐新周

齊白石

王　禔

黃士陵

王大炘

趙　懿

徐三庚

趙之謙

吳昌碩

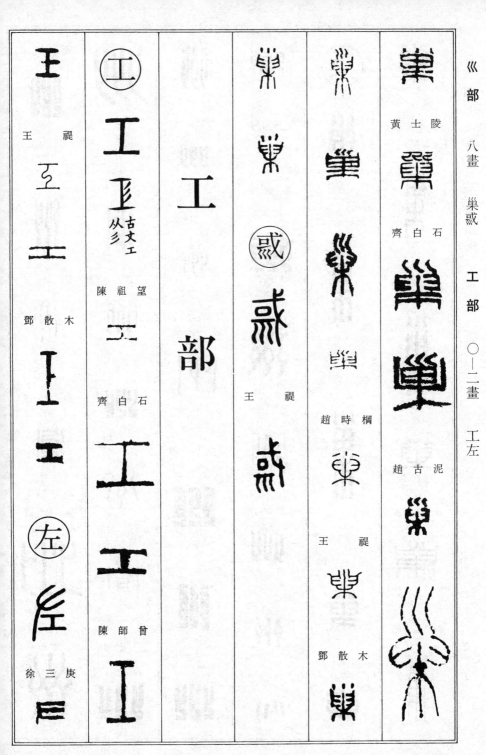

巛部

黃士陵

齊白石

趙時棡

趙古泥

王　禔

鄧散木

王　禔

工部

古文工

陳祖望

齊白石

陳師曾

王　禔

鄧散木

工部

王　禔

鄧散木

徐三庚

338

己 部

鄧散木

鄧散木

王褆

鄧散木

巨 古文

吳昌碩

齊白石

趙時棡

差

籀文㝓
从二

趙之琛

珡

鄧散木

吳昌碩

黃士陵

濮康安

王大炘

巧

趙古泥

齊白石

巧

巨

王褆

339

己 部　己巳巳

吳讓之		陳師曾	黃士陵	錢 松	己 己 古文

鄧石如

漢康安

趙 之謙

楊與泰

趙之謙

陳豫鍾

王 禔

徐新周

齊白石

趙時棡

童大年

趙 懿

徐三庚

趙之謙

吳昌碩

吳讓之

奚 岡

鄧散木

巳と
同字

340

己部　○―九畫　巳巴巷戺巽　巾部

巾部

吳昌碩

陳師曾

鄧散木

古文戺从戶臣鈙等曰今俗作㧊史刓以爲階戺之戺

吳昌碩

篆文　巽

古文　巽

漢康安

巴

巽

巷

戺の篆文

戺

趙時棡

童大年

王禔

鄧散木

吳昌碩

黃士陵

齊白石

341

陳鴻壽	鄧散木	徐三庚	陳鴻壽	市
齊白石	趙之琛	徐新周	鄧散木	市 **篆文**
	吳讓之	帆 本は颿 に作る 陳豫鍾	齊白石	趙之琛
	徐　栐			錢　松
趙古泥	黃士陵	趙古泥	布	鄧石如
		希	王　禔	黃　易
	王大炘	陳豫鍾		市

古文
師

丁　敬

鄧　石　如

黃　　　易

鄧　散　木

帥

王　　　禔

師

陳　師　曾

鄧　散　木

帝

古文帝古文諸上字皆从一篆文皆从二二古文上

黃　士　陵

鄧　散　木

趙　之　琛

帚

童　大　年

徐　三　庚

吳　昌　碩

趙　時　棡

王　　　禔

帖

童　大　年

陳　師　曾

王　　　禔

鄧　散　木

濮　康　安

岡　奚

吳讓之

趙之謙

吳昌碩

徐新周

齊白石

黃士陵

徐三庚

陳師曾

王禔

趙古泥

王大炘

344

王褆

趙之琛

鄧散木

徐三庚

丁敬

趙之謙

丁敬

黃士陵

鄧石如

王大炘

錢松

吳讓之

齊白石

陳豫鍾

胡震

鄧散木

古文

帷古文

從古文席
石省

漢康安

常

楊與泰

徐三庚

黃士陵

王大炘

陳師曾

齊白石

王禔

趙古泥

濮康安

吳昌碩

帽

鄧散木

齊白石

錢松

幝

帽
本は月
に作る

幅

徐三庚

趙之琛

幕

幢

奚 岡

干

平

干

古文平
如此

周 新 徐

丁 敬

齊 白 石

黃 易

趙 之琛

趙 時棡

吳 讓之

鄧 散木

奚 岡

干

部

齊白石

黃士陵

王大炘

徐新周

趙古泥

吳昌碩

陳祖望

楊與泰

徐三庚

趙之謙

錢松

胡震

趙懿

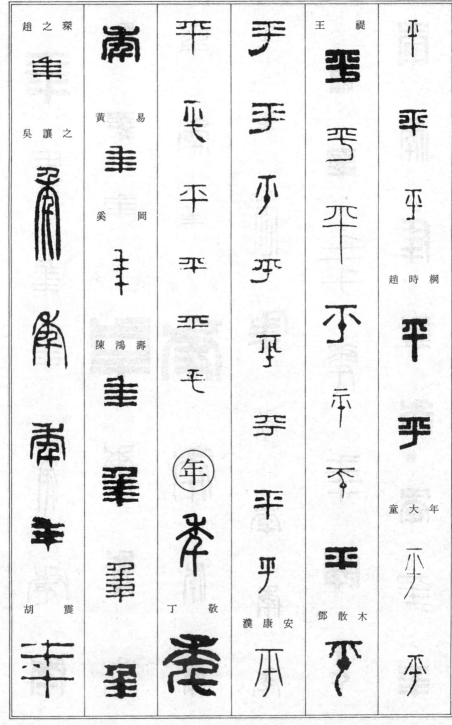

干 部 二一三畫 平年

趙之琛
吳讓之
黃易
奚岡
陳鴻壽
胡震

年

丁敬

王禔
漢康安
鄧散木

趙時棡
童大年

349

趙　懿

陳祖望

吳昌碩　　趙之謙

徐三庚

黃士陵

齊白石

趙時棡

童大年

趙古泥

陳師曾

王大炘

徐新周

鄧散木

吳昌碩

趙古泥

王禔

趙之琛

王禔

趙時棡

漢康安

352

干部

齊白石

趙古泥

童大年

王　禔

鄧散木

徐三庚

吳昌碩

徐新周

幻

王大炘

趙之琛

幺部

鄧散木

松
錢

王大炘

齊白石

趙時棡

濮康安

幹

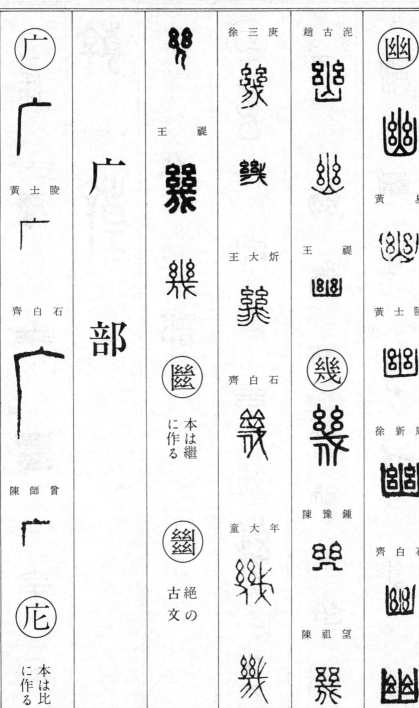

幺部

幽　黃易

幽　黃士陵

幽　徐新周

幽　齊白石

趙古泥

王褆

幾　王褆

陳豫鍾

陳祖望

徐三庚

王大炘

齊白石

童大年

豩　王褆

繼　本は繼に作る

絕　古文の

广部

广　黃士陵

广　齊白石

广　陳師曾

庀　本は比に作る

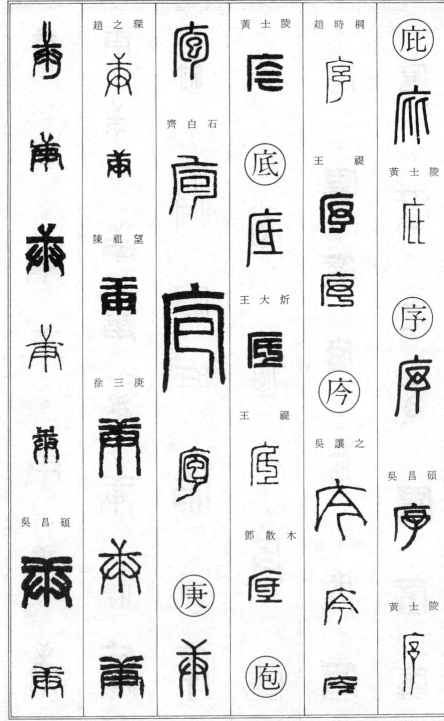

趙之琛

齊白石

陳祖望

徐三庚

吳昌碩

黃士陵

王大炘

王禔

鄧散木

趙時棡

王禔

吳讓之

黃士陵

吳昌碩

黃士陵

吳昌碩	趙之琛	鄧散木	吳昌碩		广部　五—六畫　庚府庤庢度
黃士陵	吳讓之		黃士陵		黃士陵
					徐新周
	陳祖望	王禔	趙古泥	鄧散木	趙時棡
	趙之謙	黃易			陳師曾
					王禔

356

陳師曾

王　褆

鄧散木

黃士陵

徐新周

趙古泥

趙時棡

吳讓之

陳祖望

徐新周

徐三庚

吳昌碩

麻
休の或體
に作る

座
本は坐
に作る

庭

趙古泥

童大年

王　褆

鄧散木

徐新周

齊白石

黃　易

庭庵庶

漢康安　　王禔　　黄士陵　　　　　　　陳鴻壽　濮康安

錢松　　本は广に作る　蔣仁

王大炘　趙之謙　趙之琛

徐三庚　齊白石　黄易

黄士陵　童大年　吳昌碩　吳讓之　奚岡

王禔　鄧散木

康 本は穢に作る

蒋　仁

黄　易

趙之琛

錢　松

趙　懿

徐　楙

吳昌碩

趙時棡

黄士陵

童大年

王大炘

齊白石

王　禔

庸

鄧散木

徐三庚

陳師曾

趙之謙

濮康安

王　禔

漢康安	王大炘		齊白石	鄧散木	吳昌碩
	吳昌碩		齊白石	廁	
趙之琛	齊白石		廉	蔣仁	陳師曾
黃士陵	趙古泥	黃士陵	吳讓之	趙之謙	王禔
廚	王禔			鄧散木	

吳昌碩

王大炘

高の或體

本は郭に作る

鄧散木

黃士陵

徐三庚

趙之謙

陳師曾

吳昌碩

鄧散木

齊白石

陳師曾

黃士陵

鄧散木

本は蔭に作る

吳昌碩

黃士陵

陳鴻壽

齊白石

王禔

鄧散木

文廟古

鄧散木

361

鄧石如

吳昌碩

王褆

王大炘

錢松

陳豫鍾

鄧散木

徐新周

胡震

鄧散木

濮康安

趙古泥

黃士陵

趙之琛

丁敬

本は牆に作る

童大年

錢松

362

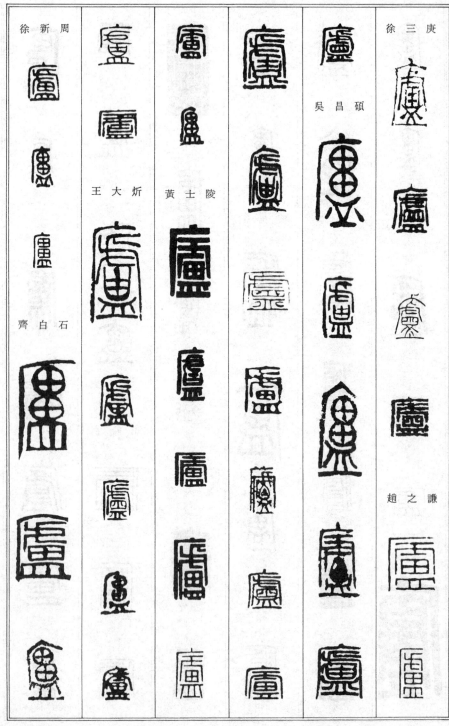

广部　十六畫　盧

徐新周

齊白石

王大炘

黃士陵

吳昌碩

徐三庚

趙之謙

鄧散木

陳師曾

趙古泥

趙時棡

童大年

王禔

徐三庚

趙之琛

王大炘

趙之謙

錢松

丁敬

吳昌碩

吳讓之

陳鴻壽

趙懿

漢康安

本は聽
に作る

廴部

365



Column labels (artist names):

黃士陵　王禔　齊白石　吳讓之　徐三庚　趙古泥

鄧散木　趙時棡

吳昌碩

蔣仁

陳鴻壽

趙之琛

黃士陵

齊白石

趙古泥

黃士陵

齊白石

鄧散木

易　黄易
徐三庚
黄士陵
王大炘
齊白石

廻
本は回に作る

趙古泥
王禔
鄧散木
漢康安

廾部

廾
鄧散木

弁
本は㒸に作る

弃
棄の古文

弄

徐三庚
吳昌碩
徐新周
齊白石
趙古泥

王禔

鄧散木

黃士陵

鄧散木

趙古泥

吳昌碩

王大炘

齊白石

王禔

趙之琛

趙之謙

鄧散木

弋部

弓部

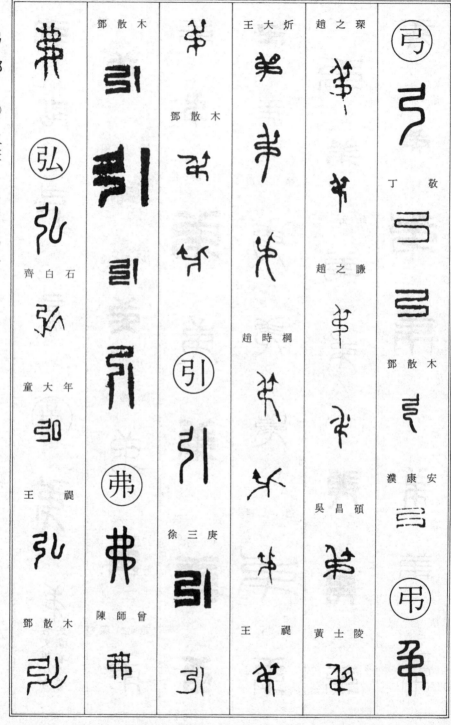

鄧散木

鄧散木

王大炘

趙之琛

齊白石

鄧散木

童大年

趙之謙

丁　敬

王　禔

趙時棡

鄧散木

徐三庚

吳昌碩

濮康安

鄧散木

陳師曾

王　禔

黃士陵

吳昌碩

徐新周

趙古泥

趙時棡

黃士陵

王大炘

徐三庚

趙之謙

吳讓之

錢松

丁敬

鄧石如

陳豫鍾

陳鴻壽

趙之琛

古文弟从古
文章省/聲

弟弨弦弨弩弭弱張

徐新周　王禔　趙之謙　童大年

丁　敬　鄧散木　鄧散木　吳昌碩　陳師曾

鄧石如　　　　趙之謙　　　濮康安

黃　易　　　丁　敬　童大年

　　　　　　　王　禔　徐三庚

黃士陵

徐三庚

吳昌碩

吳讓之

陳豫鍾

陳鴻壽

趙之琛

楊與泰

鄧散木

王　禔

童大年

趙時棡

齊白石

趙古泥

王大炘

黃士陵

徐新周

齊白石

齊白石

趙時棡

鄧散木

齊白石

趙之琛

吳昌碩

徐新周

鄧散木

籀文強从䖵　古

齊白石

漢康安

陳鴻壽

漢康安

漢康安

彈　古文

弓

374

彊

陳師曾

王　禔

鄧散木

陳鴻壽

王大炘

趙古泥

鄧散木

彌

陳師曾

趙之琛

古文彗從竹從習

黃士陵

鄧散木

彖

彔

彗

彝

彐部

陳豫鍾

陳鴻壽

吳讓之

濮康安

吳昌碩

徐新周

齊白石

趙古泥

彡部

王大炘

徐新周

趙時棡

吳昌碩

黃士陵

趙時棡

齊白石

吳昌碩

文彝　皆古

陳豫鍾

趙之琛

徐三庚

吳昌碩	丁　敬	齊白石	鄧散木		陳鴻壽
	陳豫鍾		濮康安	齊白石	趙之謙
齊白石	趙之琛	彬　古文		陳師曾	吳昌碩
趙古泥	徐三庚	齊白石	齊白石	王禔	黃士陵

彡部

吳昌碩	趙之謙	千部	齊白石	吳昌碩	王褆

彼

往

徐新周

鄧散木

趙之琛

漢康安

王大炘

本は景
に作
る

彰

378

征　迊の或體

待　趙之琛　王　禔

徊　本は回に作る

律　黃士陵　徐新周　鄧散木　後

後　古文後从辵　丁　敬　蔣　仁　黃　易　奚　岡

陳豫鍾　趙之琛　吳讓之

豫　錢　松　胡　震

趙之謙　徐　梣　陳祖望　徐三庚

趙之謙

趙古泥

徐新周

黃士陵

吳昌碩

趙時棡

齊白石

王大炘

年大童	木散鄧	安康漢	松　錢

陳師曾

王　禔

鄧石如

陳鴻壽

趙之琛

丁　敬

吳讓之

胡　震

徐三庚

童大年

王大炘

陳師曾

齊白石

王禔

趙古泥

趙之謙

吳昌碩

黃士陵

趙古泥

陳鴻壽　壽

錢　松

黃士陵　陵

趙時棡

徐　楙

鄧散木

丁　敬

徐三庚　庚

鄧石如

黃　易

吳昌碩

鄧石如

濮康安　安

鄧散木

古文
省彳

得

徑

徒

得

奚　岡

陳　豫　鍾

趙　之　琛

吳　讓　之

胡　震

徐　三　庚

趙　之　謙

吳　昌　碩

錢　松

黃士陵

徐新周

趙時棡

趙古泥

王大炘

陳師曾

齊白石

童大年

趙之琛	趙時棡	吳昌碩	漢康安	鄧散木	王禔

王禔

黃士陵

齊白石

本は裴
に作る

趙之琛

楊與泰

趙時棡

鄧散木

古文御从
又从馬

錢松

齊白石

趙時棡

吳昌碩

胡震

震

徐三庚

庚

齊白石

黃易

易

齊白石

趙古泥

楊與泰

趙之琛

鄧散木

黃士陵

趙之謙

趙時棡

王大炘

錢松

陳師曾

復

黃士陵

鄧散木

鄧散木

徐新周

鄧石如

吳昌碩

齊白石

黃士陵

趙古泥

趙之琛

陳師曾

陳豫鍾

王禔

吳讓之

王禔

王禔

徵古文

吳讓之

鍾　豫　陳

陳　鴻　壽

丁　敬

鄧　石　如

黃　易

趙　之　琛

趙　之　謙

吳　昌　碩

屠　倬

曾　師　陳

鄧　散　木

庚　三　徐

吳　昌　碩

王　大　炘

徐　新　周

趙　古　泥

童　大　年

趙時棡

陳師曾

齊白石

王　禔

鄧散木

黃士陵

王大炘

徐新周

蔣　仁

黃　易

鄧石如

奚　岡

陳鴻壽

趙之琛

丁　敬

心部

徹　古文

王　褆

鄧　散　木

黃士陵

吳昌碩

陳祖望

楊與泰

吳讓之

趙之謙

徐三庚

錢松

胡震

徐楙

黃士陵

趙古泥

童大年

趙時棡

齊白石

王大炘

徐新周

齊白石

楊與泰

徐三庚

吳昌碩

黃士陵

童大年

王禔

鄧散木

鄧散木

王禔

陳師曾

濮康安

蔣　　仁

陳　豫　鍾

趙　之　琛

吳　讓　之

鄧　散　木

趙　古　泥

丁　　敬

趙　古　泥

陳　師　曾

王　　禔

錢　　松

丁　　敬

錢　　松

趙　之　謙

黃　士　陵

齊　白　石

趙　之　謙

王　　禔

鄧　散　木

錢　　松

徐　三　庚

趙　之　謙

漢康安

趙古泥

徐新周

吳昌碩

鄧散木

趙時棡

齊白石

黃易

黃士陵

王大炘

王禔

王大炘

周 新 徐

齊 白 石

陳 師 曾

王 褆

丁 敬

鄧 石 如

偉 屠

趙 之 琛

胡 震

趙 懿

陳 祖 望

徐 三 庚

吳 昌 碩

黃 士 陵

齊 白 石

鄧 散 木

鄧 石 如

陳 豫 鍾

吳 昌 碩

齊 白 石

陳 師 曾

王 褆

愛に通じて使用される

古文

397

吳讓之

蔣　仁

鄧石如

陳鴻壽

趙之琛

怕

齊白石

思

丁　敬

鄧散木

齊白石

濮康安

吳昌碩

徐新周

齊白石

陳師曾

王　禔

念

趙之琛

趙之謙

吳昌碩

錢　松

楊與泰

忽

398

徐三庚

吳昌碩

齊白石

趙古泥

童大年

陳師曾

王禔

鄧散木

趙之琛

齊白石

趙古泥

黃士陵

王大炘

趙時棡

徐新周

徐三庚

趙之謙

吳昌碩

趙古泥

趙時棡

童大年

王禔

趙之琛

趙之謙

徐新周

齊白石

黃士陵

徐新周

鄧散木

吳昌碩

丁　敬

鄧散木

趙時棡

童大年

陳師曾

王禔

性

急

心部　五—六畫　性怩怪怯恂恃恆恐

童大年

王禔

鄧散木

徐三庚

吳昌碩

徐新周

趙時棡

鄧散木

丁敬

丁敬

鄧散木

齊白石

鄧散木

狃 の 或 體

鄧散木

王大炘

恆

古文恆從月詩曰如月之恆

恐

古文

怩

怪

特

恂

怯

401

鍾　豫　陳

錢　松

胡　震

楊　與泰

齊白石

王　禔

鄧　散木

吳昌碩

吳昌碩

齊白石

陳師曾

王大炘

王　禔

鄧　散木

陳鴻壽

古文
省

漢　康安

陳鴻壽	齊白石	吳昌碩		趙之琛	吳昌碩
趙之琛	王禔	黃士陵	趙之琛	吳讓之	
吳讓之	王大炘	王大炘	吳讓之	黃士陵	
錢松			錢松	齊白石	鄧散木
徐三庚	黃易	趙時棡	趙之謙	王禔	
	陳豫鍾	徐新周			

趙之謙

吳昌碩

黃士陵

王大炘

齊白石

王禔

恪
本は憲に作る

恬

趙之琛

錢松

陳豫鍾

徐三庚

齊白石

恭

黃易

陳鴻壽

趙之琛

楊與泰

徐三庚

吳昌碩

陳師曾

王禔

鄧散木

息

丁敬

陳鴻壽

徐三庚

齊白石

鄧散木

鄧散木

趙古泥

王禔

吳昌碩

王禔

黃士陵

徐三庚

趙之謙

鄧散木

悅

本は説文に作る

吳昌碩

趙之琛

吳昌碩

吳讓之

悟古文

黃士陵

悍

王禔

吳讓之

鄧散木

王大炘

齊白石

陳鴻壽	趙古泥		齊白石	丁　敬	徐三庚
吳昌碩	丁　敬	王大炘	鄧散木	鄧散木	黃士陵
黃士陵		齊白石	王大炘		王　禔
王大炘			趙之謙	黃士陵	鄧散木

悳　悵　悶　悼　情　惕

王禔　　徐新周　周
　　　　　楊與泰

　　　　　徐三庚

　　　　　吳昌碩

鄧散木　齊白石　　趙古泥

　　　　　趙古泥　　黃士陵

　　　　　趙時棡

　　　　　陳師曾　　王大炘

鄧石如　如

黃易

陳豫鍾

黃士陵

趙之琛

王大炘

趙之謙

齊白石

陳豫鍾

黃士陵

趙之琛

吳讓之

齊白石

趙古泥

鄧散木

王大炘	徐三庚	鄧散木	趙古泥	鄧石如	趙時棡
齊白石			童大年	趙之琛	鄧散木
趙古泥	吳昌碩	惟	陳師曾	徐楙	惚
鄧散木		趙之琛	王禔	吳昌碩	本は忽に作る
惠				徐新周	惜
古文惠 从芔	黃士陵	吳讓之			

408

吳昌碩　吳昌碩　徐新周　　　　　錢　松　鄧石如

徐新周　齊白石　　　　　吳昌碩　趙之琛

陳師曾　　　　　　　黃士陵

鄧散木

王　褆

王大炘　　　　　王大炘　　吳讓之

惰

惰の

或體

本は嬭

に作る

惱

惲

409

王褆

王褆

吳昌碩

丁敬

文籀

陳鴻壽

吳昌碩

黃士陵

徐三庚

吳昌碩

齊白石

漢康安

趙古泥

想 齊白石

童大年

陳師曾

鄧散木

愁 趙古泥

鄧散木

漢康安

黃士陵

徐新周

410

趙之謙

吳昌碩

錢　松

陳豫鍾

鄧石如

趙古泥

徐新周

趙之琛

易

黃

趙時棡

徐三庚

齊白石

岡

奚

童大年

黃士陵

吳讓之

徐三庚

吳昌碩

黃士陵

王大炘

吳昌碩

黃士陵

陳師曾

吳讓之

胡震

陳師曾

王　禔

憂に通じて使用される

吳讓之

王　禔

陳師曾

王　禔

鄧散木

412

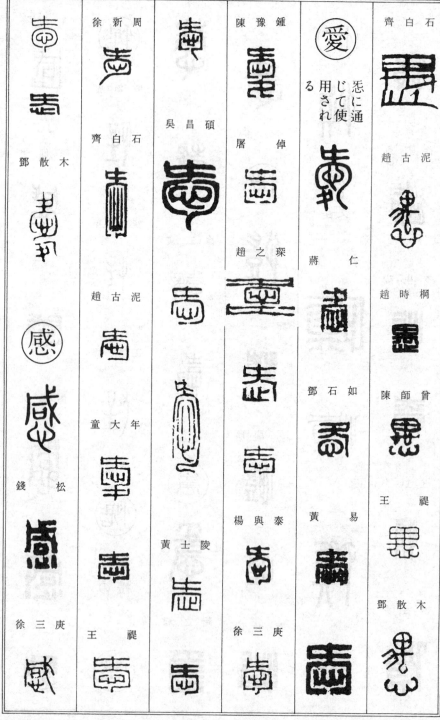

徐新周　齊白石　趙古泥　童大年　徐三庚

吳昌碩　黃士陵　王禔

鍾豫陳　屠倬　趙之琛　楊與泰　徐三庚

愛

悉に通じて使用される

仁蔣　鄧石如　黃易

齊白石　趙古泥　趙時棡　陳師曾　王禔　鄧散木

鄧散木

感

錢松

413

楊與泰

徐三庚

黃士陵

齊白石

趙古泥

慎

文古

丁敬

蔣仁

吳昌碩

吳讓之

黃士陵

齊白石

錢松

徐三庚

惺

楊與泰

童大年

王禔

王禔

鄧散木

魄の
或體

愨

趙之琛

黃士陵

陳師曾

王禔

鄧散木

吳讓之

徐三庚

徐新周

齊白石

王禔

態

王禔

陳師曾

徐新周

齊白石

王禔

鄧散木

陳師曾

慊

黃士陵

徐三庚

趙之謙

吳昌碩

陳鴻壽

趙之琛

吳讓之

王大炘

慈

陳鴻壽

趙之琛

吳讓之

王大炘

趙時棡

陳師曾

鄧散木

寒

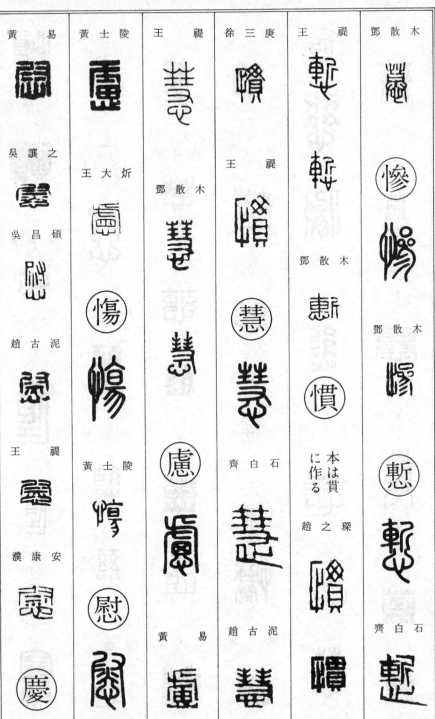

黃　易　　　黃士陵　　　王　禔　　　徐三庚　　　王　禔　　　鄧散木

吳讓之　　　王大炘　　　鄧散木　　　王　禔　　　鄧散木

吳昌碩　　　　　　　　　　　　　　　　　　　鄧散木

趙古泥　　　　　　　　　　　　　　齊白石

王　禔　　　黃士陵　　　　　　　　　　　　　　本は貫
　　　　　　　　　　　　　　　　　　　　　　　に作る
　　　　　　　　　　　　　　　　　　　　　趙之琛

漢康安　　　　　　　　　　　　　齊白石　　趙古泥　　　齊白石

　　　　　　　　　　　　黃　易

416

鄧散木

泰與楊

易黃

王大炘

黃士陵

徐三庚

徐新周

趙時棡

齊白石

屠倬

安康濮

王禔

趙古泥

吳昌碩

趙之琛

王　禔

憂に通
じて使
用され
る

惪

王　禔

趙之琛

楊與泰

黃士陵

徐新周

齊白石

王　禔

鄧散木

趙之琛

吳讓之

黃士陵

齊白石

憐

王　禔

憑

本は凭
に作る

憙

王　炘

徐三庚

趙之謙

吳昌碩

王大炘

王　禔

惰

王　禔

趙之琛

古文

吳昌碩

418

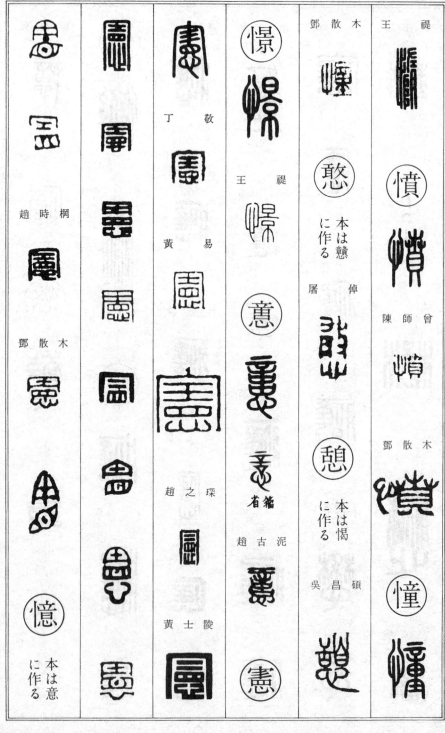

心部 十二畫 惰憤憧憨憩憬意憲憶

丁敬

王禔

黄易

趙之琛

趙古泥

黄士陵

鄧散木

屠倬

吳昌碩

王禔

陳師曾

鄧散木

趙時棡

鄧散木

本は戇に作る

本は愒に作る

省箍

本は意に作る

419

憶		憨		懋				
趙時棡		蔣 仁		徐三庚		王 禔		鄧石如
王 禔		陳豫鍾		吳昌碩				奚 岡
黃士陵		吳讓之		鄧散木				錢 松
		齊白石		漢康安				齊白石
本は感に作る		錢 松		童大年				趙古泥

憾

懈

應

憨

吳昌碩

丁 敬

心部　十三―十八畫　樰懕懷懸懼懽懿

吳昌碩

年大童

木散鄧

趙之謙

吳昌碩

漢康安

褆王

徐三庚

本は縣
に作る

安康漢

王大炘

徐新周

齊白石

王　褆

鄧散木

吳讓之

徐三庚

吳昌碩

黃士陵

木散鄧

鄧散木

吳讓之

王　褆

吳讓之

古文

古文

黃士陵

懷に通
じて使
用され
る

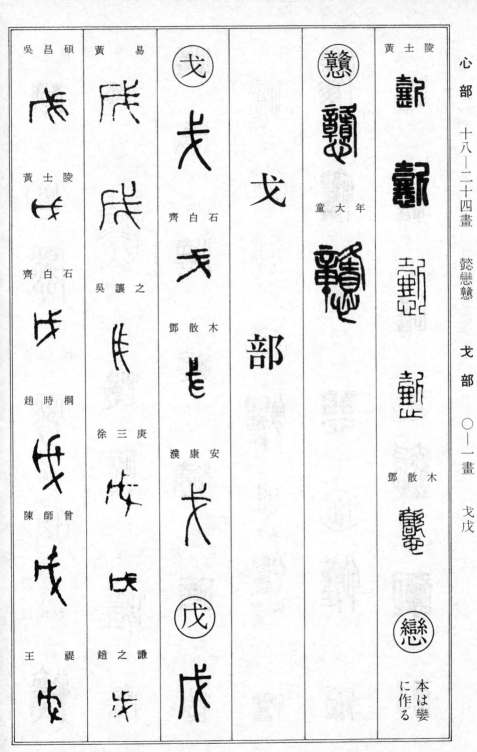

戈

黃士陵

懿

童大年

懿

戈部

齊白石

吳讓之

徐三庚

趙之謙

戈

吳昌碩

黃士陵

齊白石

趙時棡

陳師曾

王禔

鄧散木

戀

本は變
に作る

422

黃士陵

鄧散木

趙古泥

趙時棡

童大年

王禔

黃易

趙之琛

錢松

吳昌碩

黃士陵

鄧散木

齊白石

趙之琛

錢松

趙懿

徐三庚

趙之謙

鄧散木

成從
宮成於中也
古文
午徐鍇曰戊中

丁　敬

鄧　石　如

黃　　易

奚　　岡

趙　之　琛

吳　讓　之

趙　　懿

趙　之　謙

徐　　楙

徐　三　庚

吳　昌　碩

徐　新　周

齊　白　石

黃　士　陵

趙　古　泥

王　大　炘

424

錢　松	陳鴻壽		我	王　禔	成

黃士陵

王禔

丁　敬

王禔

我

陳師曾

王禔

漢康安

戒

楊與泰

吳昌碩

黃士陵

王大炘

趙古泥

趙時棡

童大年

徐新周

齊白石

鄧散木

或

域

戒

童　大　年

陳　師　曾

趙　之　琛

錢　　　松

黃　士　陵

王　大　炘

齊　白　石

趙　時　棡

吳　昌　碩

黃　　　易

徐　三　庚

吳　昌　碩

王　大　炘

鄧　散　木

王　大　炘

徐　新　周

趙　古　泥

童　大　年

王　大　炘

鄧　散　木

徐　新　周

鄧　散　木

鄧　散　木

黃　士　陵

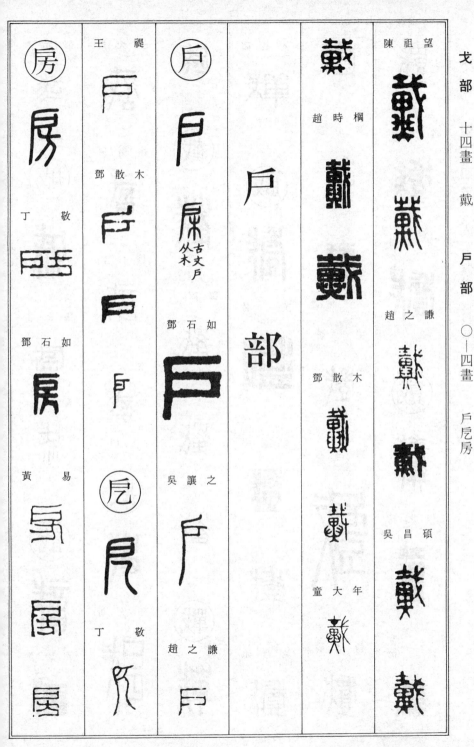

戈部 十四畫 戴

望 祖 陳

趙 時 樞

鄧 散 木

童 大 年

趙 之 謙

吳 昌 碩

戶部

戶 部

戶

古 文 戶

从 木

鄧 石 如

吳 讓 之

丁 敬

褆 王

鄧 散 木

丁 敬

戹

房

房

丁 敬

鄧 石 如

黃 易

房所

陳豫鍾		童大年	吳昌碩		奚　岡
趙之琛	丁　敬	陳師曾		趙之琛	陳豫鍾
吳讓之	鄧石如	王　禔	黃士陵	吳讓之	陳鴻壽
	黃　易	鄧散木	齊白石	徐三庚	
				趙之謙	

黃士陵

吳昌碩

趙之謙

胡震

徐三庚

錢松

戶部

趙時棡

陳師曾

童大年

王禔

趙古泥

徐新周

齊白石

王大炘

戶部

所扇扈

鄧散木

趙時棡

王褆

漢康安

鄧散木

古文扈從山弓

手部

徐新周	黃士陵	趙之謙	錢松	陳鴻壽	手
				趙之琛	古文
					手
					丁敬
齊白石			胡震	吳讓之	
		吳昌碩	徐三庚		鄧石如
趙古泥	王大炘				陳豫鍾

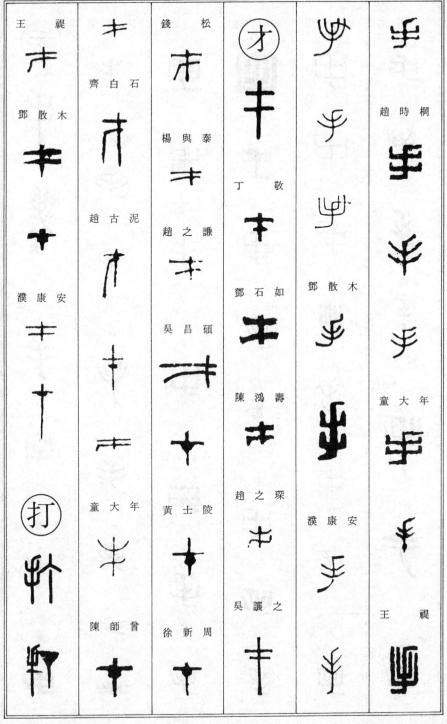

王禔

鄧散木

濮康安

打

齊白石

趙古泥

童大年

陳師曾

錢松

楊與泰

趙之謙

吳昌碩

黃士陵

徐新周

才

丁敬

鄧石如

陳鴻壽

趙之琛

吳讓之

鄧散木

濮康安

趙時棡

童大年

王禔

趙之琛

蔣　仁

齊白石

黃士陵

鄧散木

徐　楙

鄧石如

童大年

黃士陵

黃士陵

楊與泰

陳豫鍾

扶古文

王大炘

趙之謙

吳昌碩

濮康安

齊白石

吳昌碩

陳鴻壽

丁　敬

黃士陵

王　禔

吳昌碩

陳豫鍾

趙之謙

童大年

趙之謙

篆文折
从手

籀文折从艸在
仌中仌寒故折

趙古泥

陳鴻壽

王禔

王禔

鄧石如

王禔

趙之琛

鄧散木

趙之謙

吳讓之

鈔散木

黃士陵

丁敬

趙懿

趙之謙

抄
本は鈔
に作る

抗

折

投

把

436

| 折 | 披 | 抱 | 抵 | 抹 | 押 | 抽 | 拂 | 挂 | 拈 | 拋 | 拏 | 拓 |

趙時桐

陳師曾

王　褆

鄧散木

鄧散木

趙時棡

齊白石

丁　敬

本は末に作る

本は壓に作る

搹の或體

摭の或體

木散鄧

吳讓之

齊白石

趙古泥

鄧石如

趙之琛

趙之琛

趙古泥

錢　松

陳師曾

鄧散木 趙時棡 趙之謙

丁敬

王禔

黃易

漢康安

王大炘

吳昌碩

陳師曾

吳昌碩

鄧散木

王禔

趙古泥

徐新周

拘

齊白石

鄧散木

黃士陵

拜
拜の或體 捧

拙

指

黃士陵

王大炘

徐新周

陳師曾

王禔

濮康安

齊白石

挂

吳昌碩

王大炘

齊白石

趙古泥

趙古泥

拾

濮康安

持

丁敬

奚岡

吳讓之

拱

黃士陵

鄧散木

拾

吳昌碩

齊白石

括

齊白石

拭
本は飾に作る

拯
本は丞に作る

趙古泥

齊白石

黃士陵

鄧石如

挑

童大年

漢康安

趙古泥

屠倬

鄧散木

挫

鄧散木

趙時棡

吳讓之

挺

徐三庚

齊白石

徐新周

童大年

徐新周

吳昌碩

按

漢康安

鄧散木

陳師曾

手部

鄧散木

本は挂
に作る

本は采
に作る

本は瘳
に作る

吳昌碩

王大炘

吳昌碩

陳師曾

授

蔣仁

王禔

黃易

捨

齊白石

本は埽
に作る

齊白石

童大年

齊白石

鄧散木

黃士陵

本は奉
に作る

抒

丁敬

鄧石如

徐新周

441

丁敬

奚岡

齊白石

推

吳昌碩

掩

吳昌碩

徐新周

鄧散木

搯（本は舀に作る）

揆

屠倬

吳昌碩

陳師曾

鄧散木

提

黃士陵

揖

丁敬

蔣仁

趙之謙

鄧散木

揚

古文

丁敬

蔣仁

趙之琛

黃士陵

徐新周

趙古泥

趙時棡

陳師曾

王禔

442

九—十一畫

揚換握揭揮損搏搔搖搢携摩

携 本は攜に作る

摩

蔣　仁

錢　松

徐　三　庚

黄　士　陵

周　新　徐

趙　之　琛

徐　三　庚

搏

鄧　散　木

搔

王　　褆

搖

楊

吳　昌　碩

揮

童　大　年

損

黄　士　陵

握

古文

齊　白　石

曾　師　陳

王　　褆

揭

木　散　鄧

安　康　濮

換

泥　古　趙

木　散　鄧

443

王褆		周新徐	鄧石如	拓の 或 體	泥古趙

444

手部　十二—十五畫　攝撫撰撲撐擁擊操擢擬擲擷摘攀

趙古泥

撐

奚岡

撫

趙之琛

趙之謙

齊白石

齊白石

古文从
辵凶　古文从

童大年

齊白石

擬

徐三庚

王禔

鄧散木

擁

徐三庚

撰
本は撰に作る

擲
本は摘に作る

擷
攡の或體

摘

攀

齊白石

徐新周

操

撲

445

处の
或
體

攘

吳讓之

吳昌碩

鄧散木

攝

鄧散木

摩

鄧散木

攬

鄧散木

支
部

支

古文

趙之琛

黃士陵

齊白石

趙古泥

支
部

支
支
部

二
畫

收

王 大 炘

黃 士 陵

徐 三 庚

趙 之 琛

陳 師 曾

支
部

鄧 散 木

徐 新 周

趙 之 謙

吳 讓 之

齊 白 石

趙 古 泥

吳 昌 碩

447

放	趙 懿		趙之謙	王 禔	趙 時 棡
奚 岡	吳昌碩	童大年	吳昌碩	鄧散木	
徐三庚	陳師曾	陳師曾	王大炘	鄧石如	
吳昌碩	趙之謙	趙之琛	齊白石	吳讓之	童大年
		錢 松	趙古泥		陳師曾

趙時棡

童大年

陳師曾

王　禔

鄧散木

故

陳祖望

徐三庚

吳昌碩

黃士陵

齊白石

徐三庚

吳昌碩

童大年

王　禔

鄧散木

敓

王　禔

鄧散木

敓

吳昌碩

鄧散木

童大年

政

錢　松

徐三庚

黃士陵

王大炘

徐新周

齊白石

陳師曾

王　禔

效

鄧散木	趙古泥	徐三庚	齊白石		吳昌碩
	王禔	趙之謙	敏	敎 古文	王禔
陳師曾	鄧散木	黃士陵	奚岡	敎 亦古 文	
鄧散木		王大炘	陳豫鍾	丁敬	趙古泥
			錢松	徐三庚	
	趙之謙	齊白石	胡震	吳昌碩	敎

450

攴部　八畫　敦槭散敦

散　籀文
敦　古文
趙之琛
吳昌碩
王褆

鄧散木
奚岡
陳鴻壽
趙之琛
吳昌碩

齊白石
童大年
鄧散木
王大炘
散
齊白石

岡　奚
徐三庚
趙之謙
黃士陵
王大炘
鄧散木
齊白石

趙古泥
陳師曾
王褆
鄧散木
趙之謙

敦　散と同字
胡震
徐三庚
趙之謙

丁　敬

陳鴻壽

徐三庚

吳昌碩

黃士陵

陳師曾

鄧散木

敦
同字と

敵

鄧散木

趙古泥

趙時棡

童大年

王　禔

吳昌碩

黃士陵

王大炘

齊白石

黃士陵

奚　岡

趙之琛

錢　松

黃士陵

王　炘

王　禔

敬

丁　敬

黃易

丁敬

鄧石如

陳豫鍾

文

部

徐新周

學に通じて使用される

齊白石

趙時棡

鄧散木

鄧散木　木

童大年

陳師曾

王禔

王 大 炘		趙 之 謙	陳 祖 望	錢 松	陳 鴻 壽
徐 新 周	黃 士 陵	徐 三 庚			趙 之 琛
齊 白 石		吳 昌 碩		胡 震	吳 讓 之

454

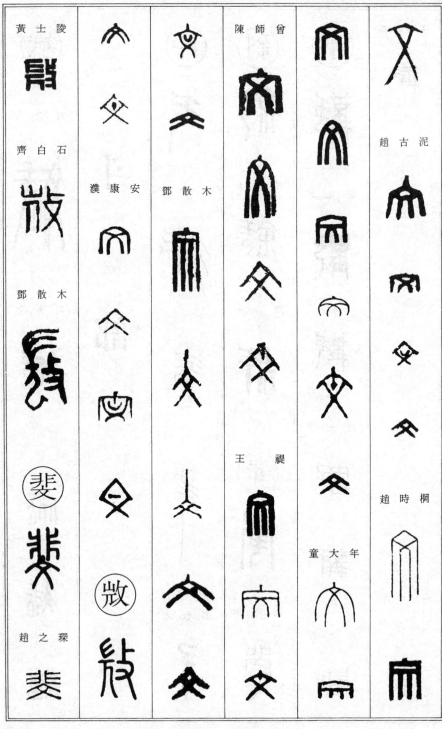

黃士陵

齊白石

鄧散木

趙之琛

漢康安

鄧散木

陳師曾

王禔

童大年

趙古泥

趙時棡

王　禔	斠	斜	斗	斌
	吳　讓　之	趙　之　琛	趙　之　謙	齊　白　石
	黃　士　陵	齊　白　石		童　大　年
			王　禔	鄧　散　木
	趙　古　泥	羿		
		趙　時　棡	鄧　散　木	

斗　部

斤部

斤部　○—九畫　斤斥斧斫斬斯新

斤

部

黃士陵

本は旁
に作る

斧

吳昌碩

鄧散木

黃士陵

陳師曾

徐三庚

吳昌碩

黃士陵

齊白石

趙古泥

童大年

王禔

鄧散木

鄧石如

丁敬

457

陳　豫　鍾	吳　昌　碩	王　　禔		濮　康　安
趙　之　琛	黃　士　陵	童　大　年		鄧　石　如
錢　　松	王　大　炘	鄧　散　木	陳　師　曾	趙　之　琛
楊　與　泰	徐　新　周			吳　讓　之
徐　三　庚	齊　白　石			

458

方部

方

周　新　徐

齊　白　石

王　禔

陳　豫　鍾

丁　敬

鄧　石　如

黃　易

錢　松

徐　三　庚

趙　之　謙

吳　昌　碩

趙　之　琛

吳　讓　之

黃　士　陵

齊白石

王褆

鄧散木

施

陳豫鍾

吳昌碩

黃士陵

黃士陵

方

漢康安

斻

黃士陵

吳昌碩

於
古文　烏の
文

陳師曾

王褆

鄧散木

曾

趙時棡

王褆

童大年

王大炘

徐新周

齊白石

趙古泥

方部　五—七畫　施斾旁旅旋族

第一欄（右）

漢康安

本は游に作る

吳昌碩

黃士陵

徐新周

第二欄

齊白石

趙時棡

童大年

陳師曾

王禔

鄧散木

第三欄

齊白石

王禔

鄧散木

古文

亦古文

籀文

第四欄

旁

旅

古文旅古文以為魯衛之魯

鄧散木

第五欄

旅

王禔

奚岡

旋

趙之琛

第六欄（左）

族

丁敬

鄧石如

吳昌碩

齊白石

王禔

461

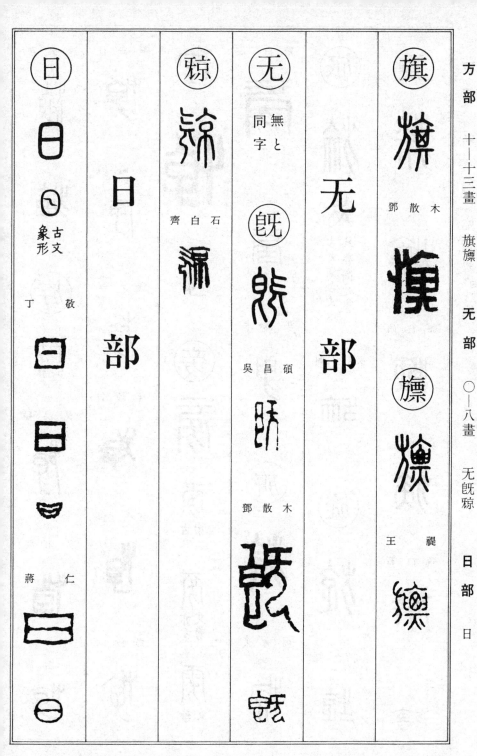

旗

方部 十一—十三畫

鄧散木

王禔

旙

无

無と同字

无部

旣

齊白石

吳昌碩

鄧散木

琼

齊白石

日

日部

日

古文象形

丁敬

蔣仁

徐 新 周

齊 白 石

趙 古 泥

童 大 年

王 大 炘

吳 昌 碩

黃 士 陵

楊 與 泰

徐 三 庚

趙 之 謙

陳 豫 鍾

陳 鴻 壽

趙 之 琛

吳 讓 之

鄧 石 如

黃 易

奚 岡

<table>
<tr>
<td>鄧散木</td>
<td></td>
<td>鄧散木</td>
<td></td>
<td>鄧散木</td>
<td>陳師曾</td>
</tr>
<tr>
<td></td>
<td>童大年</td>
<td></td>
<td></td>
<td></td>
<td></td>
</tr>
<tr>
<td>旺</td>
<td></td>
<td>旭</td>
<td></td>
<td></td>
<td></td>
</tr>
<tr>
<td></td>
<td>王褆</td>
<td></td>
<td></td>
<td></td>
<td>王褆</td>
</tr>
<tr>
<td>本は昳
に作る</td>
<td></td>
<td>趙之琛</td>
<td></td>
<td></td>
<td></td>
</tr>
<tr>
<td>鄧石如</td>
<td>濮康安</td>
<td></td>
<td>王褆</td>
<td>濮康安</td>
<td></td>
</tr>
<tr>
<td></td>
<td></td>
<td>黃士陵</td>
<td></td>
<td></td>
<td></td>
</tr>
<tr>
<td>旻</td>
<td></td>
<td>趙古泥</td>
<td>早</td>
<td>旦</td>
<td></td>
</tr>
<tr>
<td></td>
<td>昀</td>
<td></td>
<td></td>
<td>黃士陵</td>
<td></td>
</tr>
<tr>
<td>童大年</td>
<td></td>
<td>趙時棡</td>
<td>徐新周</td>
<td></td>
<td></td>
</tr>
</table>

464

徐三庚　蔣仁　昉　黃易　昂

王禔

趙之琛

鄧散木

吳昌碩

徐新周

齊白石

王禔

昆

趙之琛

黃易

趙之謙

吳昌碩

吳讓之

錢松

昊
に本は昇
作る

昌

昇

童大年

奚岡

徐新周

陳師曾

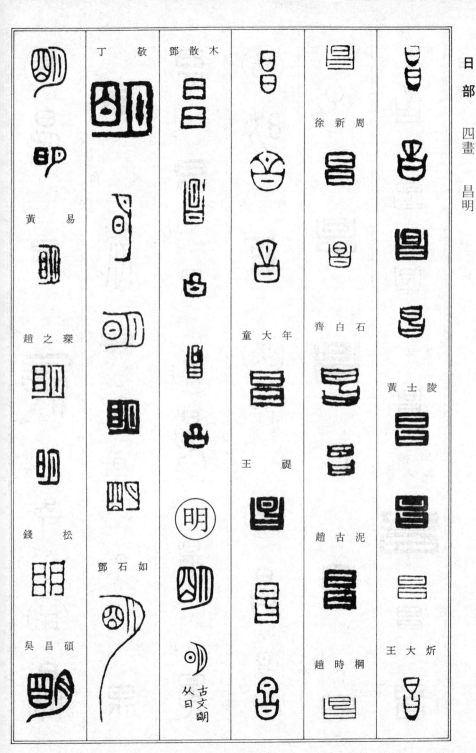

丁　敬

鄧散木

徐　新　周

黃　易

趙之琛

童　大　年

齊　白　石

黃　士　陵

錢　松

王　禔

趙　古　泥

鄧　石　如

吳昌碩

趙　時　棡

王　大　炘

從
日　明
古
文

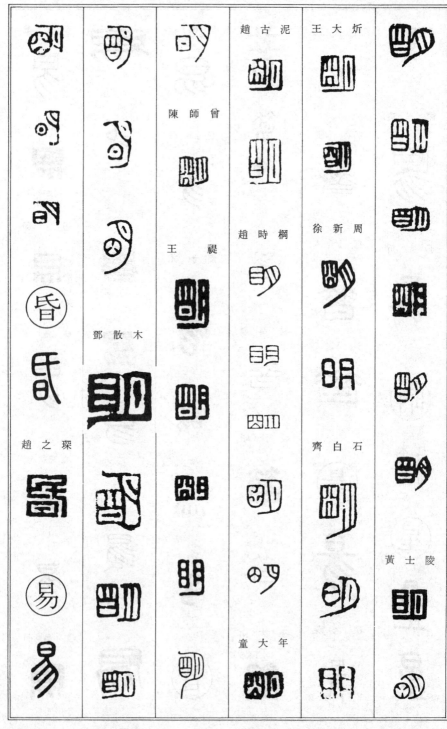

日部

四畫

明昏易

趙古泥　王大炘

陳師曾

趙時棡　徐新周

王禔

鄧散木

齊白石

趙之琛

童大年　黃士陵

467

趙古泥

趙時楀

黃　易

徐三庚

王　禔

趙之琛

王大炘

鄧散木

奚　岡　篆文　趙　禔

籀文
从肉

吳讓之

楊與泰

鄧散木

徐三庚

吳昌碩

黃士陵

晒

本は炳
に作る

吳昌碩

星

王大炘

齊白石

趙之琛

王大炘

昔

吳讓之

錢松

岡
奚岡

陳豫鍾

陳鴻壽

屠倬

趙之琛

漢康安

鄧石如

黃易

齊白石

鄧散木

吳昌碩

黃士陵

王大炘

徐新周

黃易

趙之琛

錢松

趙之謙

469

胡　震

黃士陵

齊白石

王　禔

黃士陵

陳豫鍾

吳昌碩

齊白石

陳師曾

濮康安

鄧散木

趙古泥

趙時棡

徐新周

童大年

陳師曾

吳昌碩

日部

五畫

昧昨昭是

蔣　仁

黃　易

陳豫鍾

陳鴻壽

屠　倬

趙之琛

漢康安

丁　敬

錢　松

齊白石

黃士陵

趙古泥

陳師曾

王　禔

鄧散木

昭

籀文是从
古文正

昭

丁　敬

陳鴻壽

趙之琛

鄧散木

木

昧

昨

昨

齊白石

王　禔

鄧散木

471

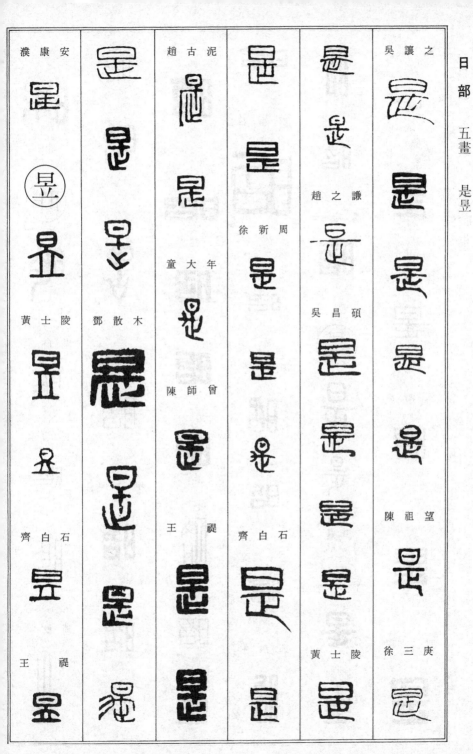

日 部　五畫　是昱

漢康安

趙古泥

吳讓之

趙之謙

徐新周

吳昌碩

童大年

鄧散木

陳師曾

黃士陵

陳祖望

齊白石

王褆

齊白石

徐三庚

黃士陵

王褆

472

王　禔

趙古泥

趙時棡

王大炘

徐新周

童大年

陳師曾

齊白石

吳昌碩

黃士陵

鄧石如

趙之琛

錢　松

徐三庚

趙之謙

丁　敬

童大年

鄧散木

濮康安

古文時
从之日

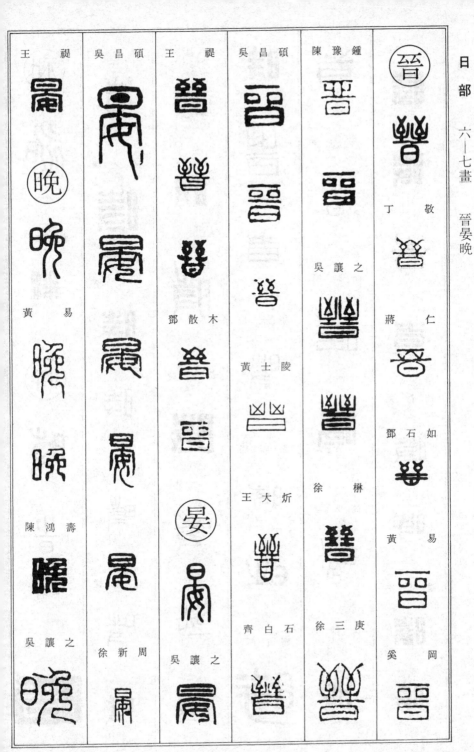

晉

王禔　　吳昌碩　　王禔　　吳昌碩　　陳豫鍾

晚

黃易

陳鴻壽

吳讓之

鄧散木

晏

吳讓之

徐新周

黃士陵

王大炘

齊白石

吳讓之

徐楙

徐三庚

丁敬

蔣仁

鄧石如

黃易

奚岡

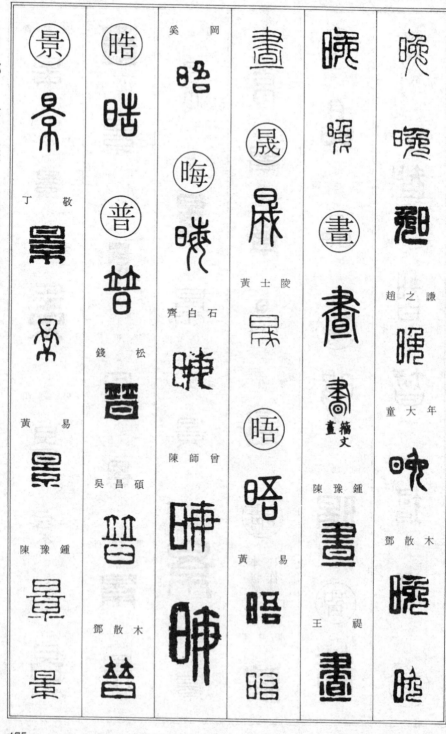

岡

奚

黃士陵

齊白石

陳師曾

黃易

丁敬

黃易

陳豫鍾

錢松

吳昌碩

鄧散木

趙之謙

童大年

鄧散木

陳豫鍾

王禔

陳鴻壽

趙之琛

吳讓之

吳昌碩

黃士陵

王大炘

徐新周

齊白石

鄧散木

趙古泥

趙時棡

童大年

陳師曾

王禔

晴
本は姓に作る

陳鴻壽

趙之琛

趙之琛

陳鴻壽

古文

趙之琛

王禔

鄧散木

暇

本は煊に作る

齊白石

暇

吳讓之

王禔

暈

木　散　鄧

吳昌碩

暉

齊白石

趙時棡

童大年

木　散　鄧

安　康　漢

暖

本は煖に作る

暘

吳昌碩

暘

暤

吳昌碩

暠

童大年

暫

如　石　鄧

黃士陵

王大炘

陳師曾

王禔

暮

本は莫に作る

暴

日麛聲　古文暴从

吳昌碩

徐新周

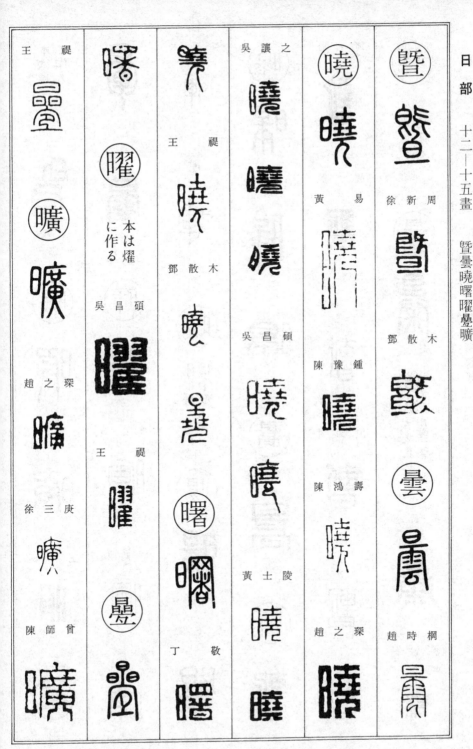

王禔

趙之琛

徐三庚

陳師曾

曙

曜

に作る

本は燿

吳昌碩

王禔

王禔

鄧散木

吳昌碩

黃士陵

丁敬

吳讓之

曉

黃易

陳豫鍾

陳鴻壽

趙之琛

暨

徐新周

鄧散木

陳鴻壽

趙時棡

周

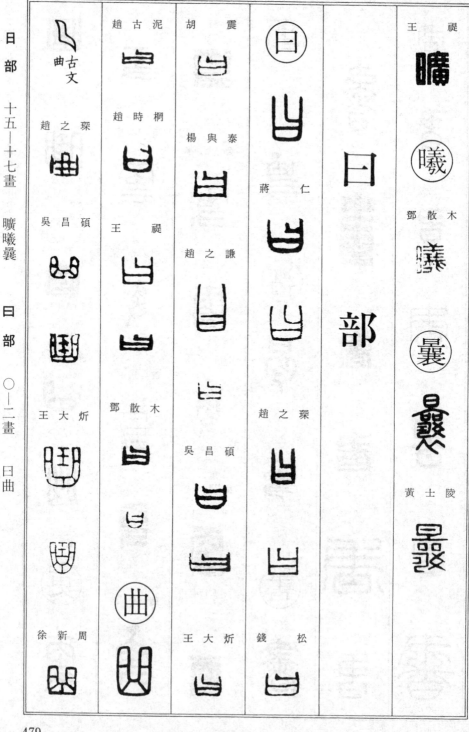

曲　古文

趙之琛

吳昌碩

王大炘

徐新周

趙古泥

趙時棡

王　禔

鄧散木

曲

胡　震

楊與泰

趙之謙

吳昌碩

王大炘

曰

曰部

蔣　仁

趙之琛

錢　松

王　禔

鄧散木

曩

黃士陵

陳師曾

王　褆

鄧散木

（更）

黃　易

陳豫鍾

趙之琛

黃士陵

陳師曾

趙古泥

王　褆

趙時棡

童大年

鄧散木

（曷）

徐三庚

（書）

丁　敬

陳　豫　鍾

屠　　倬

仁

蔣

黃　　易

奚　　岡

陳　鴻　壽

趙　之　琛

吳　讓　之

鄧　石　如

胡 震

楊 與 泰

徐 三 庚

趙 懿

錢 松

徐 楙

陳 祖 望

趙 之 謙

吳昌碩

王大炘

黃士陵

齊白石　徐新周　周

趙古泥

趙時棡

童大年

484

漢　康　安

鄧　散　木

陳　師　曾

王　禔

曹

趙時棡	徐三庚			趙之謙	丁　敬

濮康安　王禔　黃士陵　趙之琛

趙之謙　吳昌碩

鄧散木　黃士陵　鄧散木　徐新周　陳祖望

丁　敬　陳鴻壽　齊白石　徐三庚

黃　易　童大年

486

黃士陵

齊白石

趙時棡

趙古泥

王大炘

吳昌碩

胡震

徐楙

徐三庚

趙之謙

陳鴻壽

屠倬

趙之琛

吳讓之

錢松

趙時棡

丁　敬

陳豫鍾

徐新周

齊白石

鄧散木

陳師曾

年大童

王　禔

鄧石如

如此　古文會

488

月 部

錢 松	陳師曾				
徐 三 庚	王 大 炘			蔣 仁	趙 之 琛
趙 之 謙	徐 新 周	王 禔		鄧 石 如	
	齊 白 石			黃 易	
吳 昌 碩	趙 古 泥			陳 鴻 壽	
黃 士 陵	童 大 年			吳 讓 之	

489

松

錢

胡 震

徐 三 庚

趙 之 謙

吳 昌 碩

黃 士 陵

王 大 炘

齊 白 石

趙 古 泥

趙 時 棡

童 大 年

王 禔

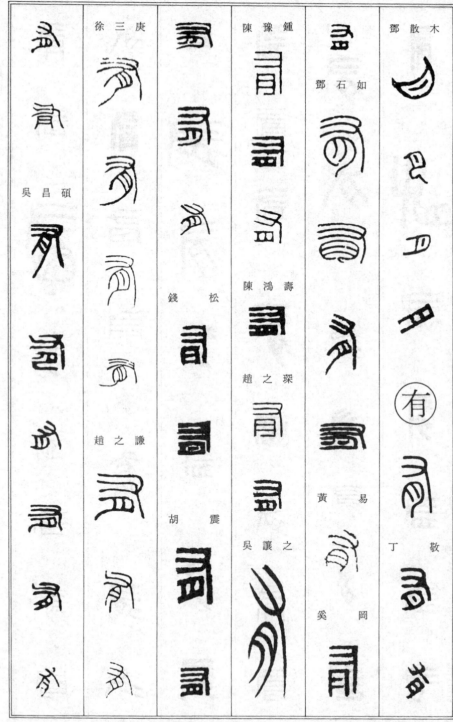

徐三庚

吳昌碩

陳豫鍾

錢　松

趙之謙

胡　震

陳鴻壽

趙之琛

吳讓之

鄧散木

鄧石如

黃　易

丁　敬

奚　岡

有

鄧散木

陳師曾

王　禔

齊白石

童大年

趙古泥

趙時棡

黃士陵

王大炘

徐新周

月部

黃　易

吳讓之

徐三庚

趙之謙

吳昌碩

黃士陵

吳昌碩

齊白石

童大年

鄧散木

朔

吳昌碩

鄧散木

服

古文服
从人

吳昌碩

鄧散木

漢康安

漢康安

朋
鳳の
古文

服

望

期

齊白石

徐三庚

王大炘

趙古泥

吳昌碩

齊白石

古文
望省

古文期
从日丌

趙之謙

吳昌碩

黃士陵

王褆

趙之琛

吳昌碩

王褆

王大炘

齊白石

王褆

王大炘

鄧散木

王褆

吳讓之

鄧散木

王褆

徐新周

鄧散木

494

木部

陳鴻壽

趙之琛

吳讓之

黃士陵

王大炘

徐新周

齊白石

趙古泥

趙時棡

鄧石如

黃易

趙之謙

吳昌碩

奚岡

胡震

495

陳師曾

王褆

趙之謙

吳讓之

陳師曾

王褆

齊白石

趙古泥

趙時棡

童大年

吳昌碩

黃士陵

王大炘

丁敬

黃易

錢松

趙之琛

趙懿

徐楙

鄧散木

鄧散木

未

王大炘

徐新周

齊白石

趙古泥

趙時棡

吳讓之

吳昌碩

黃士陵

蔣　仁

鄧石如

黃　易

錢　松

奚　岡

徐　楙

陳鴻壽

徐三庚

趙之謙

趙之琛

木　散　鄧

黃士陵

徐新周

齊白石

王　禔

文　古

丁　敬

黃士陵	趙之謙	陳豫鍾	徐三庚	鄧散木	童大年

陳鴻壽　黃士陵　濮康安　陳師曾

趙之琛　趙之琛

趙之琛　趙時棡

錢　松　王　禔

吳昌碩　趙之琛

徐新周　陳祖望　黃　易　胡　震

齊白石

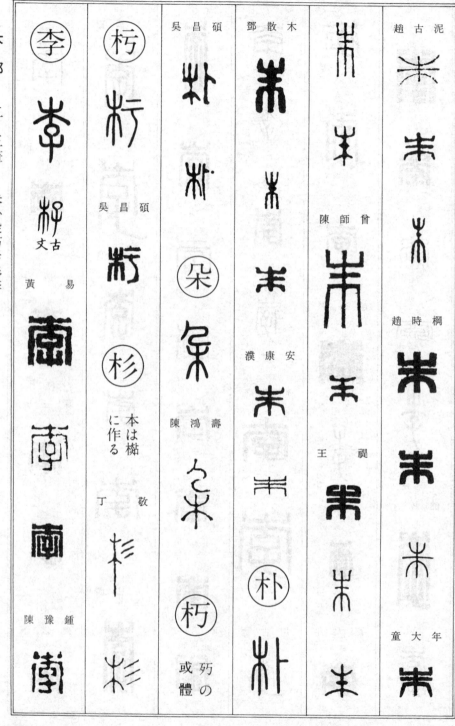

木部 二一三畫 朱朴朵朽杤杉李

李 黃易 陳豫鍾

杤 吳昌碩 杉 本は樵に作る 丁敬

吳昌碩 朵 陳鴻壽 朽 殀の或體

鄧散木 濮康安 朴

陳師曾 王禔

趙古泥 趙時棡 童大年

499

王　禔

趙時棡

王　大　炘

齊　白　石

趙　古　泥

童　大　年

鄧　散　木

吳　昌　碩

黃　士　陵

趙　之　琛

錢　松

楊　與　泰

徐　三　庚

趙　之　謙

楊與泰	陳豫鍾	齊白石	吳昌碩		
徐三庚		鄧散木	齊白石		
吳昌碩	吳昌碩	漢康安	漢康安		
		本は邨に作る		陳鴻壽	
				趙之琛	
齊白石	黃易	黃士陵			漢康安

501

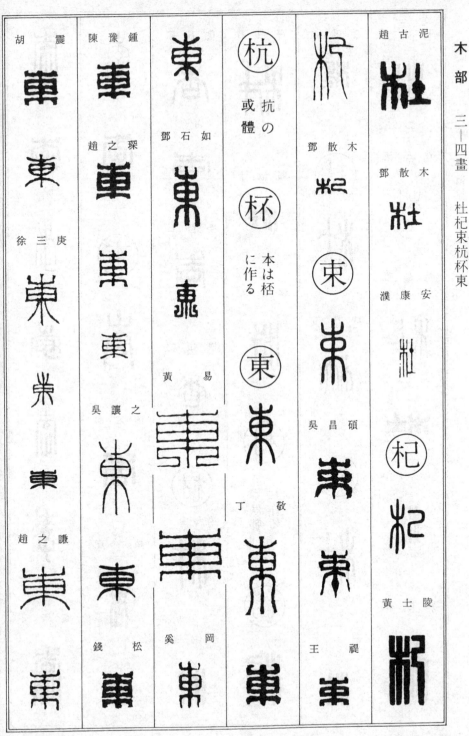

泥　古　趙

木　散　鄧

安　康　濮

碩　昌　吳

陵　士　黃

木　散　鄧

硬　昌　吳

提　王

杭

抗の
或
體

杯

本
は
栝
に
作
る

如　石　鄧

易　黃

敬　丁

岡　奚

鍾　豫　陳

琛　之　趙

之　讓　吳

松　錢

震　胡

庚　三　徐

謙　之　趙

吳昌碩	王大炘	王　禔	安康濮	丁　敬	岡　奚
	徐新周	鄧散木	蔣　仁	陳豫鍾	
	齊白石		鄧石如		
黃士陵	趙古泥		黃　易	陳鴻壽	
	童大年				

古文

趙之琛

吳讓之

趙之謙

吳昌碩

黃士陵

王大炘

趙時棡

徐新周

齊白石

童大年

趙古泥

王禔

鄧散木

徐三庚

504

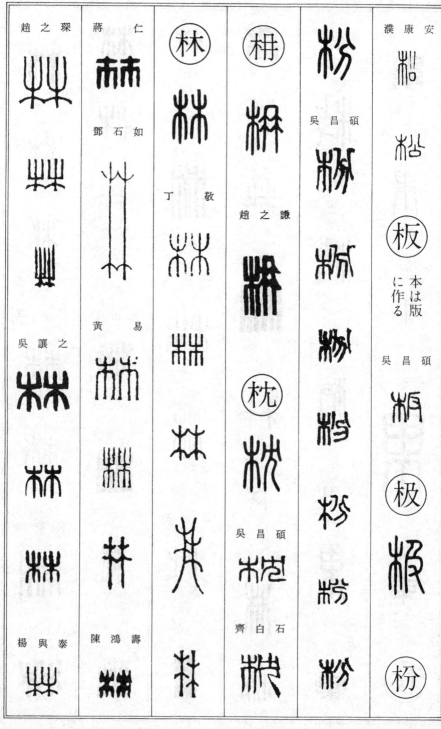

趙之琛　　　蔣　　仁　　　　　　　　　　林　　　　　柑　　　　　　　　　　　漢　康　安

鄧　石　如

丁　　敬　　　　　　　　吳　昌　碩

趙　之　謙

板
に本
作は
る版

吳　昌　碩

吳　讓　之　　　黃　　　易

枕

吳　昌　碩

極

板

楊　與　泰　　　陳　鴻　壽　　　　　　　　　　吳　昌　碩

齊　白　石　　　　　　　　　　　　　枌

黃士陵

齊白石

童大年

陳師曾

王禔

枝

枚

吳昌碩

王大炘

果

吳昌碩

果

王禔

趙古泥

鄧散木

齊白石

趙時棡

黃士陵

王大炘

徐新周

徐三庚

趙之謙

吳昌碩

趙古泥	趙之琛		鄧散木	陳師曾	
王褆	吳讓之	村	枳	杰	趙之琛
濮康安	吳昌碩	柏	吳昌碩	錢松	黃士陵
某	黃士陵	柏	葉	黃士陵	齊白石
古文某 從口		蔣仁		趙時棡	
丁敬		鄧石如	鄧散木	王褆	趙古泥

鄧散木

染
趙之琛

吳昌碩

柔
吳昌碩

黃士陵

趙古泥

童大年

陳師曾

鄧散木

陳師曾

趙之琛

黃士陵

陳師曾

鄧散木

齊白石

趙之琛

趙之謙

吳昌碩

鄧石如

奚　岡

陳豫鍾

陳鴻壽

508

黃　易

吳昌碩

鄧散木

柳

鄧石如

吳昌碩

徐新周

王　禔

鄧散木

柱

柯

吳昌碩

黃士陵

王大炘

王　禔

奈

本は粗
に作る

鄧石如

屠　倬

吳昌碩

丁　敬

柬

果

柘

鄧石如

粗

查

509

黃　易

陳豫鍾

陳鴻壽

趙之琛

吳讓之

徐　三　庚

吳　昌　碩

黃　士　陵

王　大　炘

齊　白　石

趙　時　棡

王　禔

鄧　散　木

濮　康　安

柴

齊　白　石

栖

本は西に作る

吳　讓　之

吳　昌　碩

栗

栗　猶文

古文栗从西从二卤
迤說木至西方
戰栗

徐

丁　　敬

奚　　岡

吳　昌　碩

栘

吳　昌　碩

鄧　散　木

校

陳　豫　鍾

陳　鴻　壽

木部 六畫

校栩株根格

吳讓之	吳昌碩	趙古泥	栩	黃易	王大炘
徐三庚	黃士陵	趙時棡	株	錢松	齊白石
趙之謙	王大炘	童大年	趙之謙	趙之謙	陳師曾
		王禔	鄧散木	黃士陵	格
		漢康安	根		趙之琛
			黃士陵		黃士陵

王禔

栽

黃士陵

桀

鄧散木

桂

吳昌碩

鄧散木

黃士陵

齊白石

趙古泥

趙時棡

陳師曾

鄧散木

濮康安

徐三庚

桃

鄧石如

吳昌碩

陳鴻壽

屠倬

趙之琛

案

吳讓之

吳昌碩

徐新周

王禔

桐

丁敬

鄧石如

黃易

陳鴻壽

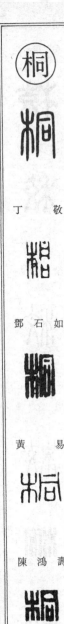
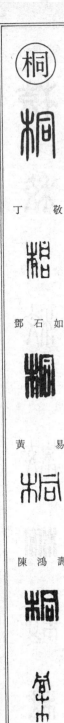
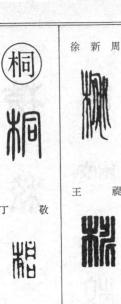
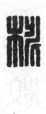

趙之琛	王大炘	鄧散木	吳昌碩	
吳讓之	齊白石	漢康安	鄧散木	趙古泥
	趙時棡		童大年	
徐 楙	王 禔	鄧石如	王 禔	
徐三庚	黃士陵	趙之琛	鄧散木	
		陳祖望		

513

鄧散木

黃士陵

童大年

鄧石如

齊白石

趙之琛

黃易

趙時棡

徐三庚

梅

陳師曾

文古

丁敬

王禔

丁敬

黃易

吳昌碩

奚岡

梁

齊白石

吳昌碩

趙古泥

趙時棡

童大年

陳師曾

徐新周

王禔

黃士陵

趙之琛

錢　松

徐三庚

吳讓之

陳豫鍾

陳鴻壽

齊白石

趙古泥

鄧散木

梯

吳昌碩

梧

黃　易

吳昌碩

黃士陵

梗

王　禔

條

黃士陵

鄧散木

種

徐三庚

黃士陵

徐新周

鄧散木

梓

吳讓之

黃士陵

徐新周

鄧散木

鄧散木

漢康安

梯梵棃棄棐棒棓棗棘棚棟棠

鄧散木	齊白石	吳昌碩	趙之琛	黃士陵	吳讓之
棄	棄	棄	梧	梯	棟
梵	棄	棐	棓	棚	棟
棃	棄 古文	木	棗	棚	徐新周
鄧散木	棄	黃士陵	棄	吳昌碩	棟
棚	棄	棐	棗	粹	棠
棃	棄 籀文	棒 本は棓に作る	鄧石如	趙古泥	棠
黎	楊與泰	棓 本は棓に作る	棗	棟	吳昌碩
梨	棄	棓	棘	棟	棠

棠　黃士陵

棠　趙時棡

棠　童大年

木　散　鄧　鄧散木

棣　吳昌碩

棣　黃士陵

棣　王大炘

棣　趙古泥

安　康　漢　漢康安

檠　趙之謙

檠　趙古泥

檠　王褆

森　徐三庚

森　吳昌碩

森　黃士陵

森　王褆

木　散　鄧　鄧散木

棱　徐三庚

棲　西の或體

植　齊白石

植　趙古泥

植　陳師曾

植　王褆

木　散　鄧

漢　康　安

椒（本は茉に作る）

鄧　散　木

榧

趙　時　棡

椿（本は柚に作る）

趙　之　琛

趙　時　棡

王　禔

楊

趙　之　琛

吳　讓　之

錢　松

徐　三　庚

吳　昌　碩

黃　士　陵

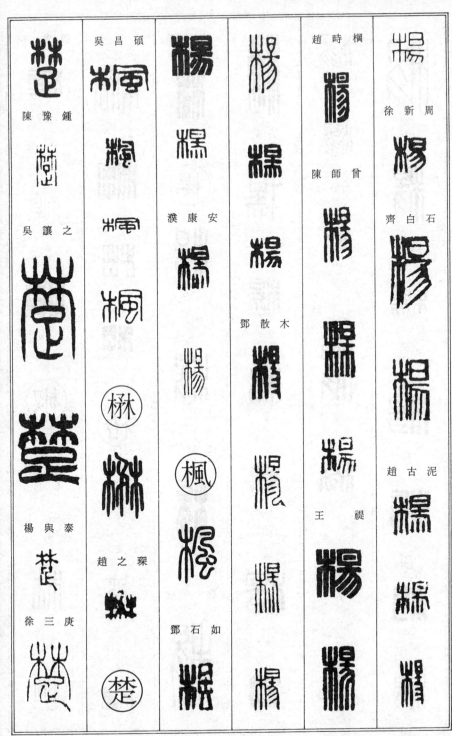

陳豫鍾

吳讓之

楊與泰

徐三庚

吳昌碩

漢康安

趙之琛

鄧石如

趙時棡

陳師曾

鄧散木

王禔

徐新周

齊白石

趙古泥

木部

九畫

楚楞楡楣槇楫

徐三庚	周新徐			木散鄧	碩昌吳
齊白石		趙之琛	黃士陵		泥古趙
木散鄧	木散鄧	吳昌碩	齊白石		棡時趙
安康濮	安康濮		木散鄧		
楫	槇			楞	禔王
		王大炘		本は棱に作る	
			安康濮		

楣　楡

王大炘		吳昌碩	楮	趙之謙	黃士陵
徐新周	齊白石	黃士陵	王禔	徐新周	王禔
楳		齊白石	鄧散木	齊白石	業 古文
梅の或體	吳昌碩	王禔	極 趙之琛	趙古泥	丁敬
楠 本は枏に作る				王禔	趙之琛

吳讓之	徐三庚	齊白石		榘或體 巨の	齊白石
		鄧石如			
		鄧散木		徐三庚	黃 易
徐三庚	黃 易		趙 懿		
			鄧散木		趙之琛
趙之謙		丁 敬		吳昌碩	
	陳豫鍾	黃 易			童大年
吳昌碩			吳昌碩		
	趙之琛	錢 松			

趙之琛

吳昌碩

黃士陵

陳師曾

槎

陳豫鍾

徐楙

黃士陵

槐

吳昌碩

王大炘

徐新周

齊白石

黃士陵

槃

古文從金

籀文從血

鄧石如

王禔

鄧散木

濮康安

榻

黃士陵

徐新周

齊白石

趙時棡

陳師曾

梓

木部　十一–十一畫　梓榕楗槑樂

梓の或體

黃士陵		錢松	蔣仁	黃士陵	榕　丁敬
		錢松	黃易	趙時棡	黃易
		陳祖望		童大年	槑　鄧散木
	趙之謙	楊與泰	奚岡		楗
			陳鴻壽	樂	樀
		徐三庚	趙之琛	丁敬	
王大炘	吳昌碩				槧

525

鄧散木　王禔

童大年

丁敬

吳昌碩

趙古泥

徐新周

陳師曾

濮康安

齊白石

鄧散木

趙時棡

齊白石

王大炘

徐新周

齊白石

趙之謙

黃士陵

吳昌碩

吳讓之

徐三庚

陳鴻壽

趙之琛

鄧石如

黃易

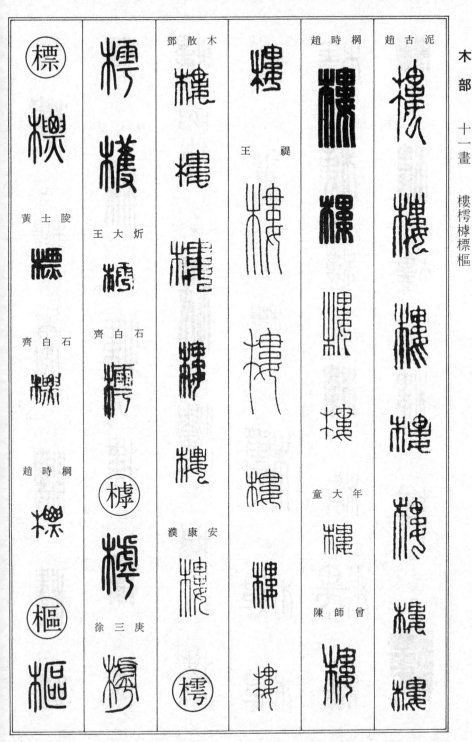

趙古泥

趙時棡

鄧散木

王禔

王大炘

齊白石

齊白石

黃士陵

徐三庚

濮康安

童大年

陳師曾

趙時棡

陳鴻壽	丁　敬	齊白石	漢康安	丁　敬
胡　震	鄧石如	鄧散木		吳讓之
徐三庚			丁　敬	徐三庚
黃士陵	黃　易		黃　易	黃士陵
王大炘	奚　岡	趙古泥	趙之謙	王　禔
	陳豫鍾		王大炘	鄧散木

齊白石

王 禔

鄧 散 木

濮 康 安

鄧 石 如

吳 昌 碩

徐 新 周

趙 古 泥

趙 時 棡

童 大 年

王 禔

鄧 散 木

陳 豫 鍾

陳 鴻 壽

趙 之 琛

吳 讓 之

奚 岡

黃 易

文 鼎

錢 松

趙 懿

徐 楙

木部　十二畫　樹樽橖橅槑

陳祖望

徐三庚

趙之謙

吳昌碩

黃士陵

齊白石

趙古泥

趙時棡

陳師曾

王禔

鄧散木

黃易

吳昌碩

濮康安

樽　本は尊に作る

橖　本は越に作る

黃易

吳昌碩

齊白石

橅

本は槑に作る

吳讓之

徐三庚

丁敬

鄧石如

531

童 大 年

徐 新 周

徐 三 庚

黃　　易

陳 師 曾

黃 士 陵

趙 之 謙

陳 豫 鍾

鄧 散 木

齊 白 石

吳 昌 碩

趙 之 琛

王　　禔

趙 時 棡

吳 讓 之

木部　十二畫　檪橢橋橘

趙古泥

王禔

鄧散木

橘

陳鴻壽

王大炘

齊白石

徐三庚

吳昌碩

黃士陵

陳祖望

鄧石如

趙之琛

吳讓之

楊與泰

錢松

漢康安

橢

本は畾に作る

橋

丁敬

533

吳讓之	檀	吳昌碩	横	徐三庚	趙之琛
	檀	横	横		
樲	陳鴻壽	黃士陵	錢松	吳昌碩	鄧散木
樲	檀	横	胡震		
王大炘		齊白石	横		樲
栺	檀	横	横	齊白石	鄧散木
齊白石	趙之琛	童大年	陳祖望	樲	樲
樲	檀	横	横	王禔	
橋	橄	鄧散木	鄧散木	樲	機
橋	橄	横	横		機
			徐三庚		
			横	横	

534

橋橇橝檜檢牆樸橫櫃檻橺櫟蘗欄權

松 錢	齊白石	吳昌碩	吳昌碩	吳讓之

本は牆に作る

吳昌碩

黃士陵

鄧石如

徐三庚

吳讓之

鄧石如

黃 易

陳鴻壽

鄧散木

檜の或體

樕の或體

蘗の或體

欐の或體

植の或體

本は闌に作る

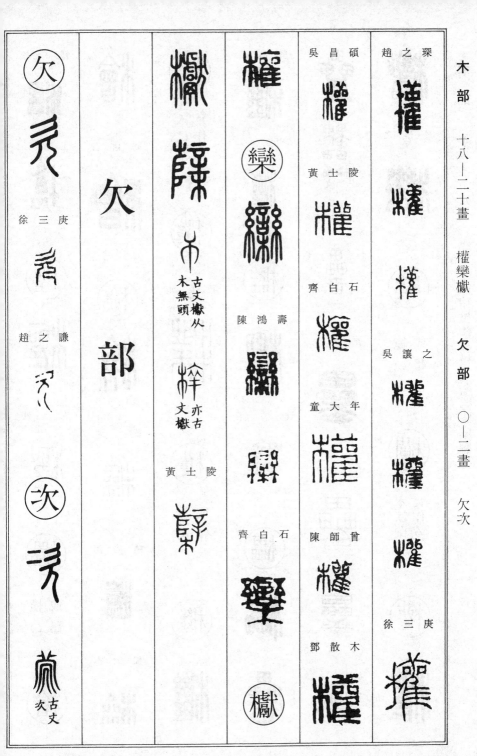

趙之琛

吳昌碩

黃士陵

齊白石

童大年

陳師曾

鄧散木

吳讓之

徐三庚

欒

古文欒從
木無頭

柈亦古
欒

黃士陵

櫟

古文櫟

陳鴻壽

齊白石

欠部

欠

徐三庚

趙之謙

次

次古
文

徐三庚	趙時棡	王　禔	徐三庚	黃　易
黃士陵	王　禔	鄧散木	趙之謙	陳鴻壽
	鄧散木	欣	齊白石	
齊白石		欲		
		王大炘	趙古泥	趙之琛
王　禔	趙之謙	趙之琛		
	吳昌碩	齊白石	陳師曾	錢　松

齊白石　　吳昌碩　　漢康安

黃士陵

錢　松

趙　懿

徐　栐

徐三庚

黃士陵

陳師曾

徐新周

趙古泥

鄧石如

王　禔

鄧散木

漢康安

吳昌碩

徐三庚

吳昌碩

王大炘

本は猗に作る

齊白石

鄧散木

齊白石

鄧散木

齊白石

陳師曾

王禔

錢松

黃士陵

易　　岡

黃　　奚

吳昌碩

黃士陵

徐新周

周新徐

齊白石

趙古泥

王禔

籀文歎
不省

黃士陵

齊白石

古文歌
从今水

古文歌
从今食

止部

止部

丁敬

蔣仁

趙之謙

吳昌碩

黃士陵

王禔

鄧散木

濮康安

吳昌碩

王大炘

徐新周

齊白石

趙古泥

陳師曾

陳鴻壽

徐三庚

趙之謙

鄧散木

鄧石如

趙之謙

陳豫鍾

趙時棡

徐三庚

趙之謙

黃士陵

齊白石

王褆

鄧散木

古文正从一足
足者亦止也

丁敬

黃易

趙之琛

吳讓之

錢松

鄧散木

濮康安

正

古文正从二
二古上字

鄧散木

王大炘

齊白石

趙時棡

陳師曾

王褆

541

止

正

安康濮

此

丁敬

鄧石如

黃易

奚岡

陳豫鍾

陳鴻壽

趙之琛

吳讓之

徐三庚

趙之謙

吳昌碩

王大炘

徐新周

齊白石

鄧散木

趙古泥

童大年

王禔

步

陳鴻壽

趙之琛

王大炘

徐新周

趙時棡　　王大炘　　吳昌碩　　丁　敬　　齊白石

漢康安

童大年　　　　　　　黃士陵　　鄧石如　　陳師曾

鄧石如

　　　　　王　禔　　　　　　　黃　易　　鄧散木

趙之琛

　　　　　齊白石　　趙古泥　　趙之琛

吳讓之　　鄧散木　　　　　　　　　　　陳祖望

543

王禔

王大炘

徐新周

齊白石

趙古泥

陳師曾

吳昌碩

黃士陵

吳讓之

錢松

徐三庚

趙之謙

趙古泥

王禔

錢松

徐三庚

趙之謙

陳鴻壽

徐三庚

趙之謙

吳昌碩

齊白石

王禔

鄧散木

544

年大童	禔王	炘大王	庚三徐	安康漢
			謙之趙	
			岡奚 省籀文	
			硯昌吳	碩昌吳
			琛之趙	
	周新徐		讓之吳	禔王
	石白齊		陵士黃	
木散鄧	泥古趙		松錢	木散鄧

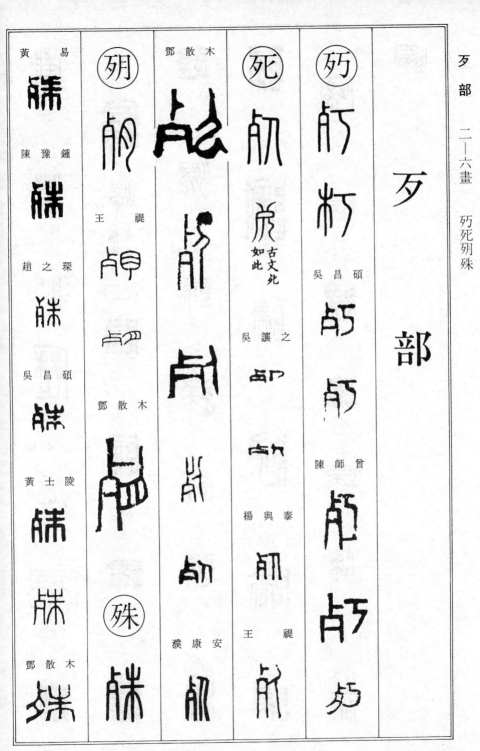

歹部

歾

死
古文死
如此

歾

黃易

陳豫鍾

趙之琛

吳昌碩

黃士陵

鄧散木

鄧散木

王禔

殊

鄧散木

濮康安

吳讓之

楊與泰

王禔

吳昌碩

陳師曾

546

殘

漢康安

鄧散木

王褆

齊白石

趙之謙

陳師曾

鄧散木

殳

部

王大炘

齊白石

趙古泥

鄧散木

吳昌碩

齊白石

殘

殘

吳讓之

趙之謙

吳昌碩

黃士陵

殺古文

殺古文

殺古文

殺古文

殺籀文

547

錢松

鄧散木

趙之琛

吳昌碩

童大年

王禔

鄧散木

趙之琛

吳昌碩

黃士陵

王大炘

徐新周

齊白石

趙時棡

鄧散木

童大年

王禔

鄧散木

濮康安

毋部

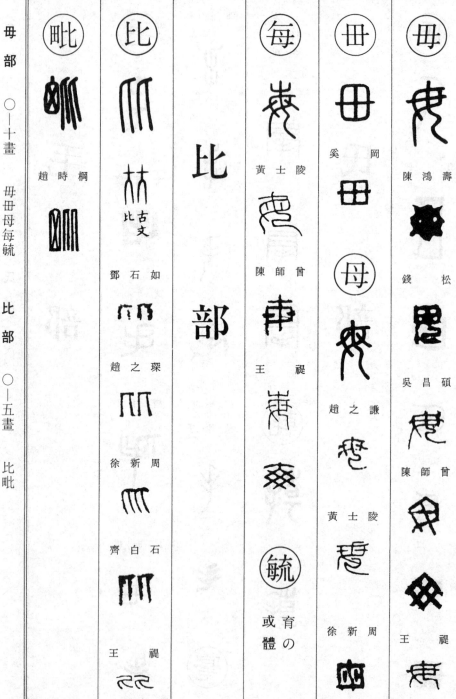

毗　趙時枬

比　古文

鄧石如

趙之琛

徐新周

齊白石

王禔

比

部

每　黃士陵

陳師曾

王禔

毓　育の或體

毋　奚　岡

母　陳鴻壽

趙之謙

黃士陵

徐新周

毋　陳鴻壽

錢松

吳昌碩

陳師曾

王禔

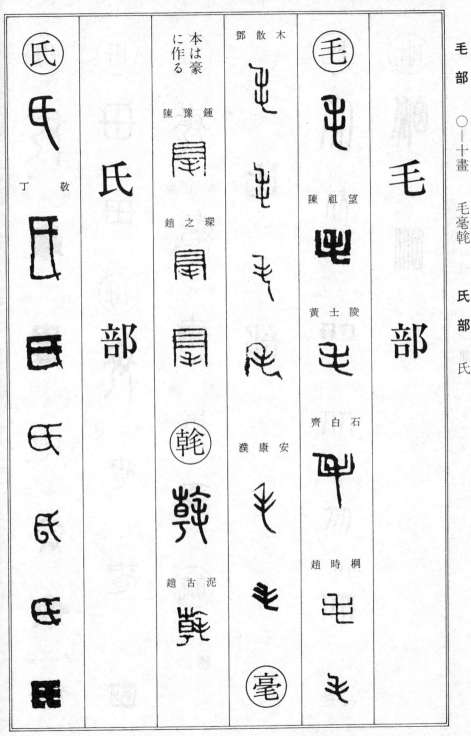

氏

氏部

毛

毛部

丁　敬

氏部

鄧　散　木

本は豪
に作る

陳　豫　鍾

趙　之　琛

乾

趙　古　泥

陳　祖　望

黃　士　陵

齊　白　石

趙　時　棡

濮　康　安

毫

趙之琛　　陳豫鍾

吳讓之

黃　易

蔣　仁

錢　松

陳鴻壽

鄧石如

奚　岡

胡　震

陳祖望

楊與泰

徐三庚

黃士陵

吳昌碩

趙之謙

氏部
氏

齊白石

童大年

王大炘

王　禔

趙時棡

趙古泥

徐新周

陳師曾

鄧散木

553

徐新周			趙之琛	濮康安	
齊白石	黃士陵		吳讓之	(民)	
趙古泥	吳昌碩		錢松	古文民	
	王大炘		蔣仁		
趙時棡			徐三庚	鄧石如	

氏部 一—四畫 民氓 气部 气

王大炘

徐新周

齊白石

童大年

陳師曾

气

吳讓之

楊與泰

吳昌碩

黃士陵

气部

濮康安

氓

邓散木

邓散木

民

童大年

陳師曾

王禔

水部

鄧散木

趙懿

屠倬

趙之琛

黃易

吳讓之

水

丁敬

蔣仁

奚岡

鄧石如

陳豫鍾

氣

水部

水

鄧散木

趙時棡

陳師曾

王禔

王大炘

徐新周

齊白石

黃士陵

徐三庚

吳昌碩

錢松

陳祖望

557

氷

本は冫
に作る

永

趙之琛

錢　松

徐三庚

丁　敬

黃　易

陳豫鍾

趙之謙

王大炘

吳昌碩

齊白石

黃士陵

趙古泥

趙時棡

童大年

王　禔

齊白石

王大炘

趙之琛

鄧散木

鄧散木

鄧散木

王禔

錢松

齊白石

漢康安

齊白石

陳祖望

鄧散木

汗

求

汎裘の古文

汁

汎

汀

休

汝

漢康安

齊白石

錢 松		趙之琛	鄧石如	齊白石		趙之琛
胡 震	趙之琛	黃 易	趙時棡			胡 震
徐三庚		陳豫鍾	鄧散木	黃士陵		陳祖望
	吳讓之	陳鴻壽	濮康安	王大炘		趙之謙
				徐新周		吳昌碩

水部 三畫 江池

趙之謙

黃士陵

齊白石

趙古泥

童大年

陳師曾

鄧散木

吳昌碩

王禔

趙時棡

王大炘

徐新周

漢康安

（池）本は沱に作る

齊白石

561

汪

黃士陵　　徐三庚　　錢松

王大炘

齊白石　　趙之謙　　陳祖望

趙古泥　　　　　　　　楊與泰

童大年　　吳昌碩

吳讓之

陳豫鍾

陳鴻壽

趙之琛

丁敬

黃易

奚岡

王大炘

趙古泥

陳師曾

鄧石如

趙之琛

徐三庚

鄧散木

趙之琛

吳讓之

吳昌碩

齊白石

王大炘

趙古泥

吳昌碩

徐新周

吳昌碩

王褆

鄧散木

濮康安

吳昌碩　　趙之謙　　錢　松　　陳豫鍾　　　古文沈　　王　禔
　　　　　　　　　　　　　　　　　　　　臣鉉等　　漢康安

　　　　　　　　　　　　　　　　趙之琛　　吳昌碩　　黃士陵

　　　　　　　　徐　楙

　　　　　　　　徐三庚　　　　　　　　　　丁　敬

　　　　　　　　　　　　　　　　　　　　　蔣　仁

　　　　　　　　　　　　　　　　　　　　　黃　易

　　　　　　　　　　　　　　吳讓之

564

本は屯
に作る

沐

沈

沌

沐

没

陳豫鍾

陳師曾

齊白石

黃士陵

趙古泥

徐三庚

王褆

趙時棡

王大炘

濮康安

童大年

鄧散木

鄧散木

沌

565

					沔
	黃士陵	鄧散木	陳鴻壽		
				王禔	王禔
				趙之謙	
楊與泰	沛				
	陳豫鍾	沚	黃士陵	鄧散木	
			齊白石		沙
	陳鴻壽	徐三庚			吳昌碩
		吳昌碩	趙古泥		
	陳祖望				

566

吳昌碩	黃　易	趙時棡		沱	齊白石
黃士陵	趙之琛	鄧散木	丁　敬		王　褆
王大炘	徐三庚	河	王大炘	趙之琛	鄧散木
徐新周	趙之謙	鄧石如	徐新周	陳祖望	沮
				徐三庚	
				吳昌碩	鄧散木

鄧散木	鄧散木	趙之謙			齊白石

趙之琛

趙古泥

黃士陵　奚　岡　吳昌碩

趙時棡

黃士陵

王　禔

齊白石

況　　胡　震

吳昌碩　黃　易

陳祖望　鄧散木

徐新周　趙古泥

錢　松

徐三庚

陳鴻壽

趙之琛

吳讓之

奚　岡

陳豫鍾

鄧石如

黃　易

王大炘

齊白石

趙古泥

陳師曾

丁　敬

童大年

王禔

齊白石

趙古泥

趙時棡

鄧散木

吳昌碩

王大炘

黃士陵

徐新周

趙之謙

泊

本は酒
に作る

齊白石

錢　松

王　大炘

徐　三庚

丁　敬

敬

丁　敬

徐　新周

鄧石如

鄧　散木

陳　鴻壽

吳　昌碩

齊　白石

齊　白石

吳　昌碩

吳　讓之

法

泓

泗

泠

今文

古文

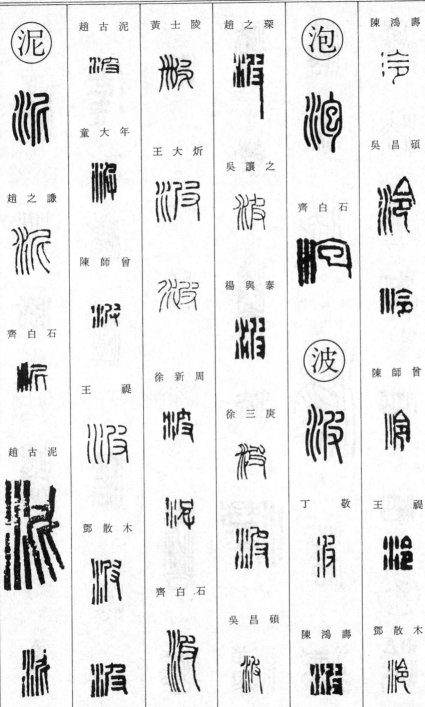

泥　趙之謙　齊白石　趙古泥

趙古泥　童大年　陳師曾　王禔　鄧散木

黃士陵　王大炘　徐新周　齊白石

趙之琛　吳讓之　楊與泰　徐三庚　吳昌碩

泡　齊白石　波　丁敬　陳鴻壽

陳鴻壽　吳昌碩　齊白石　陳師曾　王禔　鄧散木

572

趙之琛	鄧石如	趙時棡	王禔		趙時棡
		王禔			童大年
	黃易	泰古文	吳昌碩		王禔
吳讓之	陳豫鍾	丁敬	趙古泥	注	鄧散木
趙懿	陳鴻壽		齊白石		

庚 三 徐

黃 士 陵

王 褆

趙 古 泥

王 大 炘

鄧 散 木

徐 新 周

童 大 年

吳 昌 碩

濮 康 安

吳 昌 碩

陳 師 曾

齊 白 石

泳

洋

吳昌碩		洛	齊白石	丁　敬	趙之琛

王禔	洪 洪	津	黃士陵	洟	王大炘
	黃 易	王禔	王大炘	鄧散木	徐新周
鄧散木	吳讓之	洎 洎 洎	齊白石	津	齊白石
	吳昌碩	洨 洨	童大年	吳昌碩	鄧散木
濮康安	趙古泥	趙之謙			
洲					

水部

六畫　洲洵洺活洽流

徐新周	丁　敬		齊白石	鄧散木	本はに州作る
齊白石	鄧石如	趙之琛			趙之琛
趙古泥	趙之琛	齊白石	錢　松	王大炘	陳祖望
王　禔	徐三庚		黃士陵	齊白石	吳昌碩
鄧散木	吳昌碩	篆文从水	王　禔		齊白石 趙古泥

577

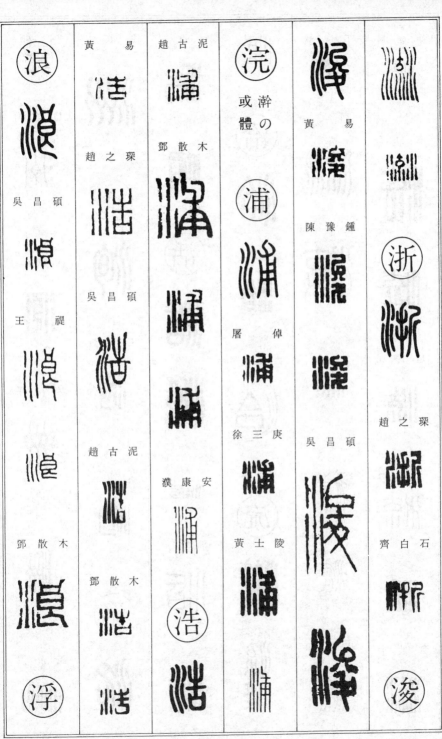

浪　吳昌碩　王禔　鄧散木　浮

易　黃　趙之琛　吳昌碩　趙古泥　鄧散木

泥　古　趙　鄧散木　吳昌碩　趙古泥　鄧散木　浩

浣　澣の或體　浦　倬　屠　徐三庚　黃士陵　濮康安

易　黃　陳豫鍾　吳昌碩

浙　趙之琛　齊白石　浚

578

浮涪浴海

鄧散木

陳豫鍾

陳鴻壽

趙之琛

吳讓之

丁敬

鄧石如

齊白石

黃易

齊白石

趙之琛

陳師曾

王禔

鄧散木

趙時棡

齊白石

趙古泥

鄧石如

黃易

吳昌碩

王大炘

徐新周

徐三庚

黃土陵

趙之謙

吳昌碩

錢　松

胡　震

徐　楙

水部　七畫

海浸涂

王大炘

王禔

趙時棡

徐新周

趙古泥

浸

本は寝に作る

蔣仁

童大年

齊白石

鄧散木

濮康安

陳師曾

涂

吳昌碩

581

涂　王　褆

涅

陳　豫　鍾

鄧　散　木

淫

吳　昌　碩

消

趙　之　謙

丁　敬

徐　新　周

陳　鴻　壽

齊　白　石

趙　之　琛

楊　與　泰

徐　三　庚

泥　古　趙

王　褆

吳　昌　碩

王　大　炘

鄧　散　木

濮　康　安

涉

篆文
从水

582

趙之謙

吳昌碩

鄧散木

徐新周

趙時棡

童大年

王　禔

陳鴻壽

吳讓之

吳昌碩

鄧散木

濮康安

齊白石

吳讓之

吳昌碩

黃士陵

吳昌碩

丁　敬

鄧石如

王　禔

齊白石

涼

王大炘

鄧散木

涵

涯

王　禔

583

淇

趙之琛

吳昌碩

淋

齊白石

淑

丁　敬

徐新周

齊白石

壽　鴻　陳

松　　錢

徐　三　庚

吳　昌　碩

陳　豫　鍾

涙

本は涕
に作る

木　散　鄧

安　康　濮

淙

黃　　易

淡

丁　敬

錢　松

齊白石

趙　古　泥

漉の
或體

淦

吳　讓　之

吳　昌　碩

趙　古　泥

鄧散木

吳昌碩

黃易

趙之琛

吳昌碩

黃士陵

徐新周

童大年

吳昌碩

王褆

鄧石如

趙時棡

陳師曾

吳讓之

徐三庚

蔣仁

陳祖望

徐三庚

齊白石

趙古泥

趙時棡

丁敬

趙之琛

黃士陵

徐新周

齊白石

陳師曾

王禔

鄧散木

徐三庚

吳昌碩

深

淳

淵

口古
水文
从

鄧石如

黃易

吳讓之

黃士陵

王大炘

齊白石

趙時棡

陳師曾

黃士陵

王禔

鄧散木

586

王大炘			吳讓之	奚 岡	清
徐新周			徐三庚	陳豫鍾	丁 敬
齊白石	黃士陵	趙之謙		陳鴻壽	鄧石如
趙古泥		吳昌碩		趙之琛	黃 易

趙時棡

渙 趙時棡

王禔

渚

黃 易

淞 趙之琛

王大炘

徐新周

鄧散木

濮康安

吳昌碩

齊白石

王禔

鄧散木

淹

吳讓之

淺

趙之琛

陳祖望

王禔

鄧散木

濮康安

趙時棡

童大年

水部

九畫

渚減渝淳渠渡渭渴

岡 奚	減	淳 本は亭に作る	陳祖望	趙之琛	鄧散木
趙之琛	趙之琛	渠	渡	錢松	渴
黃士陵	齊白石	丁敬	徐新周	吳昌碩	王禔
鄧散木	渝	蔣仁	鄧散木	黃士陵	鄧散木
	陳豫鍾	趙之琛	渭	王禔	
減	趙時棡		王禔		

游

濮康安

沙
本は眇
にはめ
作る

渾

陳師曾

王禔

鄧散木

趙古泥

趙時棡

童大年

黃士陵

徐新周

齊白石

錢松

徐三庚

吳昌碩

游
古文

丁敬

鄧石如

趙之琛

丁敬

吳讓之	趙之琛	黃　易	丁　敬	徐三庚	黃士陵
				王大炘	齊白石
				鄧散木	王　禔
錢　松			蔣　仁		
楊與泰		陳鴻壽	鄧石如	滄 饕の或體	黃　易

趙時棡

徐新周

徐三庚

吳昌碩

黃士陵

王大炘

王　禔

齊白石

鄧散木

趙古泥

鄧石如

黃　易

趙之謙

吳昌碩

鄧石如

奚　岡

陳豫鍾

徐三庚

趙之謙

吳昌碩

古文

屠　倬

錢　松

吳昌碩

黃士陵

鄧散木

陳師曾

王　禔

鄧散木

徐新周

齊白石

趙時棡

趙之琛

徐三庚

王大炘

吳昌碩

齊白石

趙時棡

濮康安

渤

吳讓之

陳師曾

源

本は原
に作る

趙之琛

錢　松

吳昌碩

趙時棡

陳師曾

王　禔

鄧散木

陳豫鍾

陳鴻壽

吳昌碩

童大年

濮康安

準

趙時棡

溢

鄧散木

溥

丁　敬

黃士陵

齊白石

趙古泥

王禔

木
散
鄧

趙之謙

吳昌碩

王大炘

本は谿
に作る

丁　敬

黃　易

陳鴻壽

趙之琛

吳讓之

徐　楙

徐三庚

趙之謙

吳昌碩

黃士陵

齊白石

趙古泥

童大年

陳師曾

楊與泰

黃士陵

滋 錢松	滄	徐三庚	黃易	鄧散木	
滋	滄	滄	滄	溫	
陳祖望	鄧散木	齊白石	趙之琛	陳豫鍾	
滋	滋	倉	滄	澗	漢康安 濕
徐三庚	滅	趙古泥	滄	滂	溯
滋	滅	滄	吳讓之	滴	滓
吳昌碩	楊與泰	滄	趙之謙	趙之謙	王禔
滋	滅	王禔	錢松	滂	滹
徐新周	齊白石	滄	胡震	滄	溶
滋	滅	滄	滄	滄	

趙之琛	滬 本は扈に作る		洼	周新徐	王禔
黃士陵	滴		徐三庚		鄧散木
齊白石	黃士陵	童大年	滌	齊白石	
趙古泥	滾 本は渾に混に作る	鄧散木	趙之琛		
童大年	滿	濮康安	王大炘	滔	濮康安
漁	滿		趙時棡	徐三庚	滑

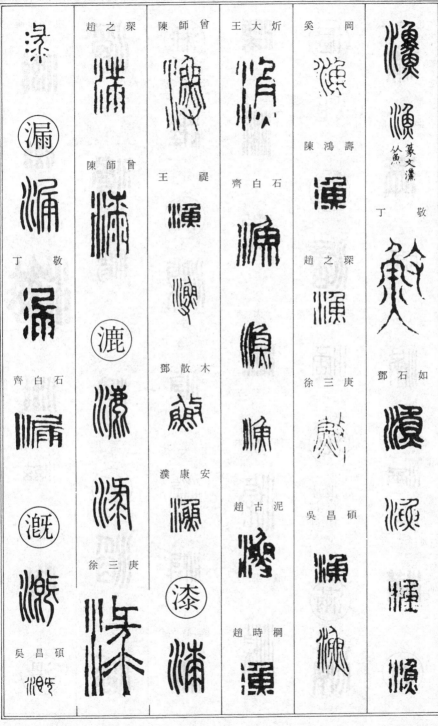

趙之琛
陳師曾

陳師曾
王禔

王大炘
鄧散木

奚岡
濮康安

陳鴻壽
徐三庚

齊白石
趙古泥

趙之琛
趙時棡

丁敬
鄧石如

篆文瀺
从魚

丁敬

齊白石

吳昌碩

吳昌碩

吳昌碩

徐新周

齊白石

趙古泥

趙時棡

吳讓之

徐三庚

趙之謙

黃士陵

王大炘

漢

古文

黃易

陳豫鍾

趙之琛

陳鴻壽

趙之琛

吳昌碩

王大炘

王禔

漓

本は離に作る

漕

鄧石如

黃易

漚

599

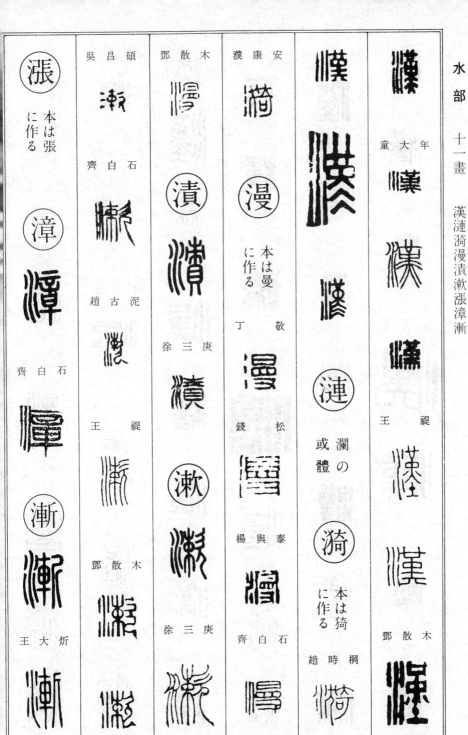

年大童

安康濮
漫
本は曼
に作る

丁　敬

錢　松

楊與泰

齊白石

鄧散木

漣
瀾の
或體

漪
本は猗
に作る

趙時棡

木散鄧
漬

徐三庚

王　禔

鄧散木

徐三庚

吳昌碩

齊白石

趙古泥

王　禔

漲
本は張
に作る

漳

齊白石

王大炘

王　禔

黃士陵

吳讓之

黃士陵

趙古泥

齊白石

徐新周

鄧散木

徐三庚

安康濮

黃易

陳豫鍾

趙之謙

趙之琛

徐新周

吳昌碩

徐新周

黃士陵

齊白石

齊白石

趙時棡

童大年

黃士陵

丁　敬

鄧散木

王　禔

王　禔

黃　易

趙時棡

王大炘

王大炘

奚　岡

陳師曾

鄧散木

陳鴻壽

鄧散木

徐三庚

齊白石

趙之琛

吳昌碩

趙時棡

齊白石

鄧散木

吳昌碩

吳昌碩

趙時棡

吳昌碩

602

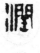

水部 十二畫 潤潭潮潯澂

胡震

齊白石

趙古泥

王禔

鄧散木

震
胡

錢松

齊白石

陳師曾

王禔

吳昌碩

吳昌碩

吳讓之

胡震

徐三庚

趙之謙

吳昌碩

黃士陵

趙時棡

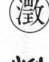

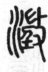

徐三庚

王禔

徐新周

603

年大童

王　禔

鄧散木

本は澂に作る

趙之琛

吳昌碩

黃士陵

王大炘

趙時棡

王　禔

濮康安

黃士陵

澈

本は徹に作る

澍

澄

趙之謙

黃士陵

趙古泥

王　禔

澐

吳昌碩

濮康安

澣

鄧石如

徐　楙

齊白石

趙古泥

澤

澤

趙之琛	鄧散木	王大炘	漢康安		吳讓之
吳昌碩		陳師曾		吳昌碩	錢 松
					楊與泰
	丁 敬		趙之琛	黃士陵	徐三庚
黃士陵	陳鴻壽	齊白石		徐新周	
	屠 倬		丁 敬	齊白石	趙之謙
				王 禔	

吳昌碩

黃士陵

王大炘

齊白石

趙時棡

齊白石

鄧石如

趙之琛

陳鴻壽

徐楙

陳祖望

濮康安

徐新周

鄧散木

王禔

趙古泥

王禔

鄧散木

王大炘

徐新周

齊白石

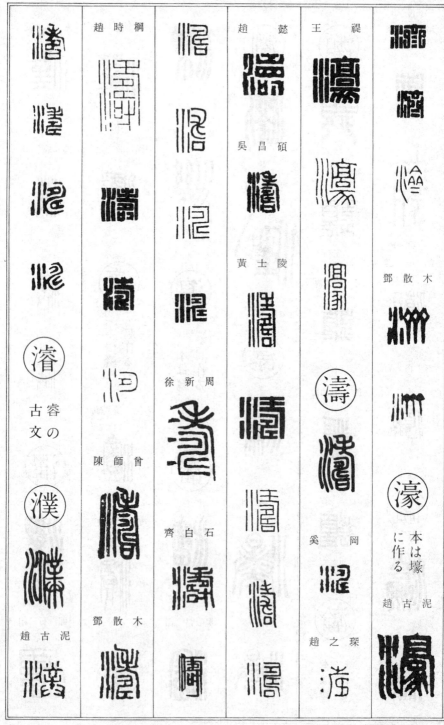

趙時棡

趙懿

吳昌碩

黃士陵

王禔

鄧散木

徐新周

陳師曾

齊白石

奚岡

趙之琛

趙古泥

濬
古文

睿の

濮

趙古泥

濤

濠
本は壕
に作る

趙古泥

趙之琛

瀨

瀏

吳昌碩

王禔

齊白石

齊白石

黃士陵

濮康安

胡震

齊白石

王禔

鄧散木

齊白石

瀉
本は寫に作る

濱
本は瀬に作る

濱

瀑

鄧散木

瀛

鄧散木

濳

吳昌碩

齊白石

濯

趙之琛

瀚
本は翰に作る

吳昌碩

吳昌碩

鄧石如

608

趙 古 泥 泥	鄧 散 木	黃 易 陳 豫 鍾	王 大 炘 鄧 散 木 錢 松	趙 時 棡 童 大 年 王 禔 鄧 散 木	徐 三 庚 黃 士 陵 徐 新 周 齊 白 石 趙 古 泥

瀩 の 本 字

本 は 斂 に 作 る

徐 三 庚

吳 昌 碩

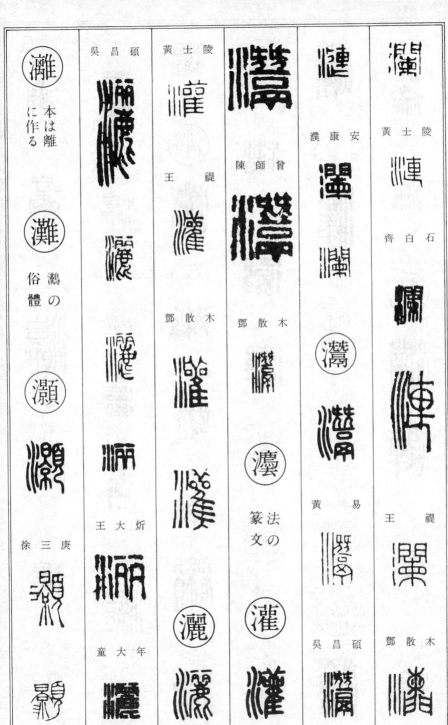

黃士陵　齊白石

王禔　鄧散木

漢康安　黃易　吳昌碩

陳師曾　鄧散木

瀎　篆文の法

灌

黃士陵　王禔

吳昌碩

灘　本は離に作る

灘　鸂の俗體

瀨　徐三庚

王大炘　童大年

| 灼 鄧散木 灼 黃 易 炎 吳 讓 之 | 灰 鄧石如 吳 讓 之 徐三庚 齊白石 鄧散木 | 火 蔣 仁 吳 讓 之 楊與泰 鄧散木 鄧散木 | 火 部 | 趙之琛 灝 蠡 鄧散木 | 趙古泥 泥 灝 灞 灂 齊白石 灂 灂 從俗鵝 佳鵝 |

炎

黃士陵

黃士陵

王褆

鄧散木

炘

炤

黃士陵

王大炘

王大炘

齊白石

濮康安

炯

本は照に作る

徐三庚

炯

王大炘

王褆

鄧散木

炳

錢松

徐三庚

吳昌碩

王褆

周新　徐

炳

齊白石

趙古泥

趙時棡

王褆

木散　鄧

濮康安

炷

本は主に作る

烈

趙之琛

錢松

烈

612

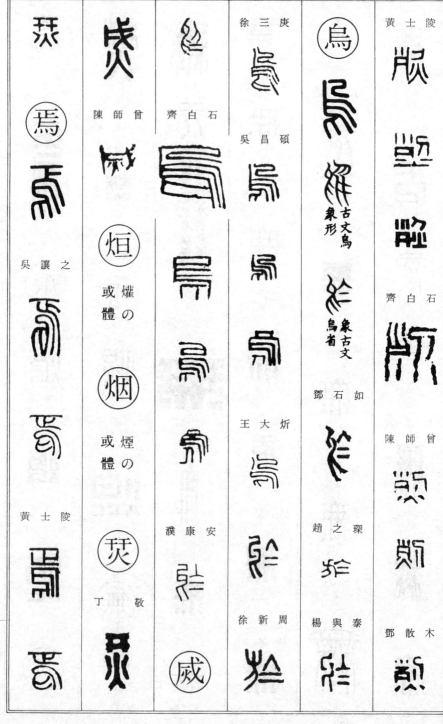

陳師曾

齊白石

徐三庚

吳昌碩

烏古文
象形

烏古文
象省

黃士陵

烜의
或體

烟의
或體

吳讓之

黃士陵

王大炘

鄧石如

齊白石

陳師曾

丁敬

漢康安

徐新周

趙之琛

楊與泰

鄧散木

童大年

趙之謙

吳讓之

仁和　蔣

陳鴻壽

楊與泰

奇字無通芡元者虚無道也王育說天屈西北為无

黃易

錢松

焜

徐三庚

陳祖望

陳豫鍾

丁敬

丁敬

吳昌碩

楊與泰

吳昌碩

陳鴻壽

無

无と同字

焚

徐三庚

趙之琛

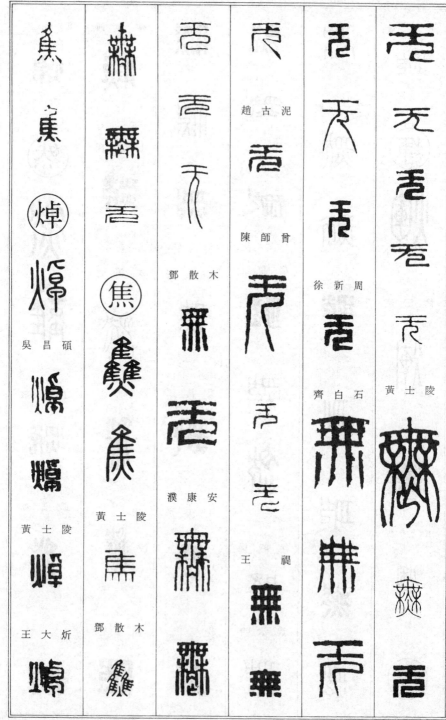

火部

八畫

無焦焯

趙古泥

陳師曾

鄧散木

徐新周

齊白石

黃士陵

濮康安

王褆

吳昌碩

黃士陵

王大炘

黃士陵

鄧散木

615

漢康安	王褆	齊白石	陳豫鍾	鄧散木
			趙之琛	
徐三庚		趙古泥	楊與泰	吳讓之
趙時棡	鄧散木		吳昌碩	丁敬
王褆		趙時棡	王大炘	鄧石如
		童大年	徐新周	陳祖望 黃易

鄧散木

吳昌碩

齊白石

趙時棡

王褆

趙之琛

吳讓之

陳祖望

趙時棡

鄧散木

奚岡

陳鴻壽

陳祖望

黃士陵

趙古泥

羹 鶯の或體

煒

王　褆
鄧散木

王大炘
齊白石
趙古泥
趙時棡

吳昌碩
黃士陵

錢　松
徐三庚

丁　敬
奚　岡
陳鴻壽
趙之琛

趙之琛
王　褆

濮康安

古文

籀文從宀

618

火部 九畫 煜褮煥昫照

徐新周 齊白石 趙古泥 趙時棡 鄧散木

徐三庚 趙之謙 吳昌碩 黃士陵 王大炘

照

昫 徐三庚 吳昌碩 照 吳讓之

昫 徐三庚 吳昌碩 趙古泥

褮 寮の本字 煥 黃士陵 鄧散木

煜 徐三庚 趙古泥 王禔 鄧散木

619

安康澳

庚三徐

松錢

木散鄧

黃士陵

齊白石

鄧散木

齊白石

王大炘

齊白石

王大炘

陳師曾

徐三庚

吳昌碩

丁敬

本は埶
に作る

敬丁

陳豫鍾

王褆

王大炘

黃士陵

吳讓之

王褆

王褆

燨古
文

王禔

黃　易

燃

本は然
に作る

錢　松

黃士陵

趙之琛

篆文
省

燈

本は鑓
に作る

胡　震

鄧散木

王大炘

吳昌碩

吳昌碩

錢　松

齊白石

燊

趙古泥

徐新周

爛の
或體

趙古泥

丁　敬

燥

鄧石如

王禔

王禔

童大年

吳昌碩

陵

鄧散木

621

燦
丁　　敬

燧

本は陵に作る

燭

鄧　石　如

漢　康　安

燮

燨
燮と同字

齊　白　石

陳　鴻　壽

趙　之　琛

趙　之　謙

黃　士　陵

齊　白　石

漢　康　安

齊　白　石

王　　禔

爃

徐　三　庚

徐　新　周

齊　白　石

趙　時　棡

庚　三　徐

壽

黃　士　陵

徐　新　周

齊　白　石

趙　時　棡

漢　康　安

燿

黃　士　陵

徐　新　周

齊　白　石

趙　古　泥

爪部

趙之琛

吳昌碩

木散鄧

趙時棡

王褆

鄧散木

庚三徐

吳昌碩

童大年

王褆

鄧散木

篆文
爤省

陳師曾

吳昌碩

年大
童

爇
燮と
同字

爤
に作る　本は爛

古文爲象兩
母猴相對形

爪部　八畫　爲

丁　敬

黃　易

陳　鴻　壽

鄧　石　如

趙　之　琛

吳　讓　之

趙　之　謙

吳　昌　碩

錢　松

徐　三　庚

黃　士　陵

624

趙時棡

童大年

齊白石

陳師曾

鄧散木

王禔

王大炘

趙古泥

徐新周

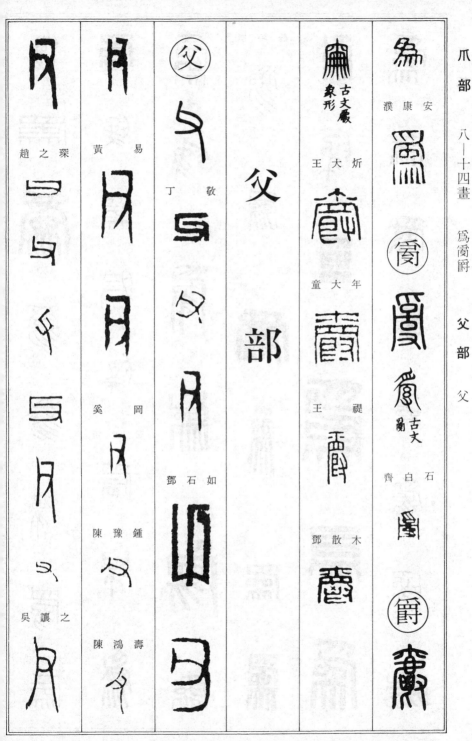

爪部

八—十四畫　爲𤔰爵

父部　父

安康濮

古文嚴
象形

王大炘

童大年

王褆

鄧散木

趙之琛

黃易

奚岡

鄧石如

陳豫鍾

陳鴻壽

吳讓之

丁敬

父

部

齊白石

古文
屬

趙古泥

童大年

王　禔

鄧散木

徐新周

齊白石

吳昌碩

黃士陵

趙之謙

錢　松

徐三庚

爻
部

延
爽
爾

牀
牂
牆

黃士陵

齊白石

王　褆

爽
篆文

錢　松

爾
尔　と
同字

陳鴻壽

王　褆

牀

牂

牆

犈
籀文从
二禾

犪
籀文亦
从二來

吳昌碩

陳師曾

鄧散木

爿
部

片部

○—十五畫　片版牋牓牘

片部

部

片

楊與泰

徐三庚

王大炘

王禔

鄧散木

吳昌碩

趙之琛

本は箋に作る

吳讓之

牋

徐三庚

趙之謙

黃士陵

齊白石

趙古泥

本は榜に作る

牓

版

牘

徐三庚

吳昌碩

黃士陵

王大炘

趙古泥

牛部

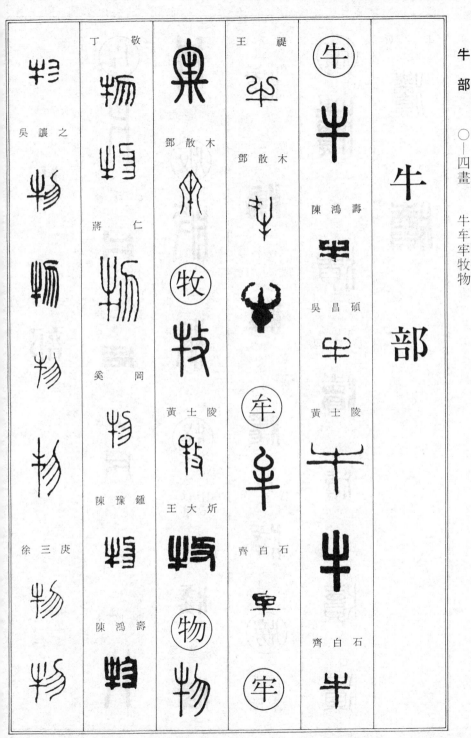

吳讓之

丁　敬

蔣　仁

奚　岡

陳豫鍾

陳鴻壽

鄧散木

牧

黃士陵

王大炘

陳鴻壽

物

王　褆

鄧散木

牟

齊白石

牢

牛

陳鴻壽

吳昌碩

黃士陵

齊白石

徐三庚

王 禔	徐三庚	鄧散木	趙古泥		
鄧散木	吳昌碩		趙時棡	徐新周	吳昌碩
	趙古泥		童大年		黃士陵
齊白石	趙時棡	黃 易	陳師曾	齊白石	王大炘
	陳師曾	黃 易	王 禔		
	錢 松				

631

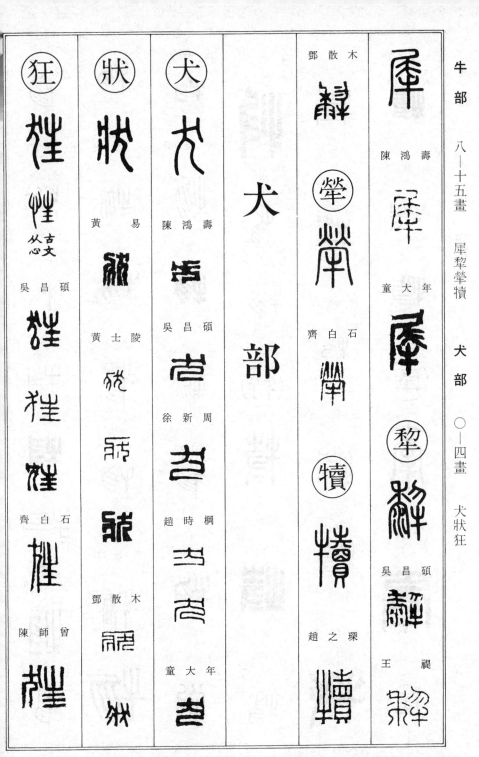

犬 部

鄧散木

陳鴻壽

童大年

齊白石

吳昌碩

趙之琛

王褆

狂 ⃝

吳昌碩

齊白石

陳師曾

狀 ⃝

黃易

黃士陵

鄧散木

犬 ⃝

陳鴻壽

吳昌碩

徐新周

趙時棡

童大年

齊白石　吳昌碩

王　禔

鄧散木

齊白石

徐新周

黃士陵

陳鴻壽

吳昌碩

齊白石

黃士陵

黃士陵

趙古泥

徐三庚

趙古泥

陳師曾

鄧散木

鄧散木

鄧散木

陳師曾

王禔

鄧散木

黃士陵

王大炘

齊白石

童大年

錢松

胡震

吳昌碩

趙古泥

王禔

鄧散木

王禔

齊白石

王禔

濮康安

齊白石

本は猶に作る

猴

齊白石

猶

吳讓之

吳昌碩

王大炘

獻本は猶に作る

玄部

部

趙時棡

童大年

王　禔

陳豫鍾

陳鴻壽

齊白石

趙之琛

童大年

吳讓之

趙之謙

吳昌碩

齊白石

趙古泥

童大年

齊白石

王禔

黃士陵

趙古泥

陳豫鍾

王禔

玄古文

陳師曾

趙之琛

鄧石如

徐新周

王禔

鄧散木

齊白石

齊白石

鄧散木

徐三庚

陳師曾

陳師曾

率

妙

玄

玉 部

玉

徐 新 周

齊 白 石

趙 古 泥

趙 時 棡

黃 士 陵

王 大 炘

錢 松

胡 震

徐 三 庚

吳 昌 碩

陳 鴻 壽

趙 之 琛

吳 讓 之

玉 古文

丁 敬

黃 易

陳 豫 鍾

童大年　王褆
鄧散木

王大炘
徐新周
齊白石
趙古泥
趙時棡

趙之琛
吳讓之
徐三庚
趙之謙
吳昌碩
黃士陵

丁敬
黃易
陳豫鍾
陳鴻壽
屠倬
王 古文

鄧散木
漢康安
陳師曾

童大年
陳師曾
王褆

玕	玦	玨	玩		

陳師曾

王禔

黃易

趙之琛

趙之謙

徐　新　周

齊　白　石

趙　古　泥

趙　時　棡

童　大　年

趙之琛

吳　讓　之

徐　三　庚

王　大　炘

王禔

王禔

陳　豫　鍾

陳　鴻　壽

王禔

王禔

黃　士　陵

安　康　濮

徐　三　庚

吳　昌　碩

玕 古文

趙古泥	趙之琛	鄧散木		吳讓之	陳祖望
王褆	陳豫鍾	錢松		錢松	楊與泰
吳昌碩	齊白石	陳鴻壽		陳鴻壽	徐三庚
趙古泥	黃易			趙之琛	
王褆				胡震	吳昌碩
黃易					

王褆　齊白石

趙古泥

趙之琛

吳昌碩

王褆

黃士陵

濮康安

濮康安

鄧散木

童大年

黃士陵

王大炘

徐新周

王褆

吳昌碩

鄧散木

圭の
或體

王褆

徐新周

黃士陵

趙之琛

趙古泥

齊白石

鄧散木

趙之琛

陳豫鍾

現
に
作
る

本
は
見

珩の
古文

童
大
年

徐三庚

徐三庚

理

球

本
は
佩
に
作
る

珪

理

趙之謙

黃士陵

齊白石

趙古泥

王褆

琇　本は琇に作る

鄧散木

趙之琛

丁敬

陳豫鍾

楊與泰

琚

陳鴻壽

琛

趙之琛

丁敬

陳豫鍾

陳鴻壽

趙之琛

錢松

黃士陵

齊白石

趙古泥

王褆

鄧散木

濮康安

琢

王褆

琤

琥

琦　本は奇に作る

鄧散木

童大年

丁敬

鄧石如

錢松

趙懿

吳昌碩

趙古泥

鄧散木

奚岡

琨

齊白石

琪　本は璂に作る

丁敬

奚岡

陳豫鍾

琬

齊白石

琭　本は錄に作る

琮

黃士陵

鄧散木

琯　管の或體

琰

鄧石如

黃士陵

琳

齊白石

趙古泥

濮康安

琴

古文琴　从金

鄧石如

玉部

八—九畫

琴瑄瑋

漢康安	王褆	徐新周	徐三庚	趙之琛	黃易

鄧散木

齊白石

齊白石

趙古泥

趙時棡

王大炘

吳昌碩

黃士陵

吳讓之

錢松

趙懿

楊與泰

陳豫鍾

陳鴻壽

屠倬

王褆

本は偉に作る

瑑

吳昌碩

王禔

瑕

吳昌碩

黃士陵

瑗

徐三庚

吳昌碩

齊白石

鄧散木

瑚

黃易

黃士陵

齊白石

王禔

王大炘

王禔

鄧散木

瑜

奚岡

陳鴻壽

吳讓之

丁敬

齊白石

木散鄧

瑜

瑞

丁敬

吳讓之	黃士陵	王禔 鄧散木 濮康安 黃易 吳讓之	古文 瑟 王禔 鄧石如	年大童 王禔 鄧散木 黃士陵 趙時櫚	瑞瑟瑤瑪瑩

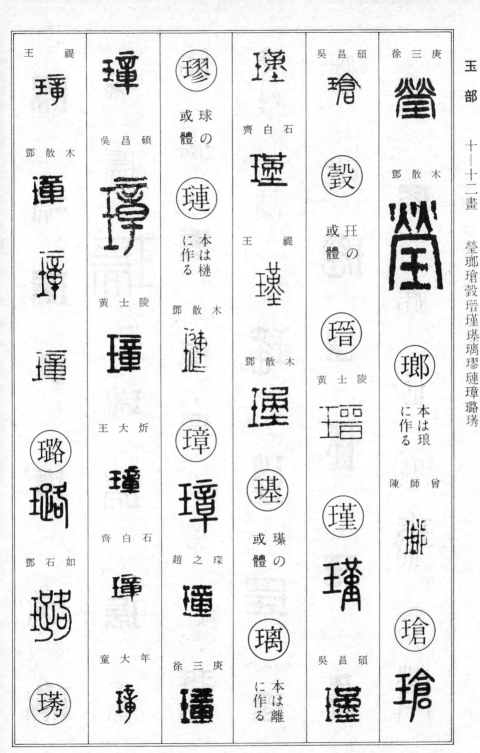

王禔

鄧散木

鄧石如

吳昌碩

黃士陵

王大炘

齊白石

童大年

球の或體　璉に作る　本は椑

鄧散木

趙之琛

徐三庚

齊白石

王禔

鄧散木

璨の或體　本は離に作る

吳昌碩

玨の或體

黃士陵

吳昌碩

庚三徐

鄧散木

本は琅に作る

陳師曾

璪	璬	年大童	璞	陵士黃	琇
庚三徐	易黃	璞	鄧散木	璜	璃或體
	璧	璠	璞 本は樸 に作る	徐新周	璜
	吳昌碩	齊白石	徐三庚	齊白石	吳讓之
	黃士陵	璣	吳昌碩	童大年	
	陳師曾	齊白石	趙古泥	王禔	吳昌碩
黃士陵					
璐					

鄧石如

黃易

趙之琛

趙古泥

陳師曾

王禔

鄧散木

趙古泥

璲

瑗

鄧散木

壐

篆文从玉

齊白石

璵

本は遽に作る

陳師曾

王禔

鄧散木

趙時棡

童大年

陳師曾

王禔

鄧散木

650

玉部　十四─二十畫　璽璿瓊瓏瓅瓘瓚瓛

齊白石

黃士陵

趙之謙

王禔

本は瓊
に作る

吳昌碩

徐新周

王禔

鄧散木

黃易

趙之琛

瓊

黃士陵

安康濮

錢松

古文

籀文

瑓

璿

黃士陵

瓜部

瓜

吳讓之

趙之謙

吳昌碩

齊白石

趙時棡

王禔

鄧散木

瓠

趙之琛

吳昌碩

王禔

鄧散木

瓢

黃易

吳昌碩

王禔

鄧散木

瓦部

瓦部

○一十六畫

瓦瓶甄甌甎甑甓甒

王大炘

趙古泥

陳鴻壽

齊白石

趙之謙

吳昌碩

趙古泥

甌

齊白石

甎
本は専に作る

籀文甎从專

陳師曾

甄

趙之琛

吳昌碩

陳師曾

黃士陵

齊白石

趙古泥

陳師曾

甒

瓦

易

黃

趙之琛

趙之謙

吳昌碩

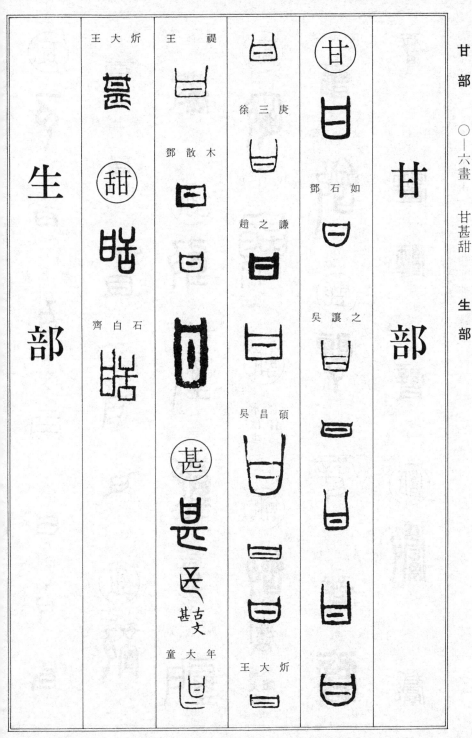

甘
部

鄧石如

吳讓之

吳昌碩

王大炘

甘

徐三庚

趙之謙

王褆

鄧散木

甚
童大年

古文

王大炘

甜

齊白石

生
部

生部

生

生

黃　易

陳　鴻　壽

錢　松

吳　讓　之

胡　震

屠　倬

趙　之　琛

奚　岡

陳　豫　鍾

生

丁　敬

鄧　石　如

655

齊白石

趙古泥

王大炘

徐新周

黃士陵

趙之謙

吳昌碩

徐三庚

徐楙

陳祖望

楊與泰

生 部

⊙用

用 古文

丁　敬

鄧石如

黃　易

奚　岡

用 部

用

⊙產

徐三庚

趙古泥

鄧散木

濮康安

鄧散木

趙時棡

童大年

陳師曾

王　褆

657

徐三庚	吳讓之	甫	徐新周	陳豫鍾
趙之謙		丁　敬	齊白石	錢　松
錢　松		趙之琛	童大年	徐三庚
黃士陵			陳師曾	吳昌碩
趙時棡	陳祖望		鄧散木	
童大年	楊與泰		濮康安	

齊白石

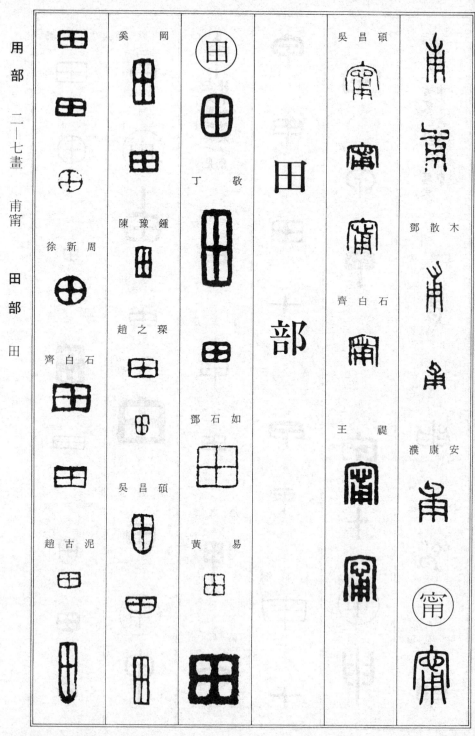

奚　岡

丁　敬

陳豫鍾

趙之琛

吳昌碩

黃　易

徐新周

齊白石

趙古泥

吳昌碩

齊白石

王　禔

鄧散木

濮康安

田
部

鄧石如

田 部

田 由 甲 申

童大年			濮康安	趙時棡	
王禔	黃士陵	古文甲始於一見 於十成於木之象		童大年	
		趙之琛	王大炘	王禔	
古文 申 籀文 申		徐三庚	王禔		
趙之琛	齊白石			鄧散木	
吳讓之	鄧散木	趙之謙	鄧散木		
錢松	趙時棡	吳昌碩			
吳昌碩					

660

田部

〇—二畫

申男甸曽町

濮康安

王禔

鄧散木

濮康安

趙之琛

丁敬

趙之謙

吳昌碩

王大炘

王禔

鄧散木

黃士陵

齊白石

趙時棡

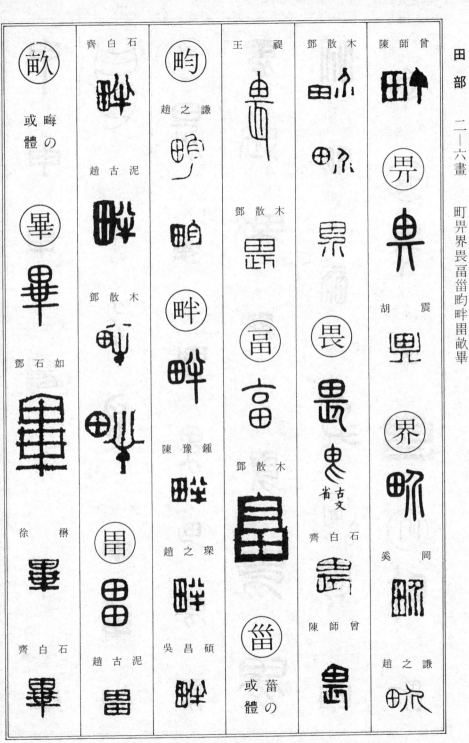

陳師曾　鄧散木　王禔　　昀　　齊白石　歠
　　　　　　　　　　　趙之謙　　　　或晦の
胡震　　　鄧散木　　　鄧散木　　趙古泥　體の
　　　　齊白石　　鄧散木　　鄧散木　　畢
奚岡　　陳師曾　　　鄧散木　陳豫鍾　鄧石如
　　　　　　　　　　蓄の　　趙之琛
趙之謙　　　　　　　或體　吳昌碩　徐楙

齊白石

鄧石如　鄧散木　陳師曾　王褆　鄧散木

黃　易　　　　　　　吳昌碩

岡　奚　　　　　　　黃士陵　丁　敬

陳豫鍾　　　丁　敬　黃士陵　　　　趙之琛

　　　　　　　　　　王　褆　　　　陳鴻壽

　　　　　　　　　　　　　　　　　趙古泥

陳鴻壽

趙之琛

吳讓之

趙懿

徐楙

陳祖望

楊與泰

錢松

屠倬

664

黃士陵

趙之謙

吳昌碩

徐三庚

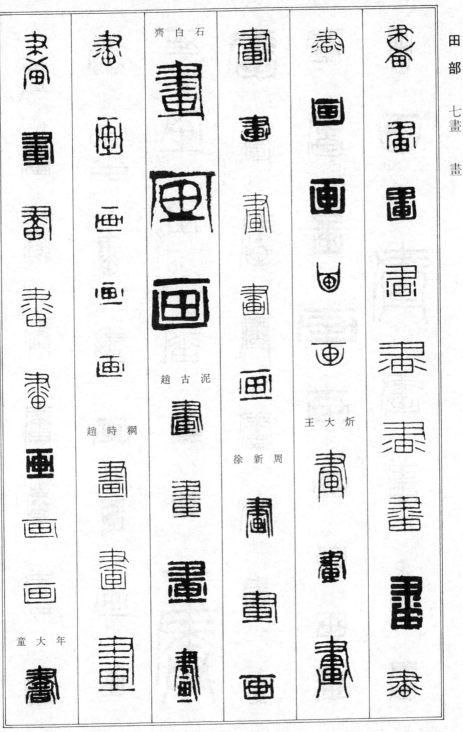

齊 白 石

趙 古 泥

趙 時 棡

徐 新 周

王 大 炘

童 大 年

畫畬晦異

黃　易
趙之琛
吳昌碩
陳師曾
鄧石如

徐三庚
王　禔
鄧散木

濮康安
王　禔
丁　敬
趙之琛

王　禔
鄧散木

陳師曾

鄧石如　趙古泥　　　　　吳讓之　濮康安　　　胡震

陳鴻壽　趙時棡　　黃士陵　錢松　　　吳昌碩

趙之琛　王褆　　王大炘　胡震　　蔣仁　　黃士陵

徐三庚　鄧散木　徐新周　趙之謙　趙之琛　徐新周

吳昌碩　　　齊白石　黃易　　黃易　　趙古泥

　　　　　　　　吳昌碩

　　　　　　　　陳豫鍾

　　　　　　　　趙之琛

668

趙古泥	胡震	趙時棡	王禔	黃士陵	暢
鄧散木	徐新周	童大年			同字と暘
	齊白石	鄧散木	鄧散木	王大炘	鄧散木
鄧散木	王禔			徐新周	
	鄧散木	趙之琛			
	齊白石	吳讓之	徐三庚	齊白石	齊白石
濮康安					

669

如石 鄧

畩

畳 の
或體

疇

畩

趙古泥

畩

王禔

畩

木散 鄧

疉

疉

本は疉
に作る

疋

王禔

疋

疋

王禔

疋

疏

趙之謙

疏

王大炘

疏

疋

部

王禔

疏

疒

部

疲
丁　敬
楊　與　泰
齊　白　石
鄧　散　木
疾

疾古文
疾籒文
古文
吳　昌　碩
徐　新　周
病

錢　松
吳　昌　碩
黃　士　陵
徐　新　周
齊　白　石
病

趙古泥
王　禔
吳　昌　碩
鄧　散　木
濮　康　安
瘵
臍の古文

痕
趙　懿
吳　昌　碩
齊　白　石
陳　師　曾
痕

王　禔
濮　康　安
鄧　散　木
瘴
瘰

671

王大炘　趙之謙　癖　王禔　趙之琛　癃

本は僻
に作る

黃易　徐新周　吳昌碩　趙之謙　王禔

趙古泥　吳昌碩

瘠
本は臍
に作る

鄧散木　趙古泥　黃士陵

瘦

奚岡　濮康安

陳鴻壽　王大炘　趙之琛

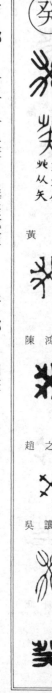

广 部

十三―十八畫 癖癡瘻癯

氺 部 四畫 癸

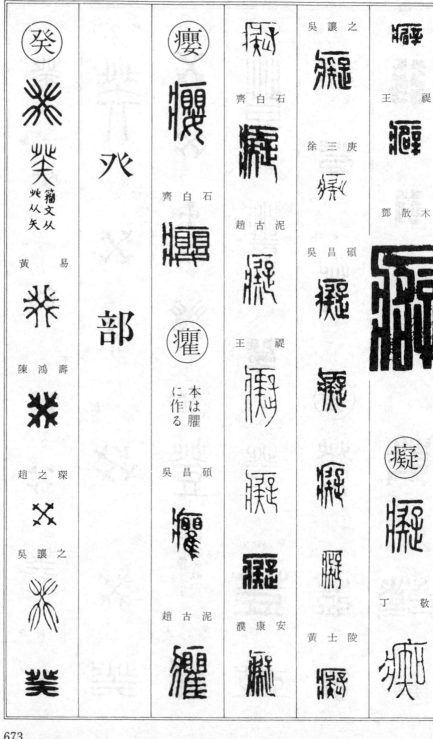

癸

艸篆
从文
矢从

黃 易

陳 鴻 壽

趙 之 琛

吳 讓 之

氺

部

癟

齊 白 石

癯

本は臞
にに作る

吳 昌 碩

趙 古 泥

癡

齊 白 石

趙 古 泥

王 禔

濮 康 安

吳 讓 之

徐 三 庚

吳 昌 碩

王 禔

黃 士 陵

癖

王 禔

鄧 散 木

癡

丁 敬

673

陳鴻壽	王禔	錢松	王禔	齊白石	楊與泰
錢松	鄧散木	胡震	鄧散木	趙古泥	趙之謙
黃士陵	徐三庚		黃士陵	趙時棡	吳昌碩
徐新周	丁敬	黃士陵		童大年	黃士陵
鄧散木		趙古泥	黃易		徐新周

674

白部　白

白部

錢松　松

胡震

趙懿

陳祖望

徐三庚

吳讓之

奚岡

陳豫鍾

趙之琛

丁敬

白古文

黃易

鄧石如

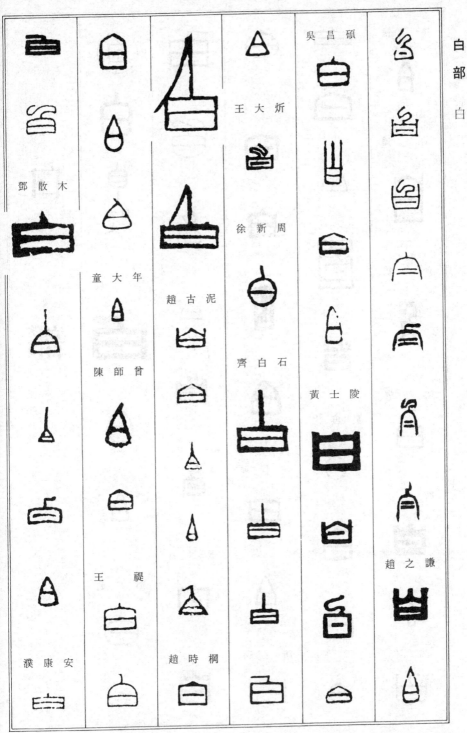

吳昌碩

王大炘

徐新周

趙古泥

齊白石

黃士陵

趙之謙

鄧散木

童大年

陳師曾

王禔

趙時棡

漢康安

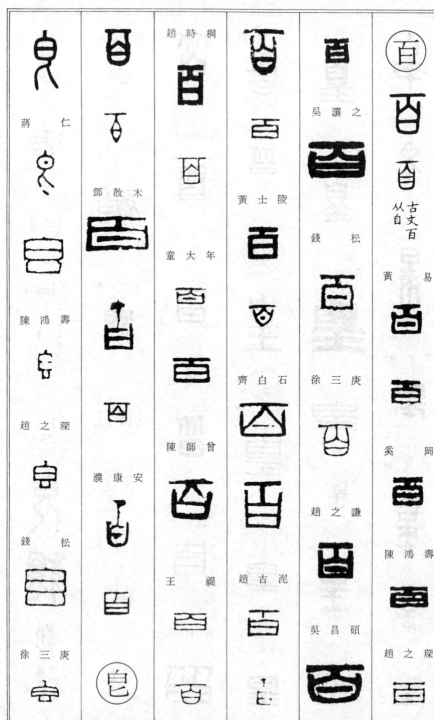

白部　一─二畫　百皂

蔣　仁
陳鴻壽
趙之琛
錢　松
徐三庚

鄧散木
濮康安

趙時棡
童大年
陳師曾
王　褆

黃士陵
齊白石
趙古泥

吳讓之
錢　松
徐三庚
趙之謙
吳昌碩

百
古文百
从自
黃　易
奚　岡
陳鴻壽
趙之琛

677

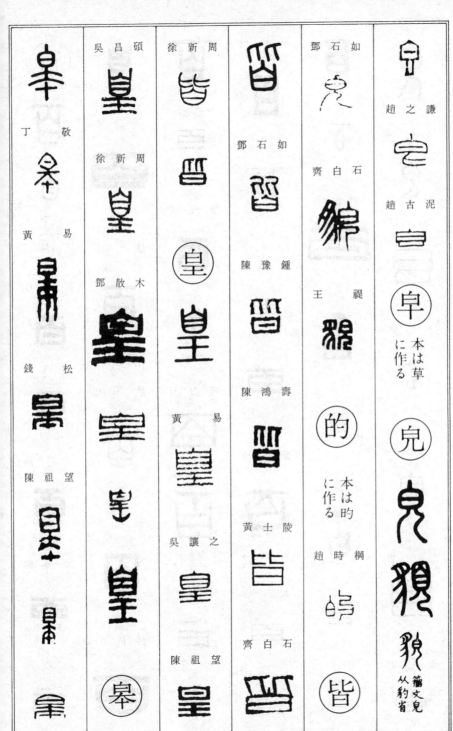

丁　敬
黃　易
錢　松
陳祖望

吳昌碩
徐新周
鄧散木

徐新周
黃　易
吳讓之
陳祖望

鄧石如
陳豫鍾
陳鴻壽
黃士陵
齊白石

鄧石如
齊白石
王　禔
本は旳に作る
趙時棡
皆

趙之謙
趙古泥
本は草に作る

678

齊白石

皮

皮 古文

皮 籀文

鄧石如

黃士陵

鄧散木

皮部

徐三庚

王大炘

皚

趙古泥

皚

鄧散木

皋

本は皐に作る

皓

本は皓に作る

徐新周

鄧散木

皕

徐三庚

齊白石

趙古泥

趙時棡

王褆

679

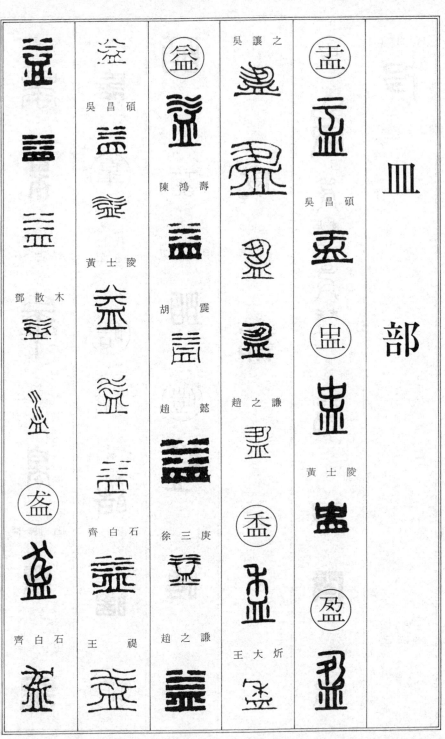

皿 部

吳昌碩

黃士陵

鄧散木

齊白石

吳昌碩

黃士陵

陳鴻壽

胡 震

趙 懿

徐三庚

趙之謙

吳讓之

趙之謙

王 禔

吳昌碩

黃士陵

王大炘

周 新 徐

齊 白 石

趙 古 泥

童 大 年

陳 師 曾

王 禔

岡

奚 讓 之

吳 讓 之

錢 松

徐 三 庚

趙 之 謙

古文
从明

趙 古 泥

鄧 石 如

齊 白 石

趙 時 棡

王 禔

鄧 散 木

趙 時 棡

吳 昌 碩

黃 士 陵

王 大 炘

易

黃

趙 之 琛

錢 松

黃 士 陵



泥 古 趙
　　之
　　琛

仁
蔣

岡
奚

木 散 鄧

松 錢

盤の
籀文

鈕 豫 陳

如 石 鄧

庚 三 徐

趙之琛

古文監
从言

趙之琛

敬 丁

壽 鴻 陳

易 黃

陵 士 黃

安 康 濮

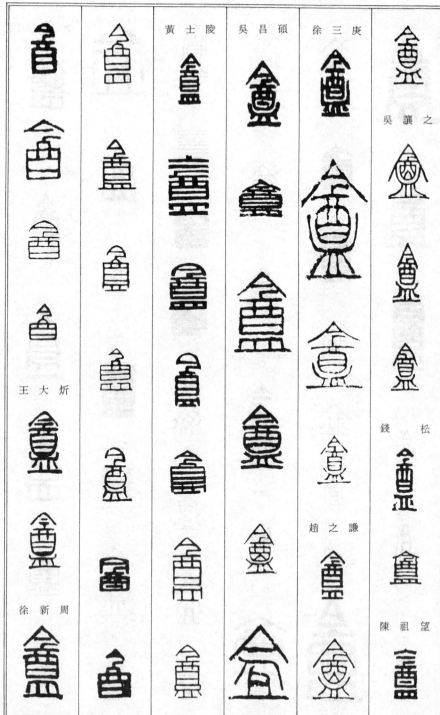

皿部 十一畫 盦

黄士陵　吳昌碩　徐三庚

吳讓之

王大炘

錢　松

徐新周

趙之謙

陳祖望

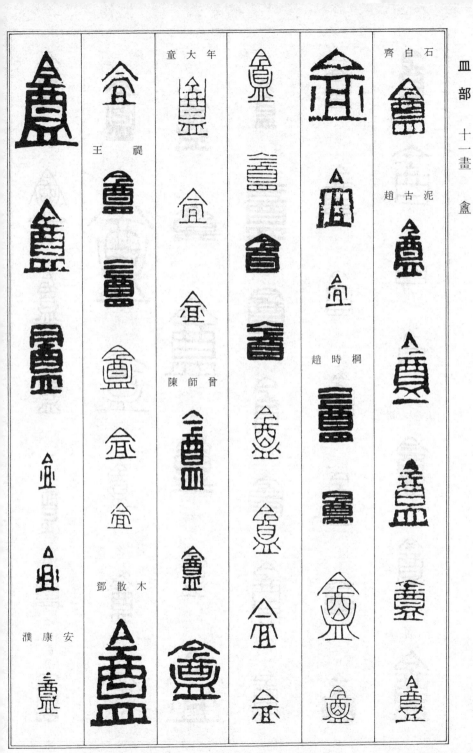

皿部

濮康安

周新徐

目

錢松

盧

盰

齊白石

古文
目

童大年

盧籀文
盧

鄧散木

趙古泥

徐三庚

王禔

丁敬

盰

目
部

盰

吳昌碩

盧

盲

鄧散木

盧

盰

楊與泰

鄧散木

陳豫鍾

旨

陳師曾

黃士陵

鄧散木

盧

直

齊白石

趙古泥

趙時棡

王禔

鄧散木

趙之謙

吳昌碩

黃士陵

王大炘

徐新周

陳豫鍾

趙之琛

吳讓之

錢松

徐三庚

鄧散木

趙之琛

吳讓之

錢松

丁敬

鄧石如

黃士陵

齊白石

趙古泥

陳師曾

王禔

古文

易

黃

趙之琛

吳昌碩

王　禔	徐三庚	眇	鄧散木	陳祖望	相
鄧散木	趙之謙	王　禔	漢康安	楊與泰	盾
看	吳昌碩	眉			
			省		趙古泥
看	黃士陵	眉	眇	徐三庚	
黃　易		鄧石如	趙之謙		省
				吳昌碩	
		趙之琛	吳昌碩		
	趙時棡			趙時棡	吳讓之
趙之琛		徐　枋	黃士陵		

趙古泥

王大炘

陳祖望

徐三庚

趙時棡

徐新周

王褆

齊白石

趙時棡

吳昌碩

鄧散木

黃士陵

視の古文

眎

趙時棡

鄧散木

趙之琛

眘

仁

蔣仁

鄧石如

陳鴻壽

鄧散木

趙之琛

眞

吳讓之

錢松

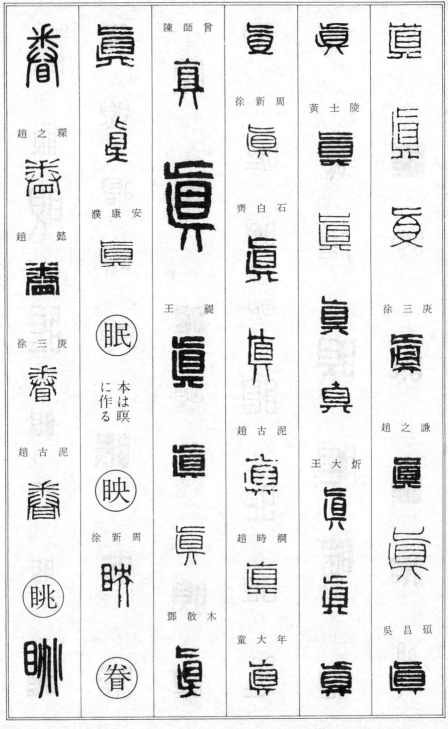

陳師曾

徐新周

黃士陵

趙之琛

趙　懿

濮康安

齊白石

王　禔

徐三庚

趙古泥

趙時棡

王大炘

徐三庚

趙古泥

眠

本は瞑
に作る

映

徐新周

趙之謙

吳昌碩

眷

鄧散木

童大年

眺

楊與泰

濮康安

眼

趙時楓

王大炘

黃士陵

徐三庚

奚　岡

陳師曾

齊白石

趙之謙

錢　松

趙之琛

王　禔

趙古泥

吳昌碩

胡　震

吳讓之

趙　懿

睦　睦　睦古文　睦　睦　睦　睦

徐新周　丁敬　趙之琛　吳昌碩　黃士陵

督　督　督

黃易　黃士陵

睎　睎　睎　晴　睡

丁敬　徐新周　本は精に作る

齊白石　齊白石　王禔　睞　睞

吳昌碩

陳鴻壽　趙之琛　趙之謙　吳昌碩　黃士陵　徐新周

眼　睍　睍　睅　眼　眾　眾

鄧散木　漢康安　鄧石如

691

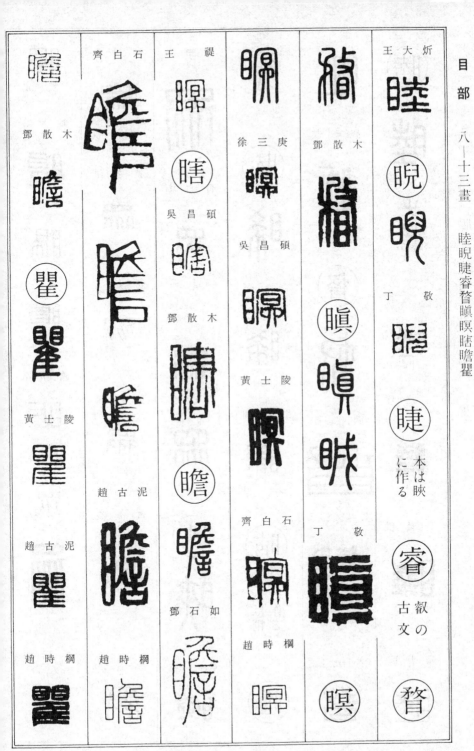

鄧散木

漢康安

直
本は直に作る

矚
本は屬に作る

矢部

矢

矢　古文

徐三庚

鄧散木

矣

齊白石

童大年

鄧散木

知

丁敬

鄧石如

黃易

陳豫鍾

吳讓之

胡震

徐楙

楊與泰

錢松

吳昌碩	鄧散木	童大年	徐新周	趙之謙	徐三庚
黃士陵		陳師曾		吳昌碩	
		齊白石		黃士陵	
吳讓之	漢康安	王褆		趙古泥	
黃士陵				王大炘	
徐新周	本は巨に作る				

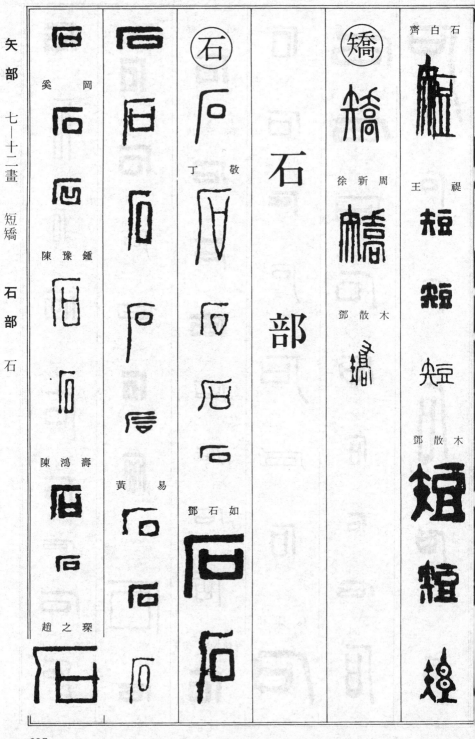

齊白石

王 禔

鄧 散 木

矯

徐 新 周

鄧 散 木

石

丁 敬

黃 易

鄧 石 如

石
部

奚 岡

陳 豫 鍾

陳 鴻 壽

趙 之 琛

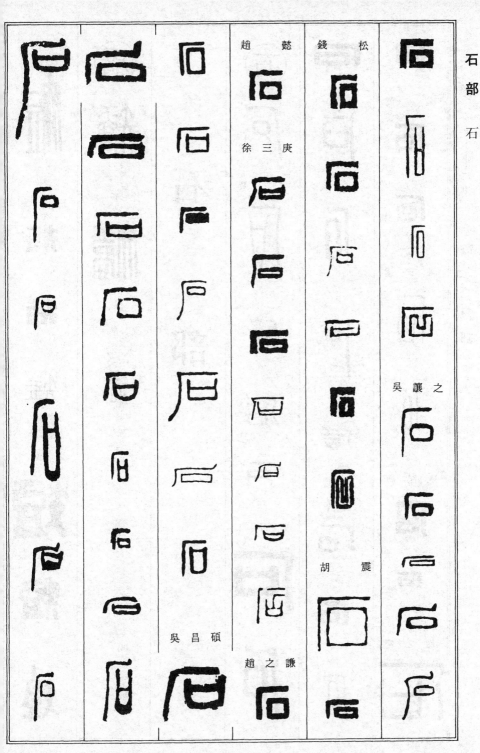

趙　懿　　錢　松

徐三庚

吳讓之

胡　震

吳昌碩

趙之謙

石部

石

王禔

趙時棡

趙古泥

陳師曾

鄧散木

童大年

王大炘

徐新周

齊白石

黃士陵

王大炘　陳鴻壽　趙時棡　趙之謙　本は沙に作る

趙古泥　趙之琛　王禔　吳昌碩　齊白石

鄧散木　　　　　　　　　　　砌

童大年　吳昌碩

王禔　　　　　　　　　　　　破

　　　　　　丁敬　黃士陵　黃易

　　　　　黃士陵　　研　　　陳豫鍾

　　　黃士陵　鄧石如　齊白石　　濮康安

　　　　　　　　　　　　　　　砂

陳豫鍾　丁　敬　鄧散木

趙之琛

鄧石如

黃　易

吳讓之

錢　松

徐三庚

吳昌碩

奚　岡

漢康安

699

陳師曾

王褆

鄧散木

趙古泥

趙古泥

趙時棡

童大年

黃士陵

徐三庚

徐三庚

趙之謙

吳昌碩

童大年

王大炘

黃士陵

童大年

王褆

鄧散木

黃士陵

徐新周

齊白石

趙古泥

趙時棡

		王 禔	齊白石	徐三庚	
		鄧散木	趙古泥	吳昌碩	黃 易
濮康安			趙時棡	黃士陵	奚 岡
		碩			趙之琛
楊與泰			童大年	王大炘	錢 松
徐新周	趙古泥				
鄧散木		吳昌碩	陳師曾	徐新周	胡 震
磐	鄧散木				

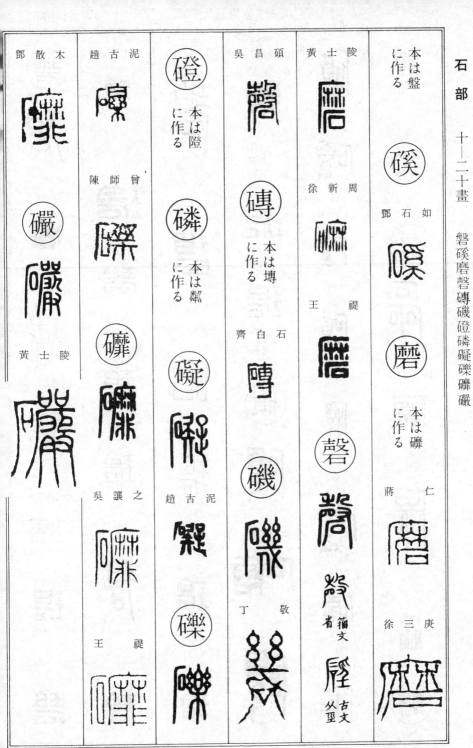

磐磴磨罄磚磯磴磷礙礫礦礦

本は盤に作る

磽　鄧石如

磨　仁蔣

本は礦に作る

磨　庚徐三

黃士陵

磨　周新徐

磨　王褆

罄　敬

罄　箍文省

罄古文堅

碩吳昌

磚　本は博に作る

磚　齊白石

磚

磯

礫

礫　敬丁

泥古趙

磴　本は陞に作る

磷　本は粼に作る

礙

礙　泥古趙

礫　王褆

木鄧散

礦

礦　黃士陵

礦

古泥趙

礫　曾陳師

礦

礦　吳讓之

礦　王褆

磴　本は博に作る

示部

禮の古文 礼

礽 趙之琛

社

社 古文

禮の古文 趙之琛

徐三庚

趙之謙

吳昌碩

齊白石

王禔

鄧散木

錢松

吳昌碩

齊白石

趙時棡

吳讓之

錢松

王禔

鄧散木

漢康安

漢康安

丁敬

胡震

漢康安

徐新周

齊白石

吳昌碩

黃　易	王　禔			陳鴻壽	胡　震
趙之琛	鄧散木	趙時棡	黃士陵	趙之琛	趙之謙
吳讓之		童大年		吳讓之	王　禔
錢　松	鄧石如	王大炘			
徐三庚		齊白石	陳師曾	吳昌碩	丁　敬
			趙古泥		

趙之琛

黃士陵

王　禔

趙古泥

黃士陵

趙之琛

趙古泥

鄧散木

趙時棡

王大炘

丁　敬

王　禔

徐新周

陳豫鍾

濮康安

齊白石

陳鴻壽

濮康安

童大年

吳昌碩

王褆

鄧散木

齊白石

童大年

陳師曾

王褆

吳昌碩

黃士陵

徐新周

錢松

胡震

趙懿

徐三庚

鄧石如

陳豫鍾

趙之琛

丁敬

鄧散木

蔣仁

陳鴻壽

示
部

六|九畫

祥祭祺祿禊福

趙之謙

齊白石

禊
本は絜
に作る

徐三庚

丁敬

王禔

鄧散木

徐三庚

篇文
从基

徐三庚

黃士陵

王禔

鄧散木

黃士陵

鄧散木

周新徐

齊白石

趙古泥

趙時棡

童大年

趙之琛

徐三庚

趙之謙

吳昌碩

707

濮康安

陳師曾

王大炘

胡震

黃易

奚岡

徐新周

趙之琛

黃士陵

齊白石

徐三庚

王褆

趙之謙

趙古泥

黃士陵

吳讓之

趙時棡

吳昌碩

錢松

王褆

趙時棡

鄧散木

708

陳師曾

王　褆

鄧散木

濮康安

王大炘

徐新周

齊白石

趙古泥

童大年

吳讓之

吳昌碩

祀の
或體

丁　敬

鄧石如

黃　易

趙之琛

吳讓之

黃士陵

王大炘

濮康安

漢康安

黃士陵

趙之琛

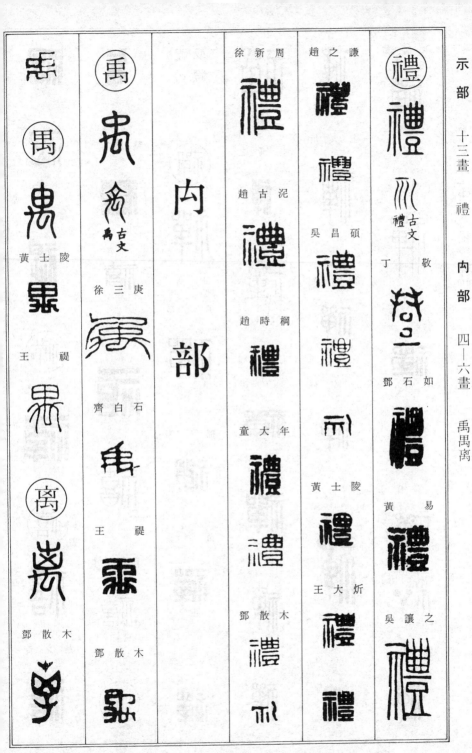

示部　十三畫　禮

趙之謙

吳昌碩

趙時棡

黃士陵

王大炘

吳讓之

徐新周

趙古泥

童大年

鄧散木

禮 古文

丁　敬

鄧石如

黃　易

吳讓之

内部

内
部

禹 (古文)

徐三庚

齊白石

王　禔

鄧散木

忠

禺

黃士陵

王　禔

鄧散木

离

鄧散木

禾部

禾

丁　敬

徐　新　周

趙　古　泥

趙　時　棡

錢　松

陳　師　曾

王　褆

趙　之　琛

趙　之　謙

錢　　松

吳　昌　碩

黃　士　陵

齊　白　石

秀

丁　敬

趙　之　琛

錢　　松

胡　震

陳　祖　望

711

趙 懿	吳讓之		漢康安	齊白石	徐三庚

陳豫鍾

陳祖望

錢 松

陳鴻壽

屠 倬

趙之琛

丁 敬

鄧石如

黃 易

趙古泥

趙時棡

王 禔

鄧散木

趙之謙

吳昌碩

徐新周

徐三庚

黃士陵

王大炘

趙古泥

趙時棡

陳師曾

黃易

徐楙

徐三庚

吳昌碩

童大年

陳師曾

王禔

鄧散木

齊白石

趙古泥

趙時棡

黃士陵

王大炘

徐新周

趙之謙

吳昌碩

王 禔

鄧 散 木

徐 三 庚

黃 士 陵

趙 之 謙

王 大 炘

徐 新 周

吳 昌 碩

奚 岡

陳 鴻 壽

趙 之 琛

籀文不省

丁 敬

蔣 仁

鄧 石 如

黃 易

王 禔

錢 松

吳 讓 之

禾部　四—五畫　秋科采秣秦

陳豫鍾

吳讓之

徐三庚

王禔

鄧散木

齊白石

徐三庚

黃易

本は餘に作る

齊白石

籀文秦

从秝

曾師陳

王禔

黃士陵

齊白石

趙古泥

趙時棡

童大年

陳師曾

王禔

鄧散木

王禔	趙之琛			徐新周	
	吳昌碩	陳祖望	齊白石	齊白石	吳昌碩
齊白石	趙時棡	濮康安	王禔	趙古泥	
	趙之琛	趙之琛		趙時棡	黃士陵
奚岡	齊白石	陳鴻壽	鄧散木		

陳豫鍾

陳鴻壽

屠　倬

陳祖望

徐　三　庚

吳　昌　碩

黃　士　陵

王　大　炘

徐　新　周

趙　古　泥

趙　時　棡

童　大　年

陳　師　曾

王　　禔

鄧　散　木

本は釋に作る

錢　　松

濮　康　安

稚

本は釋に作る

趙　之　琛

錢　　松

稚

稜

本は稜に作る

齊　白　石

鄧　散　木

徐　三　庚

吳讓之	鄧散木	黃士陵		陳鴻壽	楊與泰
	趙之謙	鄧散木		趙之琛	
	趙之琛			趙之琛	
		吳昌碩	古文稷省	趙之謙	
		黃士陵	趙之琛		鄧散木
		蔣仁			
吳昌碩		齊白石	吳昌碩	黃士陵	
	趙之琛	趙之琛			

稼	稽	稾	穀
趙古泥	趙之琛	王禔	吳昌碩
趙時棡	徐三庚	鄧石如	王大炘
王禔	吳昌碩	黃易	徐新周
鄧散木		陳豫鍾	陳師曾
			徐三庚
			趙之謙

王禔
趙之琛
吳讓之
黃士陵
齊白石

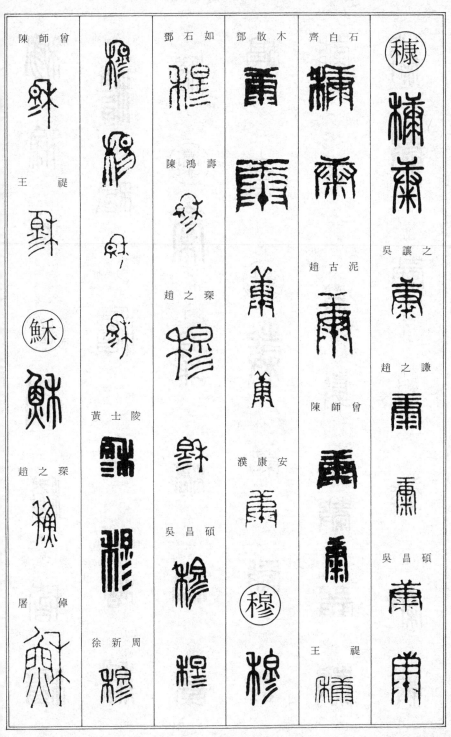

陳師曾　王禔　趙之琛　屠倬

鄧石如　陳鴻壽　趙之琛　黃士陵　徐新周

鄧散木　陳鴻壽　趙之琛　吳昌碩

齊白石　趙古泥　陳師曾　濮康安

吳讓之　趙之謙　陳師曾　王禔

吳昌碩

禾部

徐三庚

吳昌碩

鄧散木

趙之琛

屠偉

吳昌碩

童大年

陳師曾

王緹

安康濮

穎

丁敬

鄧散木

吳讓之

徐三庚

趙之謙

黃士陵

穗

禾の或體

穜

吳讓之

趙古泥

稼

趙之琛

穠

本は襛に作る

穴

部

穴部　四—十一畫

穿突窗窠窩窮窳窺窓

黄士陵

王褆

突

徐三庚

黄士陵

鄧散木

窗

文古

鄧石如

黄易

趙之琛

吳昌碩

王大炘

王褆

鄧散木

窠

黄士陵

窩
本は窠に作る

窮
本は窮に作る

趙之謙

黄士陵

窳

吳昌碩

窺

吳昌碩

窓

徐三庚

趙時棡

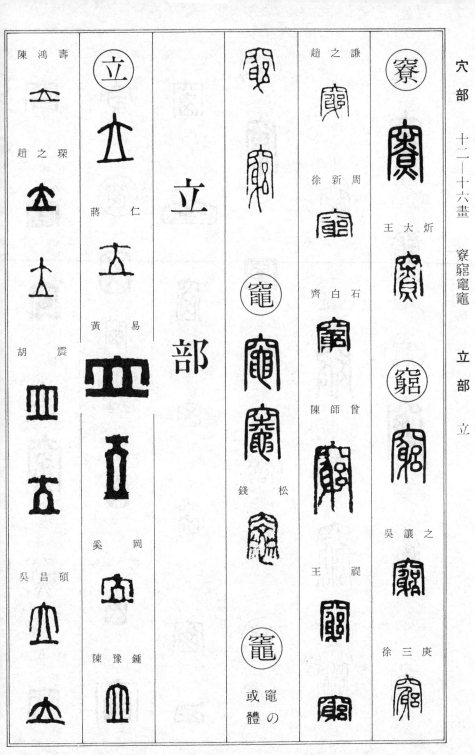

陳鴻壽

趙之琛

胡震

吳昌碩

蔣　仁

黃　易

奚　岡

陳豫鍾

⬤立

立

部

趙之謙

徐新周

齊白石

陳師曾

錢　松

⬤竈

王　禔

⬤竈
竈の
或體

王大炘

⬤竈

吳讓之

徐三庚

黃士陵

王大炘

徐新周

齊白石

陳師曾

王禔

鄧散木

濮康安

竝の
或體

趙之謙

王大炘

濮康安

吳讓之

錢松

趙之謙

吳昌碩

黃士陵

王大炘

齊白石

趙古泥

王禔

鄧散木

725

陳祖望　　　　　　陳豫鍾　　鄧石如

趙之謙　　　楊與泰　　　　陳鴻壽

吳昌碩　　　徐三庚　　　吳讓之　　　　黃易　　　丁敬

錢松

趙之琛

胡震　　　　　　　　　　　蔣仁

齊白石

童大年

趙古泥

陳師曾

王大炘

鄧散木

漢康安

陳師曾

王禔

黃士陵

徐新周

趙時棡

陳師曾

童（圈）

福文童 中與韇中同从廿廿以爲古文疾字

趙之琛

吳昌碩

徐新周

童大年

趙之謙

濮康安

端（圈）

丁敬

黃易

吳讓之

徐三庚

趙之謙

黃士陵

竛（圈）

王大炘

徐新周

齊白石

陳師曾

王褆

𡓝（圈）

鄧石如

徐三庚

童大年

陳師曾

鄧散木

競（圈）

竹部

竹

丁　敬

奚　岡

吳　讓之

陳豫鍾

錢　松

鄧石如

趙之琛

黃　易

徐三庚

鄧　散　木

趙之琛

黃士陵

齊白石

陳師曾

王　禔

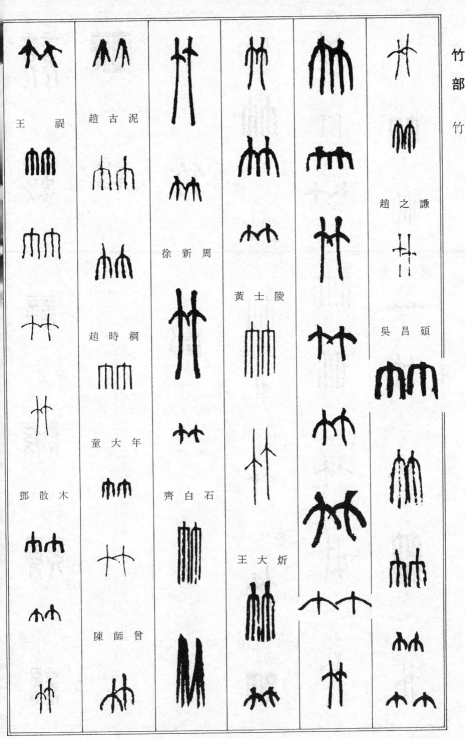

王　禔

趙　古　泥

徐　新　周

黃　士　陵

趙　之　謙

趙　時　棡

吳　昌　碩

童　大　年

齊　白　石

鄧　散　木

王　大　炘

陳　師　曾

漢康安

黃士陵

齊白石

陳鴻壽

年大童

丁　敬

陳師曾

趙之琛

王　禔

陳祖望

徐三庚

黃士陵

吳昌碩

吳讓之

齊白石

笘

趙古泥

笈
本は極
に作る

鄧石如

吳昌碩

趙時棡

黃士陵

笏

笑

鄧石如

黃　易

趙之琛

徐三庚

吳昌碩

齊白石

趙古泥

陳師曾

鄧散木

徐三庚

笘

笙

趙之琛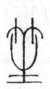

趙之琛

吳讓之

徐三庚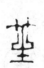

吳昌碩

王大炘

徐新周

齊白石

趙古泥

童大年

陳師曾

王　褆

鄧散木

笛

篴に通じて使用される

竹部

五畫

笛笙符第范

年大童

趙之琛

陳鴻壽

趙之琛

錢松

趙之琛

楊與泰

王大炘

齊白石

鄧散木

趙古泥

陳師曾

王禔

鄧散木

鄧散木

趙之謙

黃士陵

趙之琛

錢松

趙之謙

黃士陵

齊白石

趙之琛

吳讓之

王禔

鄧散木

濮康安

笠

范	筆	等	筑	答

徐三庚

王大炘

趙時棡

鄧散木

⊙筆

丁敬

鄧石如

奚岡

趙之琛

徐三庚

齊白石

趙古泥

吳昌碩

黃士陵

徐新周

齊白石

鄧散木

趙時棡

童大年

王禔

齊白石

王禔

鄧散木

鄧散木

濮康安

⊙等

趙之琛

⊙筑

趙之琛

⊙答
本は苔
に作る

徐三庚	黃士陵	趙懿	王褆	本は箸に作る	齊白石
		吳昌碩	鄧散木	丁敬	鄧散木
錢松	趙古泥		笒	黃易	濮康安
		黃士陵	王大炘	徐三庚	黃易
吳昌碩	蔣仁 黃易	童大年	筋	黃士陵	箇

735

箇

陳　豫　鍾

齊　白　石

鄧　散　木

篓

丁　　敬

陳　豫　鍾

趙　之　琛

齊　白　石

徐　三　庚

趙　之　謙

吳　昌　碩

黃　士　陵

齊　白　石

趙　古　泥

鄧　散　木

濮　康　安

箋

篓の
或體

箕

古文
箕省

亦古
文箕

亦古
文箕

箕籒
文

箕籒
文

丁　　敬

蔣　　仁

趙　之　琛

吳　讓　之

吳昌碩

王禔

齊白石

徐三庚

鄧散木

黃士陵

趙古泥

趙之謙

黃士陵

鄧散木

吳昌碩

趙古泥

王大炘

黃易

童大年

鄧散木

徐新周

陳師曾

徐三庚

吳讓之

錢　松

吳昌碩

濮康安

箸

趙之謙

黃士陵

王大炘

徐新周

齊白石

趙古泥

黃易

吳讓之

錢　松

吳昌碩

徐三庚

濮康安

錢　松

丁　敬

蔣　仁

吳讓之

錢　松

王　禔

鄧散木

738

徐三庚	篆	趙時棡	鄧散木	篁	趙時棡
吳昌碩	丁　敬	鄧散木	範	鄧石如	童大年
黃士陵	黃　易	趙之琛	鄧石如	趙之琛	王　禔
	趙之琛	濮康安	吳昌碩		鄧散木
	錢　松		齊白石	童大年	
				王　禔	

齊白石

王禔

鄧散木

篇

周新徐

趙時棡

陳師曾

王禔

篠

本は筱に作る

篝

彗の或體

篠

黃士陵

王大炘

齊白石

趙時棡

王禔

篏の或體

齊白石

趙時棡

篤

吳昌碩

周新徐

周新徐

匧の或體

築

古文

吳昌碩

吳昌碩

簾の或體

竹部　十一—十二畫　簃篷簽簠簡簧簪簫

鄧散木

古文籃从亡飢

古文籃或从軌

亦古籃　丈籃

吳讓之

吳昌碩

黃士陵

趙時棡

趙時棡

篆

笛に通じて使用される

籤

趙時棡

王禔

簡

吳昌碩

陳師曾

王禔

黃士陵

鄧散木

齊白石

吳昌碩

陳師曾

王禔

鄧散木

簧

鄧散木

簪　先の俗體

簫

鄧石如

趙古泥	陳師曾	黃士陵	吳讓之	吳讓之
			吳讓之	趙之琛
	趙之謙		徐三庚	徐三庚
趙時棡		王大炘		吳昌碩
	吳昌碩		吳昌碩	
王禔		趙時棡	趙時棡	陳鴻壽
	黃士陵			齊白石
	王大炘	童大年		趙之琛

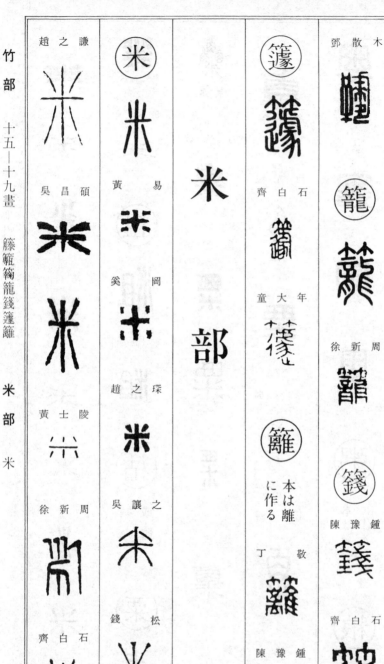

竹部

十五―十九畫

籐籤籥籠籛籧籬

米部　米

趙之謙

吳昌碩

黃士陵

徐新周

齊白石

黃　易

奚　岡

趙之琛

吳讓之

錢　松

米

部

篷

齊白石

童大年

籬
に本は離
作る

丁　敬

陳豫鍾

鄧散木

籠

徐新周

籧

籛

陳豫鍾

齊白石

吳昌碩

陳師曾

籥

趙古泥

籤

743

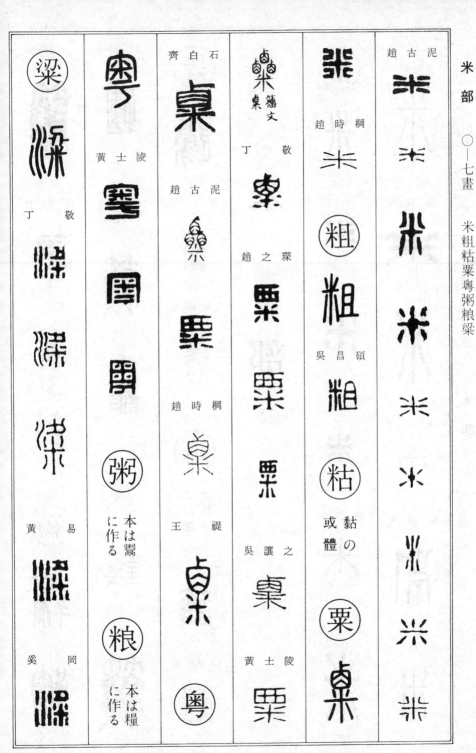

趙古泥

趙時棡

趙古泥

齊白石

丁　敬

趙之琛

趙時棡

王　禔

丁　敬

黃士陵

吳昌碩

吳讓之

黃士陵

黃　易

奚　岡

粥
本は鬻
に作る

糧
本は糧
に作る

黏の
或體

籀文

梁

744

鍾　豫　陳	如　石　鄧	圓	碩　昌　吳	泥　古　趙	曾　師　陳
	石　白　齊	庚　三　徐	陵　士　黃		褆　　　王
壽　鴻　陳		圓		柟　時　趙	
庚　三　徐	仁　　　蔣	岡　　　奚	周　新　徐	年　大　童	木　散　鄧
曾　師　陳	泥　古　趙	謙　之　趙	石　白　齊		
		粲			

745

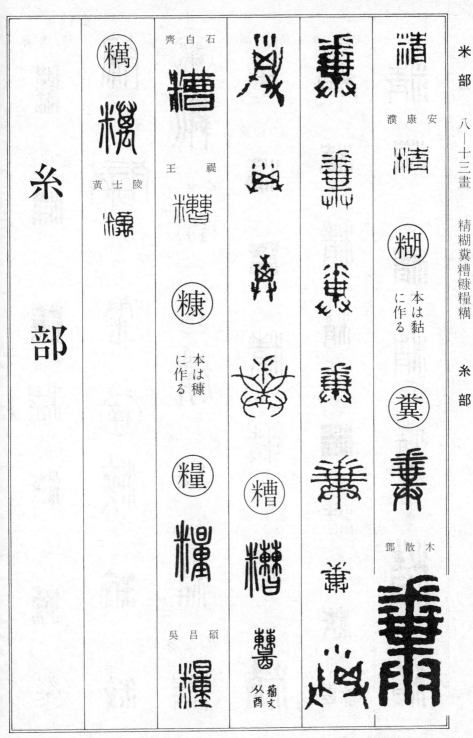

米部

八—十三畫

精糊糞糟糠糧構

糸部

糸

部

黃士陵

齊白石

王禔

糠

本は穔
に作る

糧

吳昌碩

安康濮

糊

本は黏
に作る

糞

鄧散木

糟

籀文
从酉

鄧石如

陳鴻壽

趙之琛

徐新周

陳師曾

王褆

鄧散木

陳師曾

鄧散木

濮康安

王褆

趙之琛

吳讓之

吳昌碩

徐新周

齊白石

趙古泥

籀文系
從爪絲

吳昌碩

趙時棡

王褆

齊白石

趙之謙

糸 古文

趙之琛

齊白石

趙之琛	濮康安	趙 懿	童大年	黃士陵	
			陳師曾		吳讓之
徐三庚	齊白石	吳昌碩	鄧散木	王大炘	錢松
				齊白石	徐三庚
吳昌碩	蔣仁	吳昌碩	濮康安		吳昌碩
徐新周	黃易	黃士陵		趙古泥	

趙古泥	趙時棡		鄧石如	吳讓之	齊白石
鄧散木		陳豫鍾		楊與泰	趙古泥
	錢松			吳昌碩	趙時棡
		趙之琛			陳師曾
齊白石			黃易	黃士陵	王禔
	丁敬		奚岡	徐新周	

本は沙に作る

素

齊白石

黃士陵

錢松　丁敬

鄧散木

漢康安

童大年

王大炘

陳祖望　鄧石如

紫

王禔

王大炘

楊與泰　陳鴻壽

鄧散木

紸

徐新周

徐三庚　趙之琛

紘の或體

累　本は紒に作る

鄧散木

吳昌碩

鄧石如

徐新周

750

齊白石

趙古泥

陳師曾

王褆

陳豫鍾

吳讓之

錢　松

黃士陵

紹　古文

從　邵

丁　敬

鄧石如

紳

吳昌碩

齊白石

紵

王　褆

趙時棡　橺

童大年

細

趙之琛

本は市
に作る

趙之琛

木散鄧

木散鄧

絅

終

古文
終

庚三徐

謙之趙

吳昌碩

徐新周

絃

本は弦
に作る

組

之讓吳

庚三徐

丁　敬

黃士陵

丁　敬

趙時棡

絅

趙之琛

庚三徐

木散鄧

徐三庚

吳昌碩

王大炘

趙古泥

童大年

王　禔

王　禔

結

古文絕象不
連體絕二絲

趙之琛

吳昌碩

752

王禔

齊白石

徐三庚

吳昌碩

趙古泥 泥

趙之琛

鄧散木

趙之琛

織の
或體

趙時棡

趙之謙

徐三庚

絋

童大年

王禔

吳昌碩

絮
絡

絮

王禔

絖

鄧散木

齊白石

王禔

給

吳昌碩

給

丁　敬

黃　易

陳　鴻　壽

趙　之　琛

吳　讓　之

錢　松

趙　之　謙

胡　震

楊　與　泰

徐　三　庚

吳　昌　碩

王　大　炘

黃　士　陵

徐　新　周

齊　白　石

趙　古　泥

754

王 褆	綠	徐新周	陳鴻壽		
鄧散木	濮康安	齊白石	趙之琛	鄧散木	趙時棡
濮康安	綬	趙古泥			
維	黃 易	童大年	徐三庚		童大年
黃 易	徐三庚		吳昌碩	綠	
徐三庚	吳昌碩	鄧散木	黃士陵	陳豫鍾	王 褆

維

吳昌碩

黃士陵

齊白石

童大年

陳師曾

王禔

鄧散木

濮康安

綱

童大年

古文

鄧石如

趙之琛

屠倬

齊白石

童大年

陳師曾

鄧散木

濮康安

网の或體

綴

緋

吳昌碩

綵

本は采に作る

綸

黃易

吳昌碩

齊白石

趙古泥

童大年

756

王禔

鄧散木　　鄧散木　　徐三庚　　　　　　吳昌碩

濮康安

黃士陵

鄧散木

綽 の或體

緤 の或體

丁敬　　　　趙之琛　　　　　　　　趙古泥　　齊白石

黃士陵

趙之琛　　　　　　　徐三庚　　　　　　王禔

陳師曾

錢松　　　　　　　　黃士陵　　　　　　鄧散木

陳祖望

縛

王禔

縢

縣

趙之謙

練

鄧散木

王禔

繎

繁の或體

緯

趙古泥

趙時棡

緱

徐三庚

鄧散木

趙古泥

趙時棡

濮康安

編

吳昌碩

齊白石

趙古泥

趙時棡

陳師曾

王禔

徐三庚

吳昌碩

黃士陵

王大炘

漢康安

鄧散木　散木　木

徐三庚　庚

趙古泥　童大年　王褆　鄧石如　黃易　趙之琛

吳昌碩

王大炘

鄧散木

王褆

王褆

王褆

趙之謙

王褆

趙之謙

趙古泥

黃士陵

縣縱縺總續繁繆絲織

連
本は
に作る

趙之琛	吳昌碩		齊白石	鄧石如	吳昌碩
織	縡	繞	繡	繩	纏
齊白石	齊白石		王禔	黃易	
織	繞	繡		繩	繩
縡	鄧散木		續	奚岡	
	繞	績	繼	繼	
	濮康安		黃士陵	陳鴻壽	王大炘
徐三庚	繞	續		繩	繩
	繡		趙之琛	趙之琛	齊白石
綺	繡		繩	繩	繩
	陳豫鍾		陳祖望	趙古泥	
	繞	繡	繩	繩	繩

吳讓之

趙古泥

童大年

陳師曾

鄧散木

齊白石

古文績从庚貝臣鉉
等曰今俗作古行切

繢
に作る

續

續

古文纈
从庚貝臣鉉

松

錢

徐三庚

吳昌碩

黃士陵

齊白石

篹

黃　易

陳師曾

王禔

繼

古文繼反
繼爲繼

徐三庚

齊白石

王禔

鄧散木

繭

古文繭
从糸見

趙時棡

王禔

繩

繫

繫

丁　敬

761

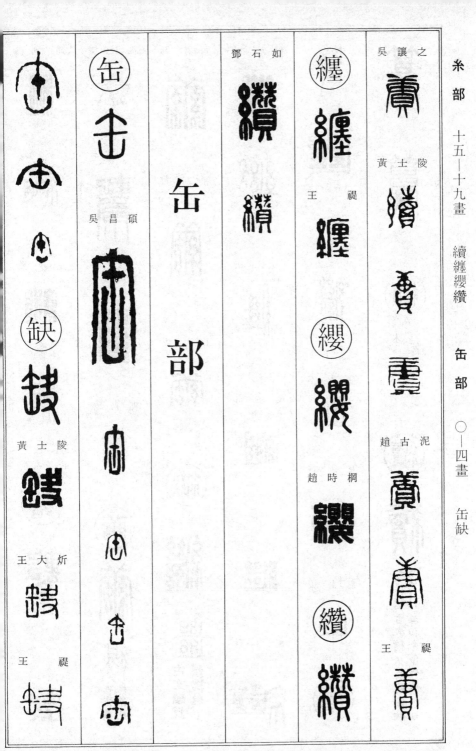

鄧石如

吳昌碩

缶
部

吳讓之

黃士陵

趙古泥

王　褆

王　褆

趙時棡

黃士陵

王大炘

王　褆

木 散 鄧

吳 昌 碩

王 禔

櫺 の
或 體

纍

网部

网 部

网

网 古文

网 籀文

黃 士 陵

趙 時 棡

陳 豫 鍾

鄧 散 木

网 の
或 體

趙 時 棡

陳 豫 鍾

安 康 濮

罷

黃 易

趙 時 棡

罝

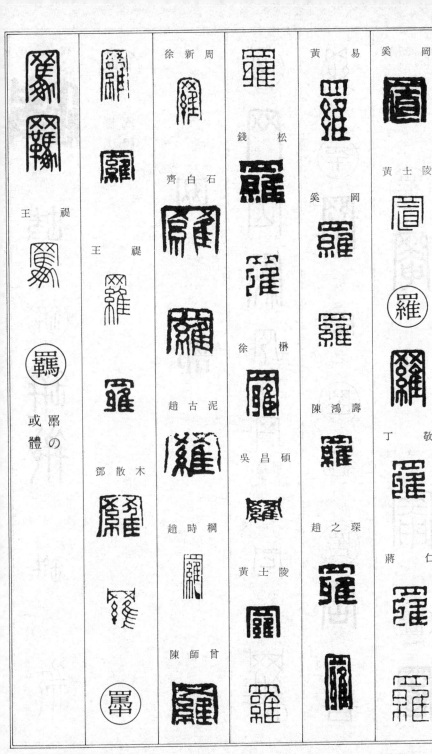

置羅罢羇

周新徐

錢松

齊白石

王禔

鄧散木

黃易

奚岡

錢松

奚岡

徐楙

陳鴻壽

吳昌碩

趙之琛

黃士陵

岡奚

黃士陵

羅

丁敬

蔣仁

王禔

羈

罢の
或體

趙古泥

趙時棡

陳師曾

罢

吳昌碩	美	趙古泥	趙之謙	羊		羊部
	黃　易	童大年	吳昌碩	趙之琛		部
	陳鴻壽	陳師曾		吳讓之		
黃士陵	趙之琛	王　褆		錢　松		
王大炘	吳讓之		黃士陵	楊與泰		
徐新周		鄧散木		徐三庚		
齊白石	徐三庚					

丁 敬
屠 倬
趙之琛
吳昌碩
黃士陵
徐新周

齊白石
王 禔

趙古泥
趙時棡
王 禔
鄧散木
濮康安

吳昌碩
齊白石

義の古文

羣

陳鴻壽
徐三庚
鄧散木
齊白石

趙時棡
陳師曾
王 禔
鄧散木

766

羊部 七一十五畫 義義羹屩

羽部 ○一四畫 羽罜翁

翁

趙古泥

陳師曾

王褆

蔣仁

鄧散木

丁敬

蔣仁

鄧石如

奚岡

羽

蔣仁

徐三庚

吳昌碩

王大炘

齊白石

羽部

義

王褆

羹 鸑の或體

屩

黃士陵

齊白石

趙古泥

陳師曾

王褆

鄧散木

罜雩の或體

齊白石

王大炘

趙　懿

吳昌碩

陳鴻壽

徐三庚

吳讓之

徐新周

趙之謙

黃士陵

錢松

趙古泥

| 年大童 | 曾師陳 | 王　褆 | 鄧散木 |

| 安康漢 | 黃士陵 | 趙之琛 |

| 吳昌碩 | 黃士陵 | 齊白石 | 趙古泥 |

狆

翊

翌

本は翊
に作る

黃　易		黃士陵	錢　松	齊白石	翏
陳豫鍾	黃士陵	王大炘	陳祖望	童大年	黃士陵
徐三庚	鄧散木	齊白石	徐三庚	王　禔	
趙之謙		王　禔	吳昌碩	鄧散木	丁　敬
吳昌碩	翠	鄧散木		濮康安	趙之琛
黃士陵	蔣　仁	翕	翔	翔	趙之謙

770

丁　敬

黃　易

趙時楣

趙古泥

徐三庚

吳昌碩

黃士陵

王　禔

徐新周

吳讓之

蔣　仁

徐新周

陳師曾

齊白石

陳師曾

鄧散木

鍾 豫 陳
趙之琛

松 錢
楊與泰
徐三庚
黃士陵
趙之謙

吳 昌 碩
王 禔
齊白石
趙古泥

王大炘
趙時棡
徐新周

濮康安
吳昌碩

鄧散木

吳讓之

772

老

老部

老
部

耀

本は燿
に作る

齊白石

吳讓之

鄧散木

翼

齊白石

徐三庚

丁敬

趙時棡

趙古泥

鄧石如

鄧石如

吳昌碩

王禔

黃易

鄧散木

徐新周

鄧散木

陳鴻壽

老部

趙　懿
徐三庚
吳昌碩

吳讓之
趙之謙
錢　松
胡　震

奚　岡
陳豫鍾
趙之琛

黃士陵
王大炘

徐新周
齊白石

老		考	者		

齊白石

岡

徐三庚

童大年

鄧散木

仁蔣

奚　岡

趙之謙

濮康安

陳鴻壽

吳昌碩

陳師曾

鄧石如

吳讓之

黃　易

趙之謙

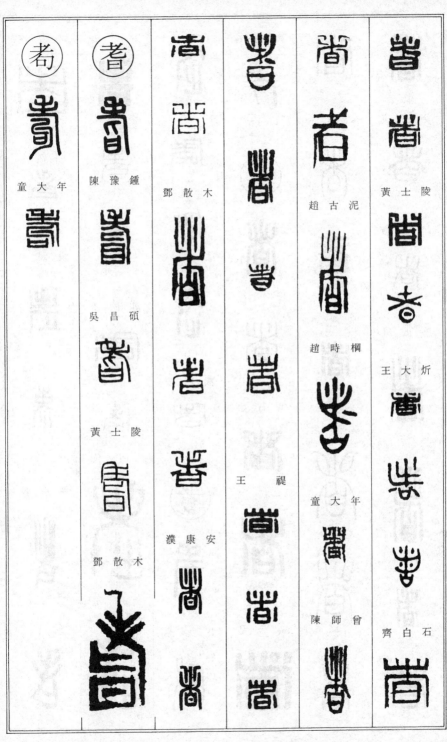

黃士陵

王大炘

齊白石

趙古泥

趙時棡

王　禔

童大年

陳師曾

鄧散木

王　禔

濮康安

陳豫鍾

吳昌碩

黃士陵

鄧散木

童大年

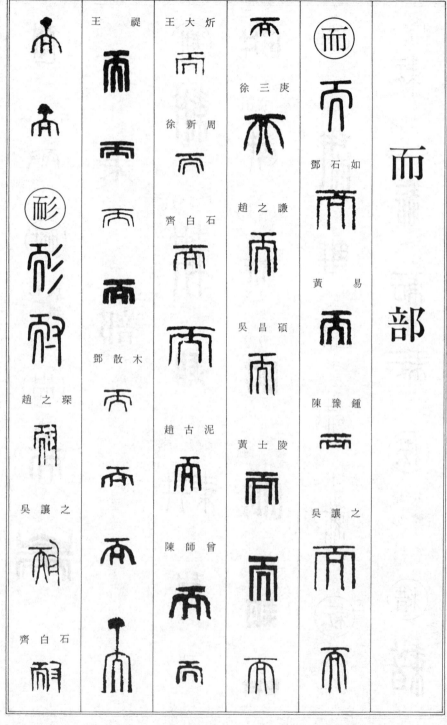

而部

部

王　褆

王　大　炘

徐　三　庚

鄧　石　如

徐　新　周

趙　之　謙

黃　　易

齊　白　石

吳　昌　碩

陳　豫　鍾

鄧　散　木

黃　士　陵

吳　讓　之

趙　古　泥

趙　之　琛

陳　師　曾

吳　讓　之

齊　白　石

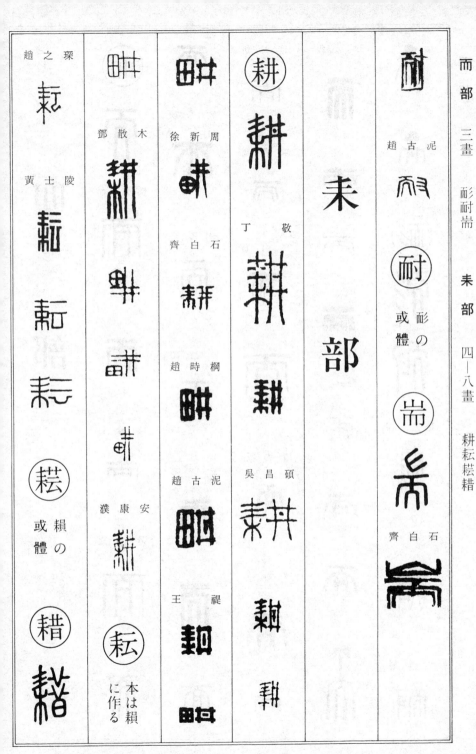

而部

趙古泥

耏の或體

趙古泥

齊白石

耒部

耒

部

丁　敬

吳昌碩

徐新周

齊白石

趙時棡

趙古泥

王　禔

木散鄧

濮康安

本は賴に作る

趙之琛

黃士陵

賴の或體

周新徐	趙之琛		木散鄧	庚三徐	褆王
齊白石	吳讓之	耳部		敬丁	耦
童大年	吳昌碩			趙之琛	
陳師曾	黃士陵		黃士陵	木散鄧	
			童大年	賴	

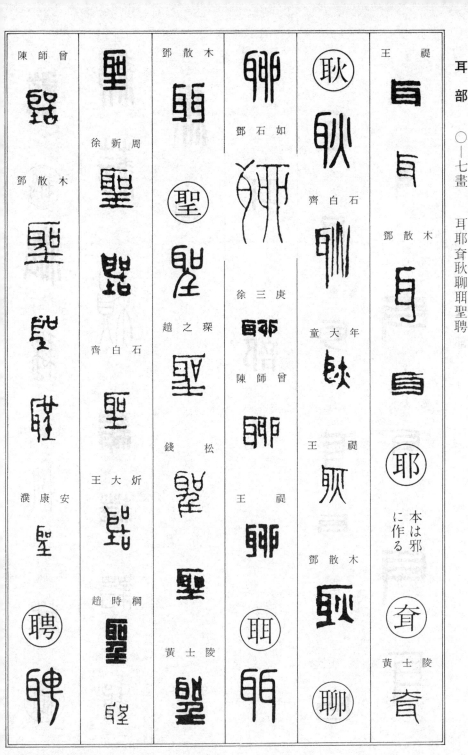

耳部

耳耶耷耿聊聑聖聘

陳師曾　鄧散木　濮康安

徐新周　齊白石　王大炘　趙時棡

鄧散木　鄧石如　趙之琛　錢松　黃士陵

鄧石如　徐三庚　陳師曾　王禔

耿　齊白石　童大年　王禔　鄧散木

王禔　鄧散木　本は邪に作る　黃士陵

780

楊與泰　濮康安　趙之琛　　　聚　　丁　敬

齊白石　瑨　古文　錢　松　王大炘　趙之琛　黃　易

聞の

王　禔　聯　吳昌碩　王　禔　吳讓之　黃士陵

聰　趙之琛　齊白石　聞　吳昌碩　趙古泥

　　　　　　　　　從昏　聞古文　趙時棡

王　禔　　　鄧散木　鄧石如　　　鄧散木

聱

781

齊白石

趙古泥

黃士陵

錢　松

徐三庚

徐新周

陳鴻壽

趙之琛

吳讓之

徐三庚

鄧石如

黃　易

岡　奚

濮康安

齊白石

王　禔

鄧散木

趙古泥

趙時棡

王褆

鄧散木

吳昌碩

徐新周

齊白石

吳讓之

錢松

趙懿

徐三庚

黃易

陳豫鍾

陳鴻壽

趙之琛

齊白石

徐三庚

黃士陵

黃士陵

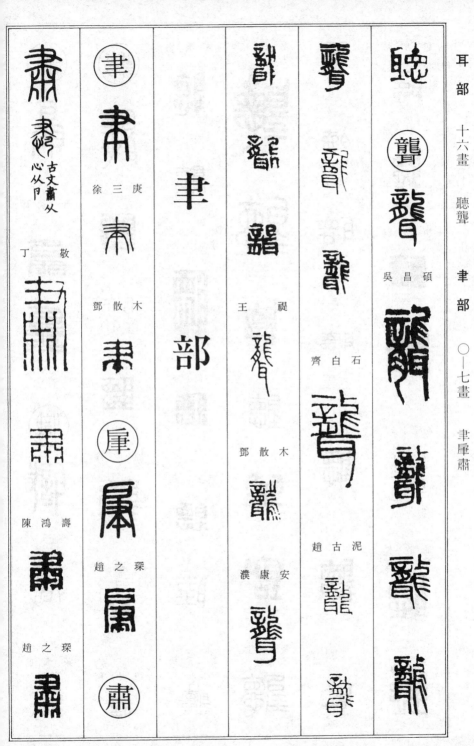

聽聾

吳昌碩

齊白石

鄧散木

趙古泥

濮康安

王禔

徐三庚

鄧散木

趙之琛

丁敬

陳鴻壽

趙之琛

聿部

肉 部

周 新 徐
趙 時 楜

黃 易
齊 白 石
趙 時 楜

安 康 濮
黃 士 陵
年 大 童
曾 師 陳

禔 王

冑
古文

黃 易
齊 白 石
濮 康 安

鄧 散 木
吳 昌 碩

肖
肝

785

趙之謙

吳昌碩

趙古泥

陳師曾

鄧散木

肱
或左
體の

本は胃
に作る

齊白石

狀

古文
狀

亦古
文
狀

楊與泰

黃　易

陳鴻壽

陳祖望

肎
匃の
或
體の

肯

黃士陵

趙古泥

陳師曾

王　禔

籀文肬
從黑

肚

鄧石如

肥

趙之琛

吳昌碩

肝

陳豫鍾

黃士陵

齊白石

鄧散木

吳讓之	胡 丁敬 蔣仁 奚岡 陳豫鍾 趙之琛	齊白石 胎 趙古泥 童大年 胈 王禔	陳師曾 育 鄧散木 肺 黃士陵 背	徐新周 齊白石 趙古泥 趙時棡	育 趙之琛 吳讓之 徐三庚 吳昌碩
錢松					

徐三庚

胡　震

吳昌碩

趙之謙

齊白石

童大年

王　禔

黃士陵

鄧散木

鄧散木

吳昌碩

濮康安

胸

胤

胡

胥

本は匈に作る

能

仁　蔣

鄧石如

黄易

陳鴻壽

趙之琛

吳讓之

趙之謙

吳昌碩

黄士陵

王大炘

徐新周

齊白石

王禔

趙古泥

童大年

陳師曾

本は脚に作る

脈

蚔の或體

脊

木散　鄧

岡　奚

吳昌碩

脚

本は脚に作る

脩

岡　奚

徐三庚

王大炘

陳師曾

丁敬

陳豫鍾

黃士陵

腰
本は要
に作る

腳

奚岡

王禔

濮康安

腋
本は亦
に作る

腐

腔

鄧散木

齊白石

趙古泥

王禔

脫

徐新周

齊白石

趙古泥

吳昌碩

王大炘

790

趙之琛
吳讓之
黃士陵
徐新周
齊白石

周新徐
王禔
呂の篆文
古文騰从广从束束亦聲

黃士陵
王禔
臚の籀文
膚
鄧散木

徐新周
趙古泥
齊白石
錢松

趙懿
徐三庚
黃士陵
齊白石
鄧散木

吳昌碩
膾籀文
趙懿
吳昌碩

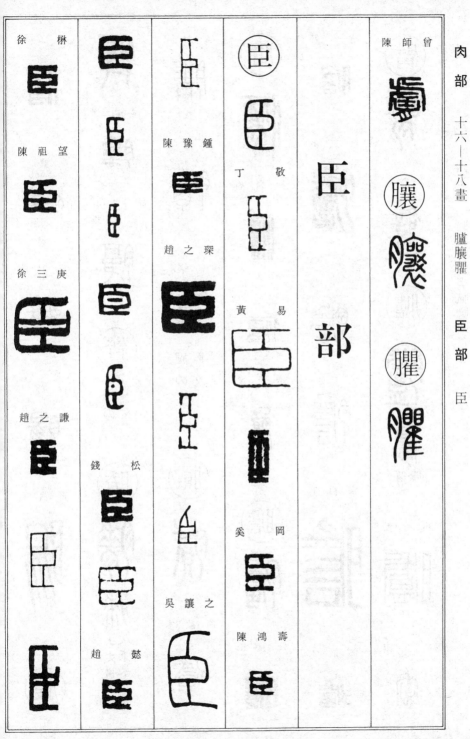

陳師曾

陳豫鍾

趙之琛

丁　敬

黃　易

奚　岡

陳鴻壽

吳讓之

錢　松

趙　懿

徐　楙

陳祖望

徐三庚

趙之謙

黃士陵

鄧散木

趙古泥

趙時棡

吳昌碩

篆文

籀文
从首

趙之謙

陳師曾

徐新周

吳昌碩

徐新周

趙時棡

齊白石

濮康安

王禔

黃士陵

童大年

鄧散木

奚岡

趙之琛

吳讓之

徐三庚

徐新周

趙時棡

王禔

鄧散木

齊白石

濮康安

藏
文籀

丁敬

陳鴻壽

黃易

趙之琛

陳豫鍾

吳讓之

吳昌碩

胡震

陳祖望

趙之謙

楊與泰

徐三庚

錢松

黃士陵

趙古泥

趙時棡

徐新周

王大炘

齊白石

黃士陵

王大炘

徐新周

趙時棡

易 黃

趙之琛

徐三庚

吳昌碩

安康漢

木散鄧

褆王

年大童

陳師曾

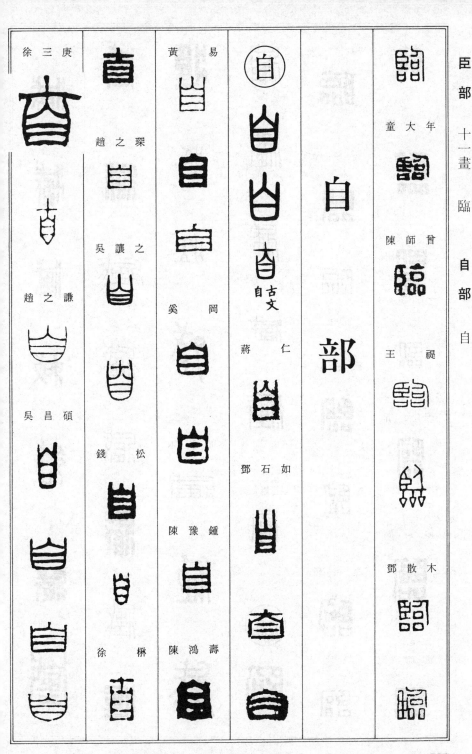

自部

徐三庚
趙之琛
吳讓之
趙之謙
吳昌碩

黃易
奚岡
錢松
徐楙

自 古文
蔣仁
鄧石如
陳豫鍾
陳鴻壽

童大年
陳師曾
王禔
鄧散木

黃士陵	齊白石	陳師曾	濮康安	黃士陵	趙之謙
					黃士陵
王大炘		王褆		王褆	
	趙古泥			鄧散木	鄧散木
徐新周	趙時棡	鄧散木	趙之琛		
	童大年		趙之謙		

至 部

臺	齊白石	陳師曾	錢 松	至
		王 禔	吳昌碩	至 古文
				奚 岡
錢 松			黃士陵	
	鄧散木	致		陳豫鍾
徐三庚			徐新周	
		徐三庚	齊白石	陳鴻壽
王大炘	臺			
				吳讓之
徐新周	趙之琛	徐新周	童大年	

齊白石

童大年

鄧散木

丁敬

鄧石如

屠倬

吳讓之

錢松

吳昌碩

陳鴻壽

篆文臼
从佳臼

趙之琛

徐三庚

錢松

鄧散木

臼部

黃士陵

與
古文

吳昌碩

黃士陵

王大炘

齊白石

趙古泥

徐三庚

趙之謙

陳豫鍾

趙之琛

吳讓之

鄧散木

鄧石如

趙時棡

童大年

陳師曾

王禔

王大炘

徐新周

齊白石

趙古泥

趙之謙

吳昌碩

黃士陵

王大炘

徐新周

丁　敬

鄧石如

吳讓之

趙　懿

舊

徐新周

童大年

王　禔

趙之琛

鄧散木

濮康安

舉

黃士陵

趙時棡

童大年

王　禔

齊白石

陳師曾

濮康安

舌

部

趙之謙

吳昌碩

黃士陵

趙古泥

趙古泥

陳鴻壽

趙之琛

徐三庚

舌

舍

王禔

趙古泥

趙時棡

童大年

童大年
王禔
鄧散木
舞
古文
鄧石如

舜
古文 舞
趙之謙
吳昌碩
趙古泥
趙時棡

舛
部

王大炘

鄧散木
舒
趙之謙
吳昌碩

趙時棡
陳師曾
王禔

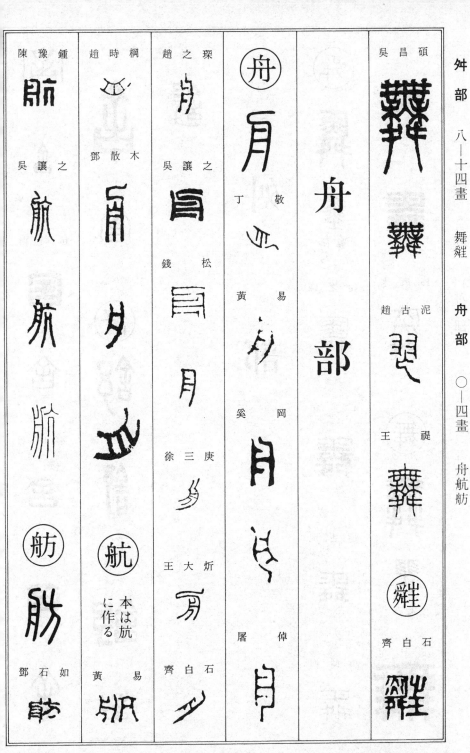

舜部

吳昌碩

趙古泥

王　禔

齊白石

舟部

丁　敬

黃　易

奚　岡

徐三庚

王大炘

屠　倬

齊白石

趙之琛

吳讓之

錢　松

黃　易

王大炘

齊白石

鄧石如

趙時棡

鄧散木

黃　易

本は舫
に作る

陳豫鍾

吳讓之

楊 與 泰	趙 古 泥	黃 士 陵	艘 本は弦 に作る	吳 昌 碩
吳 昌 碩	王 大炘	王 大炘	舸	齊 白 石
	般 从支 古文 般 敬	齊 白 石	吳 昌 碩	王 禔
徐 新 周	丁 敬	王 禔	趙 時棡	舲
齊 白 石	奚 岡	鄧 散 木	童 大 年	蔣 仁
			船	陳 豫 鍾

舟部

趙之琛

吳讓之

黃士陵

徐新周

齊白石

造の古文

艇

趙之琛

王禔

艦

本は檻に作る

吳讓之

黃士陵

艮部

良

良 古文

良 亦古 文良

亦古 文良

丁敬

奚岡

陳豫鍾

吳昌碩

良

艕

陳師曾

鄧散木

色

古文

丁敬

鄧石如

易黃

吳昌碩

色部

部

籀文艱
从喜

鄧散木

木散鄧

安康濮

艱

泥古趙

棡時趙

褆王

809

艸
部

黃士陵

陳祖望

徐三庚

吳昌碩

王大炘

奚岡

陳豫鍾

陳鴻壽

吳讓之

屠倬

錢松

趙之琛

丁敬

鄧石如

黃易

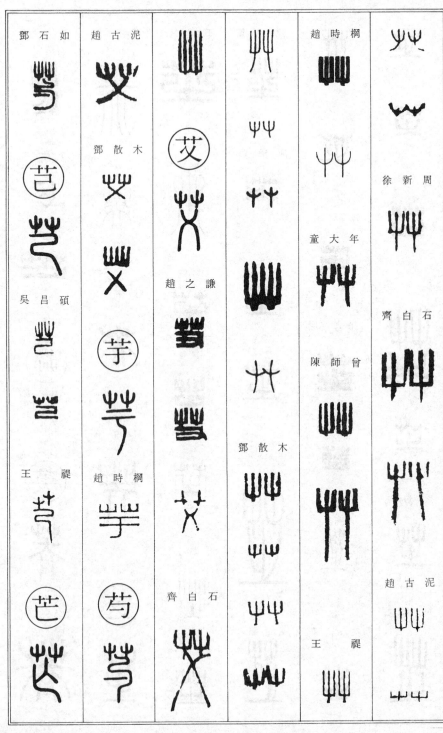

鄧石如　趙古泥　　　　　　趙時棡

鄧散木

吳昌碩　　　　趙之謙　　童大年

王禔　　趙時棡　　　　陳師曾

徐新周

齊白石

鄧散木

齊白石　　王禔

趙古泥

陳師曾

鄧散木

卉の本字

芙

芝

徐三庚

黃士陵

徐新周

齊白石

丁敬

陳鴻壽

趙之琛

黃易

陳豫鍾

陳鴻壽

趙之琛

吳讓之

吳昌碩

錢松

徐三庚

吳昌碩

黃士陵

王大炘

徐新周

齊白石

王大炘

徐新周

齊白石

王禔

趙之琛

趙之謙

吳昌碩

陳祖望

徐三庚

黃士陵

丁　敬

蔣　仁

黃　易

陳鴻壽

鄧散木

濮康安

陳鴻壽

趙古泥

趙古泥

童大年

陳師曾

王禔

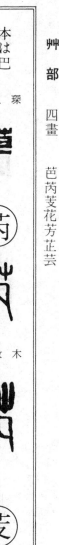

本は巴
に作る

趙之琛

芮

鄧散木

芰

吳昌碩

黄士陵

花
本は華
に作る

芳

徐三庚

鄧石如

黄易

趙之琛

徐三庚

黄士陵

王禔

鄧散木

齊白石

趙古泥

陳師曾

王禔

王禔

鄧散木

芷
本は莖
に作る

徐三庚

王禔

陳鴻壽

錢松

胡震

吳昌碩

黃士陵

齊白石

若（円囲み）

叕に通じて使用される

吳昌碩

黃士陵

童大年

茗（円囲み）

陳祖望

徐三庚

苔（円囲み）本は淦に作る

吳昌碩

茗（円囲み）

童大年

陳鴻壽

苗（円囲み）

趙之琛

王禔

苑（円囲み）

陳豫鍾

鄧散木

苓（円囲み）

趙懿

趙

吳讓之

吳昌碩

鄧散木

帯 本は市に作る

庚三 徐（徐三庚）

吳昌碩

童大年

王禔

芹（円囲み）

815

丁 敬

鄧石如

黃 易

陳豫鍾

陳鴻壽

趙之琛

吳讓之

徐三庚

吳昌碩

王大炘

徐新周

黃士陵

齊白石

趙古泥

童大年

陳師曾

王 禔

鄧散木

漢康安

苦

鄧石如

趙之琛

吳讓之

趙之謙

吳昌碩

齊白石

趙時棡

陳師曾

王　褆

黃士陵

王大炘

徐新周

吳昌碩

黃　易

趙之琛

徐三庚

齊白石

趙時棡

陳師曾

王　褆

鄧散木

黃士陵

王大炘

徐新周

817

趙之謙　楊與泰　王大炘

徐新周　徐三庚　齊白石

陳師曾　　　　　鄧散木

王禔

黃易

鄧散木　吳讓之　趙之琛

范

趙之琛

錢松

鄧散木

漢康安

苹

吳昌碩

818

丁　敬

黃士陵

趙之琛

黃士陵

趙古泥

趙時棡

黃士陵

趙之琛

鄧散木

趙之謙

蔣　仁

趙之琛

趙之琛

丁　敬

鄧石如

趙之琛

趙時棡

王　禔

鄧散木

茅

苟

古文半
不省

屠　倬

吳昌碩

齊白石

趙古泥

鄧散木

趙之琛

王褆

王褆

鄧散木

本は茶に作る
趙之謙

黃士陵

陳師曾

丁敬

陳鴻壽

屠倬

黃士陵

丁敬

本は茫に作る
黃士陵

陳師曾

陳豫鍾

王褆

王褆

王大炘

王褆

820

	齊白石	齊白石	趙之謙	齊白石	
	徐新周	趙古泥		童大年	吳昌碩
	陳師曾			鄧散木	黃士陵
	趙時棡	王禔	奚岡		
	王禔		鄧散木	王禔	
	鄧散木			錢松	
		吳昌碩			

821

王禔	黃士陵	黃易	鄧散木	趙之琛	荻
					鄧散木
					濮康安
鄧散木	徐新周	陳豫鍾	莆	錢松	茶
	齊白石	吳讓之		楊與泰	黃易
若	趙時棡	吳昌碩	王大炘	吳昌碩	齊白石
王禔	王禔		莊	王禔	

艸部

七—八畫

莫莘蓂菊菓菜菀

菓

本は果
に作る

茉

吳昌碩

趙古泥

鄧散木

菀

菊

丁敬

吳昌碩

黄士陵

齊白石

童大年

鄧散木

蓂

趙之琛

齊白石

鄧散木

莘

趙之琛

齊白石

黄士陵

徐新周

齊白石

陳師曾

王禔

陵士黄

莫

趙之琛

錢松

吳昌碩

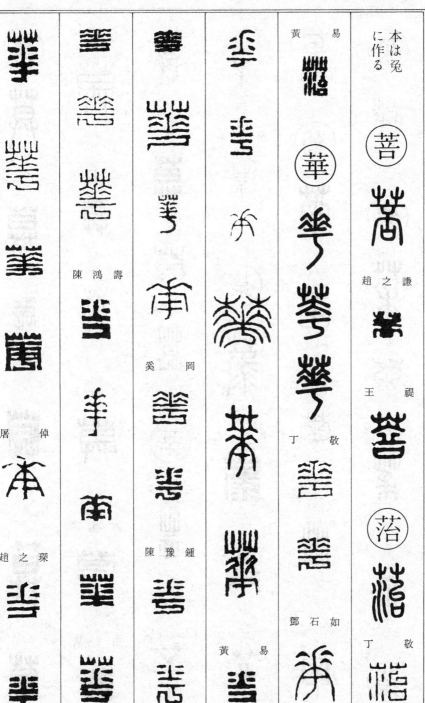

本は菟
に作る

趙之謙

王禔

丁敬

鄧石如

丁敬

黃易

華

丁敬

黃易

陳豫鍾

奚岡

陳鴻壽

屠倬

趙之琛

徐　栐

陳祖望

徐　三　庚

錢　　松

胡　　震

趙　　懿

吳昌碩

趙之謙

吳　讓　之

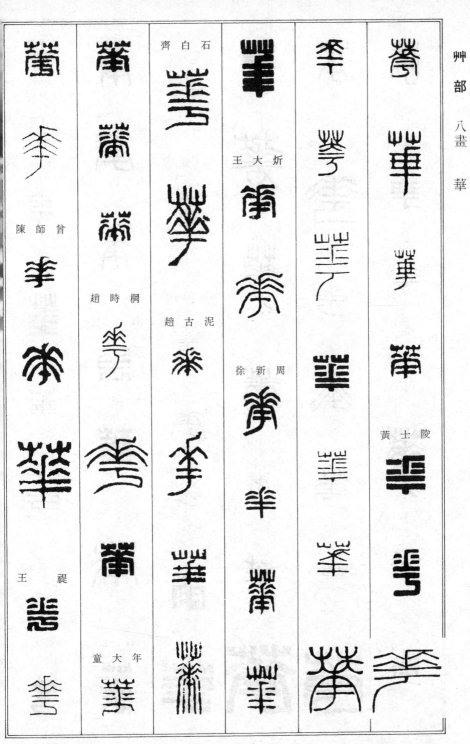

齊白石

陳師曾

趙時棡

趙古泥

王大炘

徐新周

黃士陵

王褆

童大年

趙之琛

丁敬

蔣仁

奚岡

陳豫鍾

本は广
に作る

王禔

黃士陵

趙古泥

本は菱
に作る

濮康安

鄧散木

827

黃　易	舊	吳　讓　之		徐　三　庚	陳　鴻　壽
陳　鴻　壽	吳　昌　碩	黃　士　陵	華	吳　昌　碩	趙　之　琛
趙　之　琛	萊	趙　時　棡	黃　士　陵	王　　禔	
趙　之　謙	蔣　　仁		菽	濮　康　安	吳　讓　之
王　大　炘	鄧　石　如	王　　禔	本は茉に作る		錢　　松
吳　昌　碩		鄧　散　木	萃		

陳鴻壽

陳鴻壽

吳昌碩

趙之琛

徐三庚

黃士陵

齊白石

王褆

徐　琳

王大炘

鄧散木

鄧石如

陳師曾

徐新周

黃士陵

黃　易

濮康安

趙之謙

齊白石	王　禔	趙時棡		趙之謙	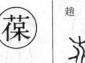
趙古泥		鄧散木		吳昌碩	黃　易
童大年		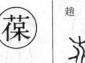 落		黃士陵	趙之琛
鄧散木		陳豫鍾	萱 蕙の或體	王　禔	吳昌碩
	陳鴻壽	楊與泰	葶 本は咢に作る	鄧散木	黃士陵
陳師曾	徐三庚	徐三庚	徐三庚		

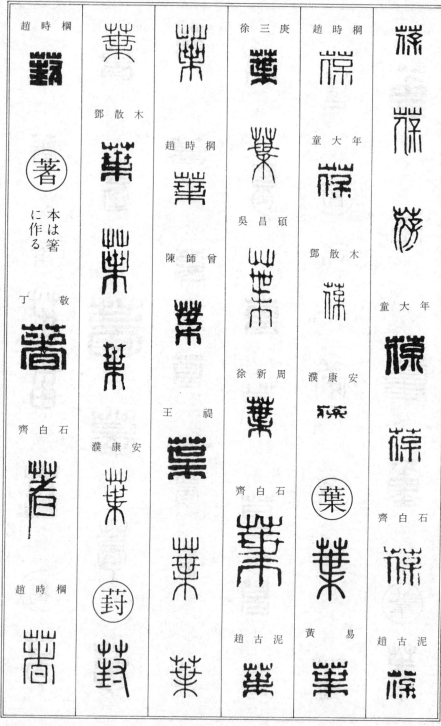

艸部

九畫

葆葉葑著

趙時棡

鄧散木

著
本は箸
にる作

丁敬

齊白石

趙時棡

趙時棡

趙時棡

濮康安

王禔

陳師曾

徐三庚

吳昌碩

徐新周

齊白石

趙古泥

趙時棡

童大年

鄧散木

濮康安

黃易

童大年

齊白石

趙古泥

831

鄧散木

屠卓

趙古泥

徐三庚

濮康安

葡（本は蒲に作る）

童大年

齊白石

菫（本は堇に作る）

徐三庚

黄士陵

王禔

陳師曾

吳昌碩

齊白石

堇

王大炘

鄧散木

徐新周

胡震

齊白石

鄧散木

萹

葛

葡

菫

葦

敬　丁

王　大　炘

鄧　散　木

葭

趙　古　泥

鄧　散　木

葵

屠　倬

吳　昌　碩

陳　鴻　壽

趙　懿

趙　之　琛

齊　白　石

莙

陳　祖　望

莙

蒔

黃　士　陵

胡　震

蒙

徐　三　庚

黃　易

奚　岡

蒔

黃　士　陵

胡　震

蒙

徐　三　庚

王　大　炘

齊　白　石

蒲

趙　之　琛

徐　三　庚

吳　昌　碩

蒲

趙　之　琛

徐　三　庚

吳　昌　碩

833

鄧散木

吳讓之

吳昌碩

齊白石

黃士陵

趙古泥

王禔

濮康安

趙之琛

吳昌碩

王禔

濮康安

趙之琛

陳鴻壽

王大炘

徐新周

陳師曾

王禔

鄧散木

黃易

陳鴻壽

趙之琛

吳讓之

黃士陵

趙古泥

本は衰に作る

蒨

陳豫鍾

蓬

籀文蓬省

丁敬

蔣仁

齊白石

鄧散木

蒴

吳昌碩

濮康安

蓋

吳讓之

蒴

吳昌碩

錢松

錢松

黃士陵

徐新周

齊白石

趙古泥

陳鴻壽

趙之琛

王大炘

蓉

黃易

趙之琛

王禔

齊白石

徐三庚

吳讓之

陳豫鍾

王禔

丁敬

蓴

徐三庚

趙古泥

吳昌碩

蔣仁

吳昌碩

鄧散木

陳鴻壽

趙之琛

王禔

潹

黃士陵

趙之琛

鄧石如

趙之琛

錢松

黃易

鄧散木

836

艸部 十一畫 蓼薆蔎蔗蔚蓁

震 胡震

徐三庚

吳昌碩

黃士陵

濮康安

蔡（蔡）

趙之琛

錢松

陳豫鍾

錢松

黃士陵

王大炘

齊白石

趙古泥

鄧散木

陳祖望

趙之謙

吳昌碩

敬 丁敬

蔗（蔗）

吳昌碩

王禔

蔚（蔚）

蓼（蓼）

陳師曾

薆（薆）

蔎（蔎）

齊白石

趙古泥

童大年

陳師曾

王禔

鄧散木

黃易

屠倬

趙之琛

蔣仁

吳讓之

徐三庚

王大炘

吳昌碩

齊白石

趙古泥

趙時棡

黃士陵

王禔

鄧散木

漢康安
趙古泥

漢康安

趙之琛

吳昌碩

鄧散木

漢康安

蕃

陳豫鍾

吳昌碩

黃士陵

齊白石

丁 敬

奚 岡

齊白石

黃士陵

齊白石

吳昌碩

趙古泥

趙時棡

吳昌碩

王 禔

鄧散木

蔭

鄧石如

齊白石

趙之謙

漢康安

蒽

吳昌碩

王 禔

蕊（圜）
本は芯
に作る

蕙（圜）
本は惠
に作る

吳昌碩

齊白石

古文蕡象形論語曰有
荷臾而過孔氏之門

鄧散木

屠倬

徐新周

齊白石

蕤（圜）

趙之謙

王禔

鄧散木

蕩（圜）

屠倬

徐新周

齊白石

蕪（圜）

吳昌碩

黃士陵

黃士陵

鄧散木

王禔

董（圜）

鄧散木

趙之琛

徐楙

趙之謙

黃士陵

蕭（圜）

丁敬

黃易

陳鴻壽

趙之琛

徐三庚

趙之謙　黃士陵　趙古泥　趙時棡

鄧散木　濮康安

王大炘　王禔　趙之琛　趙之琛

王禔　鄧散木　趙之琛　薇籀文　薇省　濮康安

吳昌碩　王大炘　王禔　鄧散木　濮康安

鄧散木　王禔

丁敬

黃易

陳鴻壽

吳昌碩

黃士陵

齊白石

趙古泥

薑
本は薑に作る

吳昌碩

王大炘

趙之琛

吳昌碩

薳

吳昌碩

王提

薛

黃易

吳讓之

趙古泥

薦

王提

戳

趙之謙

薐
蕙の或體

薩
本は薛に作る

王提

陳師曾

賷

趙之琛

錢松

吳昌碩

吳昌碩	藏	藏	錢　松	吳讓之	蕡
王大炘	錢　松	鄧石如	藍	吳昌碩	黃士陵
		黃　易			蕡
齊白石	陳祖望		徐三庚	黃士陵	蘳
趙時棡	徐三庚	陳鴻壽	吳昌碩	齊白石	鄧散木
	趙之謙	趙之琛		藍	漢康安
童大年			丁　敬	奚　岡	藉

黃士陵

趙古泥

丁　敬

王　禔

徐三庚

王　禔

趙時棡

吳讓之

濮康安

吳昌碩

藤
本は縢
に作る

童大年

錢　松

齊白石

吳昌碩

藝の
或體

王　禔

徐三庚

吳昌碩

齊白石

執の
或體

王大炘

鄧散木

吳昌碩

齊白石

艸部

十五—十六畫

藩藪藕藹藻蘁薑蘄

槲 趙時棡

鄧散木

濮康安

吳昌碩

藕 同字と

陳豫鍾

藹

黃士陵

王大炘

齊白石

鄧散木

藻

趙之琛

錢松

王褆

徐三庚

吳昌碩

趙之琛

王褆

鄧散木

蘁

吳昌碩

趙之琛

吳昌碩

奚岡

趙古泥

蘁

吳昌碩

蘄

奚岡

845

蘆

陳祖望

吳昌碩

趙時棡

鄧散木

蘇

黃易

陳豫鍾

趙之琛

吳讓之

胡震

黃士陵

王禔

王大炘

趙古泥

趙時棡

黃易

王禔

鄧散木

吳昌碩

蘊

本は蘊に作る

黃易

趙之琛

吳昌碩

齊白石

蘋

本は蕷に作る

趙之琛

衕

黃士陵

齊白石

蘇

黄士陵　吳昌碩　胡震　趙之琛

丁敬

鄧石如

黄易

鍾豫陳

卓佝屠

陳祖望

徐三庚

趙之謙

錢松

本は鮮
に作る

徐三庚

吳昌碩

鄧散木

王大炘

陳師曾

蔣　仁

文籟

徐三庚

鄧散木

吳昌碩

童大年

黃士陵

奚　岡

濮康安

陳師曾

徐新周

徐新周

陳鴻壽

王　褆

齊白石

齊白石

趙古泥

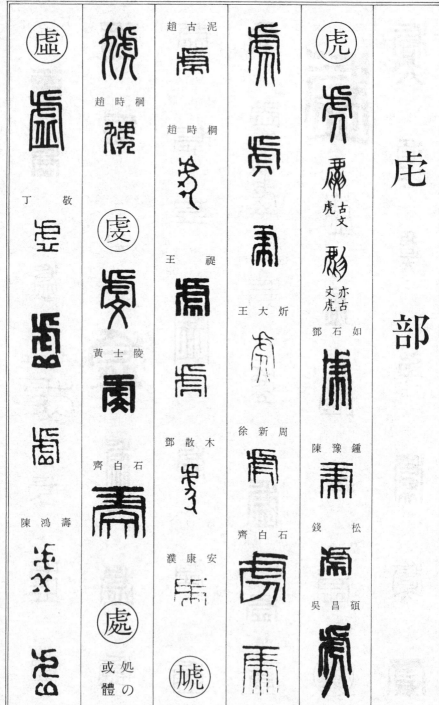

泥古趙

趙時棡

趙時棡

王禔

鄧散木

漢康安

號

周新徐

王大炘

徐新周

齊白石

虎

古文

丈古
虎

亦古
虎

鄧石如

鍾豫陳

松錢

吳昌碩

虍

部

虗

丁敬

陳鴻壽

桐時趙

黃士陵

齊白石

處

処の
或體

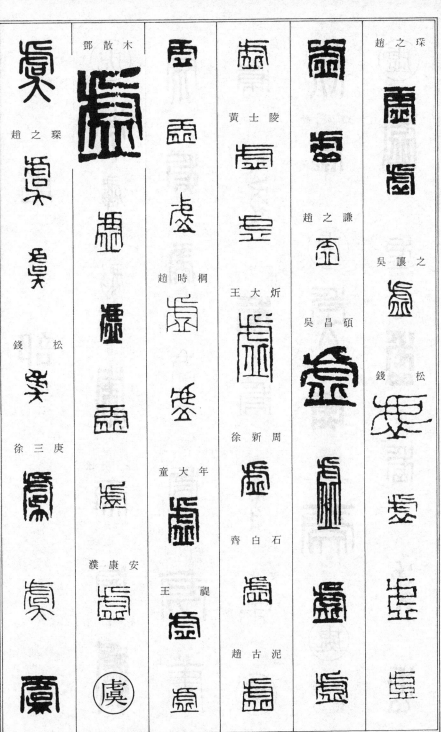

趙之琛

趙之琛

錢松

徐三庚

鄧散木

趙時棡

童大年

漢康安

黃士陵

王大炘

徐新周

齊白石

王禔

趙古泥

趙之謙

吳昌碩

吳讓之

錢松

徐三庚	蔣　仁	鄧散木			吳昌碩
	黃　易		趙時棡		王大炘
吳昌碩	趙之琛	漢康安			徐新周
	錢　松		王　禔		齊白石
黃士陵	陳祖望	丁　敬			趙古泥

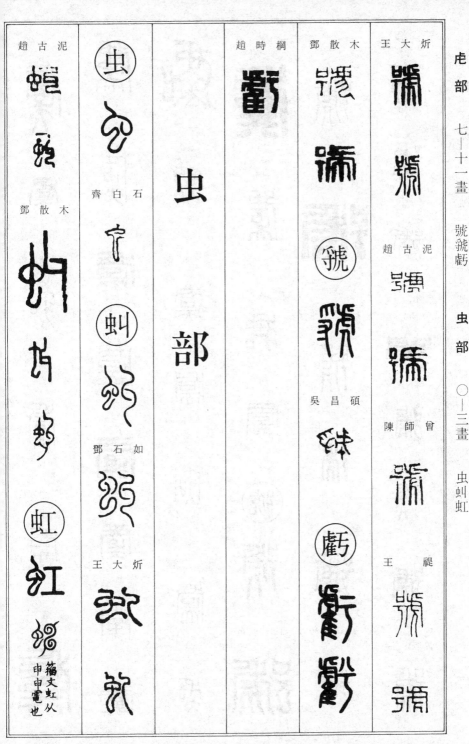

趙古泥

鄧散木

虫

齊白石

鄧石如

王大炘

虫部

趙時棡

鄧散木

王大炘

趙古泥

吳昌碩

陳師曾

王禔

虹蚋蚓蚤蚨蛇蛟蚩蛻蛾蜀

鄧散木

蜀

吳昌碩

陳鴻壽

趙古泥

徐新周

趙時棡

鄧散木

趙古泥

蛩

齊白石

齊白石

蚨

王大炘

蛇它の或體

蛟

蚋
本は蛹に作る

齊白石

蟆の或體

蚓

蚤

吳昌碩

趙之琛

趙古泥

虹

童大年

鄧散木

蜀蚣蜚蜜蜻蜩蜿堲蝦蝴蝶蝸融

吳昌碩

黃士陵

趙古泥

鄧散木

濮康安

蜚
蠹の或體

蜜
蟲の或體

陳鴻壽

吳讓之

趙之謙

王禔

鄧散木

蜩

蜿

堲

吳讓之

吳昌碩

王禔
本は蜻に作る

蝦

蝴

蝶

趙之謙

蝸

吳昌碩

黃士陵

蝸

融

籀文融
不省

虫部

十一—十三畫

融螭螺螇蟀蟄螽蟋蟠蟬蟬蟲蠆

鄧散木	吳昌碩	吳讓之	趙之琛	吳讓之
鄧石如	趙古泥	鄧散木	陳鴻壽	吳昌碩
	吳昌碩		趙古泥	齊白石
	趙之琛	鄧散木	丁敬	鄧散木

本は蝱に作る

本は蝱に作る

古文蟊从虫从牟

吳昌碩

蟻　本は蛾に作る

吳昌碩

黃士陵

陳鴻壽

吳昌碩

鄧散木

古文

錢松

吳昌碩

王大炘

趙時棡

王禔

鄧散木

春螽

古文秦蠱从岁周書曰我有蠹于西

陳鴻壽

厲　属の或體

王禔

鄧散木

陳鴻壽

王禔

趙古泥

庚　三　徐

趙之謙

血

趙之謙

王大炘

行

行部

血部

趙之琛

吳昌碩

蟲

衇

吳讓之

黃士陵

錢　松

摘文



黃 易	鄧散木	趙時棡	徐新周	楊與泰
黃士陵	童大年	齊白石	徐三庚	
吳昌碩	濮康安	陳師曾	黃士陵	
黃士陵		王 禔	趙之謙	
趙古泥		趙古泥	吳昌碩	
			王大炘	

楊與泰

吳昌碩

鄧散木

王大炘

童大年

徐三庚

丁　敬

齊白石

王　褆

王　褆

陳師曾

吳昌碩

鄧散木

趙古泥

黃士陵

趙之琛

鄧散木

趙時棡

古文衡

如此

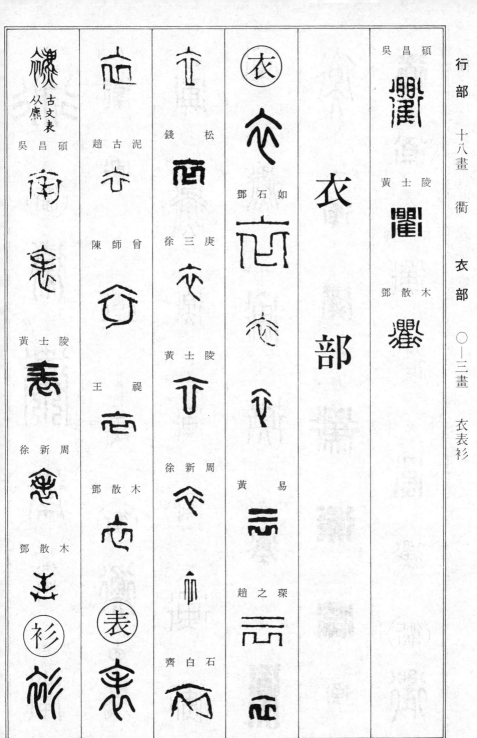

古文表
從廩
吳昌碩

趙古泥

陳師曾

王禔

鄧散木

錢松

徐三庚

黃士陵

徐新周

齊白石

衣部

鄧石如

黃士陵

黃易

趙之琛

吳昌碩

黃士陵

鄧散木

黃士陵

徐新周

鄧散木

衣
部

趙之琛		陳鴻壽	衿	衺	趙之琛
	衺		本は裣に作る	古文	
	黃易	黃士陵	王大炘	齊白石	吳讓之
		趙古泥	袁		
	趙之琛	王禔		衲	徐三庚
		丁敬		本は納に作る	
		鄧散木		鄧散木	徐新周
吳昌碩	黃士陵	吳讓之	鄧石如	鄧散木	衰

王褆

鄧散木

丁敬

鄧石如

吳讓之

徐三庚

鄧散木

徐新周

趙之琛

吳昌碩

王褆

鄧散木

徐楙

徐新周

王褆

鄧散木

王褆

褒の或體

裁

趙之琛

丁敬

鄧石如

王大炘

童大年

陳師曾

王褆

鄧散木

黃易

衣部

七畫

裔裕衰

松 錢	吳昌碩	木 鄧散	齊白石	易 黃	
趙 懿	黃土陵	丁 敬	趙時棡	陳豫鍾	趙之謙
陳祖望	徐新周	陳豫鍾	王 禔	陳鴻壽	吳昌碩
徐三庚	齊白石	趙之謙	鄧散木	屠 倬	王大炘
	趙古泥			趙之琛	齊白石
			古文 省衣	吳讓之	

863

年　大　童
王　禔
鄧　散　木

徐　三　庚
吳　昌　碩
黃　士　陵
趙　古　泥
趙　之琛
趙　時棡

鄧　石　如
陳　鴻　壽

庚　三　徐
吳　昌　碩
黃　士　陵
齊　白　石
王　禔

鄧　散　木
吳　昌　碩
趙　之琛
吳　昌　碩
齊　白　石
王　禔
趙　時棡

裱
本は表
に作る

裳
常の
或體
趙　之琛
吳　昌　碩
趙　時棡

王　禔
裏
王　禔
製
黃　士　陵
王　大炘

褒 趙之謙
吳昌碩
黃士陵
王大炘
齊白石

襄 蔣仁
鄧石如
奚岡
趙之琛
吳讓之

裛 趙時棡
鄧散木

裞 鄧石如
趙時棡

裒 徐三庚
吳昌碩
黃士陵

黃士陵

褚

褒 丁敬
趙之琛
徐三庚

俗褒从由

趙古泥

趙時棡

王禔

鄧散木

趙古泥

鄧散木

奚岡

襄
古文

陳師曾

鄧散木

徐新周

鄧散木

襟

本は袷に作る

趙懿

襲

不省
福文襲

黃士陵

襾部

866

齊白石

王大炘

趙之謙

吳昌碩

錢　松

徐　楙

徐三庚

陳豫鍾

陳鴻壽

趙之琛

西古文

西籀文

丁　敬

趙古泥

徐新周

黃士陵

鄧石如

趙時棡

吳讓之

黃　易

西 部

見 部

吳昌碩

齊白石

趙之謙

齊白石

趙古泥

王　禔

鄧散木

鄧散木

童大年

陳師曾

王　禔

覃　古文

覃　篆文省

黃　易

王　禔

覆

要　古文

見

部

覆

規 視 見

吳讓之

黃士陵

王大炘

徐新周

齊白石

規

徐新周

齊白石

視

視古文

亦古文視

齊白石

童大年

陳師曾

王禔

鄧散木

吳昌碩

黃士陵

徐新周

吳讓之

錢松

趙之謙

見

丁敬

鄧石如

奚岡

陳豫鍾

趙之琛

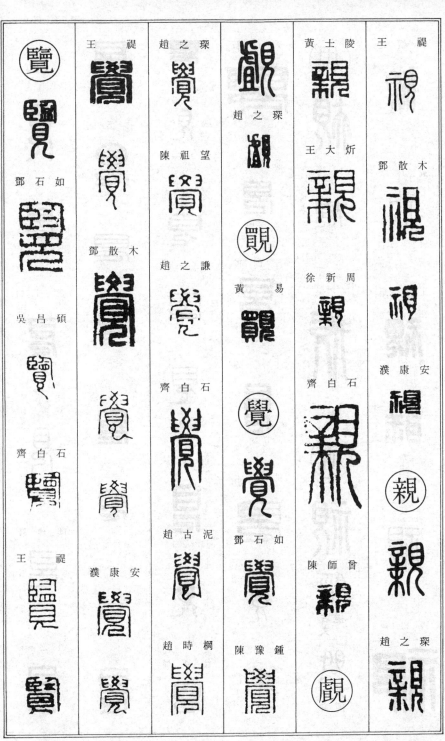

王　禔

鄧散木

濮康安

趙之琛

黃士陵

王大炘

徐新周

齊白石

鄧石如

陳師曾

趙之琛

趙之琛

陳祖望

趙之謙

齊白石

趙古泥

趙時棡

黃　易

鄧石如

陳豫鍾

王　禔

鄧散木

濮康安

鄧石如

吳昌碩

齊白石

王　禔

觀

趙時棡

童大年

陳師曾

王禔

徐新周

齊白石

趙古泥

觀

徐三庚

趙之謙

吳昌碩

黃士陵

趙之琛

吳讓之

錢松

觀

古文觀
从囧

丁敬

黃易

陳豫鍾

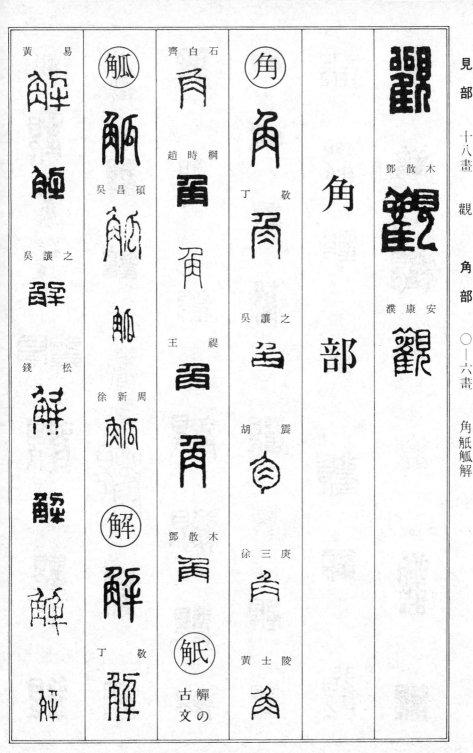

角部

黃　易

吳　讓　之

錢　松

吳　昌　碩

丁　敬

齊白石

趙　時　棡

王　禔

鄧　散　木

觓

解

觚

觶の古文

丁　敬

吳　讓　之

胡　震

徐　三　庚

黃　士　陵

角

鄧散木

漢康安

觀

吳昌碩

王大炘

齊白石

趙古泥

童大年

陳師曾

王禔

觟の或體

觧

禮經

鄧散木

吳讓之

鄧石如

黃易

錢松

徐三庚

奚岡

趙之謙

吳昌碩

黃士陵

王大炘

齊白石

趙古泥

言部

言

趙時棡		黃士陵	徐三庚		趙之謙	趙時棡
丁敬	託		齊白石		吳昌碩	王褆
蔣仁	陳豫鍾		王褆		王大炘	徐新周
鄧石如	趙之琛	黃士陵			王褆	鄧散木
黃易	徐新周	齊白石	訕		黃易	濮康安
奚岡	王褆	趙古泥			吳昌碩	訂
	記	王褆	吳昌碩		計	

陳鴻壽

趙之琛

錢　松

王大炘

黃士陵

趙時棡

徐新周

陳祖望

吳讓之

齊白石

徐三庚

吳昌碩

童大年

趙古泥

趙之謙

訪 徐新周 王禔 設 黃士陵

鄧散木 丁敬 鄧石如 陳豫鍾 陳鴻壽

許 訥

鄧散木 訣 趙之謙 訥 吳昌碩

濮康安 訡 吟の或體 訴 趙之琛 趙時棡

陳師曾 鄧散木 王禔

趙之琛
吳讓之
錢松
陳祖望
吳昌碩
黃士陵
齊白石

趙古泥
趙時棡
童大年
陳師曾
王禔

鄧散木
濮康安
（註）本は注に作る
（詰）

（詰）
黃易
趙之琛
楊與泰
徐三庚
趙之謙
黃士陵

吳昌碩
趙時棡
鄧散木
（評）本は平に作る

徐三庚
鄧散木
（詞）
陳鴻壽
趙之琛

趙時棡	陳鴻壽	趙古泥	黃士陵	徐三庚	吳讓之
王禔	吳讓之	王禔	王大炘	趙之謙	錢松
王禔	趙懿	鄧散木	徐新周	吳昌碩	胡震
徐三庚	黃士陵	濮康安	齊白石	齊白石	

878

試				齊白石	試
徐　楜	吳讓之	奚　岡		趙古泥	趙之琛
徐三庚	陳鴻壽			童大年	徐三庚
	錢　松	鄧石如	詩		吳昌碩
		趙之琛	黃　易		
			詩省 古文		
			丁　敬		徐新周

詩

詫
本は詫
に作る

話
語　从會
語　从會

詹

趙古泥

童大年

陳師曾

王禔

濮康安

鄧散木

吳昌碩

徐新周

齊白石

黃士陵

岡篲

徐三庚

齊白石

吳讓之

錢松

楊與泰

880

言部　六―七畫　詹詻詵誌認誓誕詯語誠

齊白石　趙古泥　陳師曾　吳昌碩　王褆　鄧散木　徐楙　黃士陵

岡奚　陳鴻壽　吳昌碩　王褆　黃士陵　徐新周

木散鄧　誕　省正　獨文誕　趙之琛　誚　譙の古文　語

吳昌碩　誌　王大炘　認　本は訒に作る　誓

鄧散木　誠

趙之琛　吳讓之

王大炘

齊白石

趙古泥

童大年

王　禔

鄧散木

趙之琛

吳讓之

趙之謙

齊白石

王　禔

齊白石

黃士陵

蔣　仁

誧

誦

詰古文

陳鴻壽

趙之琛

徐三庚

趙之謙

齊白石

誦

誧

王　禔

陳祖望

說

陳豫鍾

陳鴻壽

趙之謙

徐新周

齊白石

王　禔

鄧散木

誰

882

誰	黃士陵	吳昌碩	陳師曾	漢康安	齊白石
吳昌碩	齊白石	鄧散木	王褆	課	王褆
齊白石	詔 或體	調	鄧散木	鄧石如	鄧散木
趙古泥	讇の或體	丁敬	誼	吳昌碩	
王褆	談	王褆	徐新周	黃士陵	
	吳讓之	吳昌碩	王褆		
			闇		

883

齊白石

諍

慾の籀文

諒

陳豫鍾

論

齊白石

請

齊白石

論

陳鴻壽

論

黃士陵

論

徐新周

論

諧

黃士陵

諫

錢松

謙

徐三庚

諫

黃士陵

諫

論

諭

諮

本は咨に作る

誠

黃士陵

諷

諸

鍾

陳豫

誠

陳鴻壽

諒

吳昌碩

諷

黃士陵

諷

諷

諸

陳鴻壽

諼

吳昌碩

諛

齊白石

諮

諼

諾

884

本は謇
にの
作或
る體

諮
歌の
或
體

齊白石

王大炘

齊白石

吳昌碩

趙之謙

童大年

陳師曾

王禔

徐新周

鄧散木

吳讓之

徐三庚

黃士陵

徐三庚

古文

亦古

丈

齊白石

王禔

講（圓印）

徐新周

謝（圓印）

丁敬

黃易

陳豫鍾

徐三庚

吳昌碩

趙古泥

黃士陵

徐新周

齊白石

趙古泥

童大年

王禔

鄧散木

漢康安濮

謠（圓印）

徐楙

譽（圓印）

趙之謙

謨（圓印）

古文謨从口

陳鴻壽

趙之謙

王禔

讁（圓印）

| 趙時棡 | 吳昌碩 | 鄧散木 | 陳師曾 | 徐三庚 | 趙之謙 |

王褆　黃士陵　　黃士陵

王大炘

識

徐新周

齊白石

趙古泥

古文譁從肖周書曰王亦未敢誚公

徐三庚

黃士陵

王大炘

齊白石

趙古泥

黃士陵

王褆

鄧石如

吳讓之

陳師曾

�8

綌古文

吳昌碩

趙古泥

證

徐三庚

黃士陵

趙古泥

王褆

謹

齊白石

謹

趙之琛

謹

陳祖望

謹

887

王禔	趙古泥	譯	徐三庚	趙時棡	譚
	鄧散木	趙古泥	齊白石	齊白石	本は談に作る
		護	趙古泥	王禔	趙之謙
讀	譽		王禔	鄧散木	黃士陵
丁敬		趙之琛			
鄧石如	趙之謙	警		齊白石	
		王大炘	齊白石		齊白石

趙古泥

趙時棡

王大炘

齊白石

徐三庚

趙之謙

黃士陵

吳讓之

吳昌碩

錢松

偪
屠

趙之琛

谷

部

谷

吳昌碩

王禔

濬 古文
篆

齊白石

黃易

鄧石如

鄧散木

鄧散木

陳鴻壽

趙古泥

徐三庚

陳鴻壽

趙古泥

徐三庚

鄧散木

徐三庚

趙之琛

陳師曾

吳昌碩

谿

鄧散木

徐三庚

睿

鄧石如

趙之謙

黃士陵

趙之謙

黃士陵

鄧散木

吳昌碩

黃　易

豆

古文

豆部

趙　古　泥

吳昌碩

丁　敬

趙　時　棡

部

陳　鴻　壽

趙　之　琛

王　大　炘

王　　　褆

趙　古　泥

齊　白　石

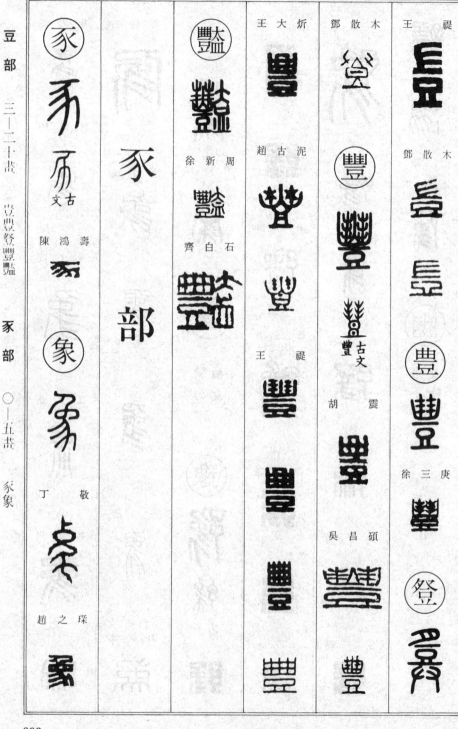

豆部 三一二十畫 豆豊登豐豐 豕部 〇一五畫 豕象

王大炘 鄧散木 王禔

趙古泥 鄧散木

徐新周 古文

齊白石 胡震

王禔 徐三庚

吳昌碩

陳鴻壽

丁敬

趙之琛

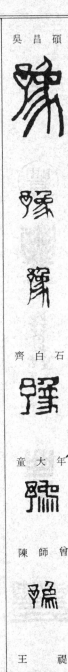

吳昌碩

陳豫鍾

陳鴻壽

吳昌碩

豪

籀文

齊白石

趙之謙

齊白石

趙時棡

童大年

徐三庚

豫

籀文

童大年

趙之謙

陳師曾

王禔

古文

黃易

王禔

鄧散木

圂

或體 邪の體

黃士陵

王大炘

徐新周

王禔

鄧散木

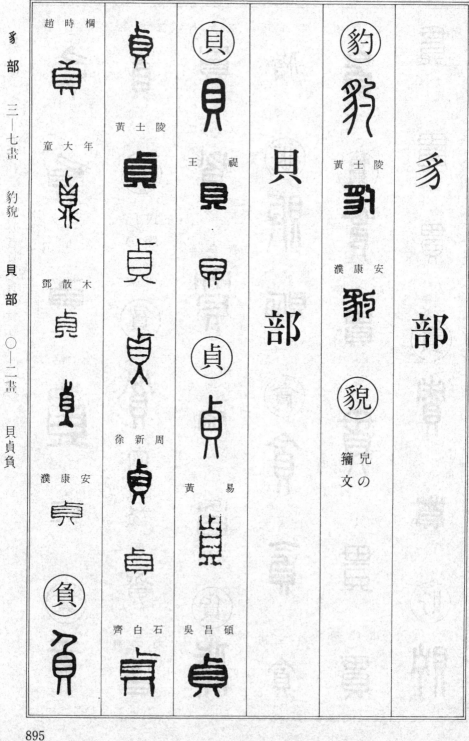

豸部　三—七畫　豹貌　貝部　〇—二畫　貝貞負

趙時棡

童大年

鄧散木

濮康安

黃士陵

王褆

徐新周

黃易

齊白石

吳昌碩

黃士陵

濮康安

兒の籀文

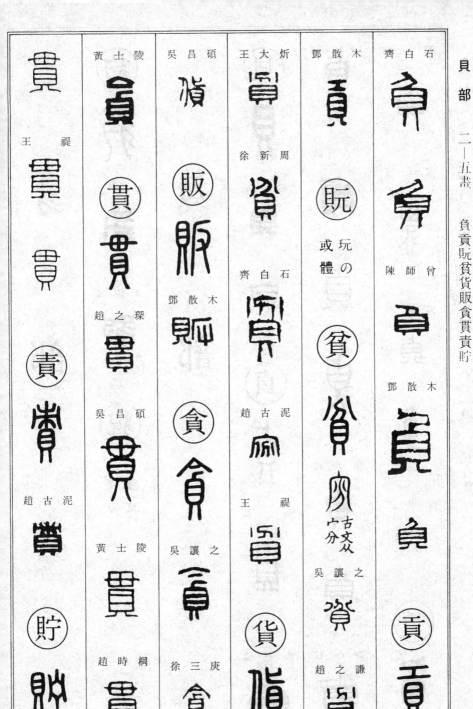

齊白石

陳師曾

鄧散木

鄧散木

玩の或體

徐新周

齊白石

趙古泥

王禔

吳讓之

趙之謙

黃士陵

趙之琛

吳昌碩

黃士陵

趙時棡

吳昌碩

鄧散木

吳讓之

徐三庚

王大炘

王禔

王禔

趙之琛

鄧散木

黃士陵

貴

貴 古文

鄧石如 如

黃易

陳鴻壽

趙之琛

吳讓之

貴

錢松

徐三庚

趙之謙

吳昌碩

徐新周

趙古泥

趙時棡

陳師曾

王禔

鄧散木

買

黃易

徐三庚

趙之謙

黃士陵

王大炘

齊白石

童大年

王禔

濮康安　齊白石　黃士陵　　　　　　　陳豫鍾　　吳昌碩　　趙之謙

陳師曾　齊白石

　　　　　王褆　童大年　趙之琛　　鄧散木

童大年　　　　　　　　吳讓之　　鄧散木

王褆　王褆　　　　　　錢松　　　　　趙之琛

　　鄧散木　　　　　　濮康安　　　徐三庚

　　　吳昌碩　　徐三庚

趙時棡

童大年

王禔

賞

丁敬

鄧石如

丁敬

陳豫鍾

陳鴻壽

趙之謙

吳昌碩

齊白石

賚

濮康安

賜

趙古泥

童大年

陳師曾

王禔

鄧散木

賓

古文

丁敬

吳昌碩

齊白石

鄧散木

賈

齊白石

賊

錢松

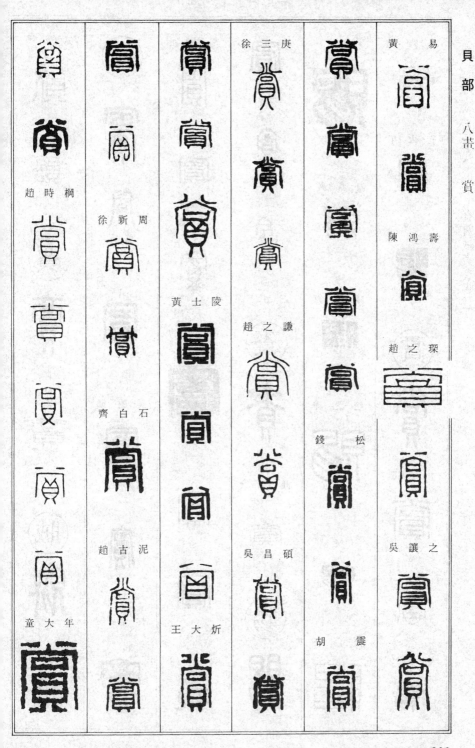

徐三庚　　　黃　易

徐新周　　　陳鴻壽

黃士陵　　　趙之琛

趙之謙

齊白石　　　錢　松

趙古泥　　　吳讓之

吳昌碩

王大炘　　　胡　震

趙時棡

童大年

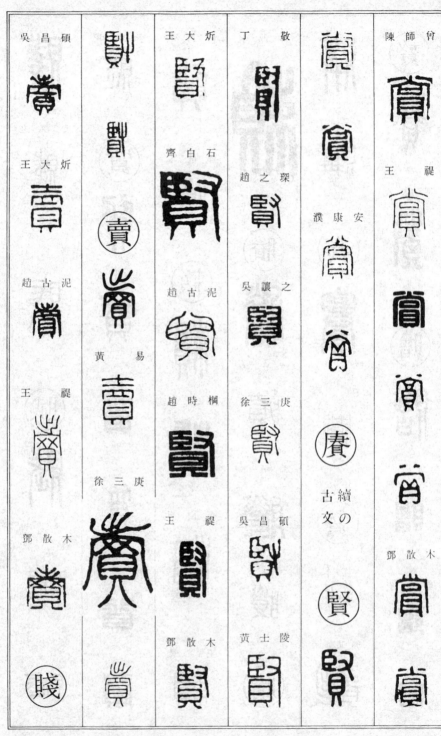

貝部

八畫

賞𧸘賢賣賤

吳昌碩　王大炘　趙古泥　王禔　鄧散木

王大炘　齊白石　趙古泥　黃易　趙時棡　王禔　鄧散木

丁敬　趙之琛　吳讓之　徐三庚　吳昌碩　黃士陵

濮康安　續の古文

陳師曾　王禔　鄧散木

賤　吳讓之
齊白石
賦
錢松
吳昌碩

周新徐
質
吳昌碩
齊白石
徐新周
王禔

石白齊
鄧散木
賴
黃易
鄧散木
王禔

木散鄧
膡
黃士陵
王禔
鄧散木
購

購　黃士陵
賽
王禔

贅
本は贄に作る
鄧散木

贅
鄧散木
贈
吳讓之

鄧散木

吳昌碩

徐三庚

王大炘

赤古文从炎土

丁　敬

徐三庚

鄧散木

王大炘

赤部

趙之琛

王　褆

鄧散木

齊白石

贈　吳昌碩

齊白石

王　褆

鄧散木

赞

走

部

超	超	鄧散木	奚岡	走	
濮康安	徐新周	越	陳鴻壽	走	
越	超	越	起	鄧散木	
蔣仁	齊白石	越	徐三庚	起	
越	超	超	遊	起	
黃易	趙時棡	濮康安	齊白石	古文起 从走	
越	超	起	起	丁敬	
趙之琛	童大年	超	陳師曾	黃易	
越	超	超	起	起	
越	陳師曾	趙之琛	王褆		
	超		起		
	王褆				
	超				

趙之琛

趙之琛

吳讓之

錢　松

奚　岡

陳豫鍾

陳鴻壽

鄧石如

黃　易

丁　敬

吳昌碩

陳師曾

陳師曾

王　禔

鄧散木

徐三庚

趙之謙

齊白石

趙古泥

童大年

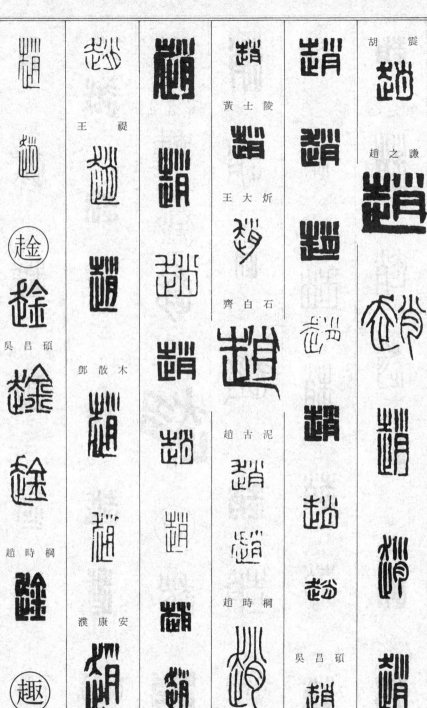

震 胡

趙之謙

黃士陵

王大炘

齊白石

趙古泥

趙時棡

吳昌碩

王禔

鄧散木

濮康安

吳昌碩

趙時棡

錢　松

徐　三　庚

趙　之　謙

吳　昌　碩

黃　士　陵

王　大炘

鄧　石　如

趙　之　謙

吳　昌　碩

趙　之　琛

吳　讓　之

足

部

王　大炘

齊　白　石

王　　禔

濮　康　安

鄧　散　木

徐　三　庚

吳　昌　碩

王　大炘

鄧散木

本は枡
に作る

鄧散木

跌
本は枡
に作る

齊白石

王禔

趾
本は止
に作る

趙古泥

跌

陳師曾

黃土陵

跋

王禔

跎

跨

黃土陵

鄧散木

跨

跛

黃土陵

趙之謙

陳師曾

徐三庚

跟

齊白石

漢康安

跰
本は趏
に作る

跗

908

路　趙之琛

吳昌碩

齊白石

陳師曾

王褆

鄧散木

跼　本は局に作る

踏　本は趿に作る

踐　吳昌碩

跨

鄧散木

跟

齊白石

蹄　本は蹢に作る

寋

齊白石　童大年

徐新周

蹈

蹉

黃士陵

蹌

王褆　鄧散木

蹟

徐三庚

塹　本は趣に作る

蹟　迹の或體

蹤　本は從に作る

蹢

鄧散木

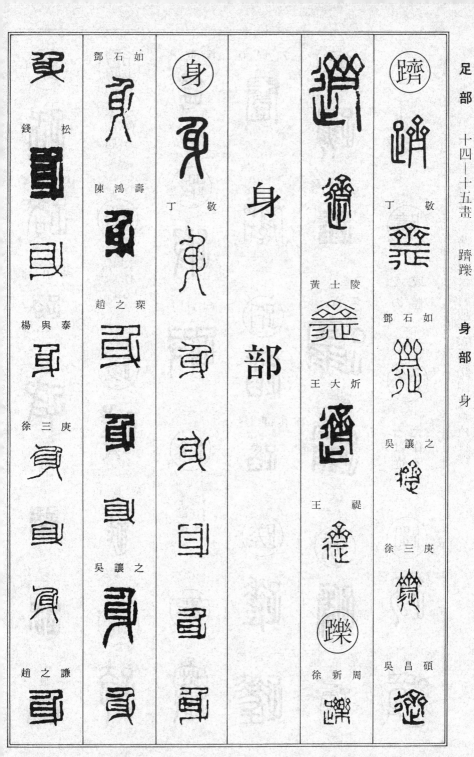

躇 丁敬

鄧石如

王大炘

吳讓之

王禔

徐三庚

吳昌碩

蹟 丁敬

黃士陵

王大炘

王禔

躇 徐新周

身 丁敬

趙之琛

吳讓之

如石鄧

陳鴻壽

趙之琛

吳讓之

身部

錢松

楊與泰

徐三庚

趙之謙

車　部

車　部

王　大　炘

徐　新　周

王　　　禔

徐　三　庚

趙　之　謙

吳　昌　碩

鄧　散　木

躬
或
體
の
躬

齊　白　石

趙　古　泥

童　大　年

陳　師　曾

王　　　禔

吳　昌　碩

黃　士　陵

徐　新　周

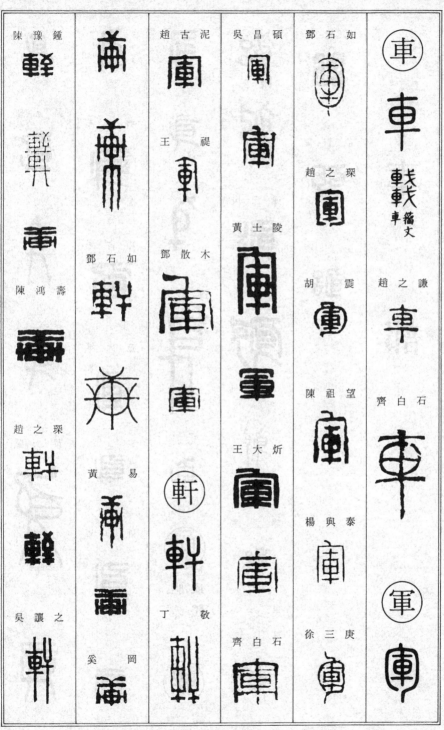

陳豫鍾

趙古泥

吳昌碩

鄧石如

王禔

黃士陵

趙之琛

鄧散木

胡震

趙之謙

陳鴻壽

陳祖望

齊白石

鄧石如

王大炘

趙之琛

黃易

楊與泰

齊白石

吳讓之

丁敬

徐三庚

奚岡

徐新周

齊白石

趙時棡

趙之謙

吳昌碩

黃士陵

王大炘

趙古泥

徐　楙

楊與泰

徐三庚

錢　松

胡　震

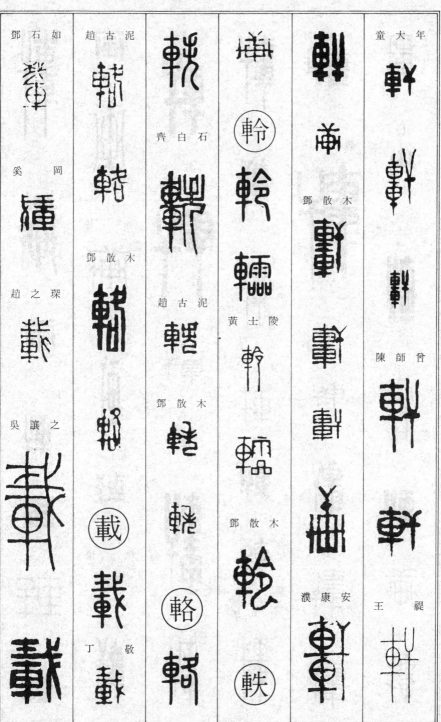

鄧石如

奚　岡

趙之琛

吳讓之

趙古泥

鄧散木

丁　敬

齊白石

趙古泥

鄧散木

黃士陵

鄧散木

童大年

鄧散木

黃士陵

濮康安

陳師曾

王　禔

	徐 三 庚	王 禔			
鄧 散 木	齊 白 石	丁 敬	童 大 年	趙 之 謙	
	趙 古 泥	鄧 石 如	王 禔	徐 新 周	
鄧 石 如	趙 時 棡	陳 鴻 壽	鄧 散 木	齊 白 石	
齊 白 石				趙 古 泥	
王 禔	王 禔	趙 之 琛		趙 時 棡	

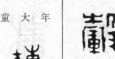
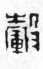

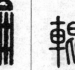

輝
本は輝に作る

黃　易

陳鴻壽

齊白石

王　禔

王　禔

輥
輯

安　康　濮

輩

齊白石

王　禔

輪

鄧石如

王　禔

輯

陳豫鍾

趙之琛

王大炘

齊白石

王　禔

輿

鄧石如

齊白石

吳讓之

黃　易

轣

轅

鄧石如

轉

吳讓之

轉

吳昌碩

轉

年　大　童

轡

齊白石

轣
軨の或體

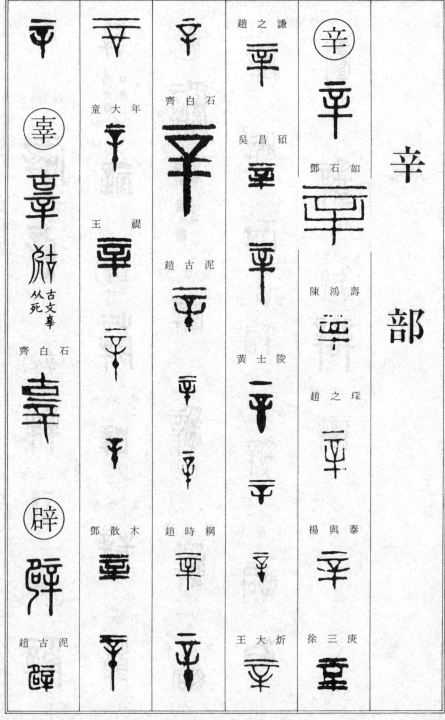

辛 部

辟

辛

趙之謙

吳昌碩

鄧石如

陳鴻壽

黃士陵

趙之琛

楊與泰

王大炘　徐三庚

齊白石

趙古泥

趙時棡

童大年

王褆

鄧散木

趙古泥

古文辛
从死

齊白石

趙古泥

辰

部

王褆

鄧散木

吳昌碩

黃士陵

王大炘

徐新周

陳師曾

辭

說文辭
从司

吳讓之

徐三庚

趙之謙

吳昌碩

說文辭
从台

王褆

趙之謙

童大年

鄧散木

陳師曾

辟

辯

黃士陵

受辥

辰部

吳讓之

鄧散木

王大炘

趙時棡

濮康安

童大年

王禔

丁敬

丁敬

鄧石如

黃易

陳豫鍾

吳昌碩

黃士陵

吳讓之

錢松

徐三庚

籀文農从林

古文農

亦古文農

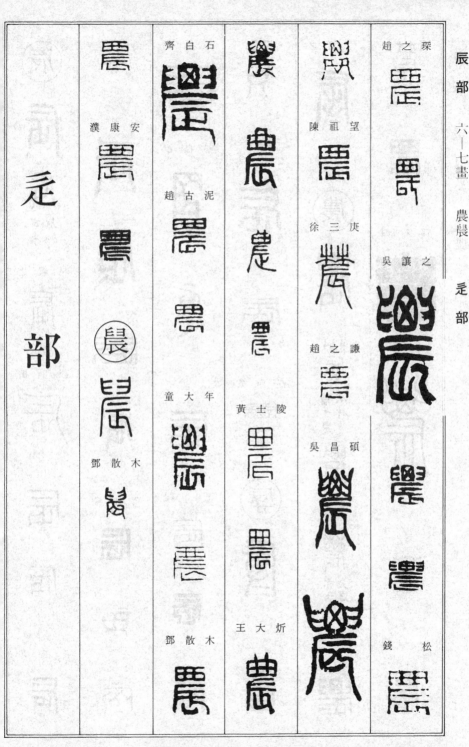

趙之琛

陳祖望

徐三庚

吳讓之

趙之謙

吳昌碩

錢松

齊白石

趙古泥

童大年

鄧散木

漢康安

鄧散木

黃士陵

王大炘

鄧散木

走

部

陳鴻壽

趙之琛

吳讓之

錢松

吳昌碩

徐新周

吳昌碩

齊白石

迪

迪

迪

迪

延

延延

延

迫

趙古泥

童大年

齊白石

陳師曾

王褆

鄧散木

近

近

近

近

近

延

迻

徐三庚

趙之謙

吳昌碩

王大炘

徐新周

齊白石

近古文

丁敬

蔣仁

黃易

趙之琛

吳讓之

近

近

近

近

近

近

近

近

迻

錢松

趙古泥

徐三庚

王褆

迀

迀

迀

迀

迀

王大炘

陳鴻壽

趙之謙

趙古泥

迹

趙之琛

吳昌碩

王禔

吳讓之

籀文迹
从束

趙古泥

丁敬

述

徐新周

吳昌碩

趙古泥

迦

鄧石如

趙之琛

齊白石

趙古泥

趙之琛

趙古泥

童大年

黃士陵

黃易

迷

趙之琛

籀文
祿
从祿

陳鴻壽

陳師曾	趙之琛	黃士陵	吳讓之		王大炘	
跡	圙	逗	迟	緱	歸	㪇
王禔	徐三庚	徐新周				
蹟	圙	追	諰		諰	
鄧散木		王禔			諰	
跶	迻	逭	獟		諰	
	趙古泥			徐新周		
跶	諰	退	諰		捉	
					趙古泥	
蹟	追	禩			緹	
濮康安	鄧石如		徐三庚			
蹲	諰	衲			王禔	
	鄧石如			吳昌碩		鄧散木
洒	諽	榲	緱		禩	禔

本は囲に作る

古文从是

籀文不省

走部

六畫

迹洒迻追退送

吳昌碩

黃士陵

齊白石

逃

吳讓之

齊白石

趙古泥

鄧散木

逆

徐新周

籀文逋 从捕

趙之琛

吳昌碩

黃士陵

王禔

逍

鄧石如

奚岡

錢松

黃士陵

徐新周

趙古泥

酒

鄧散木

透

齊白石

鄧散木 木

逐

王禔

鄧散木

述

迷

年大童　碩昌吳　庚三徐　易黃

黃士陵　　　　陳鴻壽　　　　本は徐
　　　　　　　　　　　　　　に作る

陳師曾

王　褆　　　王大炘　　　胡　震　　　古文

鄧石如

陳鴻壽　　　　　　　　徐三庚　　　吳昌碩

趙之琛

鄧散木　　　趙古泥

吳讓之

錢　松

趙之琛	黃士陵	蔣仁	齊白石	徐三庚
吳昌碩		鄧石如	趙時棡	吳昌碩
徐新周	齊白石		童大年	
趙古泥	王禔	趙之琛	王禔	黃士陵
童大年	鄧散木	徐三庚	鄧散木	
鄧散木	連	趙之謙	逢	王大炘

黃士陵

丁敬

鄧石如

吳讓之

王大炘　吳昌碩　丁　敬　陳師曾　黃士陵

趙時棡

童大年

陳師曾

王　褆

鄧散木

徐新周

齊白石

趙古泥

鄧石如

徐三庚

黃士陵

鄧散木

逄

本は逜
に作る

逸

王大炘

趙古泥

927

逼　趙之琛

遂 古文　趙之謙

遄　趙之謙

迦　趙古泥

錢　松

童大年

王　禔

錢松

吳昌碩

王大炘

吳昌碩

齊白石

齊白石

王　禔

齊白石

陳師曾

鄧散木

鄧石如

趙古泥

吳昌碩

鄧散木

趙古泥

遊

本は游
に作る

928

運 遍 過

運

趙之琛

吳昌碩

黃士陵

王大炘

趙古泥

王褆

鄧散木

濮康安

遍

本は編に作る

鄧石如

過

鄧石如

趙之琛

遍

吳讓之

錢松

吳昌碩

楊與泰

過

徐三庚

趙之謙

吳昌碩

王大炘

過

黃士陵

陳鴻壽

屠倬

趙之琛

鄧石如

黃易

奚岡

陳豫鍾

酉的或體

道

古文道从辵寸

丁敬

遏

鄧散木

齊白石

王褆

鄧散木

陳師曾

王褆

鄧散木

濮康安

徐新周

齊白石

趙古泥

童大年

童大年	徐新周	黃士陵	吳昌碩		吳讓之
陳師曾	齊白石	王大炘	徐三庚	錢 松	
王 禔	趙古泥		趙之謙	陳祖望	
				楊與泰	

黃士陵

徐新周

趙古泥

鄧散木

趙古泥

徐新周

王禔

鄧石如

奚岡

錢松

年大童

王禔

鄧散木

黃士陵

徐新周

齊白石

趙古泥

趙時棡

庚三徐

吳昌碩

鄧散木

安康濮

遠　鄧散木

遠　古文

趙之琛

吳讓之

錢松

吳昌碩

趙古泥

趙時棡

黃士陵

童大年

王大炘

徐新周

齊白石

趙古泥

趙時棡

童大年

曾師陳

王禔

鄧散木

吳昌碩

黃士陵

濮康安

溯　游の或體

陳師曾

遣

吳昌碩

黃士陵

鄧石如

周新徐

王禔

鄧散木

適

童大年	徐三庚	遲 籀文遟从屖	黃士陵		陳豫鍾
王禔	吳昌碩	陳豫鍾		趙之琛	吳昌碩
					王大炘
黃士陵		趙之琛	趙古泥	吳昌碩	徐新周
	黃士陵				齊白石
王禔	齊白石	吳讓之	趙時棡	黃易	王禔

遵遶遷選遃遺遯遳遾邁

鄧散木

遠　本は續に作る

遷

古文邁
从手
西

吳昌碩

趙古泥

趙時棡

陳鴻壽

選

黃士陵

王禔

鄧散木

適

陳鴻壽

趙之謙

遺

鄧石如

吳昌碩

黃士陵

王大炘

徐新周

趙古泥

陳師曾

鄧散木

趙之謙

邁

徐　柟

遵

避

邁

趙之謙

鄧散木　吳讓之

齊白石　鄧散木　陳鴻壽

陳師曾

徐三庚

趙古泥

濮康安　趙之琛

吳昌碩

齊白石

陳師曾

陳師曾

還

邊

鄧石如

王禔

吳昌碩

徐新周

邇

陳師曾

陳豫鍾

鄧散木

王大炘

童大年

王禔　王禔

趙之琛

王禔

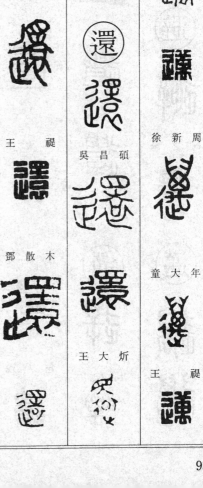

邑部

齊白石

邠

鄧散木

木散鄧

邪

王褆

古文郊从
枝从
山

王褆

市有幽山从山从豩闕
美陽亭即幽也民俗以夜

徐三庚

鄧散木

濮康安

徐三庚

吳昌碩

邛

王褆

邢

鄧散木

趙之琛

徐三庚

黃士陵

徐三庚

徐新周

吳昌碩

籀文

吳昌碩

趙古泥		陳鴻壽	濮康安	齊白石	王大炘
		屠倬	丁敬	趙古泥	齊白石
童大年	王大炘	趙之琛	黃易	趙時棡	鄧散木
陳師曾				童大年	
趙時棡				王禔	吳昌碩
王禔	齊白石	吳昌碩	陳豫鍾	鄧散木	黃士陵

邑部

四—六畫

邨邘邠邱邵郁

趙古泥	鄧散木			王褆	鄧散木
鄧散木	邵	吳昌碩		鄧散木	漢康安
	蔣仁	黃士陵	邨	陳豫鍾	邪
	趙之琛	趙之琛	陳師曾	徐三庚	趙之琛
	吳讓之	吳讓之	王褆	鄧散木	吳昌碩
郁	黃士陵	齊白石	邱		
	齊白石	王褆			

丁　敬

黃　易

陳豫鍾

陳鴻壽

徐三庚

吳昌碩

鄧散木

吳昌碩

黃士陵

趙古泥

吳昌碩

吳昌碩

徐新周

趙之琛

徐三庚

趙時棡

鄧散木

王大炘

趙古泥

濮康安

陳師曾

趙之謙

940

趙時棡	趙之琛		趙時棡		趙之琛
濮康安		鄧散木	童大年	黃士陵	吳讓之
	吳昌碩		陳師曾		徐三庚
趙之琛	黃士陵			王大炘	
	齊白石	郡			吳昌碩
		丁敬			
王大炘	趙古泥		王褆	齊白石	

徐三庚

吳昌碩

齊白石

趙時棡

童大年

陳師曾

郵

吳昌碩

都

鄧石如

陳鴻壽

吳讓之

趙時棡

童大年

王　禔

鄧散木

趙之琛

徐三庚

趙之謙

吳昌碩

齊白石

黃士陵

趙古泥

王　禔

郭

陳豫鍾

陳鴻壽

㤇䣄

鄧散木

黃士陵

部

吳昌碩
黃士陵
徐新周
齊白石

鄉
黃易
陳豫鍾
趙之琛
吳讓之
徐三庚

褆王
王褆
濮康安
馬
徐三庚

趙之琛
黃士陵
齊白石
趙古泥

吳昌碩
黃士陵
濮康安
郜
趙古泥
鄒

褆王
鄧散木
鄂
徐三庚

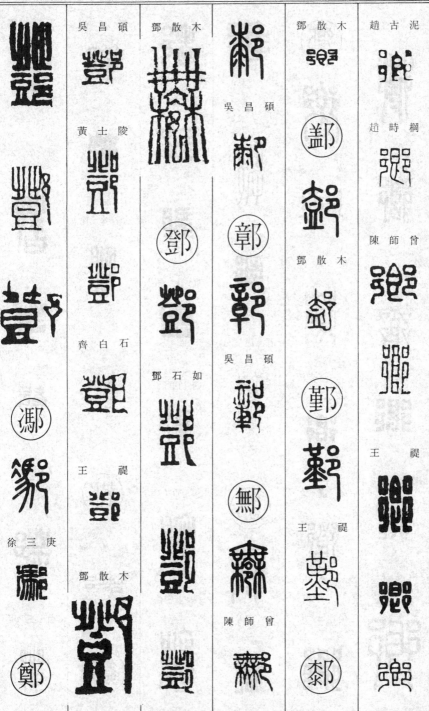

吳昌碩
鄧散木
鄧散木
鄧散木
趙古泥

黃士陵
吳昌碩
吳昌碩
趙時棡

齊白石
鄧石如
鄧散木
陳師曾

王禔
王禔
王禔

徐三庚
王禔
陳師曾

鄧散木

吳讓之		童大年	王大炘		黃 易
徐三庚	黃士陵	陳師曾			趙之琛
	鄧散木	鄧散木		吳昌碩	吳讓之
			齊白石		趙之謙
	鄧石如		趙古泥		黃士陵
	趙之琛		趙時棡	黃士陵	

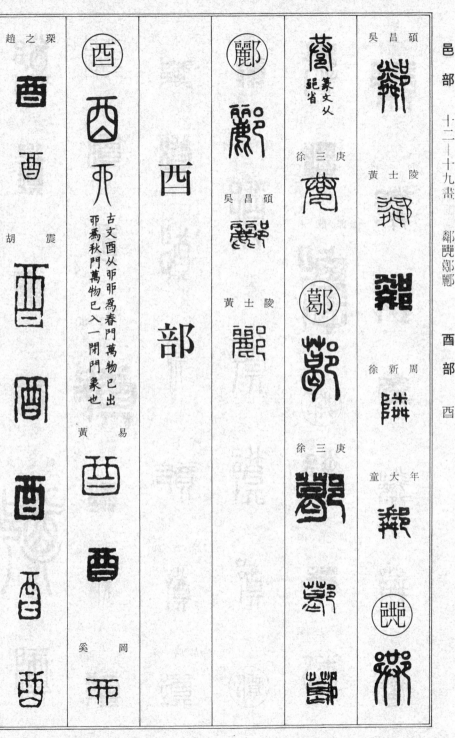

趙之琛

吳昌碩

篆文从
𠃎省

徐三庚

吳昌碩

黃士陵

黃士陵

古文酉从𠃍𠃍為春門萬物巳出
𠃍為秋門萬物巳入一閉門象也

徐新周

徐三庚

胡震

童大年

黃　易

奚　岡

酉　部

徐三庚	齊白石	鄧散木		吳昌碩	
趙之謙	趙時棡	吳讓之	王禔		
吳昌碩	王禔	錢松	黃士陵		
黃士陵	鄧散木	鄧石如	趙懿	鄧散木	
		奚岡	徐楙	徐新周	
	童大年	陳鴻壽	徐三庚	趙古泥	
		趙之琛	童大年	童大年	

安康濮

酒

酓

る盡用じ盡
にさてに通
れ使

趙之琛

酏

醒

甜

徐三庚

木散鄧

醇

醇

趙之琛

醇

趙懿

醇

徐楳

醇

陳祖望

醇

酸

醲文酘
从嗄

陳豫鍾

醲

趙之琛

醚

吳昌碩

醋

黃士陵

醊

王褆

醸

酪

酪

黃士陵

酬

酬

趙之琛

酬籀の
或體

酉州

吳昌碩

醒

吳昌碩

醒

醉

醉

趙之琛

酸

吳讓之

酲

吳昌碩

醲

趙懿

醙

趙

吳昌碩

酸

王大炘

酸

徐新周

酸

齊白石

酖

趙古泥

酸

童大年

酸

王褆

酸

948

八│十六畫

醉醒醜醞醋醪醫醯醴醻醾

壽	醢	醫	醞	齊白石	醜
醻	醢		醞	醒	醜
醻	醢	吳昌碩	醞	王禔	
	趙之琛	醫	鄧散木	醒	鄧散木
錢松		徐新周	醞		酸
醻	醢	醉		醜	
齊白石		醫	醋	醜	酸
醻	醴	齊白石	糟文の		酸
	醴	醫	醪	吳昌碩	
醾	徐新周	王禔		醜	醒
糟文の	醴	醫	童大年	齊白石	醒
		鄧散木	醪	醜	
	童大年			王禔	庚三徐
	醴	醫	醫	醜	醒

采部

釆

部

（采）

丁　敬

齊　白　石

王　禔

黃　易

趙　之琛

采

王　大炘

齊　白　石

王　禔

（釋）

趙　之琛

吳　讓　之

釋

錢　松

吳　昌　碩

黃　士　陵

齊　白　石

陳　師　曾

釋

鄧　散　木

濮　康　安

里部

里

部

鄧石如　趙之琛　吳讓之　趙之謙　吳昌碩

鄧散木　濮康安

趙古泥　趙時棡　童大年　陳師曾　王禔

吳昌碩　趙古泥

丁敬　鄧石如　錢松　徐三庚

黃士陵　王大炘　徐新周　齊白石

黃士陵　王大炘

重

徐新周

齊白石

趙古泥

趙時棡

陳師曾

王褆

鄧散木

漢康安

徐三庚

吳昌碩

古文野从
里省从林

鄧石如

黃易

陳鴻壽

吳讓之

齊白石

王褆

鄧散木

漢康安

量
古文

金

部

岡
奚

陳　鍾
豫

陳　壽
鴻

趙　琛
之

黃　易

鄧　如
石

丁　敬

康　安
濮

吳　碩
昌

黃　陵
士

齊　石
白

趙　泥
古

鄧　木
散

錢　松

趙　懿

徐　三　庚

趙　之　謙

吳　昌　碩

吳　讓　之

胡　震

陳師曾

趙時棡

趙古泥

王大炘

黃士陵

徐新周

童大年

齊白石

王禔

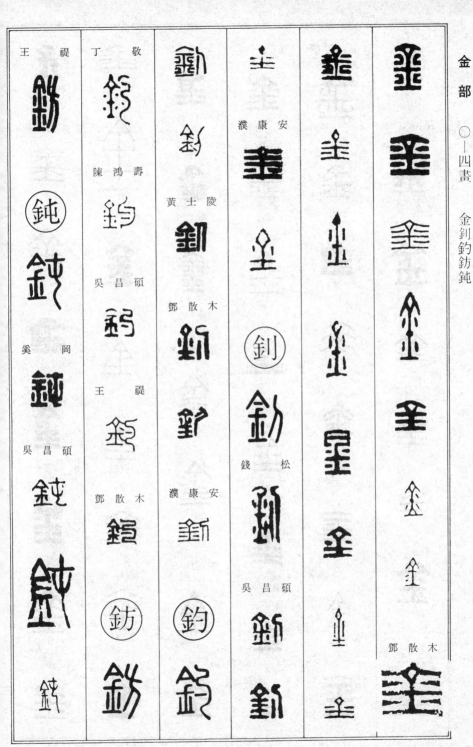

王禔　丁敬

陳鴻壽

吳昌碩

奚岡

吳昌碩

鄧散木

王禔

黃士陵

鄧散木

濮康安

濮康安

錢松

吳昌碩

鄧散木

童大年

吳讓之

鈔 古文 鈕 從王

王大炘

陳鴻壽

黃士陵

吳昌碩

趙之琛

王大炘

齊白石

王大炘

王禔

齊白石

楊與泰

齊白石

趙時棡

趙古泥

鄧散木

齊白石

趙古泥

趙古泥

趙古泥

鈔

鈞

童大年

鈴

濮康安

趙時棡

鈞 古文 從旬

鈕

丁敬

鄧散木

鈌 同璽字と

奚岡

黃士陵

鈕

钫（○）王褆

鈴（○）

鈴　吳昌碩

鈴　齊白石

銓（○）

鈿（○）

鄧散木

鉅（○）

鉅　趙之謙

鉅　齊白石

鉅　濮康安

鉅（○）

鉏（○）

趙之琛

鉏　趙之謙

鉏　齊白石

鉏　趙時棡

鉛（○）

鉛　趙之琛

鉏（○）

鈱　如石　鄧石如

鈱　趙之琛

鈱　鄧散木　趙之謙

鈱　濮康安

鉢（○）　本は盂に作る

鉤（○）

鉤

趙之琛

鈇　趙之謙

鉤　吳昌碩

鈺（○）

鉎　王褆

鈇　王大炘

鉊

鈺（○）

銏　趙時棡

銉

銈　童大年

鈱　王褆

鈺

鈺　鄧散木

銀（○）

鈍　王褆　吳昌碩

銀

趙之琛　黃士陵

徐三庚

趙古泥

吳昌碩

齊白石

趙時棡

黃　易

趙之謙

吳昌碩

趙之謙

黃士陵

趙古泥

陳師曾

趙之謙

趙之琛

王　禔

鄧散木

吳讓之

959

黃士陵

徐新周

齊白石

王禔

鄧散木

銷

吳讓之

徐三庚

吳昌碩

籀文銳
从厂刻

陳鴻壽

趙之琛

鄧散木

趙之謙

銳

漢康安

趙之琛

楊與泰

吳昌碩

趙時棡

童大年

鄧散木

黃士陵

王大炘

齊白石

趙古泥

960

銷鋯銿鍒鋏鋒鉏鉝鋆鋠鋼録鎧錐錚

王禔

王禔

王禔

本は剛に作る

王禔

趙之琛

趙之謙

黃士陵

徐三庚

鄧石如

黃士陵

齊白石

童大年

本は鉏に作る

本は芒に作る

吳讓之

趙之琛

趙古泥

本は鏈に作る

黃士陵

陳師曾

趙懿

鐘の或體

王禔

鄧散木

錢松

吳昌碩

王大炘

趙古泥

陳祖望

徐三庚

趙之謙

丁敬

黃易

趙之琛

陳豫鍾

陳鴻壽

鄧散木

濮康安

安康濮	木散鄧	鍾豫陳	松　錢		黃士陵

錦

錦

錦

錦

錦

錦

齊白石

趙時棡

王　褆

錫

錦

錫

錫

丁　敬

黃　易

奚　岡

濮康漢

吳讓之

陳鴻壽

徐　楙

楊與泰

徐三庚

趙之謙

吳昌碩

王大炘

徐新周

齊白石

陳鴻壽

童大年

鍛

錕

趙時棡

鄧散木

趙之琛

濮康安

鍾

吳讓之

黃士陵

錬

吳昌碩

黃易

鍥

徐三庚

陳豫鍾

鎣

吳昌碩

黃士陵

鄧石如

童大年

齊白石

黃士陵

王褆

王大炘

964

黃士陵	趙古泥	鄧散木	趙之琛		吳昌碩
			吳讓之		
	童大年				鎖
		鋏			
	徐三庚				
	王禔				鄧石如
					鋻
		鎔			黃士陵
齊白石					

錢 松

徐 三 庚

趙 之 謙

濮 康 安

鏉
本は將
に作る

吳 讓 之

黃 士 陵

齊 白 石

鄧 散 木

趙 時 棡

鏐

齊 白 石

吳 讓 之

趙 之 琛

吳 昌 碩

鐘

鐘 趙之琛

鐘 吳讓之

鐘 吳昌碩

鏽 吳昌碩

鐈

鐈 鄧散木

鐈

鐔

鐔 齊白石

鏡 趙時棡

鏡

鏡 陳師曾

鏡 濮康安

鏡

鏡

鏤 趙古泥

鏡 錢松

鏡 趙之謙

鏡

鏡

鏡

鏡

鏡 丁敬

鏡

鏡 黃易

鏡

鏡 趙之琛

鏡 吳讓之

鐘 吳昌碩

鏽

鏽

鏽 黃士陵

鏽 鄧散木

�

鏽

齊白石

鄧散木

錢松

王禔

黃士陵

齊白石

黃易

奚岡

趙之謙

錢松

陳祖望

吳昌碩

徐三庚

王大炘

齊白石

古文鐵
从夷

鄧石如

趙之琛		陳鴻壽	吳讓之		泥古 趙
黃 易		吳昌碩	吳昌碩		禔 王
		齊白石	齊白石	漢康安	鄧散木
吳讓之	陳鴻壽	陳師曾	鄧散木	本は環に作る	
		丁 敬			

969

濮 康 安

王　　禔

趙 時 棡

王 大 炘

趙 之 謙

錢　　松

王　　禔

鄧 散 木

童 大 年

徐 新 周

吳 昌 碩

陳 祖 望

趙 古 泥

陳 師 曾

趙 古 泥

楊 與 泰

徐 三 庚

黃 士 陵

齊白石

趙古泥

奚岡

黃士陵

王禔

齊白石

徐三庚

王禔

吳昌碩

丁敬

長 古文

文 亦古 長

吳昌碩

黃士陵

金 鑫 漢康安

長部

長

長

鍾 豫 陳

鄧 石 如

陳 鴻 壽

吳 讓 之

趙 之 琛

黃 易

松 錢

胡 震

徐 楙

趙 之 謙 徐 三 庚

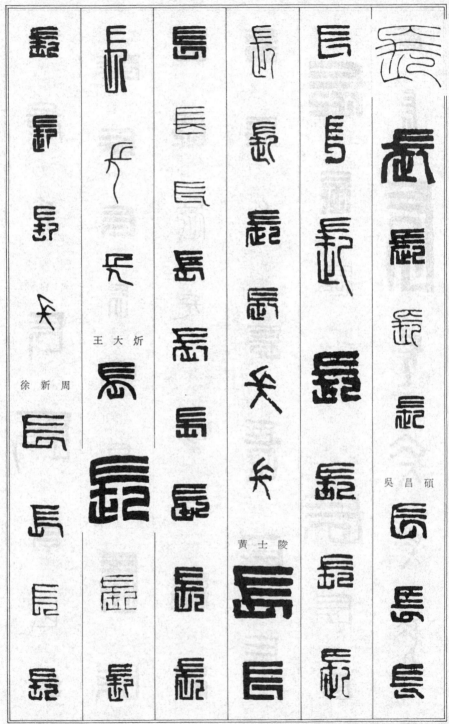

長部
長

王大炘

徐新周

黃士陵

吳昌碩

973

長

王禔

陳師曾

鄧散木

童大年

趙古泥

趙時棡

齊白石

長部

濮康安

趙之謙

王禔

門部

部

門

吳讓之

錢松

陳祖望

徐三庚

趙之謙

陳鴻壽

屠倬

趙之琛

黃易

丁敬

陳豫鍾

鄧石如

王禔

陳祖望

王禔

王禔

徐新周

吳昌碩

吳昌碩

鄧散木

鄧散木

齊白石

吳讓之

齊白石

濮康安

趙古泥

趙古泥

趙古泥

鄧散木

陳師曾

陳師曾

童大年

黃士陵

古文

奚岡

濮康安

陳師曾

王大炘

徐三庚	趙之琛	丁　敬	褆	陳鴻壽	閨
吳昌碩	吳讓之	蔣　仁	王	錢　松	王　褆
	錢　松	鄧石如	鄧散木	徐新周	濮康安
	陳祖望	陳鴻壽	間古文	齊白石	

王提

趙時棡

徐新周

黃士陵

齊白石

童大年

趙古泥

閔 古文

錢松

吳昌碩

鄧散木

濮康安

陳師曾

王大炘

鄧散木

王大炘

閣

鄧石如

易

黃

陳豫鍾

屠倬

趙之琛

吳讓之

趙之謙

錢松

陳祖望

吳昌碩

徐三庚

黃士陵

王大炘

徐新周

齊白石

趙古泥

趙時棡

王禔

丁敬

黃易

趙之琛

吳昌碩

黃士陵

鄧散木

黃易

鄧散木

鄧散木

徐三庚

黃士陵

鄧散木

趙之琛

黃士陵

齊白石

童大年

鄧散木

吳昌碩

鄧散木

童大年

吳昌碩

黃士陵

童大年

陳師曾

王禔

王　禔

鄧散木

鄧石如

趙之謙

吳昌碩

王　禔

趙古泥

齊白石

趙古泥

王　禔

齊白石

趙古泥

趙時棡

陳師曾

鄧散木

黃士陵

王大炘

王　禔

吳昌碩

981

鄧散木

徐三庚

吳昌碩

阜
部

阜

古文

吳昌碩

徐三庚

徐新周

齊白石

鄧散木

丁　敬

吳讓之

吳昌碩

黃士陵

黃士陵

徐新周

齊白石

趙古泥

徐新周	趙之琛		徐新周	阪	黃士陵
齊白石	吳讓之	阿	鄧散木	阮	王大炘
趙時棡	趙之謙	丁敬	防	吳讓之	趙古泥
童大年	吳昌碩	黃易	徐新周	徐三庚	王禔
陳師曾	王大炘	陳鴻壽	齊白石	吳昌碩	鄧散木

阿

鄧散木

陀

本は阤に作る

陳鴻壽

趙之琛

陂

丁敬

吳昌碩

黃士陵

趙古泥

陌

本は伯に作る

降

趙之琛

錢松

徐三庚

吳昌碩

限

齊白石

黃易

趙之琛

黃士陵

齊白石

院

陳豫鍾

陣

本は敶に作る

除

丁敬

趙之琛

陰

陳豫鍾

趙之琛

趙之琛

錢　松

徐三庚

奚　岡

陳豫鍾

陳鴻壽

吳讓之

陳古文

丁　敬

蔣　仁

黃　易

趙古泥

王　禔

鄧散木

徐三庚

吳昌碩

黃士陵

王大炘

徐新周

王 褆

童 大 年

陳 師 曾

王 大 炘

徐 新 周

齊 白 石

趙 時 棡

趙 古 泥

黃 士 陵

趙 之 謙

吳 昌 碩

趙之琛

吳讓之

趙時棡

陳師曾

王禔

鄧散木

丁敬

吳讓之

錢松

黃士陵

王大炘

齊白石

吳讓之

錢松

徐三庚

趙之謙

吳昌碩

漢康安

鄧散木

趙古泥

王大炘

童大年

陳師曾

鄧散木

黃士陵

徐新周

齊白石

徐三庚

趙之謙

吳昌碩

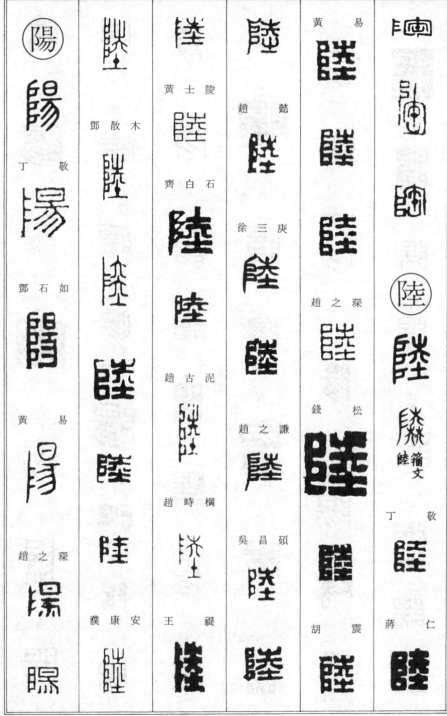

丁　敬

鄧石如

黃　易

趙之琛

鄧散木

黃士陵

齊白石

趙古泥

趙時棡

王　禔

趙　懿

徐三庚

趙之謙

吳昌碩

黃　易

趙之琛

錢　松

胡　震

丁　敬

蔣　仁

籀文

王 禔

趙 時 棡

吳 昌 碩

吳 讓 之

徐 新 周

黃 士 陵

錢 松

童 大 年

齊 白 石

陳 祖 望

鄧 散 木

陳 師 曾

楊 與 泰

趙 古 泥

王 大 炘

趙 之 謙

隅 陳 鍾
豫

陳 壽
鴻

倬 屠

趙 懿

齊 白 石

鄧 散 木

隔 吳 讓 之

齊 白 石

階 趙 之 琛

吳 讓 之

黃 士 陵

童 大 年

隊 趙 之 謙

鄧 散 木

階 黃 易

陳 壽
鴻

安 康 濮
漢

隆

徐 三 庚

陳 師 曾

王 禔

濮 康 安

隅

吳 昌 碩

王 大 炘

趙 古 泥

王 禔

際

陳鴻壽

錢松

徐三庚

吳昌碩

周新徐

趙古泥

隍

童大年

鄧散木

隍

鄧散木

趙之謙

隧
本は隊
に作る

隨
本は隨
に作る

隋

鄧石如

錢松

趙之謙
吳昌碩

黃士陵

童大年
王褆

濮康安

隱
本は隋
に作る

隱

鄧石如

黃易

陳豫鍾

陳鴻壽

趙之琛

992

隸

隸

篆文隸从古文之體臣
鉉等未詳古文所出

趙之琛

錢松

徐三庚

隶

部

部

安康漢

隴

齊白石

王禔

曾師陳

鄧散木

黃士陵

王大炘

齊白石

趙古泥

庚三徐

吳昌碩

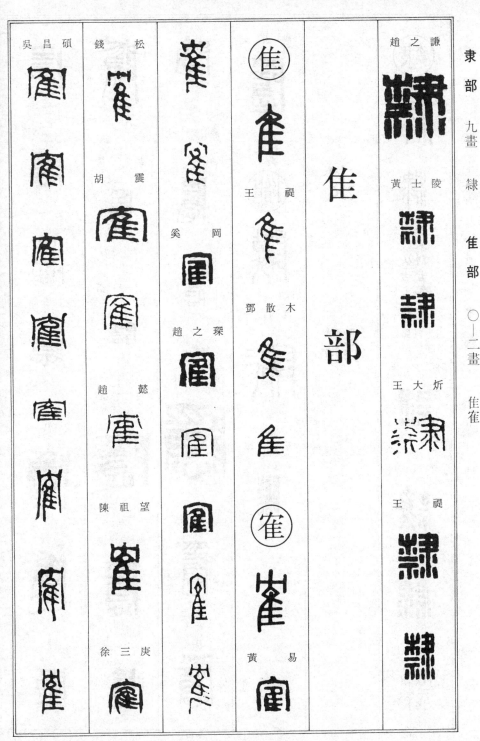

隸部 九畫 隸

趙之謙

黃士陵

王大炘

王禔

隹部

隹

王禔

鄧散木

趙之琛

黃易

崔

吳昌碩

錢松

胡震

趙懿

陳祖望

徐三庚

奚岡

鄧散木	鄧散木	堆	鄧散木	趙古泥	黃士陵
		雁		趙時棡	王大炘
	丁敬	丁敬	漢康安	陳師曾	
	趙古泥	陳鴻壽		王禔	齊白石
雄		吳讓之	隻		
蔣仁			鄧散木		

995

集

齊白石　黃士陵　吳讓之　趙之琛

丁敬　趙時棡　楊與泰　吳昌碩

趙之琛　王禔　吳昌碩　黃士陵

錢松　鄧散木　雅　鄧散木

徐新周　丁敬

漢康安　趙之琛

鄧散木　　吳昌碩　　齊白石　　齊白石　　吳昌碩

漢康安　　　　　　王禔　　趙時棡　　黃士陵

徐三庚　　　　　　趙古泥　　鄧散木

吳昌碩　　　　　　吳昌碩　　王大炘

趙之琛

齊白石　　　　　　鄧散木　　徐新周

胡震

楊與泰

徐三庚

趙之謙

王禔

從鳥　雕籀文

從鳥　雌籀文

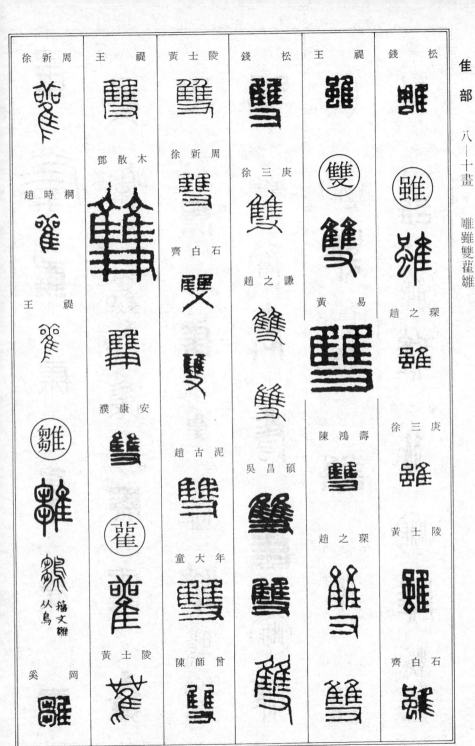

徐新周	王禔	黃士陵	錢松	王禔	錢松
趙時棡	鄧散木	徐新周	徐三庚		
王禔		齊白石	趙之謙	黃易	趙之琛
	濮康安	趙古泥	吳昌碩	陳鴻壽	徐三庚
		童大年		趙之琛	黃士陵
奚岡	黃士陵	陳師曾			齊白石

籀文雛 从鳥

雨（古文）

丁敬

鄧石如

黃易

雨部

年大童

陳師曾

王禔

鄧散木

難
鷄の或體

離

黃易

黃士陵

徐新周

齊白石

趙之琛

吳昌碩

齊白石

陳師曾

王禔

雜

吳讓之

徐三庚

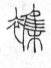

雞

蔣仁

籀文雞从鳥

黃士陵　胡震　奚岡

　　　　趙懿　陳鴻壽

徐新周　陳祖望　趙之琛

齊白石

　　　　徐三庚

蔣仁

　　　　吳昌碩

黃易

趙古泥　趙時棡

奚岡

鄧散木

濮康安

陳豫鍾

陳鴻壽

鄧石如

屠倬

錢松

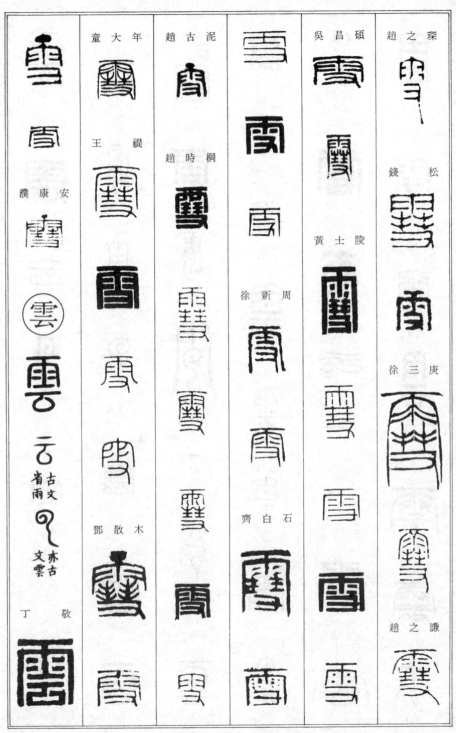

童大年　王褆　趙古泥　趙時棡　吳昌碩　黃士陵　趙之琛　錢松　徐三庚

漢康安　鄧散木　徐新周　齊白石　趙之謙

丁敬

雲

云
古文

省雨
古文

亦古
文雲

蔣　仁

鄧石如

陳豫鍾

黃　易

奚　岡

趙之琛

陳鴻壽

吳讓之

錢　松

胡　震

陳祖望

楊與泰

徐三庚

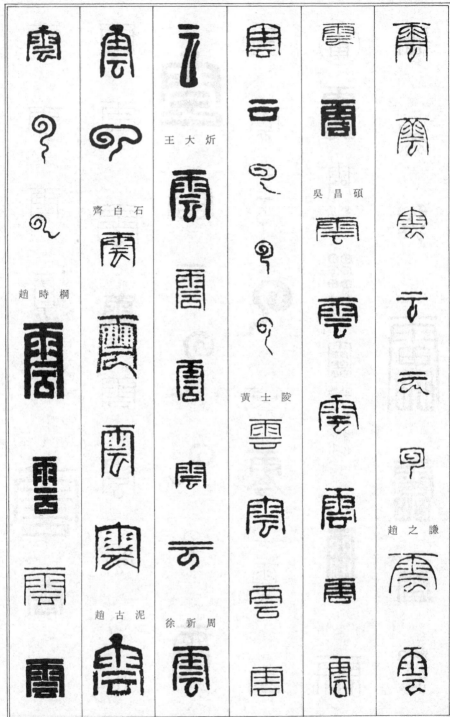

王大炘

齊白石

趙時楣

趙古泥

徐新周

吳昌碩

黃士陵

趙之謙

吳讓之

吳昌碩

古文

亦古

文

籀文雹間有
回回雹聲也

鄧石如

趙之琛

徐三庚

王禔

零

鄧散木

王禔

濮康安

年大童

吳讓之　徐　新周　趙　時桐

胡　震　　齊白石

震 籀文

丁　敬

趙古泥

鄧石如

錢　松

鄧石如

黃　易

陳師曾

陳豫鍾

徐三庚

吳昌碩

電　古文

鄧石如

黃士陵

霄

黃士陵

童大年

王　禔

鄧散木

齊白石

趙古泥

趙時棡

童大年

陳師曾

王禔

鄧散木

本は霾に作る

吳昌碩

黔　古文
或省

庚三徐

古亦霖
丈

鄧散木

霓

陳師曾

趙之琛

霖

王禔

黃士陵

齊白石

趙古泥

陳師曾

王禔

鄧散木

黃士陵

鄧石如

吳讓之

吳昌碩

徐新周

齊白石

王禔

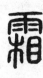

吳昌碩

趙古泥

鄧散木

錢松

趙之琛

黃士陵

鄧散木

鄧散木

王大炘

齊白石

童大年

濮康安

徐新周

趙古泥

霸古文

鄧散木

王褆

吳昌碩

濮康安

陳豫鍾

黃易

吳昌碩

霧

霞

吳昌碩

趙 古 泥

陳 師 曾

王　　禔

鄧 散 木

吳 昌 碩

黃 士 陵

徐 新 周

錢　　松

徐 三 庚

黃 士 陵

趙 之 謙

黃　　易

陳 豫 鍾

陳 鴻 壽

趙 之 琛

鄧 散 木

鄧 石 如

徐 三 庚

徐 新 周

鄧 散 木

徐 新 周

漢 康 安

吳 讓 之

趙 之 謙

吳 昌 碩

陳 豫 鍾

陳 鴻 壽

錢 松

趙 之 琛

徐 三 庚

青 古文

鄧 石 如

黃 易

青 部 青

黃士陵

王大炘

徐新周

齊白石

趙古泥

趙時棡

童大年

陳師曾

王禔

鄧散木

濮康安

丁敬

奚岡

趙之琛

陳祖望

徐三庚

吳昌碩

齊白石

趙古泥

趙時棡

鄧散木

丁敬

靖

彭

靖

靜

齊白石

趙古泥

王褆

趙時棡

黃士陵

王大炘

徐新周

鄧散木

陳師曾

吳讓之

徐三庚

吳昌碩

黃 易

陳豫鍾

陳鴻壽

趙之琛

非部

濮康安

王大炘

齊白石

趙古泥

童大年

王禔

鄧散木

趙之謙

吳昌碩

黃士陵

徐新周

鄧石如

陳鴻壽

趙之琛

吳讓之

楊與泰

非部

靡

面部

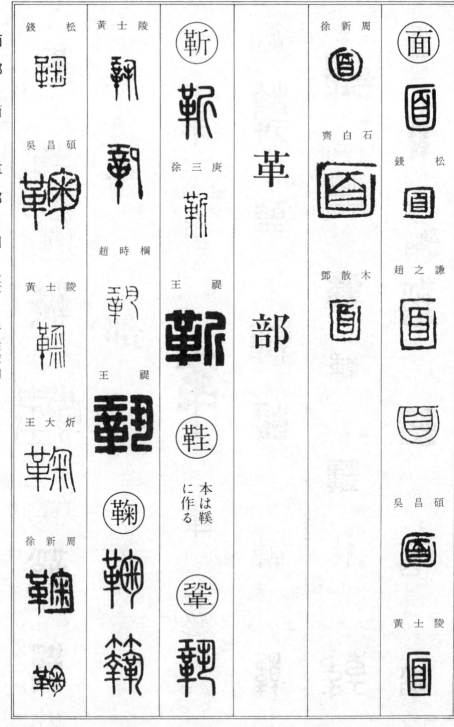

面部

面

錢　松

黃士陵

徐新周

齊白石

鄧散木

松　錢

趙之謙

吳昌碩

黃士陵

革部

吳昌碩

趙時棡

靳

徐三庚

王禔

鞋

本は鞵
に作る

鞏

黃士陵

王大炘

徐新周

王禔

革部

陳師曾　王褆

徐三庚

王褆

齊白石

趙古泥

黃易

吳昌碩

黃士陵

韓

趙之琛

吳昌碩

黃士陵

王大炘

韋

胡震

鄧散木

敊

市の篆文

鄧散木

韋部

王禔

或體

吟の

韶

丁敬　敬

徐三庚　庚

黃士陵

音

鄧石如

趙之琛

徐楙

吳昌碩

王大炘

音部

王禔

韤

韠

黃士陵

趙古泥

韞

本は薀に作る

吳昌碩

童大年

王禔

鄧散木

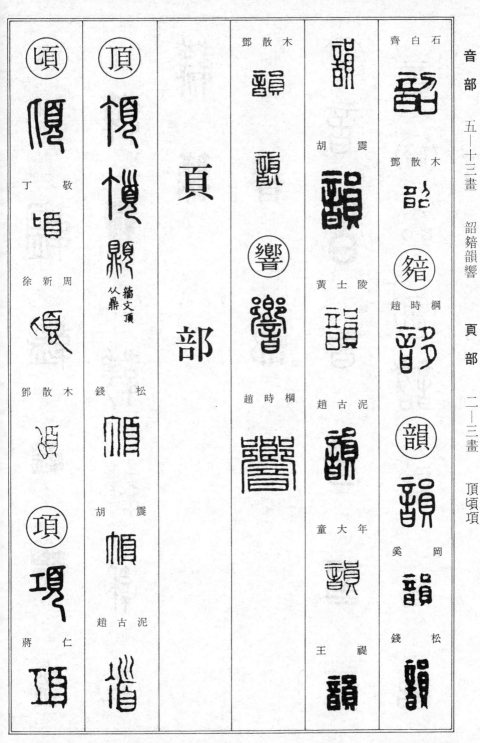

齊白石

鄧散木

趙時棡

奚　岡

錢　松

鄧散木

胡　震

黃士陵

趙古泥

童大年

王　禔

鄧散木

趙時棡

丁　敬

徐新周

鄧散木

蔣　仁

頂

籀文頂
从鼎

錢　松

胡　震

趙古泥

頁

部

頃

吳昌碩　趙之琛　吳昌碩　陳師曾　吳讓之　黃易

黃士陵　　　齊白石　鄧散木　黃士陵　鄧散木

趙古泥　吳讓之　　　　漢康安　徐新周

趙時棡　徐三庚　　　　　　　趙古泥

　　　　　　　文篇　　　　　趙時棡　趙之琛

陳師曾

鄧散木

頑

元の或體

頑

鄧石如

趙古泥

童大年

王禔

頓

趙之謙

頗

徐三庚

吳昌碩

領

王大炘

王禔

鄧散木

頡

趙之琛

齊白石

頤

匚 篆文の

頒

趙之謙

吳昌碩

徐新周

趙時棡

王禔

鄧散木

1018

頭（或體）

錢松
貌（兒の或體）
題
黃易
錢松

頡
黃士陵
頻（本は瀬に作る）
奚岡

王褆
鄧散木

徐新周
齊白石
趙時棡
童大年
陳師曾

趙之謙
吳昌碩
黃士陵

頭
奚岡
趙之琛
錢松
徐三庚

錢松

趙之謙

黃士陵

王大炘

趙古泥

鄧散木

陳鴻壽

趙之琛

鄧散木

吳昌碩

齊白石

趙古泥

童大年

王禔

王禔

趙時棡

陳師曾

王禔

鄧散木

顏篇文

胡震

吳昌碩

黃士陵

徐新周

齊白石

童大年	徐三庚	齊白石	齊白石	吳讓之	吳昌碩
王 褆	黃士陵	王 褆		陳祖望	
	趙古泥	丁 敬	鄧散木	徐三庚	
濮康安	鄧散木	蔣 仁		吳昌碩	王大炘
徐 枞		陳鴻壽	吳昌碩		

吳讓之	趙時棡		王禔	王禔
徐三庚	王禔	趙之琛	鄧散木	齊白石
趙之謙	鄧散木	吳昌碩	吳讓之	趙古泥
齊白石				童大年
王禔		齊白石	濮康安	陳師曾
			王禔	

風部

部

鄧散木 — 木　散　鄧

風

風古文

丁　敬

蔣　仁

鄧石如 — 鄧　石　如

易　黃易

鍾豫陳 — 陳豫鍾

壽鴻陳 — 陳鴻壽

趙之琛

吳讓之 — 吳　讓　之

楊與泰 — 楊　與　泰

徐三庚 — 徐　三　庚

吳昌碩 — 吳　昌　碩

黃士陵 — 黃　士　陵

王大炘 — 王　大　炘

徐新周 — 徐　新　周

齊白石

趙時棡

陳師曾

王　禔

鄧散木

吳讓之

鄧石如

王大炘

趙時棡

鄧散木

飛部

飛

敬丁

吳讓之

周新徐

鄧石如

黃士陵

王大炘

黃易

齊白石

吳昌碩

童大年

鄧散木

糞

翼の古文

食

食部

食

黃易

陳豫鍾

吳昌碩

黃士陵

王禔

吳讓之

吳昌碩

飯　飽

吳讓之

王大炘

吳昌碩

吳昌碩

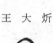
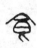
齊白石

鄧散木

飲

本は歙に作る

吳昌碩

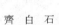
趙古泥

王禔

丁敬

古文飽 从采

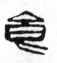
童大年

鄧散木

趙之琛

亦古文飽 从卵聲

陳師曾

吳讓之

吳昌碩

吳讓之

齊白石

飢

徐三庚

陳師曾

飲

鄧散木

黃士陵

鄧散木

趙時棡

黃士陵

徐三庚

養 古文

齊白石

趙時棡

王褆

丁敬

餐

餐

養

養

徐新周

趙之謙

奚岡

趙之琛

徐三庚

童大年

齊白石

趙古泥

吳昌碩

趙之琛

徐新周

趙之謙

飾

吳昌碩

陳師曾

飾

齊白石

黃　易

陳祖望

楊與泰

趙之琛

徐三庚

吳讓之

錢　松

趙之謙

吳昌碩

徐新周

齊白石

趙古泥

黃士陵

陳豫鍾

趙時棡

王　禔

鄧散木

濮康安

丁　敬

徐三庚

吳昌碩

趙之謙

錢　松

楊與泰

黃　易

屠　倬

吳讓之

趙之琛

奚　岡

陳豫鍾

陳鴻壽

黃士陵

王大炘

徐新周

齊白石

趙古泥

趙時棡

童大年

陳師曾

王禔

鄧散木

王大炘

饌

徐新周

饒

齊白石

饗

饔

首部

百首
古の
文

安康濮
漢

黃士陵

徐三庚

吳昌碩

黃士陵

香部

香部

仁蔣

岡奚

如石鄧

易黃

陳鴻壽

鍾豫陳

趙之琛	松　錢	泰　與　楊		周　新　徐
震　胡	松　松	庚　三　徐		
懃　趙	赵	趙之謙		石　白　齊
栐　徐				泥　古　趙
吳讓之	望　祖　陳	碩　昌　吳	陵　士　黃	炘　大　王
				橺　時　趙

香部

鄧散木

鄧散木

吳昌碩

濮康安

齊白石

趙古泥

鄧散木

鄧石如

徐三庚

鄧散木

童大年

王褆

徐三庚

馬部

馬部

馬

文古

籀文馬與
影同有髦

鄧石如

黃易

陳鴻壽

趙之琛

吳讓之

錢松

徐三庚

趙之謙

吳昌碩

趙古泥

趙時棡

黃士陵

王大炘

徐新周

齊白石

趙古泥

趙時棡

王禔

鄧散木

馭
御の古文

馮

濮康安

趙懿

吳昌碩

齊白石

趙古泥

馬部

二一七畫

馮馳馴駐駕駒駕駧駱駿



趙時橺　鄧石如　鄧石如　駒　駐　褆王
　　　　趙之琛　趙之琛　吳昌碩　徐三庚　駧
年大童　周新徐　吳讓之　王大炘　吳昌碩　褆王
　　　　馴　　　黃士陵　鄧散木　　　　　駱
鄧散木　黃士陵　王大炘　駕　黃士陵　騎
漢康安　趙時橺　　　　　　　　駕　　　鄧散木
馳　　　　　　　　　　　　本は奴に作る　駿

丁　敬

吳　昌　碩

黃　士　陵

陳　師　曾

齊　白　石

黃　士　陵

錢　松

徐　三　庚

吳　昌　碩

黃　士　陵

徐　三　庚

吳　昌　碩

王　大　炘

趙　之　琛

齊　白　石

齊　白　石

吳　昌　碩

童　大　年

陳　師　曾

王禔

鄧散木

鄧散木

錢松

趙之琛

徐三庚

趙之琛

徐新周

齊白石

鄧散木

趙之琛

齊白石

鄧散木

黃士陵

鄧石如

趙之琛

漢康安

黃士陵

齊白石

吳昌碩

古文从攴
駆

1037

馬部

鄧散木	黃易	驤 趙之琛	驛 趙之琛

驛驢驤驥驢

骨部

丁敬

鄧石如

屠倬

趙之琛

骨部

徐三庚

王大炘

王褆

趙之琛

錢松

黃士陵

陳豫鍾

齊白石

高部		王禔 體 鄧散木 體	吳讓之 黃士陵 體 徐新周 體 趙古泥 趙時棡 體	骸 鄧散木 黃士陵 髋 屠倬 體 鄧石如	吳昌碩 黃士陵 徐新周 齊白石 王禔 鄧散木
高 丁敬 高 蔣仁 高 黃易 高 奚岡 高 陳鴻壽 高					

吳昌碩

鄧散木

徐新周

齊白石

趙古泥

童大年

王禔

王禔

徐三庚

趙之謙

吳昌碩

王禔

黃士陵

王大炘

庚

趙之謙

吳讓之

黃士陵

陳祖望

趙之琛

黃士陵

王大炘

王禔

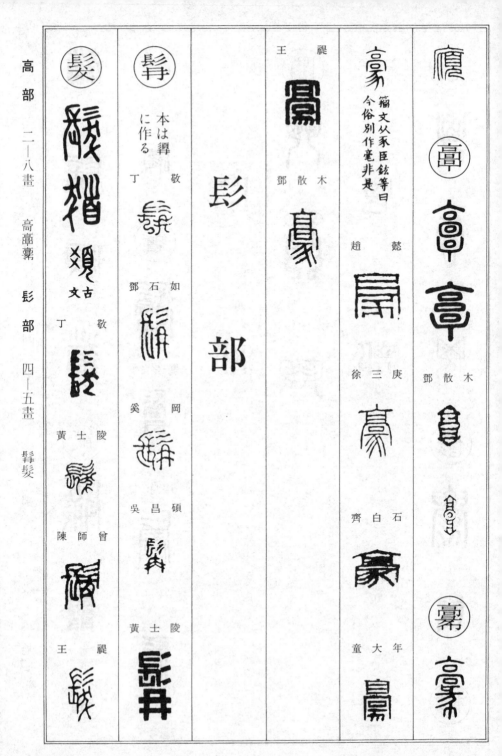

髟部 四─五畫 髟髦髮

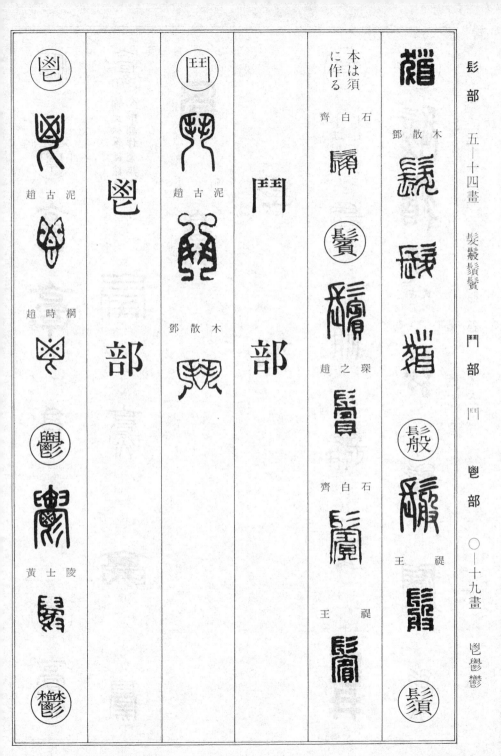

髟部

本は須
に作る

趙古泥

趙時棡

黃士陵

鄧散木

齊白石

趙之琛

齊白石

王禔

王禔

鄧散木

趙古泥

鄧散木

鬥部

囵部

鄧散木　齊白石

弼亭

黃易

趙之琛

吳讓之

羔從美

小篆從

鄧石如

弼亭

吳讓之

黃士陵

王褆

弼亭

鬲部

黃士陵

趙古泥

鄧散木

鬼部

魚部

徐三庚

齊白石

鄧散木

楊與泰

吳昌碩

鄧散木

魂

鄧散木

本は巍に作る

趙之琛

趙之謙

齊白石

魔

魚部

部

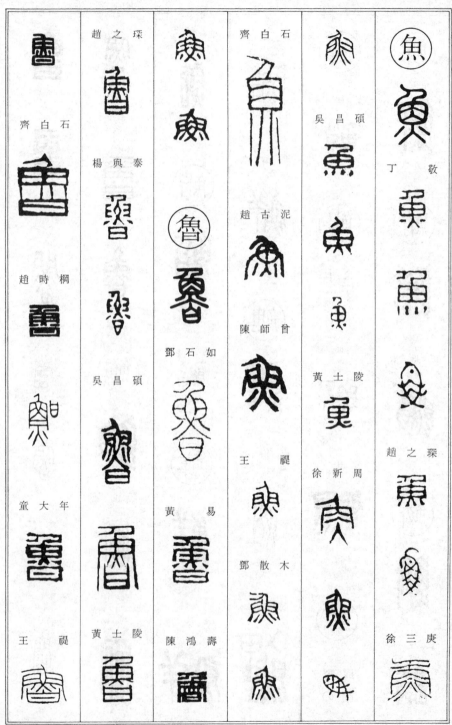

魚部

○—四畫

魚魯

齊白石

趙時棡

童大年

王禔

趙之琛

楊與泰

吳昌碩

黃士陵

齊白石

魯

鄧石如

黃易

陳鴻壽

齊白石

趙古泥

陳師曾

王禔

鄧散木

吳昌碩

黃士陵

徐新周

魚

丁敬

趙之琛

徐三庚

1045



黃士陵

鄧散木

鄧散木

鄧散木

陳鴻壽

鄧散木

黃士陵

趙時棡

黃士陵

鯨

鰻の
或體

黃士陵

鄧散木

齊白石

鄧散木

吳昌碩

吳昌碩

陳豫鍾

黃士陵

本は鰈
に作る

鯤

1046

齊白石

陳師曾

黃士陵

徐三庚

趙古泥

趙時棡

王禔

鄧散木

鳥

奚岡

徐三庚

陳鴻壽

吳昌碩

徐新周

鳥部

陳豫鍾

亦古文鳳

古文鳳 象形鳳

鄧石如

奚岡

趙之琛

錢松

鱸

趙之琛

鄧散木

趙古泥

陳祖望

吳昌碩

吳讓之

陳師曾

王大炘

黃士陵

錢松

濮康安

王褆

齊白石

陳祖望

徐三庚

陳豫鍾

陳鴻壽

趙之琛

吳讓之

齊白石

鄧散木

鴟

鄧散木

丁敬

錢松

鄧散木

鴟
籀文

鴟

吳昌碩

趙之琛

徐三庚

鴉
本は雅
に作る

鴛

吳讓之

趙時棡

王禔

鄧散木

鴈

徐三庚

吳昌碩

黃士陵

齊白石

1049

鴻

趙古泥

趙時棡

童大年

王禔

鄧散木

徐新周

齊白石

濮康安

吳昌碩

鵑

徐三庚

鵠

鄧散木

齊白石

鵲

鶯

吳昌碩

齊白石

徐三庚

木散鄧

鵬

本は朋に作る

齊白石

王禔

鵲

鳥の或體

鶯

齊白石

鄧散木

吳昌碩

齊白石

陳鴻壽

趙古泥

王大炘

趙時棡

童大年

王禔

濮康安

本は雞に作る

濮康安

黃士陵

吳昌碩

徐三庚

錢松

趙之謙

趙之琛

齊白石

鄧散木

鷹

本は鷹
に作り
雁の�籀
文

陳師曾

鄧散木

濮康安

趙古泥

趙古泥

齊白石

趙古泥

趙時棡

童大年

王禔

楊與泰

徐三庚

趙之謙

吳昌碩

黃士陵

徐新周

鶄
古文

鶄
古文

吳讓之

倬偉

趙之琛

徐三庚

鷀

鶄

鶄
古文

1052

王　禔

黃　易

陳　豫　鍾

趙　之　琛

吳　昌　碩

齊　白　石

鹹

趙　之　琛

黃　士　陵

鹽

卤

部

王　禔

鸞

黃　士　陵

齊　白　石

鹿

部

趙之琛

吳讓之

錢　松

趙之謙

吳昌碩

王大炘

吳昌碩

王大炘

吳昌碩

陳鴻壽

童大年

陳鴻壽

王大炘

趙古泥

童大年

王禔

濮康安

王禔

陳鴻壽

吳讓之

徐三庚

趙之謙

吳昌碩

黃士陵	蔣　仁		趙古泥	鄧散木	徐新周
		王大炘			齊白石
齊白石		齊白石			趙古泥
	陳祖望	趙時棡		漢康安	童大年
			趙之琛		王　禔
鄧石如	徐三庚		徐三庚		
黃　易	吳昌碩	吳昌碩	齊白石		

吳讓之

錢松

徐三庚

吳昌碩

黃士陵

王大炘

齊白石

趙古泥

王禔

麥部

麴

籬の或體

麻部

麻

鄧散木

麼

齊白石

麾

本は摩に作る

黃

⟨黃⟩

古文

吳讓之

錢　松

王大炘

黃士陵

徐新周

齊白石

趙古泥

趙　之謙

楊與泰

徐三庚

吳昌碩

丁　敬

黃　易

趙之琛

1057

黃部

王褆

趙時棡

年大童

陳師曾

王褆

木散鄧

漢康安

爨 本は橫に作る

黍部

黎

趙之琛

錢松

趙之謙

黃士陵

齊白石

趙時棡

王褆

香 香の本字

黏

王褆

黑部 ○—六畫 黑黔默默點黟

					黑
黃士陵	鄧散木	吳昌碩	齊白石	黑	部
齊白石	點		王禔	齊白石	
童大年	丁敬	黃士陵	鄧散木	趙時棡	
鄧散木	趙之琛	王禔	默	鄧散木	
黟	吳昌碩		肬の籀文	默	
			默	黔	
			奚岡		

1059

黃士陵

鄧散木

黨

趙之謙

鄧散木

黹部

徐三庚

鄧散木

黻

徐三庚

鄧散木

濮康安

黼

丁敬

黽部

鼄

鄧散木

鼇

齊白石

童大年

濮康安

鄧散木

易黃

趙之琛

吳昌碩

黃士陵

趙古泥

吳讓之

趙時棡

童大年

陳師曾

王褆

鄧散木

鄧石如

齊白石

鼎部

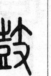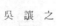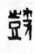

鼎部

俗鼐从

金从兹

黃 易

鼑

貝の

籀文

鼓部

鼔

籀文鼓

从古聲

吳讓之

錢 松

童 大 年

王 禔

木 散 鄧

鼠部

鼠

木 散 鄧

王 禔

鼻 部

鼻部 鼻

胡 震

錢 松

趙 古 泥

齊部 齊

丁 敬

蔣 仁

鄧 石 如

黃 易

奚 岡

陳 豫 鍾

陳 鴻 壽

王大炘　黃士陵　趙之謙　吳讓之　錢松　趙之琛

吳昌碩　陳祖望　楊與泰

1064

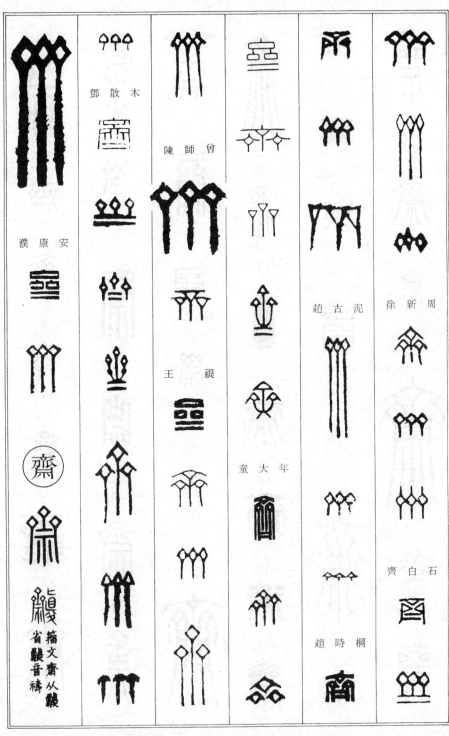

齊部 ○—三畫 齊齋

鄧散木

陳師曾

濮康安

王禔

童大年

趙古泥

徐新周

趙時棡

齊白石

籀文齋从
省纛音禱

1065

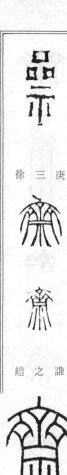

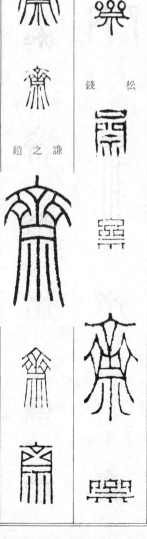

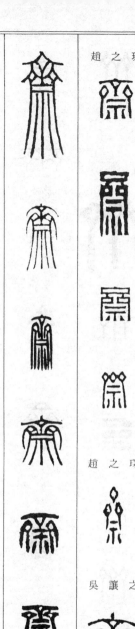

趙之琛

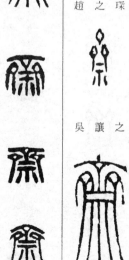

趙之琛

吳讓之

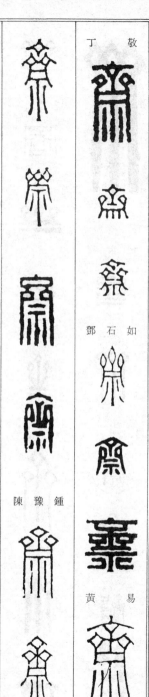

丁　敬

鄧石如

陳豫鍾

黃　易

徐三庚

趙之謙

錢　松

齋

童大年

趙時棡

陳師曾

王禔

濮康安

徐新周

齊白石

趙古泥

鄧散木

黃士陵

王大炘

吳昌碩

王禔

徐三庚 庚

齊白石 石

趙古泥 泥

陳師曾 曾

王禔

鄧散木 木

鄧散木 木

吳昌碩 碩

王大炘 炘

齒
古文
字

趙時棡 棡

趙之琛 琛

蔣仁 仁

龍

部

齒

部

龍

部

龍部

龍

童 大 年	徐 新 周		吳 昌 碩	錢 松	龍
陳 師 曾					丁 敬
王 禔	齊 白 石			陳 祖 望	鄧 石 如
鄧 散 木	趙 古 泥			徐 三 庚	
	趙 時 棡	王 大 炘	黃 士 陵	趙 之 謙	奚 岡

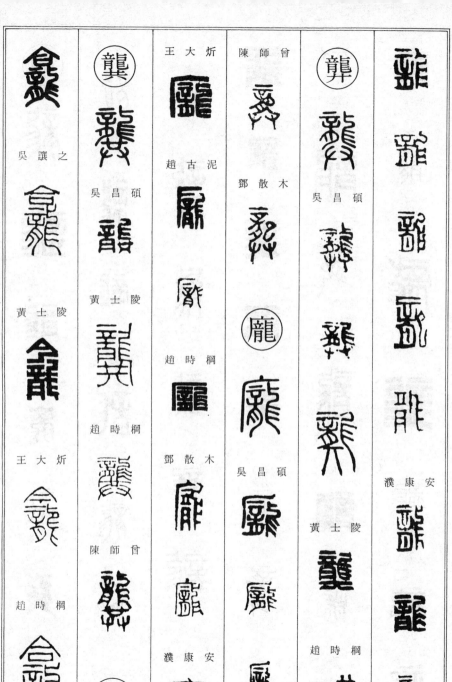

吳讓之

黃士陵

王大炘

趙時棡

吳昌碩

黃士陵

趙時棡

陳師曾

王大炘

趙古泥

趙時棡

鄧散木

濮康安

陳師曾

鄧散木

吳昌碩

吳昌碩

黃士陵

趙時棡

濮康安

龍部

黃士陵

徐新周

齊白石

趙古泥

黃　易

吳昌碩

龠　部

龜　古文

吳昌碩

王　禔

龜　部

童大年

鄧散木

趙　時　棡

陳　師　曾

王　　提

鄧　散　木

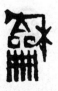

陳　祖　望

徐　三　庚

總畫索引

本文に収録した見出し字を總畫順に排列した。同部首内では『康熙字典』の排列順に據った。同畫内では部首順に、

【一畫】　一　、　乙

【二畫】　一　乙　丁　丂　七　ナ　乃　九　了　二　人　入　八　丷　几　刀　力　匕　十　卜　冂

一	、	乙	丁	丂	七	ナ	乃	九	了	二	人	入	八	丷	几	刀	力	匕	十	卜	冂
一	七	二七	四二	五	四	九	六	九	三	一二	一三	一四	一九	一九	二〇	二〇	二〇	三六	三六	三六	三六

【三畫】　厂　又　万　丈　三　上　下　个　凡　久　乞　也　于　亡　凡　勺　千　廿　口　土　士　攵　夕　大　女

厂	又	万	丈	三	上	下	个	凡	久	乞	也	于	亡	凡	勺	千	廿	口	土	士	攵	夕	大	女
一四	一五	一五	五	五	六	七	二五	一九	一四	一三	五	三	一〇	一九	二三	二五	三五	三九	四〇	四三	四三	四四	四四	四六

【四畫】　子　寸　小　尸　中　山　巛　工　己　巳　已　己　干　广　廾　弋　弓　手　才　不　与　丑　中　丰　丹　之　予　丿　、　丿

| 子 | 寸 | 小 | 尸 | 中 | 山 | 巛 | 工 | 己 | 巳 | 已 | 己 | 干 | 广 | 廾 | 弋 | 弓 | 手 | 才 | 不 | 与 | 丑 | 中 | 丰 | 丹 | 之 | 予 |
|---|
| 五七 | 五六 | 五六 | 五五 | 五二 | 五二 | 五一 | 五〇 | 五〇 | 四九 | 四九 | 四九 | 四七 | 四七 | 四六 | 四六 | 四六 | 四六 | 四四 | 二 | 一一 | 一五 | 二五 | 六七 | 六七 | 三一 | 三二 |

| 云 | 互 | 五 | 井 | 亢 | 仇 | 什 | 仁 | 仍 | 介 | 今 | 仇 | 仍 | 从 | 元 | 内 | 从 | 公 | 六 | 兮 | 分 | 月 | 勿 | 切 | 勾 | 化 | 匹 | 卅 |
|---|
| 三五 | 三五 | 三五 | 三七 | 四二 | 四七 | 四七 | 四七 | 四八 | 四九 | 四九 | 四九 | 四九 | 五五 | 六五 | 六八 | 五五 | 八五 | 八七 | 八八 | 九一 | 九六 | 九六 | 九六 | 一〇一 | 三一 | 三六 | 三九 |

| 升 | 午 | 卞 | 卬 | 厃 | 卜 | ト | 厂 | 厶 | 又 | 左 | 叉 | 及 | 友 | 夊 | 夊 | 反 | 壬 | 壬 | 天 | 太 | 夫 | 夬 | 孔 | 尐 | 少 | 尤 | 尹 | 尺 | 屯 | 巛 | 巴 |
|---|
| 二九 | 三〇 | 三一 | 三二 | 一四 | 一五 | — | — | 一六 | 一六 | 五〇 | 五一 | 五一 | 五一 | 四四 | 四四 | 四三 | 四二 | 四一 | 四一 | 四〇 | 三九 | 五五 | 五七 | 五六 | 五五 | 五五 | 五六 | 五九 | 五一 | 五一 |

| 巾 | 幺 | 弓 | 心 | 戈 | 戶 | 手 | 支 | 文 | 斗 | 斤 | 方 | 无 | 日 | 日 | 月 | 木 | 欠 | 止 | 夊 | 毋 | 比 | 毛 | 氏 | 气 |
|---|
| 一二 | 三五 | 三五 | 三六 | 三六 | 三九 | 三九 | 四二 | 四二 | 四二 | 四二 | 四三 | 四九 | 六二 | 六二 | 六六 | 七〇 | 八九 | 八九 | 四四 | 五〇 | 五〇 | 五〇 | 五〇 | 五〇 |

【五畫】　水　火　爪　父　片　牛　犬　玉　且　世　丘　丙　主　乍　乎　仔　仕　他　付　仙　仞　代　令　以

水	火	爪	父	片	牛	犬	玉	王	且	世	丘	丙	主	乍	乎	仔	仕	他	付	仙	仞	仦	代	令	以
六	五	一一	一二	二一	二二	二二	二三	二三	一	二	三	八	二七	六	六	五〇	五〇	五〇	五〇	五一	五一	五一	五二	五二	五二

| 兄 | 充 | 冉 | 冬 | 尻 | 处 | 出 | 刊 | 功 | 勾 | 包 | 北 | 半 | 冊 | 占 | 卯 | 去 | 古 | 句 | 只 | 叫 | 召 | 可 | 台 | 史 | 右 | 叶 |
|---|
| 八九 | 八九 | 九〇 | 九三 | 五五 | 一〇二 | 一〇二 | 九六 | 二四 | 一〇一 | 二六 | 三六 | 三五 | 三三 | 三一 | 三二 | 三四 | 三五 | 三六 | 三七 | 三八 | 三八 | 三八 | 三九 | 三九 | 三九 | 三九 |

| 号 | 司 | 四 | 外 | 夗 | 央 | 奴 | 女 | 宀 | 它 | 尕 | 左 | 巨 | 布 | 市 | 巧 | 平 | 广 | 庀 | 幼 | 弁 | 弗 | 弘 | 必 | 戊 | 戹 | 打 | 斥 | 旦 | 末 |
|---|
| 一六 | 一六 | 一二 | 四三 | 四三 | 四二 | 四六 | 四六 | 二六 | 二八 | 三一 | 五〇 | 五〇 | 一二 | 一二 | 五一 | 五四 | 四七 | 四七 | 三五 | 三六 | 三六 | 三六 | 三六 | 三七 | 三九 | 四四 | 四二 | 六二 | 六九 |

| 本 | 札 | 正 | 此 | 母 | 民 | 氷 | 永 | 氾 | 汀 | 汁 | 玄 | 玉 | 瓜 | 瓦 | 甘 | 生 | 用 | 田 | 由 | 甲 | 申 | 疋 | 白 | 皮 | 目 |
|---|
| 七〇 | 七〇 | 八九 | 八九 | 五〇 | 五〇 | 五一 | 五四 | 五四 | 五四 | 五五 | 二三 | 二三 | 二四 | 二四 | 二四 | 二四 | 二四 | 二四 | 二四 | 二四 | 二六 | 二六 | 二六 | 二七 | 二八 |

1073

1074

1075

十五畫

1081

十五畫

水	殳	欠		木

澈	澄	激	潯	潮	潭	潤	澗	潞	潛	潘	潕	潔	潒	潁	漿	毅	歐	飲	歡	樣	模	樞	標	樗	樘	樓	樊	樂	槧	槤
六〇四	六〇三	六〇三	六〇三	六〇三	六〇三	六〇二	六〇二	六〇一	六〇一	六〇一	五九八	五九二	五五二	五五二	五五二	五五一	五二八	五二九	五二六	五二五	五二五	五二五	五二八	五二八	五二七	五二六	五二五	五二五	五二五	五二五

禾		石		目	皿	白		疒	田			玉		火	

穀	稾	稽	稼	稻	稺	稷	磌	磐	磊	瞌	瞑	瞋	盤	皚	瘦	瘠	瘀	瘤	畿	璋	璉	珵	璃	璡	瑾	瑩	熱	熟	滬	澍
七一九	七一九	七一八	七一八	七一八	七〇三	七〇二	六九二	六九一	六九一	六八三	六八二	六八一	六七一	六七一	六六八	六五八	六四五	六四四	六四四	六四三	六四二	六四〇	六四〇	六三八	六二七	六二〇	六〇五	六〇四	六〇四	六〇四

艸	肉	耒		羽				糸	米			竹		穴

蓺	薄	莽	蓮	蓬	膚	耦	輦	甄	翦	翥	練	緱	緯	編	緣	緘	緗	緒	糊	篋	篇	篆	範	篁	節	箸	箴	箭	窳	窮
八三六	八三六	八三六	八三五	八三一	七九〇	七七二	七七二	七七一	七六九	七六八	七六四	七六四	七六三	七六三	七六二	七六一	七六〇	七六〇	七四九	七四二	七四二	七三二	七三二	七三二	七三二	七三一	七二七	七二四	七二三	七二三

貝							言	衣				虫	虍	

賞	賜	賡	論	諒	譽	諍	請	談	諂	調	閽	誼	課	誰	褒	蝸	蝶	蝴	蝦	蟹	號	蔭	蔥	蔣	蔡	蔚	蔗	蔎	蔆	蓼
八九五	八九三	八九三	八八四	八八四	八八三	八八四	八八三	八八三	八八三	八八二	八六九	八六四	八五九	八五九	八五九	八五四	八五一	八五〇	八四九	八二九	八二八	八三七	八二七	八二七	八二七	八二七	八二七	八二七	八二七	八二七

金	酉			邑			辵	辛		車		足		走

銷	銳	醉	醇	鄰	鄣	鄭	鄯	鄧	鄅	嘉	趨	遯	遭	適	弊	輪	輩	輥	輝	踦	踐	踏	趣	趖	質	賦	賤	賣	賢	廣
九六〇	九六〇	九四三	九四三	九四三	九四一	九四一	九四一	九四〇	九三二	九三二	九三二	九三一	九二四	九二四	九二一	九一七	九一六	九一六	九一五	九一三	九一二	九一一	九〇五	九〇五	九〇二	九〇二	九〇二	九〇二	九〇一	九〇一

鳥	魚	鬼	髟			馬	首	食		頁	音	革	雨	阜		門	

鴈	魯	魄	髮	駕	駒	駑	駐	餚	養	頫	頤	頡	綺	鞏	鞋	震	霄	陞	閲	閭	閱	鋟	鋈	鋙	鋤	鋒	鋏	鋪	銿	銘
一〇四九	一〇四五	一〇四一	一〇三八	一〇三五	一〇三五	一〇三五	一〇三五	一〇二八	一〇一八	一〇一六	一〇一四	一〇〇八	九九七	九九五	九九四	九七八	九六九	九六五	九六四	九六二	九六一	九六一	九六一	九六一	九六一	九六一	九六一	九六一	九六一	九六一

十六畫

心	弓	廾	广	山	宀	子		女	大		土	囗		又	力	彳		人

憨	憙	憑	彊	嶧	廩	嶬	寰	學	嬝	燮	嬴	奮	壇	壁	壁	圜	器	叡	勳	凝	儔	儒
四九	四八	四八	三七四	三六八	三五三	三三二	三〇七	二九五	二六六	二六五	二六四	二三六	二三三	二三三	一五一	一二〇	一〇四	六八	六六			

齒	鼎	黍	麻	鹿	

齒	鼐	黎	麾	麃	鴉
一〇六八	一〇六一	一〇五六	一〇五四	一〇五四	一〇四九

水	止	欠					木		日		手	戈	

澧	澥	澤	澣	歷	歙	橫	機	黀	橘	橋	橿	糅	橅	樾	樽	樹	樸	樵	曉	曇	曁	操	擁	戰	懈	憾	憶	憲	懿	憩
六〇五	六〇五	六〇四	六〇四	五五四	五五三	五二九	五二八	五二八	五二八	五二八	五二八	五二七	五二七	五二六	五二五	五二五	五二五	五二五	四七七	四六六	四六二	四五五	四五五	四二五	四二四	四一九	四一九	四九	四九	四九

石	皿	田	瓦	瓜					玉					犬					火	

| 磨 | 盧 | 盦 | 甈 | 甌 | 瓢 | 機 | 璠 | 璞 | 璜 | 璘 | 璐 | 璘 | 獨 | 獫 | 燗 | 燕 | 燆 | 燊 | 燈 | 燃 | 熾 | 熹 | 澆 | 濃 | 濁 | 激 | 澹 | 澱 | 濟 |
|---|
| 七〇三 | 六八五 | 六八二 | 六七九 | 六七五 | 六七二 | 六四四 | 六四二 | 六四二 | 六四二 | 六四二 | 六四一 | 六四〇 | 六三四 | 六三二 | 六一二 | 六一一 | 六〇九 | 六〇九 | 六〇九 | 六〇八 | 六〇六 | 六〇六 | 六〇五 | 六〇五 | 六〇五 | 六〇五 | 六〇五 | 六〇五 | 六〇五 |

艸	日	肉	耒	羊			糸		竹		穴		禾	

蕫	蕉	蕩	蕤	蕢	蕙	蕊	蕉	蒲	蕃	興	膩	賴	翰	羲	縣	縢	縛	縟	縑	篼	篤	築	窻	窺	穎	積	穌	穆	穄	磐
八四〇	八四〇	八四〇	八四〇	八三九	八三八	八三八	八三八	八三七	八三一	八二八	八〇二	八〇〇	七七三	七七二	七六六	七六五	七六四	七六四	七六四	七三三	七三三	七三二	七二三	七二三	七二一	七一一	七一一	七一〇	七一〇	七〇三

音訓索引

本文に收録されている見出し字の主たる音訓を現代假名遣により五十音順に排列し、同一音訓內では總畫順、同畫內では部首順に排列した。

ア
亞 三七／阿 八三／啞 九六二／猗 八七／雅 九三三／鴉 一〇六一／鋙 九六一／閼 九六一／䨴 一〇六〇

あ
于 九二四／乎 二七／於 四六〇／嗚 一九一／嗟 一九〇

アイ
乃 一九／悉 三九七／哀 二一二／埃 一四三／愛 四三二／鞋 一〇二三／瑷 六五〇／穢 七三二

あい
藹 八五／靄 一〇〇八／相 八三／胥 九二八／際 六六八／藍 七七〇

あいだ
間 九七七

あう
合 一六五／値 四七五／晤 四七三／逢 九二六／期 三九六／翁 八六四／會 四三九／遇 九二六／遭 九二六

あえて
敢 四五〇

あお
青 一〇〇九／碧 六七一／蒼 八三三

あおい
葵 八三三

あおぐ
仰 五六／印 一三六

あか
丹 一八／朱 四九六／彤 三四六／赤 一〇三／垢 二〇七／紅 五四七／淦 五五四／絳 七五三／赫 八九六

あかし
證 八八七／藜 八四四

あかず
曉 四七八

あかつき
曉 四七八

あがなう
贖 八九五

あかね
購 九〇二

あがめる
崇 三三一

あがる
昂 四九二／昂 四九四

あかるい
明 三八六

あき
秋 七二四／穂 七一二

あきなう
商 一八九／賈 一八五／販 八八九

あきらか
丙 一三／旳 四六四／昉 四六五／明 三八六／的 四六六／亮 七六／昭 四六六／昱 四七二／炤 六一二

アク
啞 九六二／惡 四二九／握 四二〇／芥 七四二／欠 五三六

あきる
厭 一五一／飽 一〇二三

あくび
欠 五三六

あけ
朱 四九六

あけつらう
論 八八七

あけぼの
曙 四七六

あける
明 三八六／空 七二三／上 六

あご
頤 一〇一八／颮 一〇三六／擧 四二三／魁 一〇四三／揚 四一九／倆 七二／抗 四〇三

あし
足 九〇七／疋 六七〇／止 五五〇／漁 五九二

あさ
麻 一〇五六／朝 四六八／淺 五六八／旭 四六三

あざ
字 三一五／晨 四七三

あざける
嘲 一九三

あざな
字 三一五

あさい
淺 五六八

あざむく
欺 五三七

あざみ
薊 八四一

あざやか
鮮 一〇四六

あさる
漁 五九二

あし
葦 八三八／蘆 八四六

あした
旦 四六三／晨 四七三／朝 四六八

あじ
味 一七六

あじわう
味 一七六

あす
明 三八六

あずかる
與 八〇一

あずさ
梓 五一六

あずま
東 五一一

あずまや
亭 四〇

あせ
汗 五五九

あぜ
町 六六一／畔 六六二

あそぶ
遊 九二二／游 五九二

あだ
仇 四九／寇 三〇一／敵 四五二／讎 八九〇

あたい
價 八二／值 四七五／直 六五五／沾 五五二

あたう
能 七八九

あたえる
与 一〇／予 一〇／付 五二／匄 一二二／畀 六六三

あたかも
恰 四二〇／宛 二八八

あたたかい
暖 四七六／暄 四七七

あたためる
煖 六一二／煬 六一二／溫 五八九

あたま
頭 一〇一五

あたらしい
新 四五七

あたり
邊 九三六

あたる
中 一五／當 六六八／抵 四〇六

アツ
壓 二三一／斡 四六二／遏 九三〇／戞 四二四？／殼 五四三／當 六六八？

あつい
厚 一四九／溫 五八九／淳 五六六／淳 四〇九／篤 七二〇／熱 六一六／敦 四五一／愷 四三一／篡 七二一？／鍾 九九六／輯 九二四／聚 七七七／集 九六四／萃 八三六／述 九一六

あつまる
篤 七二〇／熱 六一六／敦 四五一

あつもの
羹 七七〇／臛 一〇四二？

あて
宛 二八八

あでやか
娟 二六八

あてる
射 三一二／抵 四〇六？／充 五八

お

読み	漢字	頁
	嬲	二五七
	鹽	一〇五三
	艷	八九三
えんじゅ	槐	五三二
オ	枅	五二四
	於	七二二
	烏	四六〇
	惡	四八九
	鳴	四〇九
	陷	九一〇
	瑪	六四七
お	小	三一一
	尾	三二四
	御	三六九
おい	姪	三一四
	笈	七二一
おいて	于	四四
	於	七二二
いる	老	七三五
オウ	者	七三六
	王	六三八
	央	六三二

読み	漢字	頁
	汪	五三二
	邑	九二三
	往	三六七
	押	二三七
	旺	四三七
	泓	五二六
	皇	五七一
	瑛	六四八
	翁	七六七
	黃	一〇五六
	嘔	一九二
	溫	五三九
	歐	五九九
	橫	五五四
	甌	一〇四四
	盦	六三二
	鴦	一〇二六
	應	二三一
	膺	六九一
	鏜	一〇六八
	鶯	一〇二六
	鏃	一〇五一
	鷗	一〇五〇
おう	鷹	一〇五一
	他	五〇
	生	六五五
	負	九二三
	追	九二四
	逐	

読み	漢字	頁
おおせ	碩	七〇一
	浩	五六六
	泰	五三五
	巨	三三七
おおきい	大	二五八
おおかみ	狼	六二三
	覆	八六三
	蓋	八三五
	蒙	八三一
	廕	三四二
	幕	三三三
	掩	二二三
	屛	三一七
	被	八六三
	弇	一〇一
	冒	一三五
	庇	三四〇
おおう	稠	六九一
	眾	六二一
	多	二五三
おおい	孌	二五四
おうち	簑	七三六
おうぎ	篝	七三六
	扇	二二三

読み	漢字	頁
	灔	六一〇
	法	五二七
おきて	兼	五三四
おぎ	荻	八二三
おき	沖	五二六
	冲	一〇三
	捧	四四五
おがむ	拜	四三八
おがむ	略	六三二
	冒	一三七
	干	三四〇
おかす	陸	六〇一
	陵	九一〇
	阜	九一八
おか	岡	三一九
	丘	一三
おか	官	二六六
	公	九二
おおとり	鵬	一〇五〇
	鴻	一〇二九
	鳳	一〇二七
おおやけ	命	一一〇
	仰	五一

読み	漢字	頁
	儼	八七
	嚴	一九三
	莊	八二三
おごそか	興	八〇二
おこす	敢	四四九
	遲	九二九
おくれる	後	三七〇
	贈	九〇二
	遺	九三五
	選	九三三
	貽	八九六
おくる	送	九二六
	錯	一〇六三
おく	置	六二〇
	憶	二一四
	意	二〇二
オク	童	一八九
	屋	三一八
おきる	起	九〇四
おぎなう	補	八六四
	翁	七六七
おきな	叟	一五七
	嫗	二五六

読み	漢字	頁
	壓	二三二
	尉	三一〇
	按	四三七
	押	二三七
	制	一二六
	咺	一八二
おさえる	師	三四六
	首	九七一
	長	九三二
	伯	五二
	令	二九
	尹	三〇九
おさ	傲	七七
	奡	二六四
	泰	五三五
おごる	興	八〇二
	翁	七六七
	發	六二四
	起	九〇四
おこる	勃	一一六
おこなう	行	八五六
	嬾	二五六
	懈	二一六
	惰	二一〇
おこたる	惰	

読み	漢字	頁
おしい	叔	一五五
おじ	啞	一八七
おし	攝	四四六
	韞	一〇一五
	縒	八四一
	藏	八三五
	斂	四五一
	領	一〇〇八
	亂	三六九
	脩	六八八
	略	六三二
	理	六五四
	御	三六九
	納	八三八
	修	六七
	紀	八三八
	治	五二七
	攻	四四八
	艾	八一二
	收	四四七
おさめる	繻	二七六
	稗	五二八
	稚	六九
	幼	三三二
おさない	鎭	九六六

読み	漢字	頁
	妥	二四九
おだやか	懼	二一六
	瞿	六二二
	虞	八五〇
	惕	二〇九
	悼	二〇七
	恐	二〇四
	畏	六三一
	狂	六一六
	怕	二〇五
	匈	一二三
おそれる	襲	八六六
おそう	遲	九二九
	晚	四七二
	晏	二一一
おそい	勖	一一七
	雄	九一二
	推	四四二
おす	押	一六〇
おしむ	嗇	一八九
	昌	一〇八
おしえる	教	四五〇
	訓	九七九
おしい	惜	二〇八

読み	漢字	頁
	劣	一一七
おとる	訪	八七六
おとずれる	威	二五二
おどす	郎	九二三
	男	六三〇
	夫	二六一
おとこ	頤	一〇〇九
おとがい	匠	一二三
	弟	三五〇
おとうと	音	一〇一五
	乙	二七
おと	夫	二六一
おっと	乙	二七
オツ	墜	二三四
	零	一〇〇四
	落	八三〇
おちる	受	一五五
オチ	越	九〇六
	乙	二七
穩		七二三

読み	漢字	頁
	帶	三三四
	佩	六六
おびる	劫	一一七
おびやかす	怯	四〇一
おびえる	帶	三三五
おび	己	三三〇
おのれ	戰	四三〇
	栗	五四八
おのおの	各	一六五
おのずから	自	六七六
おのく	斧	四五七
	斤	四五六
おの	鬼	一六七
おに	同	一〇四
おなじ	驚	一〇三一
	愕	二一三
おどろく	罘	六一九
おとろえる	衰	八六一
	憶	二一九
おぼえる	憶	

読み	漢字	頁
おもむき	阿	九一三
おもねる	佞	六六
おもに	主	一八
おもて	面	一〇〇二
	表	八六〇
	懷	二一六
	謂	九八九
	憶	二一九
	意	二〇二
	想	二一〇
	惟	二〇八
	思	二〇〇
	念	一九九
おもう	以	五二
おもい	重	九五一
おも	面	一〇〇二
おみ	臣	六七五
	沒	五二六
おぼれる	休	五五
	覺	八七〇
おぼえる	憶	四一九

1093

音訓索引（ぎ―きわまる）

第1段
伎 岐 技 奇 宜 祁 耆 欺 羲 偽 儀 嬀 毅 誼 義 戯 擬 魏 蟻 顗 曦 巍　【きえる】消　【キク】匊 掬 菊 鞠
五七 三七 四三五 三六 二五一 四三 五二九 六六 七六六 八四 八五三 二三六 四五七 四二三 五八七 八三二 一六四 一〇二四 八六二 四七九 三三四 五八二　一〇二三　四三二 四三三 八三三 一〇五六

第2段
【きく】利 効 効 聞 聴　【きこり】樵　【きさき】后 姫　【きさし】兆 朏 幾　【きざはし】階　【きざむ】刊 刻 雕　【きし】崖 岸 垠 涯　【きじ】素
七二三 四四二 一一二 二一 六一一 六三九 五二九 一八 五二二 六六〇 三五四 一〇九 九一一 一一七 九七九 一二〇 三三九 二〇六 五三九 七二九

第3段
【きず】傷 瑕　【きずく】城 築　【きずつける】刻　【きそう】競　【きた】北 鍛　【きたえる】吃 吉　【キチ】吉　【キツ】乞 吃 吉 劫 喫 頡 橘　【きつね】狐　【きぬ】繭　【きね】杵　【きのう】築
八三 六四六 二〇七 五二〇 一二四 一三四 七二七 一三 一六五 一六五 一六五 一二六 一一七 一八九 一〇六 五二二 六三二 七五六 七四〇

第4段
【きのえ】甲　【きのと】乙　【きび】黍　【きびしい】嚴　【きみ】公 王 后 君 侯 皇 卿 肝 膽　【キャ】胛 脚　【キャク】却 客 兌 格 脚 脚
四七一 六六〇 二七 七一七 九六 三六三 六九〇 六八〇 六〇 一四二 六九〇 九一五 七九〇 七九〇 二一四 二八九 三五一 七九九 七九〇

第5段
【ギャク】屰 逆　【キュウ】九 久 弓 仇 及 丘 休 朽 歹 臼 吸 求 汲 究 咎 穹 虯 邱 麻 急 宮 笈 臭 躬 球 述 給
三三 九二二 二〇 一五 六九 四九四 一三 五〇 五四九 五七九 五八一 六三 八〇一 五六五 五六五 八一二 一八一 八五二 三五〇 一九〇 七一一 九二一 九二二 七五三

第6段
翁 裘 躬 窮 龜 繆 舊 窮 琚 車 居 許 渠 琚 虚 鉅 鄰 遽 舉 蘆 邁 團 御 敵
七〇 八六二 六一一 九二九 二九一 六五六 一〇七一 八一二 六八四 九二一 四〇二 九六六 五六九 六八四 八六一 一〇二 七二四 八六三 九二五 八五一 七一二 一九七 三六五 四五〇

第7段
魚 寅 馭 漁 語　【きよい】淨 清 淆 潔 瀏 瀞　【キョウ】兄 叫 叶 交 共 匈 匡 向 邛 劫 享 京 協 怯
一〇四五 八二 一〇二四 三三〇 九五七 八一 五六七 五六三 五八二 六〇一 六〇九 八 二〇一 一六六 二六 九一三 一三一 一六六 一九五 二九 一二七 四〇 四〇 二二 四〇一

第8段
極 況 狂 胃 俠 医 姜 拱 香 恐 恭 校 浹 涇 珙 甼 胸 強 教 喬 蛟 竟 竟 蛟 既 嗛 敬 畳 經
五〇五 六三一 五二四 三九 一三五 四四 三五五 三四二 一〇二一 四二〇 四二二 五八九 五六八 三六〇 六八四 八二七 八二三 二〇四 六二〇 四四二 五二〇 五二六 五二〇 一五四 一九〇 四五二 六六九 七五九

第9段
郷 僑 競 境 顧 輕 嬌 嶠 慶 簣 鋏 篝 羹 疆 彊 橋 興 香 矯 薑 羹 甕 舅 竟 競 蘆 馨 罍 饗
九三 八四 二八 九二 三六二 九二四 二四六 二三五 二二六 三三五 九六一 三二六 八六七 六九〇 三二九 三四一 八四一 一〇二一 五〇六 八六八 九五六 一〇二四 六六七 五二六 二八 八六六 一〇二六 一〇二三 一〇三〇

第10段
襲 驚 鱷 鰯　【ぎょう】仰 印 冰 行 形 垚 喬 堯 業 凝 曉 翹　【キョク】廾 旭 曲 局 臼 巫 供 勗 極 跼 鑫 玉
一〇七〇 一〇二四 一〇二四 一〇七〇 一三五 一六五 五八 六五二 一三 二〇六 四四二 二〇六 五一二 一九〇 四七七 八六七 三二 四六六 四七六 二〇四 五八一 四〇一 六六 二一 五二二 九二〇 七九一 六三七

第11段
鈺 嶷　【きらう】嫌　【きり】桐 錐 霧　【きる】切 衣 服 剉 斫 斬 著 截 窮 鍔 鐫 片　【きれ】倪 際　【きわまる】究 谷 穹 極
九五六 二三五 二五 五二一 九六一 一〇〇五 三一 八六〇 六五二 三一 五四二 三一 八六七 八二 八一二 九六〇 九六二 六二九 八一 九一二 八一二 七二一 八一二 五三三

1094

音訓索引 表

係	京	邢	系	形	启	圭	兄	兮〔ケイ〕	礙	霞	戲	解	華	夏	外	下〔ゲ〕	懸	懈	銙	華	稀	晞	掛	假	氣	家	挂	芥
七一	四〇	七七	七七	六三	一七	三〇	八九	九九	一〇二	四二	八一	八二	三三	三四	二七	一	四二	四二	九〇	八二	六九	七二	八〇	四一	二九	五五	四九	八三

溪	敬	携	高	絜	榮	景	揭	愒	惠	卿	頃	綆	竟	畦	彗	啓	荊	耿	珪	涇	桂	徑	奚	郎	計	炯	挂	契	奎	勁
五九五	一〇五二	四二四	一〇四	五二	一八	二七	四二	四〇二	一〇二六	三一	一八四	一七	一〇二	三六	二五	三二	二三	六〇	八二	五二	八三	二四	四〇	六二	三二	九四	二三	三二	五四	二八

薀	繋	瓊	雞	櫏	鍥	谿	薊	墩	憨	褧	蕙	磬	璚	憩	孃	謂	楷	磝	憬	慶	慧	輕	禊	縠	廎	螼	境	詣	經	洎
九四九	七六一	六九〇	九九五	五五四	九八一	八八一	八八〇	六四一	四九〇	八六一	八六五	五〇二	六四九	四二九	三六六	一〇二	五二九	五二六	四六五	四六七	五四八	四九六	五七一	三六六	三三五	二六一	八六	七六一	五五四	五九七

逆	屰	橄	擊	激	毄	喫〔キ〕	鯨	藝	鮭	癘	霓	詣	睨	埶	倪	枘〔ゲイ〕	鱷	驚	攜	鶏	攜	馨	警	繼	競	鯨	鏡
九二四	三三	五五四	四五〇	六〇六	五六八	一八九	一〇二六	八四四	一〇二六	四六六	九二一	七六一	五七二	三六六	一〇四七	一〇三二	四一四	一〇五一	四五四	一〇二三	四五四	八八一	八六一	七二三	一〇二四	六六一	

傑	訣	缺	威	桀	玦	杰	血	欠〔ケツ〕	結	血	蓋〔けだし〕	役	剣	削	刊〔けずる〕	銷	消〔けす〕	景	穢〔けしき〕	檄	擊	激	毄
八三	八七	六三	五三	五二二	五〇七	五二二	八五二	五三三	八五七	八五二	八三五	三六四	五六五	二二三	一〇六	九六〇	五八一	四七三	七二三	五四二	四五〇	六〇六	五六八

巌	碞	陵	峻	陀〔けわしい〕	煙	烟〔けむり〕	閲〔けみする〕	蘖	蘗	櫱	月〔ゲツ〕	蘗	纈	襭	闋	擷	関	鍥	藥	頡	潔	歇	絜	結	厥
三三五	五〇〇	三三一	三二一	九八四	六一八	六一三	九八〇	五五六	一〇六八	五五六	五四九	一〇六八	八六一	八六一	九八一	四五四	九八一	八四五	五二一	一〇一六	五〇一	五三一	五二一	一五一	

鈐	硯	舷	研	眷	現	牽	堅	健	乾	軒	虔	狷	峘	蕎	峴	娟	兼	倦	柬	建	巻	券	身	見	幵	玄	仚	犬	欠〔ケン〕
九五七	六九一	八〇九	六九一	六九一	六四一	六三一	二二二	一八〇	九二一	八四二	三六一	三六九	五二一	一〇〇	五七二	三六六	一二二	一一〇	五六六	四三一	八一九	六六九	八五二	六三三	五一	五三六			

簡	謇	謙	搴	檢	壔	護	縣	繭	猥	憲	孃	賢	謷	淵	劍	儉	遣	兼	甄	寒	萱	煊	焜	暄	慊	愆	嫌	塤	嗛	開
七二一	九四九	八五五	四五五	五三五	二二五	八七六	七六一	七六四	三七一	二五六	三六六	八六三	一一四	六〇二	二二五	一一六	九二二	一二二	六三五	三五一	四一〇	六一七	六一六	六一五	二二〇	二五五	三六七	二一〇	九七七	

研	眼	現	鬥	筧	峴	原	限	彦	咸	弦	阮	言	見	沅	玄	幻	元	广〔ゲン〕	礦	顯	權	鷴	騫	憲	獻	懸	繭	鵑	鞬
六九一	六九二	六四一	一〇三三	七二二	五七二	一五〇	八六四	三六一	一七一	二五六	九二三	八二五	六三三	五八九	六三五	八二五	一〇二三	一〇二三	一〇二五	一〇三一	五四四	一〇五〇	一〇二三						

こ

胡	故	虎	狐	沽	居	孤	固	呼	車	古	去	乎	戸	互	己	〔コ／こ〕	礦	儼	龕	邊	嚴	願	顏	還	源	嫌	硯	減	舷	絃
七六	四六	六一	五六	三三	二一	八一	九一	四三	一〇	五二	五二	二五	三二	三四	三二〇		一〇二三	一一八	一〇〇二	九二一	三三五	一〇二〇	一〇二〇	九二二	五九三	三六七	六九一	五八八	八〇九	七五二

ゴ／ご

兒	小	子	顧	護	黏	鵠	蝴	糊	箇	滬	鼓	跨	賈	瑚	辜	詁	觚	琥	湖	壺	許	粘	瓠	屌	罟	祜	個	苦
九一	三五	二五七	一〇二〇	八七六	一〇五四	一〇二三	八八六	七五四	七二二	五九九	一〇七二	九〇一	八六三	六四九	九二〇	八二六	八二六	六四九	五九四	二五一	八二六	七五二	六四九	三二二	七六四	五七二	一一六	八六

こいねがう	こい			こい																									
戀	鯉	濃		護	顯	黏	誤	語	瑚	湖	期	魚	梧	晤	御	圄	唔	悟	娯	胡	後	吾	吳	伍	巨	牛	午	五	互
四三	一〇六	六四		八八	〇六三	八二	八二一	五二	四九四	一〇三五	三一	五一六	三五九	三六九	二一五	三三三	二七九	七一六	三一七	一七三	三六一	三九〇	二一〇	三五七	三三	一一〇	三三	三五	

											コウ																		
劫	亨	行	肙	考	江	攷	好	向	后	合	光	仰	交	甲	弘	巧	号	句	功	孔	玄	公	允	工	口	丂	幾	庶	希
一二七	八四	七五五	七五七	七六〇	五四一	二五二	二六七	一六六	一九五	五九	六六四	一七九	三二九	七六〇	三六四	三六一	一六九	五四	一六六	二六二	五一	九五	三六八	一五	四	五六四	三六五	三四二	

垢	听	厚	侯	肱	肯	空	狗	杭	昊	昂	航	拘	押	庚	幸	岡	咎	效	享	邢	沆	杏	更	攻	抗	宏	孝	孝	攷	告
二〇七	一八三	一七九	七六六	七六〇	七三三	六三二	五〇五	五六五	四六〇	四六八	八二七	三五〇	三五二	一一七	四〇二	五五六	五〇一	三三一	四九四	二六三	五四五	五六四	二九四	一七						

貢	虓	荒	航	耿	耕	紘	皋	垳	浬	浩	校	效	剛	候	香	降	郊	虹	苟	者	紅	皇	洽	洪	洨	昇	恰	恆	後	巷
八九六	八四九	八三一	八〇六	七六〇	七五四	七六九	七五四	五七一	五一〇	五二四	一一三	一七六	八九四	五三	一七〇	七六六	五三一	七一四	七六七	五七七	五七五	五〇一	三七六	三四一						

誥	蒿	綱	鬲	晔	康	嫦	頏	鉤	煌	黃	項	閎	蛟	腔	絳	映	皓	猴	椌	喉	堆	絀	皐	毫	梗	晧	敎	康	寇	高
八八二	八三四	七七七	四七七	四二六	二三六	一〇八	九六一	九二六	七一六	二六六	九六一	八二〇	七五二	一八九	七九五	四五〇	五二六	五五〇	四五	四五〇	三三四	二五九	一〇二九							

鷄	羹	曠	鵠	葉	闔	簧	鴻	購	講	薑	糠	濠	嶸	香	鋼	衡	興	穅	璜	横	橋	黇	縱	篁	槀	廣	閤	鉸	郜	豪
八〇六	七六六	四〇七	一〇五六	九一一	一〇四一	七八一	八八一	八九一	九〇三	八二四	七六九	五二四	一〇二	九五二	八九八	八五〇	六〇三	五二四	五三	五二〇	七七一	三一九	九六三	八八〇	九四三					

													ゴウ					こう											
毫	強	偶	剛	降	恆	哈	昂	劫	江	后	合	仰	号	印	戀	講	神	勾	乞	戀	齎	鶯	瀨	攪	鑠	顥	鑛	蘅	
五五〇	三七一	八二	一一三	八八二	二〇一	一八二	四六八	一二七	五四一	一六六	五九	一七九	一六九	三二五	四三	八八三	五二二	一一一	二九	四三	一〇五	一〇四	二一〇	四六七	一〇二	四六二	六四		

こえ		こうむる				こうべ		こうぞ		こうじ										こえる										
	蒙	被		頭	首	百	元		穀	楮		籕	麴		籠	蠱	藕	黇	督	濠	薅	彊	耩	豪	鄉	號	業	傲	項	暴
八三三	八六三	六二	一〇二二	七八七	八七	五三二	五三一	七七三	一〇六〇	一九四	八七四	一〇四	八七六	三七六	五七四	八九四	九二三	八三一	八二三	一二六										

こぐ													コク				こおり						こえる				
漕	鵠	鵠	縠	穀	穀	黑	惑	國	崔	哭	刻	谷	角	告	克	石	郡	冰	氷		臛	腴	越	超	肥		聲
五九九	六二九	一〇五六	九二七	五三二	一〇五八	一九七	九四二	一八二	一一二	八二七	一七七	九二五	九二一	一〇二	五〇一	七五二	七六二	六二四	七六二								

| こころよい | | | | | | | | | | ここ | | | | | こげる | | | | こけ | | | | ゴク |
|---|
| 快 | 課 | 嘗 | 試 | 意 | 心 | 九 | | 馬 | 爰 | 于 | 志 | 茲 | 此 | | 焦 | 蘇 | 落 | 苔 | | 潊 | 鈺 | 極 | 玉 |
| 三九七 | 八八三 | 一九二 | 八七九 | 四二〇 | 二六 | 六三二 | 六二三 | 二四 | 五九五 | 八三〇 | 五四二 | 八二二 | 六五 | 八五四 | 八二六 | 八一五 | 六〇九 | 九五五 | 五三三 | 六二七 |

	こと	こて						コツ				こたえる	こずえ			こす				こしき			こし			
事	言	枅	滑	惚	骨	笏	忽	乞	應	對	答		標	潊	越	漉		甑	穀	甑		興	腰	要		董
八三二	八七三	五六九	五九七	四〇八	七二七	三九七	三九九	二九	四四〇	三二四	七六一	五八一	五八〇	六二四	九二七	八四四	六〇三	九七〇	八六二	一六八						

音訓索引（音訓索引・部首索引）

こと

| 琴 六四二 | ことごとく 六六三 | 畢 六六二 | 盡 六六一 | ごとし 二六 | 如 八一五 | 若 六六七 | ことに 五六 | 異 六六七 | 殊 五六 | ことば 九一八 | 辟 九一八 | 辭 九一八 | ことぶき 三三五 | ことほぐ 三三五 | 壽 三三五 | 壽 三三五 | ことわり 六四二 | 理 三二五 | ことわる 四五六 | 斷 四五六 | 辯 九一八 | この 一〇二 | 斯 四七一 | 此 五三二 | このむ 五九一 | 好 三五五 | 敢 三五九 | こびる 三五 | 媚 三五五 |

| 是 四七一 | 伊 五六一 | 此 五三二 | 之 二〇 | これ 二〇 | こる 一〇四 | 凝 一〇四 | 凝 一〇四 | こらす 四八 | 更 三八 | 交 三八 | こもごも 七二一 | 籠 七二一 | こめる 七二一 | 米 三六三 | こめ 三六三 | こみち 一〇六 | 徑 一〇六 | こみ 一〇六 | 困 一六六 | こまる 一六六 | 濃 六〇六 | こまやか 六〇六 | こまぬく 四三一 | 拱 四三一 | 細 七五一 | こまかい 七五一 | 駒 六七三 | こま 六七三 | こぶ 三五六 | 嫵 三五六 |

| 昏 四六七 | 昆 四六五 | 坤 二〇五 | 困 一六六 | 佽 五八 | 今 二九 | コン | 強 三七四 | こわい 三七四 | 衲 八六〇 | 衣 八六〇 | ころも 八六〇 | 轉 九一六 | ころぶ 九一六 | 鐺 六六六 | 劉 一二四 | 殳 三五七 | 珠 五六一 | 夷 二三二 | ころす 九一六 | 轉 九一六 | ころがる 一〇二六 | 頃 五九一 | ころ 五九一 | 比 五四九 | 諸 八八四 | 維 七五七 | 斯 四七一 | 焉 六二二 | 惟 四二六 | 唯 一八五 |

| 勤 一三〇 | 垠 二〇七 | 金 五三七 | 欣 三五三 | 言 八七二 | 序 一七二 | 合 一六一 | ゴン | 鑫 九二一 | 鯤 一〇二四 | 獻 六三三 | 鯤 一〇二四 | 錕 六六六 | 輥 九一六 | 魂 一〇二四 | 滾 六〇七 | 跟 九七八 | 琨 五六二 | 焜 六二〇 | 渾 六一四 | 欽 三五〇 | 痕 六七一 | 淦 五八八 | 崑 三三一 | 堃 二一六 | 根 六〇二 | 恨 四一四 | 建 三六六 | 金 五三七 | 近 九五二 | 欣 三五三 |

さ

| 權 五三五 | 嚴 一〇二四 | 魂 一〇二四 | 銀 九五六 | ナ 一九 | 乍 二六 | 左 五三五 | 再 一九三 | 佐 六一 | 作 六〇 | 坐 二一二 | 沙 五八〇 | 剉 一〇一 | 柤 六〇一 | 查 六〇〇 | 砂 五八〇 | 娑 三四二 | 差 三一二 | 座 二五七 | 挫 四四一 | 紗 七五〇 | 茶 八二〇 | 衰 八六一 | 忿 四〇四 | 嗟 一九一 | 槎 六三二 | 蓑 八三三 | 蹉 九七九 |

| 崔 三三一 | 茝 八二〇 | 栽 五九八 | 差 三一二 | 宰 二六八 | 砂 五八〇 | 洒 五八二 | 柴 五九九 | 哉 一九二 | 佳 五一 | 采 一八二 | 妻 三三八 | 材 五九三 | 西 八四二 | 在 二〇二 | 再 一九三 | 巛 三二六 | 切 一〇一 | 才 一六 | 叉 一五三 | サイ | 挫 四四一 | 座 二五七 | 剉 一〇一 | 坐 二一二 | ザ | 早 三一五 | 小 三二四 | さ | 灑 五九五 | 鎖 九六五 |

| ザイ | 霽 一〇〇七 | 灑 六一〇 | 齋 一〇六五 | 隋 九九二 | 賽 九三一 | 濟 六〇六 | 齎 一〇六六 | 蔡 八三七 | 齊 一〇六五 | 際 九九二 | 蕡 八三七 | 綵 七五六 | 戠 三九四 | 載 九一二 | 蕾 八三三 | 碎 五〇〇 | 歳 三五四 | 塞 二一六 | 債 八二 | 催 八二 | 裁 八六二 | 萃 八二三 | 茱 八二〇 | 犀 五七二 | 最 四四一 | 責 七六一 | 細 七五一 | 祭 七一二 | 採 四四一 | 彩 三六七 |

| さかい 四〇〇 | さが 四四 | 陂 九八四 | 阪 九八三 | 坂 二〇四 | さか 二〇四 | 竿 七三二 | さお 七三二 | 囀 一九四 | さえずる 一九四 | 闌 九二 | さえぎる 九二 | 才 一六 | さえ 一六 | 禧 七一二 | 禔 七〇八 | 福 七〇八 | 祿 七〇九 | 祺 七〇六 | 祥 七〇三 | 祜 五二六 | 祉 七〇二 | 幸 三五二 | 礽 五〇二 | さいわい 五〇二 | 齊 一〇六五 | 載 九一二 | 材 五九三 | 在 二〇二 | 才 一六 |

| 昌 四六五 | 旺 四六四 | 壯 一四 | さかん 六二一 | 盛 五一七 | さかり 九二四 | 逆 九四四 | 屰 九五六 | さからう 九五六 | 遡 九五二 | 溯 六〇〇 | さかのぼる 九五二 | 魚 一〇二四 | さかな 一〇二四 | 爵 五四四 | 鍾 六六四 | 栖 五二一 | さかずき 五〇二 | 杯 五一〇 | さかさま 七一 | 倒 七一 | さかさ 五二三 | 榮 六三〇 | さかえる 六三〇 | 疆 六七〇 | 境 二一八 | 畺 六六九 | 域 二一四 | 界 六六〇 | 封 三一〇 | 垠 二〇七 | 圻 二〇五 |

| 攝 四四四 | 劈 一二四 | 咲 一八三 | さく 一八三 | 鑿 九六七 | 錯 六六四 | 鈼 六五五 | 造 九四六 | 策 七三二 | 責 七六一 | 朔 四七五 | 昨 四六二 | 削 一二三 | 作 六〇 | 乍 二六 | サク 四七五 | 曩 四七七 | 往 三六七 | 向 一六〇 | さきに 一六〇 | 魁 一〇二四 | さきがけ 一〇二四 | 鷺 一〇二七 | さぎ 八九 | 先 一一二 | さき 六二一 | 韘 一〇一六 | 桑 六一〇 | 爍 六二一 | 盛 五一七 | 股 五四七 |

| さしがね | ヒ 二四 | さじ 三一九 | 尺 三一九 | さし 七六三 | 晶 四六三 | ささやく 六〇〇 | 漪 六〇〇 | 連 六〇〇 | さざなみ 六〇〇 | 捧 四四一 | 丼 二七 | ささげる 三六七 | 柱 五九四 | 支 四六九 | ささえる 六六 | 提 四四一 | 下 七 | さげる 四四一 | 避 九五二 | 迂 九三五 | さける 八三一 | 號 一六〇 | 嚇 一九四 | 号 一六〇 | 叫 一五一 | さけぶ 九四七 | 酒 九二四 | さけ 九五六 | ザク | 鉎 九五六 |

【さ】（承前）

【さす】指 三九｜巨 三九｜射 三二｜差 三一｜戡 三七｜撝 四一｜【さずける】授 二六｜【さだめる】定 四一｜論 四六八｜【さち】幸 三五二｜早 五六八｜【サツ】札 二二｜刷 二二｜刹 二二｜殺 五〇四｜察 八二｜祭 三〇七｜【ザツ】雑 九九一｜【さと】里 九五一｜郷 九五一｜巧 四三九｜【さとい】哲 一八二

【さます】様 五三九｜態 四一五｜能 八二三｜【さま】候 七七八｜侍 六六四｜【さぶらう】寛 三〇四｜淋 六〇〇｜寂 二九一｜宗 二八一｜【さびしい】裁 八六二｜曉 四七八｜憬 四二九｜惨 四二七｜解 八一九｜喩 一六八｜悟 二〇五｜了 三〇｜【さとる】論 四六八｜喩 一六八｜【さとす】聡 七六一｜凝 七二一｜慧 四二六｜睿 六二一｜敏 四五〇

【さわぐ】澤 六〇四｜【さわ】澤 六三四｜猴 六六〇｜申 一五二｜【さる】去 四八〇｜【さらに】更 四七七｜【さらす】暴 六〇七｜【さらう】溶 八九一｜濬 六〇七｜【さめる】醒 九〇三｜冷 一〇三｜【さむらい】侍 六六四｜士 二三三｜【さむい】寒 三〇四｜【さまよう】遙 九三三｜徘 三六九｜徊 三六九｜個 六七一｜【さまたげる】礙 七〇二｜【さまよう】覺 八七〇

【サン】

【さわやか】爽 六二八｜卞 一三四｜山 一五｜三 四｜杉 五二九｜册 三三〇｜衫 九四〇｜朸 五六〇｜珊 五四〇｜祚 三二〇｜参 一〇五｜斬 四五六｜産 六二五｜橵 五五二｜散 五一八｜替 五九六｜殘 五四一｜淦 八九一｜算 六四八｜酸 九二六｜撰 五五七｜槧 五五七｜簗 六五五｜餐 一〇三五｜樹 五五四｜燦 六三三

【シ】

【シ】士 二三三｜子 二五六｜尸 二二九｜巳 三四〇｜之 三四〇｜支 四六〇｜止 五四〇｜氏 五五〇

【ザン】斬 四五六｜殘 五四一｜惨 四二七｜漸 六〇〇｜暫 四一六｜槧 五五七｜塹 二六九｜爨 六三二｜讚 九二〇｜纜 八六二｜蠱 一〇三五｜瓚 七三五｜驂 一〇五一｜屢 三六一｜纂 八六一｜贄 九二〇｜趣 九二一｜顰 一〇七二

枝 五〇六｜抵 四二七｜姒 二五〇｜始 二五〇｜姉 二五〇｜侍 六六四｜使 三一｜事 八一二｜郊 九三三｜豕 九二三｜私 六三五｜泚 八〇〇｜志 三六六｜孜 二六一｜似 六一｜阤 九八二｜至 九〇六｜自 九〇四｜死 五二六｜次 三一〇｜寺 二九一｜字 二六一｜矢 五三二｜此 五一八｜市 三三五｜四 一六四｜司 三三二｜史 三三二｜只 一五四｜仕 五〇｜仔 五〇

飣 一〇三六｜趾 九二〇｜舐 九二六｜紫 八五〇｜梓 五五一｜茲 九二〇｜茨 九二〇｜苴 九二〇｜紙 八四〇｜衹 九四〇｜洓 八〇二｜時 五四一｜師 三四一｜食 一〇二三｜祉 五〇二｜柴 五六〇｜枳 五六〇｜是 四六二｜施 三九一｜指 五五一｜恃 四二一｜思 四一八｜姿 二五一｜呢 一八二｜咨 一八二｜俟 六一｜芷 九二〇｜芝 九二〇｜祀 五〇二｜泗 五七一

摯 四二四｜齊 一〇三｜誌 八八一｜胔 九一二｜蒔 六〇〇｜褆 五二四｜漬 六〇〇｜梓 五五一｜慈 四二五｜勢 五九七｜雌 九九七｜雌 九九七｜資 九一一｜誃 八八一｜詩 八八一｜試 八八一｜薔 六一二｜滋 五七五｜孳 二六一｜嗣 一八九｜嗜 一八九｜貲 九一一｜詞 八八一｜視 九三七｜絲 八五二｜紕 八四二｜疻 七五二｜斯 四五六｜提 四二七｜廁 三六〇｜堤 二六五

【ジ】

【ジ】二 三二｜士 二三三｜仕 五〇｜尒 二〇三｜地 二六九｜字 二六一｜寺 二九一｜次 三一〇

鷙 一〇五一｜辭 九七八｜識 八八一｜觶 八七三｜里 九五〇｜贄 九二〇｜齎 一〇二五｜鮨 一〇四四｜駛 一〇四七｜撰 五五七｜里 九五〇｜麤 一〇六二｜鴟 一〇四三｜錫 九二一｜諮 八八二｜積 六七一｜熾 六三二｜濱 一〇六八｜歯 一〇五五｜適 九八九｜彝 三六三｜賜 八九〇

【じ】

辭 九七六｜里 九五〇｜駛 一〇四七｜里 九五〇｜膩 九一二｜彝 三六三｜蒔 六〇〇｜爾 六三〇｜慈 四二五｜馳 一〇四六｜滋 五七五｜蓐 六一四｜除 九六二｜茲 九二〇｜時 五四一｜衈 九四〇｜持 五三七｜恃 四二一｜崎 三〇一｜祀 五〇二｜治 五七二｜怩 四〇一｜似 六一｜児 一〇六｜侍 六六四｜事 八一二｜似 六一｜自 九〇四｜耳 九一七｜而 七七〇

【シキ】

飾 一〇二七｜鈰 九六〇｜紕 八四二｜拭 四三九｜色 九一八｜式 三六五｜【シキ】爾 六三〇｜然 六四一｜俞 九四｜尒 二〇三｜【しかり】尸 二二九｜而 七七〇｜【しかして】而 七七〇｜【しかし】併 七一｜鹿 一〇五四｜【しか】鹿 一〇五四｜【しおからい】鹹 一〇五五｜【しお】鹽 一〇五五｜潮 六〇三｜【しいる】彊 三七四｜強 三七二｜【しあわせ】幸 三五二｜【し】路 九〇九

酬 漱 壽 綬 聚 瘦 埶 褒 瑈 輯 戩 繡 騮 醻 襲 鰌 穐 入〔ジュウ〕十 什 从 充 汁 戎 住 拾 柔 重 從 鈕

集 縦 夙 未 叔 俶〔シュク〕祝 宿 淑 粥 菽 肅 熟 饟 轟〔ジュク〕熟 出 卒 帥〔シュツ〕述 率 術 塾 遙 蜂 戌〔ジュツ〕

述 術 俊〔シュン〕峋 恂 春 洵 昀 盾 郇 准 峻 浚 純 荀 淳 淳 酳 循 舜 睿 順 陵 準 遁 雋 馴 尊 醇 遵

濬 駿 蠢 蠢 恂〔ジュン〕洵 盾 准 純 荀 淳 淳 酳 循 閏 順 準 馴 潤 尊 醇 遵 且〔ショ〕処 疋 初 助 序 咀

所 沮 狙 延 胥 恕 書 庶 處 野 渚 疏 絮 舒 責 鉏 鼠 緒 羕 蔗 鋤 諸 嶼 曙 戲 鱞 女〔ジョ〕如 汝 助

序 徐 恕 涂 紓 茹 除 敘 絮 舒 鋤 上〔ショウ〕小 井 从 升 少 召 正 生 丞 匠 劭 邵 抄 肖 姓 尚 弨 性

牂 承 政 昇 昌 松 沼 牀 邵 青 唉 拯 星 昭 炤 相 省 乘 宵 消 涉 祥 肖 笑 茶 釧 傷 商 將 常 接

清 淞 祥 章 笙 紹 莊 逍 勝 掌 晶 椒 湘 焦 映 翔 象 鈔 傷 塍 楫 照 睫 筱 聖 肅 葉 頌 像 嘗 彰

暘 漳 瑲 種 蓮 簹 精 裳 誚 誦 鄣 韶 嶕 礁 憧 樣 漿 璋 緗 蔣 賞 銷 鋪 霄 嘯 廬 樵 歙 蕉 蕭 檣

變 牆 橦 篠 聲 薔 襄 膓 鍾 蕭 晶 蹤 變 證 譙 鏘 鐘 攝 驤 丈〔ジョウ〕上 仍 丞 耳 成 礽 鹵 定 帖 狀

拯 貞 乘 城 停 常 情 條 淨 紹 場 盛 靖 嘗 滌 裳 鄭 濃 遶 靜 襄 隴 穰 繞 矗 禮 繩 壤 攘 膿 饒

ショク
織 七六九／薔 八四三／燭 六三一／飾 一〇二一／鈬 九六〇／蜀 八四二／戠 四三七／想 四一〇／嗇 一一〇／紙 七五三／粟 五五四／湜 三六三／植 三〇〇／刪 二〇八／寔 一〇三五／埴 四二二／息 一〇三／食 四二二／拭 一四七／即 七三／俗 九〇七／促 五〇二／足 八〇九／束 三六八／色 一〇三八／式 八七〇

章 七三六／印 二二六／卩 一二六
しるし
識 八八七／瀋 六〇八／察 三〇四／知 六九二／汁 五五九
しる
屏 三三一／退 四六三／廦 一四六／卻 四五七／斥 五三二
しりぞける
檢 八八二／調 五〇四／査 四〇／按 二一六
しらせる
しらべる
報 八八七／濁 六六二／辱 九二一
ジョク
曘 六六一／續 三三二／屬 八八七／識 七六三／職 七六三

沁 五五三／忱 三九七／岑 三七三／臣 六六〇／申 六九一／心 八七／疢 七四九
シン
素 七五四
しろがね
顯 一〇三一／曠 六六九／皓 六七五／白 七二〇
しろい
城 八八二／代 八一二
しろ
識 八八七／錄 九六一／銘 八八一／誌 五三四／訫 三五二／記 三五一／紀 三五五／志 三五一
しるす
徽 三八八／標 三九一／徵 六六六／瑞 六六六

シン
新 四五七／摺 四四一／愼 二四一／寢 三一八／進 七二九／琛 六四二／森 五一八／尋 三一三／寑 三一八／莘 八二三／紳 七五一／清 五五二／深 五六一／參 一五三／突 七二五／秦 七〇六／神 七四三／眞 七四〇／浸 五五四／晉 五七六／振 五七六／宸 三二五／甚 七五〇／津 五四一／信 一一六／枕 六二一／邠 九三八／辰 四六四／辛 四六二／身 九一〇／沈 五六四

陣 九八四／訊 八七六／神 七四三／初 六五五／甚 七五〇／辰 九三八／沈 五六四／臣 六六〇／任 五一一／刃 三二七／壬 二五二／仁 三五二／人 四二
ジン
鐔 九六七／蟬 八五五／轜 七四一／瀋 六〇八／親 七四〇／震 一〇〇五／鋠 九六一／請 八八四／箴 七三五／瞋 六九二／審 三二五／晨 五七六／甄 七三九／瑨 六四二／榛 六四四／訞 八八〇

簾 七三二／酸 九二八／窜 三三七／巢 五〇六／洲 一〇四二／鬚 一〇二九／雛 九六七／壽 三三五／須 一〇一七／素 七五四／州 八一二／守 三三七／主 三六六／手 三一八／子 三五六
ス
殿 五四八
しんがり
鋠 九六一／濤 六〇四／嶮 三七二／晨 五七六／認 八八一／盡 七二〇／塵 三一二／尋 三一三／陳 九八五／深 五六一

誰 八二一／瘁 六七〇／翠 六四〇／粹 六二八／遂 七二五／綏 七五二／睡 六九一／萃 八二六／悴 四〇二／推 四二四／彗 三六三／崔 三七二／衰 八六一／采 九二四／帥 三四二／佳 一二三／吹 一九七／出 一〇六
スイ
水 五五一
ず
夊 三三二
不 八
ズ
頭 一〇一九／圖 二〇〇／逗 七二三／徒 三六五／受 一五六／豆 九二〇
醯 九四九

崇 三三一／足 八〇九
スウ
髓 一〇二九／隨 九八三／隧 九八二／蕤 八四〇／蕊 八三九／遂 七二五／瑞 六六六／萃 八二六／悤 四〇八
ズイ
采 九二四／垂 二六六
すい
酸 九二八／霹 一〇〇六／髓 一〇二九／穟 七二二／雖 九六八／簪 七二一／穗 七二〇／璲 六五〇／燧 六三三／橢 六一一／隨 九八三／隧 九八二／錐 九六二／燧 六三三

過 九二九／軼 九一四
スク
宿 四五五
すぎる
杉 四九九
すぎ
錢 九六二／鋤 九五五／鉏 九三二
すき
犂 五二二
すがた
姿 二五二／標 三九一／甄 七三九／陶 九八二／季 三三〇／委 二六〇／末 五九二
すえ
吸 一七五
すう
駒 一〇二三／雛 九六七／樞 六一二／數 四五二／鄒 九三三／嵩 三七二／菘 八二九／崧 三七一

亮 二四二／助 一二七／介 四九
すけ
儻 九六八／優 一六六／雋 九七二／傑 一五六／俊 一一九／卓 一五一
すぐれる
鮮 一〇二六／寡 三二四／少 三二五
すくない
尠 三二五／薩 八四二／濟 六〇六／掬 四二七／巢 五〇六／拯 四二〇／匊 一二三／匡 一二五／丞 一四
すくう
鋤 九五五／灑 六〇八／透 七二四／好 二五五
すく
宿 四五五

涼 五八三
すずしい
瀚 六〇九／濯 六〇四／瀚 六〇〇
すぐ
雪 一〇〇〇
すき
薄 八四一
すき
芒 八二〇
すず
鑾 九七一／鐸 九六九／錫 九六五／鈴 九六一
すじ
理 六四七／脈 五八九
すし
系 七四七／鮨 一〇二六
すさむ
荒 八二一
すこやか
健 一二〇
すこぶる
頗 一〇一八
すこし
毫 五五〇／少 三二五

以下、各欄は「読み｜漢字｜ページ」を縦組みで右から左へ配列。

【第1段 すすめる―すな】

- すすめる：享 四〇／薦 八二
- すすむ：晉 四二二／進 六〇〇／漸 九二六／趨 五四二／寿 一三
- すずり：硯 八六三
- すそ：裾 四九一
- すだれ：簾 七三一／裔 三〇一
- すたれる：廢 四三一
- すでに：已 三九七／既 二五七
- すてる：弃 二五七／捐 四二一／捨 四二一／棄 五一七／遣 九三五／釋 九五〇
- すな：沙 五六六

【第2段 砂―すみ】

- 砂 六九八
- すなお：淳 五六六
- すなどる：魚 一〇四六／漁 五九七
- すなわち：乃 一六／而 一一／便 七一／乃 一九／則 一三／即 一四九／迺 九二五／輒 一〇四
- すべ：術 八五八
- すべて：凡 一〇四／全 九二／渾 五九〇／都 九四二／總 七五五
- すべる：部 九四二／滑 五九二／總 七五三
- すまう：宅 二七九
- すみ：角 八二／隅 九一二

【第3段】

- せ：世 三

せ
- セ：世 三
- スン：寸 三一〇
- する：坐 二〇五／座 三五七
- すわる：銳 九六〇／利 四三二
- するどい：摩 四六九／抹 四三七／刷 一三
- する：李 六〇六
- すもも：濟 六〇四／澄 六五六／激 五七一
- 棲 五四一／栖 五二〇
- すむ：住 五一〇／西 六五一
- 迺 九二五／徙 八六七
- すみやか：亟 三七
- すみ：墨 二九

【第4段 セイ・ゼ】

- 背 七六二／畝 六六三／脊 七六六／畷 七六九／瀬 七六〇／灘 七六七／瀞 七六一
- ゼ・セイ：是 四七一
- 井 一三七／世 三／正 二二五／生 六五一／西 六五一／姓 二五〇／制 三三五／鹵 一一二三／妻 二三五／姓 二五〇／征 三五六／性 四〇〇／政 四四〇／青 一二六八／星 六六八／洒 五七六／洗 五七五／省 六八七／砌 六九八

【第5段 セイ】

- 延 九二一／倩 一二七／城 五一〇／栖 五二〇／熱 六三〇／情 六七五／晟 六六八／淨 五七五／淸 五八二／晢 六六六／細 八五三／彭 三七五／惺 四七二／掣 五二六／犀 七九一／盛 七六四／歲 五四四／晴 六六七／聖 八二六／蛻 九三一／靖 一〇一〇／精 八四六／製 八二三／誓 八八〇／誠 八八一／際 一二六二／齊 一二六二／瘠 六七一

【第6段 セキ・ゼイ】

- 請 八九四／醒 一〇一〇／靜 一〇一〇／堊 三二一／塹 七二〇／濟 六〇四／簀 八六三／聲 八二六／隋 一〇七六／齋 一二六二／贅 九五四／瀞 七六一／躋 九六二／霽 一三〇七
- ゼイ：芮 八五二／蚋 九二八／蛻 九三一／蝸 九三四／說 八八二／贅 九五四
- セキ：夕 二五三／尺 二五八／斥 五二九／石 七六四／赤 九六五／拓 五四七／昔 六四六／舍 四九二／宗 二八六／廝 三五一

【第7段 セチ・せき】

- セチ：設 八七六
- せき：關 九六三
- 釋 九五〇／籍 八六三／蹟 九六二／藉 八六五／績 八四二／錫 一〇〇三／積 八四一／適 九七七／瘠 六七一／膌 七九四／糈 八五一／碩 七七〇／摭 五二六／烏 七〇一／責 九六五／瘠 六七一／戚 五二二／惜 四七二／寂 二九三／隻 一〇六五／郄 九四四／迹 九四五／脊 七六六／席 三七五／射 三二一／借 七七

【第8段 セツ・ゼツ】

- 纈 八五六／絕 八三二／舌 八〇四
- ゼツ：舌 八〇四
- 攝 五四一／薛 八六四／辥 九一八／蔎 八六二／節 八七八／說 八八二／截 五二四／纈 八五六／刹 二五六／絕 八三二／掣 五二六／雪 一〇〇〇／設 八七六／殺 五四七／接 五二六／浙 五七六／契 二五四／拙 五二一／刹 二五六／折 五一四／舌 八〇四／尖 三五／切 一三五／卩 一三六
- セツ：節 八七八／竊 八二四

【第9段 セン・せめる・せまる ほか】

- ぜ：熱 六三〇
- ぜに：錢 一〇〇二
- せぼね：臍 七九一／呂 一六七
- せまい：陜 一〇六一
- せまる：薄 八六四／迮 九二三／逼 九二六／偪 七二／迫 九二二／促 七一
- せみ：蟬 九三五／蜩 九三四
- せめる：靑 一二六八／攻 四八四
- 讓 一〇〇／譖 八八七／讁 八八七／誚 八八六
- せる：競 八二六
- せり：芹 八一五
- セン：千 一二七

【第10段 セン】

- 埣 六四三／傺 一三二／筌 八六〇／踐 九六九／特 四四八／善 一八八／船 八八五／淺 五八一／旋 四八二／専 一六二／剪 二五七／荃 八六一／寿 一三／扇 四九二／倩 一二七／崇 三五五／穿 八二三／洗 五七五／泉 五七二／染 六〇一／宣 二八二／前 一三／沾 五七三／冊 一一二／佺 一二二／全 九二／先 一〇三／占 一七一／仙 一〇一／川 三五〇／山 三二四

【第11段 セン】

- 還 九六六／薦 八二／禪 七八二／錢 一〇〇二／選 九七三／遷 九五二／輾 九九四／澹 五八六／戰 五二五／踐 九六九／賤 九六一／竂 八二四／箭 八六二／潛 五八四／槮 五七一／撰 五三六／嬋 二三八／銓 一〇〇一／銑 一〇〇一／蒨 八六二／箋 八六〇／漸 九二六／尃 三五四／塼 七二〇／僎 一三二／雋 一二二／遄 九五一／跣 九六八／詹 八八〇／詵 八八〇／羨 八六六

Row 1 — 錢611 鐫754 蘚966 羶866 氈467 瀍742 譔610 蟾887 顫835 趨1010 蟬907 瞻621 璿651 燹921 鮮1026 ［ゼン］冉102 全91 柟55 肭136 前76 染111 壽55 媛532 然552 遄676 漸600 髯1021 嚥192 嬋236

Row 2 — 燃622 錢… 顏1021 禪701 霙1006 蟬855 ［そ］［ソ］且11 疋67 作… 初109 咀65 姐… 所180 狙655 胥862 祖762 素782 粗765 組824 曾544 疏752 楚648 溯742 鉏820 鼠959 遡1062

Row 3 — 鋤861 穌620 錯964 覷… 蘇… 中129 卅… 叉… 爪… 早… 艸… 壯… 宋… 卓… 走… 宗255 帚… 承… 爭264 牀… 哈… 相… 倉… 叟… 桑… 草811 蚤… 送… 崢932 埽209 ［ソウ］

Row 4 — 將311 崎327 巢… 掃… 曹… 淙… 淨595 爽… 笙… 莊… 造… 傖… 喪… 曾544 棗… 琤… 琮… 窓… 想… 搔… 滄… 艚… 裝… 僧… 嶒… 漕… 漱… 瑲… 簀… 簑… 藏794

Row 5 — 蒼834 增… 瘦… 蔥… 諍… 遭… 操… 窗… 錚… 燥… 璪… 甑… 糟… 總624 聰… 薔… 霜… 叢815 藏… 醋… 雙… 雜… 竃… 藪… 贈… 鏘… 藻… 竈… 聽1037 纘… 鑿971

Row 6 — 副124 草811 曹… 造… 象… 艘… 像… 減… 增… 藏… 雜… 贈… ［そうろう］候17 ［そえ］副 ［そぎ］粉55 ［ソク］束502 足… 促… 則… 即… 息… 戚… 塞… 寒… 趣906

Row 7 — 爥633 囑579 ［そぐ］役547 ［ゾク］俗119 族… 粟… 蜀… 賊… 屬… 續761 ［そこ］底355 ［そこなう］殘549 傷… 損… 賊… ［そしる］姍250 婆83 ［そそぐ］注… 淋… 澍… 瀉… 灌610 灑610 ［そぞろに］

Row 8 — 坐205 漫600 ［そだてる］育867 毓679 ［ソツ］卒132 帥365 ［そで］袖862 襃… ［そと］外232 ［そなえる］供84 庀… 具89 備… 僕… ［その］其84 圍163 苑100 厥185 園163 爾326 ［そばだつ］岅339 崛339 欹538 ［そむく］

Row 9 — 反155 北135 非1024 背862 負895 韋1012 畔677 染111 ［そめる］… 天264 宙286 旻506 昊505 穹723 空721 霄1005 諷882 ［そらんじる］反 夫 ［それ］其 厥 ［それがし］某507 ［それ］逸927 ［そろい］

Row 10 — 對313 ［そろえる］齊1083 ［ソン］寸310 存271 忖… 村507 邨… 孫272 尊311 巽341 損541 蓀… 遜… 樽651 餐… 骽679 ［ゾン］存271 ［た］［タ］他… 太240 它… 多… 朵… 池… 阤82

Row 11／12 — 佗63 妥268 沱… 陀… 唾… 茶… 綏… 詫… ［た］田679 ［ダ］咫… 打… 朵… 阤82 兌… 妥… 那… 沱… 陀… 搴… 唾… 蛇… 婿… 惰… 憜… 難… ［タイ］大233 太240 代51

読み	漢字	頁
	台	一六三
	白	三六
	兌	九一
	弟	一一
	岱	三七〇
	帝	三四
	待	三六九
	耐	七六八
	胎	二七五
	苔	八一五
	泰	七六三
	追	九二三
	退	九二三
	堆	二二四
	埭	二三五
	帶	二二四
	推	四二四
	梯	五二一
	能	八二一
	敦	五八一
	棣	五四一
	落	九一一
	詒	九二一
	隊	八七三
	對	八〇〇
	態	四二三
	臺	四二五
	銳	八〇〇
	骸	一〇六〇
	戴	四二九
	體	一〇三九

読み	漢字	頁
ダイ 乃		一九
大		二四一
内		一六三
代		五一
台		一六三
杕		五一二
奈		二七九
待		三六九
耐		七六八
迺		九二三
提		四二二
臺		四二五
鼎		一〇二九
題		一〇四三
たいら 鮃		一〇六四
たいら 平		三四二
たいら 坦		二〇六
たいらげる 夷		二四〇
たえ 妙		二六三
たえ 玅		六三六
たえる 仔		五〇

読み	漢字	頁
任		五六
耐		七六八
勝		一二六
堪		二二五
たおれる 倒		七二
絕		七五三
紲		七五四
たか 順		一〇二一
たかい 雁		一〇二一
たかい 鷹		九九五
邵		一二六
卓		一五一
昂		五三一
峻		三七一
高		一一〇二
崇		三七一
喬		一五一
堯		二二五
隆		八七六
陵		八六五
嵩		三七二
僑		八四
魏		一〇五四
巍		三七四
たがい 互		三五
たがう 差		三五九

読み	漢字	頁
爽		六三四
違		九二三
錯		九六四
たかぶる 亢		三八
たかむら 筥		七三二
たがやす 耕		七七一
たから 貨		八九七
貲		八九七
鈺		九五一
寶		三〇七
たき 瀑		六〇八
タク 宅		二九六
托		四三五
卓		一五一
度		三五六
拓		四三七
倬		七七
託		九一二
琢		六四三
適		九二三
魄		一〇五四
澤		六〇六
濁		六〇六
擢		四六四
籔		四五一

読み	漢字	頁
濯		六〇八
謫		八八六
躅		八八六
鐸		九六九
たく 炊		六二一
ダク 溺		六〇五
諾		八八二
だく 抱		四三七
たぐい 匹		一三七
例		六六
倫		八一
偶		八一
耦		七七一
雙		九九七
疇		六二八
類		一〇二一
たくみ 工		三六八
巧		三六八
匠		一三五
たくわえる 貯		八九六
積		七二一
たけ 丈		五
竹		七二九
岳		三六九

読み	漢字	頁
長		九七一
嶽		三七二
たけし 武		五四二
威		二五二
悍		四七〇
健		八〇
猛		六三一
毅		五四八
たけなわ 闌		九八一
酣		九四二
たける 長		九七一
闌		九八一
たこ 胝		七六一
たしなむ 嗜		一五七
たす 足		九〇〇
だす 出		一一〇
たすける 介		四九
右		一六四
左		三五九
丞		一二
佐		五一
佑		六三
助		一二七

読み	漢字	頁
扶		四三一
將		三一〇
祐		六七七
弼		三五三
資		八九七
輔		九一五
翼		七七二
贊		九〇三
饌		一〇二五
たずさえる 攜		四六四
たずねる 訪		九一二
尋		三一一
ただ 只		一七六
伊		五一
徒		三八二
唯		一五八
惟		四七二
たたえる 第		七三二
淳		五九二
湛		五九四
頌		一〇一八
贊		九〇三
たたかう 鬥		一〇四七
戰		四二六
たたく 扣		四〇〇

読み	漢字	頁
攴		四六四
たな 喩		一五八
たなごころ 掌		四四一
閣		九七九
棚		五一七
たに 谷		八九一
溪		六〇二
谿		五五九
淵		五九一
谿		八九一
たね 胤		七六〇
種		七一七
たのしむ 俠		二五二
娛		二五五
宴		二九八
愉		四七〇
愷		四七四
樂		五二二
たのむ 恃		四七一
倚		四〇一
憑		四七六
賴		九〇二
たば 束		五〇二

第1段

読み	漢字	頁
チン	珍	六四〇
	亭	四〇一
	枕	五五四
	沈	五六四
ちる	散	四五一
	楸	四五一
ちりばめる	鏐	九六七
ちり	塵	二〇七
	埃	二〇七
ちり	驀	九七〇
	躅	九七〇
	趨	七〇七
	値	六八五
チョク	直	七六一
	廳	三六五
	聽	七六〇
	疊	八二一
	疉	八二一
	疉	八二一
	寵	七二一
	種	七二一
	雕	七二二
	稠	九七九
	調	八五三
	蝶	八五四
	澄	六〇五
	激	六〇三

第2段

読み	漢字	頁
ツ	鎭	九六六
	陳	九五二
	塵	二〇七
	椿	五二六
	椹	五二七
	琛	九四二
	湛	五九三
	陳	九八五
	陣	九八四
（つ）		
ツ	門	一〇二一
	通	九三二
	都	九三二
	津	五六七
ツイ	途	九二五
	迫	九二三
ヅ	堆	二一四
	隊	九一二
	對	二三六
	墜	九一三
ついえる	隧	九二三
ついたち	費	八九〇
ついで	朔	四九二

第3段

読み	漢字	頁
つかさ	仕	五〇
	事	三二
	宦	二九四
	工	三三〇
	司	三六六
	吏	一六四
	官	二九五
	宦	二九四
	宰	二九六
	部	九四二
	寮	三〇七
つかさどる	司	一六四
	典	一〇〇
	宰	二九六
	掌	四四一
	職	七三七
つかむ	挈	四二一
つかれる	券	一一七
	劬	一一六
	倦	六八
	疲	六二一
	勞	一二一
つかわす	把	四三六
	束	五〇二
つかう	使	六七
つがい	番	七二二
つかい	使	六七
つかう	遣	六三
つかえる	仕	六七

第4段

読み	漢字	頁
つぎ	月	四八九
つきる	既	三五四
	歇	四六二
つく	卽	三一八
	就	五二四
	著	八三四
	築	八三二
つぐ	次	五三四
	亜	三四
	胤	五九六
	接	四四八
	紹	七六八
	嗣	一九一
	蠡	八六四
	韶	一〇一五
	賡	八八二
	繼	七六一
	續	七六一
	纘	七六二
つくえ	几	一〇四
	案	五二二

第5段

読み	漢字	頁
つくす	盡	六八一
つくる	作	六二
	造	九二五
	爲	六二一
	製	八六四
つぐなう	償	九〇
つける	付	四五
	漬	六〇四
つげる	告	一七〇
	詰	八三七
	證	六〇〇
つたえる	傳	八七
つたない	拙	四二一
つち	土	二〇三
	地	二〇五
つちかう	培	二一二
つちのえ	壤	二二一
	坤	二〇五
つちのと	戊	四三二
	己	三四〇

第6段

読み	漢字	頁
つつが	恙	四〇二
つづく	續	七六一
つつしむ	劫	一一七
	更	四八九
	恪	四〇四
	祗	六八九
	虔	八四九
	欽	四六二
	窈	七一二
	愼	四一四
	敬	四六三
	肅	五九二
	愬	四一四
	懃	四二〇
	齋	一〇六五
	舜	八八二
	襲	一〇七〇
つつまやか	約	七四二
	儉	八六
つつみ	防	九〇五
	坡	八〇九
	陂	九〇九
	堤	二一五
	塘	二一六

第7段

読み	漢字	頁
つな	綱	七五六
つなぐ	繋	七五八
	維	七五一
	縻	七五五
つながる	絡	七五一
	係	七一
つね	常	四四一
	恆	四〇一
	每	五九一
つのる	羈	七六四
つとむ	力	一一五
	劬	一一六
	孜	二八一
	勉	一一八
	救	四五九
	勗	一一八
	務	一一九
	強	三七四
	恊	四〇二
	勞	一二一
	勤	一二〇
	勤	一二〇
	懃	四二〇
つとめ	事	三二
	職	七三七
つとに	夙	二六一
つどう	集	九六六
つづる	綴	七五四
	約	七四二
つづめる	約	七四二
つつむ	韞	一〇一三
	包	一二三
つづみ	鼓	一〇六三

第8段

読み	漢字	頁
つばめ	燕	六二二
つぶさに	具	一〇〇
	備	八二
	委	二五一
つぼ	坪	二〇六
	壺	二二三
つぼね	局	三五〇
つま	妻	二五九
つまびらか	審	二九七
	案	五二二
つまむ	鈕	九五三
つむ	積	七二一
	蘊	八四六
	擷	四三五?
	蘊	八四六
	辟	九一七
つめ	幸	三七三
	爪	六二三
	叉	一五三
つめたい	績	七五九
	冷	六三二

第9段

読み	漢字	頁
つや	艶	八九三
	積	七二一
	彩	三七七
	潤	六〇三
つゆ	澤	六〇二
	露	一〇〇七
つよい	侃	六七
	勁	一一八
	剛	一一八
	強	三七四
	彊	三七四
	毅	四三〇
	彊	三七四
つら	面	一〇二三
つらい	辛	九一七
	酸	九三〇
つらぬく	田	六九九
	貫	八七六
つらねる	矢	六八四
	列	一〇九
	展	三二一
	排	四二一

【バンド1】（右→左）
- ハッ 八 九五
- 市 三二
- 盆 六〇
- 發 六〇
- 鉢 六〇
- 髪 五六
- はつ 初 一〇
- バツ 末 五九七
- 伐 五九
- 抹 四七
- 秣 七一五
- 跋 六一
- 籤 五八
- はて 涯 一〇二
- はな 花 八一二
- 英 八一七
- 華 一〇六二
- 鼻 一〇六三
- はなし 譚
- はなす 放 八八
- はなす 話 八八〇
- はなつ 放 四八

【バンド2】
- はつ 發 六七
- 癈 六七
- 太
- 已
- はなはだ 甚 二二〇
- 孔
- 絶 三五四
- 繼 三五四
- 英 八一七
- 華
- はなやか 華 八
- はなれる 離 九九
- はに 埴 二〇八
- はね 翰
- はは 母 三八六
- はば 幅 二五六
- ばば 婆 二五四
- 撥 三四六
- はばむ 沮 五六七
- はびこる 衍 八五七
- 滔 五六七

【バンド3】
- はぶく 省 六三二
- 略 六五二
- はふり 祝 七〇五
- はべる 侍 六
- はま 濱 六〇八
- はやい 夙 六
- 早 三二四
- 疾 四六四
- 蚤 六七一
- はやし 林 五〇五
- はやる 逸
- はら 肚 七一二
- 原 一五〇
- 腹 七六一
- はらう 遼 二〇六
- 奎
- 拂 七〇四
- 祓 七〇四
- 除 九〇四
- 掃 四一一
- 禊 七〇七

【バンド4】
- はらむ 胎 七八七
- はらわた 腸 八七〇
- はり 帳 三四一
- 張 五二一
- 梁 五一四
- 榛 七一
- 篋 七七一
- はりつけ 磔 五〇
- はる 春 四六六
- 張 五二一
- はるか 悠 九三二
- 遙
- 邇
- はれる 姓 三三三
- 晏 四六七
- 晴 四六七
- 霽 四七二
- 霄 一〇〇七
- ハン 凡 一二四
- 卞
- 処 一五四
- 反 一五五

【バンド5】（すべてハン）
- 半 一二〇
- 氾 五四二
- 帆 三四一
- 汎 五五二
- 伴 六一
- 坂 八二
- 阪 八三二
- 版 五一七
- 范 六九二
- 班 六九一
- 畔 六七二
- 般 八一
- 梵 五一二
- 范 六九二
- 販 九七二
- 番 六七二
- 嫠 二六
- 榮 五二一
- 樊 五二〇
- 潘 五六一
- 盤 六八二
- 磐 六八一
- 範 七四二
- 璠 六五四
- 緐 八二九
- 蕃 八三二
- 繁 九五三
- 鬮 八九四

【バンド6】（ヒ・ひ）
- 庀 三五四
- 比 五四九
- 不 一二
- ヒ
- ひ
- 蠻 八六六
- 蟠 八五三
- 蕃 八三二
- 磐 六八一
- 盤 六八二
- 漫 六〇一
- 滿 六〇〇
- 榮 五二一
- 萬 五〇
- 晩 四六七
- 番 六七二
- 曼 四六九
- 版 五一七
- 板 五〇五
- 伴 六一
- 卍 一三一
- 万 五
- バン
- 鬘
- 颿 一〇四二
- 藩 八四四
- 攀 四五五
- 蟠 八五三
- 翻 七二三

【バンド7】
- 鼻 一〇六三
- 蜚 八五三
- 翡 七二一
- 辟 九二二
- 賁 九八二
- 碑 六八一
- 跛 一〇〇〇
- 費 九八一
- 菲 八二九
- 茜 八二八
- 斐 五一七
- 悲 八一
- 備 七六
- 淝
- 圖 二二〇
- 被 八六
- 秘 七二六
- 祕 七〇二
- 疲 六五四
- 飛 一〇二五
- 毘 五七一
- 非 一〇二二
- 陂 五四二
- 肥 三七一
- 界 三三五
- 披 四四〇
- 彼 五一七
- 坡 八二四
- 庇 三五五
- 皮 一〇六三

【バンド8】
- 辟 九二七
- 媚 六三〇
- 楣 五二
- 微 三八一
- 湄 五九二
- 寐 二五五
- 媚 六三〇
- 嫐 二六
- 備 七六
- 美 七六五
- 眉 六七七
- 毘 五七一
- 弭 一七六
- 肥 三七一
- 味 一九六
- 尾 三六四
- 未 五四二
- 比 五四九
- ビ
- 燈 五一一
- 陽 五四二
- 氷 五三二
- 火 六三五
- 日 四六二
- ひ
- 蠹 八六六
- 彎 一七六
- 靡 一〇二二
- 避 二三五
- 臂 八五一
- 僻 八五

【バンド9】
- ひきいる 庭 六七〇
- ひき 疋 六七〇
- ヒキ 匹 一二六
- 爗 五二三
- 熙 六二七
- 皓 六七九
- ひかる 光 九〇
- 曜 四七六
- 輝 六六一
- 景 四七五
- 耿 六八〇
- 炯 六二〇
- ひかり 光 九〇
- ひえる 東 五〇二
- 冷 一〇三
- ひいでる 英 八一七
- 秀 七二一
- 颿 九七二
- 獮 六三五
- 靡 一〇二二
- 麋 八四一
- 薇 八三五
- 彌 一八四
- 鼻 一〇六三

【バンド10】
- ひさし 庇 三五五
- ひざ 卻 一二八
- ひざ 膝 五三五
- ひこぼえ 蘖 三五
- 糱 三六一
- 彦 三六七
- ひこ 鬢 一〇一七
- 鬐 一〇一七
- 須 一〇二一
- ひげ 髭 一〇二
- ひくい 低 六三
- 播 四五二
- 彈 五一八
- 撃 四五一
- 牽 六三一
- 曼 四六九
- 挙 四五二
- 抽 四四一
- 延 二六五
- ひく 引 一五
- 処 一五四
- 督 七三一
- 率 三二一
- 將 三一二
- 帥 三四二

【バンド11】
- ひたい 額 六〇二
- ひそむ 潜 五九二
- ひそか 陰 七二二
- 密 二五五
- 私 七六〇
- ひじり 聖 五〇一
- 杓 五〇一
- 勺 一三一
- ひしゃく 杓 五〇一
- 臂 八五一
- 肘 三七〇
- ひじ 肘 三七〇
- 淺 五九二
- 菱 八二七
- 茭 八二七
- ひし 菱 八二七
- 瓢 六五二
- 瓠 六五二
- 匏 一二七
- ひさご 瓠 一〇四三
- 彌 一八四
- 粥 七二三
- 壽 二三三
- 尚 三一七
- ひさしい 久 二〇

ふく〜ぼ 音訓索引

［第1段］（右→左）
夏 三二一｜冨 六五三｜偪 八一｜副 一一二｜富 三〇三｜幅 二四六｜復 一一二｜腹 三八六｜福 七九一｜覆 七〇七｜馥 八六四｜【ふく】吹 一〇三二｜拭 一六六｜茸【ブク】八二｜伏 三二九｜夏 五七｜瓢【ふくべ】三二｜含【ふくむ】六五二｜嗽 一〇七二｜衛 八六〇｜養 一九四｜老 七三二｜更 四八〇｜房【ふさ】四六

［第2段］（右→左）
總 七六九｜杜 五〇一｜邑 九六七｜梗 五六二｜塞 一二六｜雍 九九五｜闊 九六一｜藤【ふじ】八四｜臥 八四｜寢【ふす】三〇二｜薫【ふすべる】九二四｜抗 四三三｜防 五〇二｜杭【ふせぐ】五〇二｜伏 俛 俯 偃【ふせる】五一｜七六〇 七六八｜盍【ふた】六三九｜札 六二一｜版 六九六｜戔 六〇九｜策 七三五

［第3段］（右→左）
勿 二三一｜佛 六三〇｜物 二三〇｜【ふで】聿 六八四｜筆 七三四｜翰 六七一｜太 二四〇｜【ふとい】ふところ｜懐 二六一｜裒 八二一｜【ぶな】橅 五三一｜撫【ふな】二〇七｜舟 阿 船 艇 八〇六｜八〇七 八〇八 五三一｜【ふびと】史 八〇八｜【ふみ】文 史 八〇二 八〇八｜書 四八〇｜章 七二六｜篇 七四〇｜籍【ふむ】七五二｜跋 九〇六｜履 三三三

［第4段］（右→左）
芬 八二三｜焚 九六五｜�999 八九六｜賁 九六三｜墳 一二六｜奮 一七七｜糞 七四六｜漢 六〇九｜【ブン】分 一〇八｜文 五一〇｜汶 五五二｜問 一六八｜聞 六七一｜晦 五六一｜【ふゆ】冬 一〇三｜ふもと｜麓 五三四｜【ぶよ】蚋 八五三｜蝸 八五四｜【ふる】降 四〇〇｜振 二〇九｜零 一〇〇〇｜【ふるい】古 一九五｜舊 八〇三｜揮【ふるう】一九九｜奮 一七七｜【ふるえる】震 一〇五二｜粉 五〇五

［第5段］（右→左）
芬｜… 汾 五五三｜坌 一〇六｜粉 五〇五

［へ の段］（右→左）
芬 八二三｜焚 九六五｜紛 九六五｜賁 九六三｜墳 一二六｜奮 一七七｜糞 七四六｜漢 六〇九｜【ブン】分 一〇八｜文 五一〇｜汶 五五二｜問 一六八｜聞 六七一｜晦 五六一｜**ヘ**｜戸 三二六｜邊 一〇六｜【ヘイ】丙 二六｜平 三二｜兵 九三｜坪 一〇六｜丼 三四七｜秉 三三二｜並 一四

［ベイ の段］（右→左）
晒 六六一｜炳 九六二｜萃 八二五｜併 六三二｜病 二三七｜並 二四｜屏 四五〇｜閉 九六二｜敵 一七九｜萍 八二九｜評 九四〇｜聘 六七〇｜辟 六八一｜餅 八九一｜莽 八二五｜【ベイ】名 一六六｜米 七四六｜命 二二七｜明 五六六｜洺 五六〇｜冥 一〇三｜茗 八二四｜迷 九四一｜盟 六五四｜酪 八九一｜鳴 一〇四二｜暝 六六一｜【ヘキ】辟 六八一｜碧 七〇二

［ベツ の段］（右→左）
僻 八五｜劈 一二四｜璧 六四九｜甓 九九｜癖 二三二｜【ベキ】糸 七四六｜可 一六二｜【ベし】へだてる｜隔 九六二｜【ベツ】別 一一〇｜術 六四二｜閉 九六二｜鼈 一〇六五｜【ベツ】別 一一〇｜滅 五九六｜轍 九一九｜鼈 一〇六五｜詔 九三七｜謁 九三八｜【べに】紅 七六三｜【べ】它 二七一｜蛇 八五三

［ヘン の段］（右→左）
坊 二〇五｜房 四六｜室 二九一｜【へや】｜【り】緣 七六五｜【くだる】へりくだる｜遜 九五一｜謙 九四三｜【へる】減 五九〇｜經 七六四｜痊 二三三｜歷 五二一｜【ヘン】下 一三｜反 一五三｜片 六九八｜便 六七｜兗 三六六｜偏 七五｜徧 三六｜遍 九四九｜芋 三二｜篇 七四〇｜編 七六六｜駢 一〇三六｜邊 一〇六｜辯 九二六｜變 九二〇

［ボ の段（ほ）］（右→左）
父 五二六｜布 三二｜歩 三二〇｜甫 六五一｜保 六五｜圍 一二九｜專 二九六｜浦 五五七｜畝 六五一｜莆 八二五｜連 九四五｜部 九七二｜【ホ】｜兗 三六六｜冕 一〇三｜恫 二五四｜辛 九二六｜暝 六六一｜駢 一〇三六｜辮 一〇二四｜免 一一六｜便 六七｜俛 七六〇｜勉 一一六｜面 一〇二一｜尨 六四｜污 五五〇｜卜 一二〇｜【ベン】弁 一二四

［ボ の段］（右→左）
普 五七五｜晦 六六一｜菩 八二六｜補 八一五｜薄 八三〇｜葆 八二九｜葡 八二八｜蒲 八二九｜誧 九四〇｜輔 九一五｜籃 一〇六〇｜【ほ】帆 三一一｜采 八九一｜穎 七二三｜穗 七二三｜颺 一〇二四｜【ボ】戊 二五〇｜母 五二四｜莫 八二五｜菩 八二六｜墓 一二六｜慕 二六一｜摹 二〇八｜暮 五七〇｜模 五三〇｜橅 五三一｜謨 八六六

読み	字	頁
まさに	鉞	九五七
	正	五一二
まさる	多	二三四
	祇	七〇五
	勝	二九
	愈	四一
	賢	九〇一
まじる	交	二八
	遣	六一
	錯	九三六
	雑	九九
まじわる	交	五七
	伍	六一
	参	一五二
	接	四一
	際	九二
ます	升	一二
	字	二九
	益	六〇二
	滋	五六六
	増	八二八
まず	先	八九
まずしい	貧	八九六
また	又	一五二
	也	二九
	亦	一五二
	奎	二六
	復	三七六
	還	三七三
またぐ	跨	九〇八
まち	坊	二〇五
	町	九七六
マツ	末	四四七
	抹	三八七
まつ	松	五〇一
	候	七一
	待	三七六
	俟	七一
	竢	一〇二一
	須	一二八四
まつげ	睫	六七三
まったい	完	二八四
まったく	全	九三
まっとうする	全	九三
まつり	祀	六九九
	祭	七〇二
まつりごと	政	五〇二
まつる	祀	六九九
	祭	七〇二
	禛	四四九
まと	的	六九
	侯	七一
	鵙	六六六
まど	窓	七二二
	慶	三六一
	窗	七二三
まとう	絡	七三三
	繆	七五二
	繞	七六〇
	纏	七六七
まどう	迷	九二
まどか	圞	九三二
	欒	五三六
まなこ	目	六五三
まなぶ	眼	六八五
	学	六九〇
仕	仕	五〇
まぬかれる	免	九一
まばら	稀	七一六
まぼろし	幻	二六
まま	儘	三五四
まみえる	見	六七六
	覿	八八五
まみれる	塗	二一六
まむし	蝮	八五三
まめ	未	四五二
	豆	八三八
まもる	萩	三七六
	守	二八
	戍	四二三
	衞	八五九
	護	八八八
まゆ	眉	六七一
	繭	七六一
まゆみ	檀	五三四
まよう	迷	九二
まり	鞠	一〇二
まる	圓	二〇〇
まるい	凡	一八
	圓	二〇一
まれ	希	二〇一
	罕	七六二
	稀	七一六
まろうど	客	二八九
まわり	周	一七六
まわる	回	一九五
	廻	三六七
マン	万	五
	卍	一三
	曼	八六四
	萬	九六七
	満	五九二
	漫	六〇〇

読み	字	頁
卍	卍	一三
ミ・み	未	四五二
	味	四九六
	弭	一七九
	眉	六七一
	美	七六二
	媄	二五四
	微	三五四
	彌	三八一
	薇	八二八
	靡	一〇一一
	彌	九七二
	巳	六一〇
	身	九一一
	躬	九二一
	御	三五七
	實	三〇四
	箕	七三六
	躱	九二一
みがく	磨	七〇三
	琢	六七六
	研	六九三
みうち	戚	九二七
みかど	帝	三五二
みき	幹	三五二
	榦	五三二
みぎ	右	一六四
みぎり	砌	六九六
みぎわ	汀	五八二
	渼	五八三
みこと	命	一六〇
	尊	三一二
みさお	操	四二五
	節	七三五
みさき	陵	六九四
みじかい	短	八二七
みじめ	惨	四一六
みず	水	五六六
みずうみ	瑞	五六六
	湖	五九一
	自	七六九
み	身	九一一
	躬	九二一
	親	八七〇
みずち	蚓	八四九
	蛟	八五一
	螭	八五五
みずのえ	壬	二三
みずのと	癸	六七二
みせ	廛	三六一
みぞ	塵	二一〇
	渠	五八九
みそか	晦	四七五
みそぎ	禊	七〇一
みたす	充	三四
	滿	五九二
みたび	三	五
みだす	攪	四四六
みだれる	亂	二五
	漫	六〇〇
みだりに	妄	二四九
みだら	淫	五八三
みち	迪	九二
	陌	九四四
	倫	七一
	術	八五六
	途	二一六
	路	九一〇
	道	九三〇
	衢	八五七
	陸	九四九
みちる	充	三四
	盈	六八〇
	彌	三八一
	塞	二〇六
	溢	五九四
	實	三〇四
	寒	二九七
	滿	五九二
	意	四一九
みちびく	道	九三〇
みな	嬰	二五六
	咸	一三一
	皆	六八八
みなぎる	漲	六〇一
みなし子	孤	六〇〇
みなみ	南	一二一
みなもと	源	一三一
みどり	認	八八一
	碧	七〇一
	翠	七六五
	緑	七五五
みどりご	碧	七〇一
みつぐ	貢	八九六
	調	八八三
	賦	八九六
みつ	參	一五二
三	三	五
みとめる	認	八八一
ミツ	靈	三〇一
	蜜	八五四
	密	三〇一
みのる	實	三〇四
	年	三五三
みの	蓑	八二九
	稼	七一九
みね	岑	二三二
	岫	二三三
	峯	二三九
	嶺	二三九
みみ	耳	六五三
みみず	蚓	八四九
	蚯	八五二
	蠕	八五五
みめよい	好	二五五
	娥	二五三
ミャク	脈	七九九
	衇	八五六
みや	宮	二九四
みやこ	京	四〇
	府	三五六
	師	三五六
	都	九四二

音訓索引（みやこ―もや）

【ミョウ】名 一六八／妙 二六／命 一六〇／孟 二六／明 六三三／妙 二六／眇 一〇二／苗 九三二／冥 六三三／茗 一〇四／鳴 一〇四／瞑 六九二
【みる】見 六九二／省 六九二／看 六八七／胥 六八七／眛 六八八／視 六八九／督 六九一／察 三〇四／顱 一〇一八／瞻 六九二／罷 六九二／覧 八七〇／観 八七一
雅 みやびやか 六六六／嫻 六六六／畿 六六九

【ミン】民 五五〇／岷 五五〇／旻 四六三／明 六三三／眠 六八八／閔 九六七／瞑 六九二
瞳 六九二
【ム】亡 六三〇／无 四六三／母 三八〇／牟 六二〇／侔 五四〇／武 六三〇／務 五四二／婺 二一六／無 六二五／夢 三五四／舞 一〇二五／鞣 一〇三一／蕪 八四〇／謀 八四五／霧 一〇〇七／瘳 三〇七
向 むかう 一七〇／對 三三

【むかえる】逢 九二六
昔 むかし 四六六
向 むく 一七〇
【むくいる】報 二六／酬 八九四
【むさぼる】饕 二二六／貪 八九六
蟲 むし 八五五（11）
愒 むしばむ 四一二（12）
【むしろ】席 三五六／甯 三〇二／寧 三〇五
難 むずかしい 九九九
【むすぶ】約 七五二／結 七五二
女 むすめ 三二四

策 むち 七三五
六 むつ 一六
睦 むつまじい 六九一
【むなしい】空 七二三／盅 三〇二／康 三〇二／廖 三六〇／曠 四七六
【むね】匈 四七六／宗 三〇三／肓 六八六／胸 五一七／棟 五一一
宜 むべ 二八六
村 むら 九三二／邑 五〇一
薫 むらがる 一〇八〇／羣 六六六／叢 一八六
紫 むらさき 七五〇
むれ

【メイ】名 一六八／命 一六〇／明 六三三／冥 六三三／茗 一〇四／迷 九一二／盟 六八一／酩 九五四／銘 一〇四／鳴 一〇四／瞑 六九三
【めあわせる】妻 二五〇／女 三二四
【め】雌 九九七／目 六七五／奴 二二四／中／女 三二四
【メ】勘／馬 一〇三二／米 九三二
【むろ】室 六六三／窩 五九一
羣 七六六

【めす】雌 九九七／辟 九七〇／聘 七六〇／召 一六二
飯 めし 一〇三六
【めぐる】轉／繞／還／環／遠／圓／運／循／旋／般／廻／周 一七七
盲 めくら 六八五
寵 めぐみ 三〇七／潤 七〇二／惠 四〇二／恩／中
姪 めい 二五二
徵 三八八

【も】喪 一八九／謨 八四六／橅 五二九／模 五二六／摹 四四四／應 四四／莫 八一八／茂 八一八／母 三八〇
【も】瞑 六九二／恬／冕／眠 六八八／面 一〇一二／俛／沔／免 九一
【メン】中
愛 めでる 四一二
めぼえる
滅 メツ 五九六
珍 めずらしい 七二一／奇 二二三

【もえる】燃 六二一／然 六二一／炎 六二一／啓／白 六七〇／申 六六〇
設 もうける 八三三
もうす
蒙／網 九四九／望 五六〇／盟 六八一／聨／猛／帽／冒／盲 六八五／孟 二六／芒／网／妄／毛 五八〇／月／亡 六三〇／藻 八四五／裳

【もちいる】須 一〇一七／庸 三三五／用 六七／以 五二
望 もち 五六〇
勿 モチ 一二二
默 もだす 一〇五九
悶 もだえる 四一二
若 もし 八二〇／如 二四六
艾／默 一〇五九／穆 七三二／墨／嘿／睦 六九一／牧 六二三／沐 六五五／目 六七五／木 五九五

【もと】原 一五〇／本 五九／元 八／下 七
【もてなす】饗 一〇四〇／遇 九二八
翫 もてあそぶ／玩 七七一／弄 三三六
縺 もつれる
【もっぱら】醇 九五四／嫥／專 二九／純 七四
最 もっとも 五四二／尤 三二八
將 三一二
以 もって 五二
持 もつ 四三二
物／没 モツ 六五五

靄 もや 一〇〇六
桃 もも 五一二／百 六七七／百 六七四
粟 もみ
嬾 ものうい／齋 ものいみ 一〇六五
者 もの 八六／物 六二三
固 もとめる 六／須 一〇一七／要／求 五／干 三四七
基 もとづく 二〇九
基 もとい 二〇九／舊／資 八九
趾／許 八三／素 七六

【や】

読み	漢字	頁
もよおす	催	八三
もり	守	公三
	森	二九
	杜	五〇一
	傳	二九
もる	盛	五八
	漏	六一
もろみ	醞	九四
もろもろ	庶	六一
	諸	八四
モン	文	三五
	汶	五三
	門	四二
	問	一六
	閔	四〇七
	聞	七八一
【や】	也	二九
	冶	一〇三
	邪	九一二
	夜	三五
	耶	七六〇
	射	三二一

読み	漢字	頁
や	野	九五二
	也	二九
	乎	三二〇
	矢	二九
	哉	六九二
	屋	一二八
	家	六九二
やかた	箭	七三七
	館	一〇二一
やから	屬	三三
	族	三六一
ヤク	厄	二六
	亦	四二八
	約	五七二
	益	六八〇
	燡	五四九
	檪	六〇四
	藥	八八二
	淪	六二一
やく	火	六二一
	灼	六二四
	焚	六一九
	奠	四六七
	易	

読み	漢字	頁
やすい	安	三二一
	保	七二二
	尉	五六七
やしろ	社	六三〇
	養	八九四
やしなう	豢	七〇二
	宦	一〇二七
	牧	
やすい	優	八六
やすらか	宓	四五六
	安	
やすむ	息	五三一
	休	
	懕	四二一
	寧	二〇一〇
	靖	七五二
	綏	三六〇
	廉	六八〇
	耵	五〇二
	宥	二九四
	盗	三五四
	康	六八〇
	泰	
	恬	五七三
	妥	二九四
やすんずる	穏	七一一
	宴	二九五
	宓	

読み	漢字	頁
やぶ	薮	八四五
やなぎ	楊	五一九
	柳	五一九
やな	梁	五一四
やどる	宿	三〇〇
	舍	八二
やとう	傭	三〇〇
やど	宿	三〇〇
やっこ	奴	二四
やつがれ	僕	六七二
やつ	奴	二四
	八	九四
	癰	六七二
	癘	六七一
	瘦	六七一
	瘠	六七一
	臍	六七一
やせる	痍	六七一
	尉	五六七
	保	七二二
	安	三二一

読み	漢字	頁
やや	寡	三〇二
やもお	鰥	一〇四六
やめる	歇	五三一
	息	五〇四
	休	一〇四六
	鰥	九六一
	閼	六七一
	病	六七一
	疾	五一〇
	止	三二〇
やむ	已	四一〇
やみ	闇	五二六
やまぬれ	梗	三三
やまい	病	六七一
	疾	六七一
やま	山	三三
やぶれる	敝	六九八
やぶる	破	六九八
やぶさか	嗇	一〇

【ゆ】

読み	漢字	頁
ユ	渝	五八九
	愉	四一〇
	嬬	二五四
	喩	八二
	邑	六六一
	臾	八二
	兪	九四
	由	六六〇
【ゆ】	穌	一〇七一
	燮	六二三
	輯	八一六
	諴	八二四
	諧	八二四
	穆	七一〇
	調	八三〇
	雍	九九七
	愷	一〇七
	凱	四二
	怡	一〇七
やわらぐ	和	一一〇
やわらかい	柔	九三
やる	遣	五八一
	寢	三〇〇
	浸	五一
	差	三二九

読み	漢字	頁
	岫	三三九
	酉	九二六
	邑	六六一
	曳	二二
	卣	二九一
	佑	三六〇
	有	三五二
	由	六六〇
	幼	一五〇
	右	一五三
	尤	二三八
	友	一七〇
ユウ	又	九三三
	遺	七五五
	維	八〇四
	惟	一八五
	唯	六六〇
	由	五九三
ユイ	湯	八二
ゆ	諭	七九二
	窬	六四〇
	雍	五二一
	遊	六四六
	腴	八六三
	瑜	
	楡	
	愈	
	裕	

読み	漢字	頁
ゆえ	故	五三
	夕	四九?
ゆうべ	結	七五二
	夕	一四二
ゆう	絲	八〇四
	優	八六
	黙	八六五
	融	八五四
	褒	七〇四
	憂	四三五
	熊	八九四
	遊	八二
	獻	八二六
	息	五三一
	雄	四一二
	裕	八六三
	猶	六三四
	游	五九三
	揖	四四二
	郵	八〇六
	悠	四〇二
	祐	三六〇
	容	六二四
	卣	二五九
	斿	三五四
	幽	二五九
	囿	六六一
	勇	一一八
	肬	八六六

読み	漢字	頁
ゆだねる	委	二五一
ゆたか	穰	七一二
	饒	一〇八〇
	豐	八二一
	繇	三五二
	裕	八六三
ゆずる	譲	八九五
	禪	七一九
	遜	九三
	邁	三七六
	適	三六六
	征	三六六
	往	二六四
	延	二一〇
	行	二〇
ゆく	如	七五七
	之	一〇〇〇
ゆき	雪	一〇〇〇
ゆかり	緣	七三二
ゆがむ	窳	六六
ゆか	琳	四九
ゆえ	故	五三
	以	

読み	漢字	頁
ゆび	弭	三七一
ゆはず	彌	二〇八
ゆめ	蘷	二二三
	夢	三五九
ゆみ	弓	四四二
ゆれる	搖	四六〇
	蘖	七五四
ゆるやか	寬	七五五
	縱	七一二
	紆	七五四
ゆるむ	聽	九六〇
	釋	八七六
	許	二九四
	恕	四四〇
	容	八二
	放	三九六
	允	
ゆるす	忽	三九六
ゆるがせにする	茹	八二〇
ゆるでる	卵	三七四
ゆだめ		

【よ】

読み	漢字	頁
	俶	七七
	美	七六五
	佳	六七三
	良	二〇八
	利	二二三
	好	一六五
	吉	二六三
	可	一六二
よい	夜	三五
よ	代	二四
	乎	三二〇
	世	二四
	譽	八八
	璵	六四〇
	輿	八一六
	餘	一〇二八
	關	四〇六
	豫	八六一
	與	九九四
	畬	六六〇
	除	九〇一
	於	六四二
	余	六〇四
	予	三二
ヨ	与	一〇
【よ】	指	四三九

嶺 龍 諒 菱 蓼 寮 領 漁 憭 廖 寥 梁 粮 稜 尞 楞 量 詅 菱 稜 璙 寮 膝 陵 舲 聊 蓼 淩 涼 梁 峙

三三三 一〇九 八三 八三二 三〇一八 五四一 三六一 七二二 七二七 六二 五三一 九二 八二 五一 四六二 三一八 一〇四 九八一 八〇一 七七〇 五六〇 五五二 五一二 三三

麿 臨 磷 霖 鄰 輪 綸 鄰 鈴 稟 琳 淋 倫 林 侖 **リン** 驎 錄 綠 菻 淾 力 **リョク** 靈 隴 糧 獵 廖 霝 繆 寮

一〇五四 九七〇二 一〇〇六 九四五 九二六 九五六八 九六五 六五四 九五八 五八四 七九 五〇九 六一 一〇三 九六一 八五五 八三二 一一六 一〇〇八 九九三 六三二 三六一 一〇〇七 六五九 七二四

舲 荔 苓 玲 泠 例 冷 礼 列 令 **レイ** **れ** 薞 類 囍 綮 累 淚 **ルイ** 鏤 鐂 劉 屢 雷 流 **ル** 麟 鱗

八〇七 八一五 八三五 六二 六三六一 一〇三 七一〇 一〇九 五三 八四八 一〇二二 八五四 七五三 五八四 九六七 九六六 一一四 三三 六六六 五七七 一〇五五 一〇五

劣 列 **レツ** 鄌 礫 櫟 **レキ** 靈 轢 歷 蠡 齡 醴 麗 離 藜 禮 霝 隸 嶺 澧 黎 閭 厲 領 零 鈴 豐 輪 詅 犁

一一七 一〇九 九四六 五三六 五三五 一〇〇四 九二六 五三五 一〇六八 四〇四 九四八 一〇五五 九二四 五一〇 一〇〇五 九三三 六〇五 一五一 一〇二八 九四二 一五一 一〇〇四 八五五 九二一 八六三 六三二

臍 輅 路 邸 旅 侶 呂 **ロ** **ろ** 戀 變 瀲 緣 廉 鍊 蘞 聯 縺 爐 蓮 練 璉 槤 憐 漣 濂 廉 連 **レン** 烈

七九一 九一四 九二一 四六一 一七 六二 四二 三三 二三七 六〇九 八八七 七二一 八四二 九六四 四二一 六五九 六〇八 七五二 六三五 五二五 四〇一 六〇〇 五九五 三六〇 六二

粮 稜 楞 廊 娜 勞 琅 焜 腺 婁 郎 狼 浪 陋 良 牟 弄 老 **ロウ** 鱸 驢 鷺 露 蘆 臚 廬 盧 璐 魯 閭 潞

七二四 七二七 八五五 三六一 二一四 一四〇 六四二 三五〇 九五〇 三一四 四六一 五三六 五九四 四六二 五八二 二二六 四七二 九一一 一〇二四 一〇三八 一〇五二 六二七 九四一 三六二 六三五 一〇四五 八六〇二

麓 驎 灤 錄 綠 瀝 祿 菻 璙 鹿 陸 淾 勒 彔 谷 角 六 **ロク** 聾 籠 瓏 鹿 隴 鏤 醪 龍 樓 瑯 漏 廔

一〇五五 一〇三六 六〇八 六五四 五九九 六二一 九五九 五八四 六〇二 一〇五四 四六一 五八四 二一六 七二 九〇 六八四 六四一 一〇七 九二六 六四二 五二一 六四一 三六一

訣 **わかれる** 若 妙 **わかい** 少 我 吾 **わが** 穢 薉 淮 **ワイ** 鐶 環 輪 羽 **わ** 穌 黿 窩 話 果 和 **ワ** **わ** 論 亂 崙 侖

八六 八一五 三一四 四二五 一七六 五三二 八四一 九五六 九五〇 七六九 六五〇 九六六 八〇七 五一 一〇二一 一〇六〇 八八〇 八二〇 一八〇 八四二 三〇二 九六一

わざおぎ 藝 業 幹 術 技 伎 工 **わざ** 辯 劃 筋 部 區 班 別 分 **わける** 譯 **わけ** 濱 沖 沖 **わく** 蠖 或 **ワク** 腋 **わき** 診

八四 五三二 三五二 五八六 五三六 三〇一 九二一 二二四 七三五 四二六 四六三 二一〇 一〇六 八八 六〇六 三六六 一〇二 八五六 四二六 七一〇 八二

竟 航 涉 度 杭 **わたる** 私 **わたくし** 蟠 **わだかまる** 絮 **わた** 遺 譴 忘 **わすれる** 累 **わずらわせる** 患 **わずらう** 才 **わずか** 雕 **わし** 撃 蘅 鯊 **わざわい** 優

七二五 八六二 五三六 四〇二 四六〇 七一三 八五五 七五三 八四八 九三五 三六五 五〇六 四三 九六七 二七六 八三三 八六

われ 我 吾 余 台 **わるい** 惡 **わる** 筋 **わりふ** 契 **わらべ** 童 **わらじ** 鞋 **わらう** 笑 哂 **わら** 穰 稟 **わびる** 謝 詫 璽 濟 彌 亂 渡

四三五 一七六 六四二 一六三 四二〇 七三〇 一〇一二 一二八 七三二 七七三 七二 八八〇 八六 三六五 三六五 三〇 五八九

1120

新舊字體對照表

一、依據常用漢字表及人名用漢字別表中出現的新字體之主字音，以五十音先後順序來排列；同一音字則按照總筆畫之順序排列。

二、在新字體下列有舊字體，以利新舊字體對照與檢索之便。

カ　　オ　　エ　　イ　　ア

届会画禍価仮穏温横奥桜段欧応縁塩円謁駅衛営栄隠逸壱為医囲圧悪亜
届會畫禍價假穩溫橫奧櫻殿歐應綠鹽圓謁驛衞營榮隱逸壹爲醫圍壓惡亞

キ

器帰既祈気巌観歓関漢寛勧陥巻缶褐渇喝楽岳学覚殻拡概慨懐壊絵海悔
器歸既祈氣巖觀歡關漢寬勸陷卷罐褐渴喝樂嶽學覺殼擴槪慨懷壞繪海悔

ケ　　ク

撃芸鶏継軽蛍経渓掲恵茎径薫勲駆区謹勤暁響郷狭挟峡虚挙拠旧犠戯偽
擊藝鷄繼輕螢經溪揭惠莖徑薰勳驅區謹勤曉響鄉狹挾峽虛舉據舊犧戲僞

サ　　コ

桟参雑殺剤斎済砕穀黒国号鉱黄恒効亘広厳験顕権献検圏険剣倹県研欠
棧參雜殺劑齋濟碎穀黑國號鑛黃恆效亙廣嚴驗顯權獻檢圈險劍儉縣研缺

シ

緒署暑渚処粛祝縦獣渋従臭収寿釈煮者社写実湿辞児歯視祉糸残賛惨蚕
緒署暑渚處肅祝縱獸澁從臭收壽釋煮者社寫實濕辭兒齒視祉絲殘贊慘蠶

ス

酔粋図尽慎寝真神嘱触醸譲穣嬢壌縄畳剰浄乗状条奨証焼渉称祥将叙諸
醉粹圖盡愼寢眞神囑觸釀讓穰孃壤繩疊剩淨乘狀條獎證燒涉稱祥將敘諸

ソ　　セ

層僧装巣挿捜荘争壮双祖禅繊潜銭践戦浅専節摂窃静斉声瀬数枢髄随穂
層僧裝巢插搜莊爭壯雙祖禪纖潛錢踐戰淺專節攝竊靜齊聲瀨數樞髓隨穗

チ　　タ

昼虫痴遅弾断団嘆胆単担琢沢択滝台滞帯体対堕続属即臓贈蔵憎増騒総
晝蟲癡遲彈斷團嘆膽單擔琢澤擇瀧臺滯帶體對墮續屬卽臟贈藏憎增騷總

ノ　ニ　ナ　　　　　ト　　テ　ツ

脳悩弐難突読独徳闘稲盗党当灯都伝転点鉄禎逓塚鎮勅懲聴徴庁猪著鋳
腦惱貳難突讀獨德鬪稻盜黨當燈都傳轉點鐵禎遞塚鎭敕懲聽徵廳豬著鑄

ヘ　　フ　　　　ヒ　　　　ハ

弁変辺塀並併仏払福侮瓶敏頻賓浜弥碑秘卑蛮晩繁抜髪発麦梅売廃拝覇
辨變邊塀竝倂佛拂福侮瓶敏頻賓濱彌碑祕卑蠻晚繁拔髮發麥梅賣廢拜霸

リ　ラ　　ヨ　ユ　ヤ　モ　メ　　マ　　　ホ

隆竜欄覧乱頼来謡様揺誉余予与祐薬訳黙免満万毎翻褒豊宝歩勉弁弁
隆龍欄覽亂賴來謠樣搖譽餘豫與祐藥譯默免滿萬每飜襃豐寶步勉辯辨

ワ　　ロ　　レ　　ル

湾録禄楼廊朗郎労炉錬練恋歴暦齢霊戻励礼類塁涙緑猟両虜
灣錄祿樓廊朗郎勞爐鍊練戀歷曆齡靈戾勵禮類壘淚綠獵兩虜

師村妙石（しむら　みょうせき）

一九四九年生於日本宮崎縣。福岡教育大學特設書道科畢業。現任日展會員、讀賣書法會常任理事、西冷印社名譽社員、上海中國畫院名譽畫師、上海吳昌碩藝術研究協會名譽理事、上海吳昌碩記念館名譽顧問。曾獲得第一回福岡縣文化獎、宮崎縣文化獎、北九州市民文化獎。ザ・テンコク創始人。

主要著作有『篆刻字典』『古典文字字典』『續古典文字字典』（以上為日本東方書店出版）、『篆刻字典精萃　新裝版』『古典文字字典　普及版』『図解篆刻講座　呉昌碩に学ぶ』（以上為日本鷗出版）等。

徐夢嘉篆刻

作　　者：徐　夢　嘉

定　　價：150元

内容簡介：

　　篆刻字典是中華民族優秀的文化遺產，精深博大，淵遠流長，作者遵循「悟」道，不斷在悟中求變、悟中求進，創造出嶄新的時代作品。

　　本書是匯集了二百七十餘印，以紀念帶領作者走上藝術道路的先師先嚴們。

　　徐夢嘉先生曾被譽為成就非凡的印林奇才，其作品在大陸及世界許多國家和地區都有被介紹過，本書堪稱是一本不可多得的好書！

鴻儒堂出版社發行

國家圖書館出版品預行編目資料

篆刻字典精萃 ／ 師村妙石編. － 初版. － 臺北
　市 ：鴻儒堂，民91
　　面 ；　公分
　含索引
　ISBN 978-957-8357-47-1(精裝)

　　1.篆刻－字典，辭典

931.04　　　　　　　　　　　　91013535

篆刻字典精萃　新裝版

定價：1200元

2002年（民 91年）　 9月初版一刷
2016年（民105年）　 3月新裝版一刷
本出版社經行政院新聞局核准登記
登記證字號：局版臺業字1292號

編　　　　者：師 村 妙 石
發　 行　 所：鴻 儒 堂 出 版 社
發　 行　 人：黃 　 成 　 業
門 市 地 址：台北市中正區懷寧街8巷7號
電　　　　話：0 2 - 2 3 1 1 - 3 8 2 3
傳　　　　眞：0 2 - 2 3 6 1 - 2 3 3 4
郵 政 劃 撥：0 1 5 5 3 0 0 1
E - m a i l：hjt903@ms25.hinet.net

◎ 本書經日本鷗出版授權在台發行 ◎
注意事項：本書僅限銷售於台灣、新加坡、中國、香港、澳門地區，
　　　　　禁止於日本國內販售
本商品は日本国内での販売は許可されておりません

鴻儒堂出版社設有網頁，歡迎多加利用
網址：http://www.hjtbook.com.tw

部首索引

二畫

入	儿	人亻	亠	二	丨	乙
坕	坔	四	卆	三		吾 毛

又	厶	厂	卩㔾	卜	十	匸	匚	匕	勹	力	刀刂	凵	几	冫	冖	冂	八
吾三	吾一	四九	吾六	三四	三六	三五	三五	三三	三二	三六	元	七	四	三二	三二	三二	九五

三畫

山	巾	尸	尢 尣九允	小	寸	宀	子	女	大	夕	夂	夊	士	土	口	口
三四	三三	三九	三八	三四	三〇	二六	二五	二四	二三	二二	無字	二三	二二	一九	一四	一六

阝同在阜左	阝同在邑右	犭同犬	氵同水	扌同手	忄同心	彳	彡	玊彑彐	弓	弋	廾	廴	广	幺	干	巾	己巳	工	巛川
九二	九二	六七	五三	四五	三二	三六	三六	三五	三六	三六	三七	三五	三四	三三	三二	三一	三九	三六	三五

四畫

歹歺	止	欠	木	月	日	曰	无旡	方	斤	斗	文	攴攵	支	手扌	戶	戈	心忄·小
五六	五〇	五三	四九	四八	四七	四六	四六	四五	四五	四五	四五	四四	四三	四三	四二	四一	三九一

五畫

罓同网	穴同网	礻同示	王同玉	尣同尢	犬	牛牜	牙	片	爿	爻	父	爪爫	火灬	水氺	气	氏	毛	比	毋	殳
七三	七二	七二	六七	三八	六三	無字	六二	六二	六二	六二	六二	六二	六一	五六	五五	五五	五〇	五四	五九	五七

皿	皮	白	癶	疒	疋正·定	田	用	生	甘	瓦	瓜	玉王	玄		辶同走	艹同艸	月同肉	耂同老
六〇	六九	六五	六三	六二	六七	六七	六五	五九	六七	六四	六四	六三	六五		九二	八〇	七六	七五